现代艺术

现代艺术基础

上海大学出版社

[法]阿梅代·奥尚方 著
高岭 译

图书在版编目(CIP)数据

现代艺术基础 /（法）阿梅代·奥尚方著；高岭译.
—上海：上海大学出版社，2018.12
ISBN 978-7-5671-3333-4

Ⅰ.①现… Ⅱ.①阿… ②高… Ⅲ.①艺术理论
Ⅳ.①J·468

中国版本图书馆 CIP 数据核字（2018）第 248433 号

策划编辑　张天志
责任编辑　陈　强
助理编辑　刘　阳
封面设计　缪炎栩
技术编辑　金　鑫　钱宇坤

现代艺术基础

［法］阿梅代·奥尚方　著
高　岭　译
上海大学出版社出版发行
（上海市上大路99号　邮政编码200444）
（http://www.shupress.cn　发行热线021-66135112）
出版人　戴骏豪

*

南京展望文化发展有限公司排版
江苏句容市排版厂　各地新华书店经销
开本 710mm×1020mm　1/16　印张 18.5　字数 340 千
2019 年 1 月第 1 版　2019 年 1 月第 1 次印刷
ISBN 978-7-5671-3333-4/J·468　定价　48.00 元

译者序言

这是一本从翻译完成到出版面世间隔30年的译著,它的出版见证了当年一个对美学和艺术理论执着喜爱的青年学生,成长为今天美术院校教师和艺术批评工作者的历程。我永远也忘不了1987—1988年期间自己在繁重的美学研究生学习之余,穿梭于母校北京大学的图书馆和宿舍,还有数公里之隔的国家图书馆的艰辛和热忱。

我在北京大学哲学系攻读美学研究生的研究方向是中国绘画美学,师从已故著名的美术理论家、中国绘画美学家葛路教授,但我却始终对中国之外的西方美学和艺术理论的动向保持着浓厚的兴趣。包括这次出版的这本《现代艺术基础》和《现代艺术含义的探索》(The Search for Meaning in Modern Art,中文译本正在规划出版)在内的许多英文书籍,成为我了解国外美学和艺术发展的重要途径。主要是因为个人自幼对艺术的偏爱,所以从大学时代的哲学而入美学研究,又在美学中以绘画美学为方向,而北京大学校训中"兼容并蓄"的倡导,又让我在研读中国传统绘画典籍的同时,始终不忘环顾西方美学和艺术理论。正因为如此,在短暂的三年美学研究生的学习期间,我竟一口气翻译了上述两本著作,共计近30万字。

然而,当时毕竟是青年学生的我,除了对翻译和学习有着如饥似渴的愿望和动力,却没有联系出版社付梓的意识和能力。随后研究生论文写作、毕业和北京服装学院的任教经历,特别是1991年我和时任中央美术学院学报编辑的著名西方艺术史论家易英教授合作翻译的西方重要艺术批评文集《波洛克及其之后》(Pollock & After,

中文译本正在规划出版)因故被原邀译的出版社搁置,加上20世纪90年代中国加入《世界版权公约》,增加了学术译著出版的难度,这两部译稿就此延搁至今。

今天的时代环境与30年前相比有了很大的不同。如果说30年前它及时出版,能够为当时处在思想解放和吸收西方先进文化艺术的中国先锋艺术界提供及时的知识和信息支撑的话,那么,身处21世纪的当代文化语境中,这部译著能为我们今天的艺术创作和理论研究提供什么帮助呢?它的历史价值和学术意义在哪呢?结合本人从事艺术理论和艺术批评的研究与写作的长期经历来看,我想向读者简单介绍这部著作的基本观点,并试图勾画出它的现实意义和理论价值。

首先,我想告诉读者的是,30年前的译稿现在才出版,其实并不算晚,因为从最初的法文版面世至今已过去整整90年了。尽管作者在后来的几次英文版中作了补充和说明,但其整体的书籍结构和思想立论没有改变。作者奥尚方是与毕加索同时代的活跃在法国现代艺术领域的画家和作家。他的画作被世界上的顶级博物馆和美术馆广泛收藏,他与被称为现代主义三大建筑师之一的勒·柯布西埃(Le Corbusier)合作主办与编辑的艺术杂志,曾经是法国现代主义文化中的重要理论阵地。

对于现代主义艺术运动,熟悉西方艺术史的读者耳熟能详的是20世纪初的野兽派、立体派、未来主义、表现主义、至上主义与构成主义、达达主义和超现实主义。相信不少读者也了解当时的荷兰风格派以及未参加现代主义流派但活动在当时巴黎的像莫迪利亚尼、郁特里罗、夏加尔和苏丁等被统称为巴黎画派的艺术家及其艺术特点,但是却对这期间的纯粹主义鲜有知晓。纯粹主义运动虽然只持续了七年,但与奥尚方共同开创纯粹主义理论的查尔斯·爱德华·让纳雷(Charles Edouard Jeanneret)随后采用笔名勒·柯布西埃,让他们二人的艺术思想以建筑的形式享誉世界。

这说明在中国国内的艺术史界,对于发轫于19世纪60—70年代并延续到20世纪30年代的西方现代主义艺术运动,了解的广度和掌握的深度有待进一步的深耕细锄,对这些流派和运动相互之间的影响和推进关系需要做更加清晰易明的史学辨析和理论梳理,由此才能够对一百多年前发生在西方艺术领域的深刻思想变革有更加丰富和翔实的理解。

其次,本书的作者阿梅代·奥尚方,既是法国著名画家,也是才华横溢的作家。他与马克斯·雅各布(Max Jacob)和纪尧姆·阿波利奈尔(Guillaume Apollinaire)合作,创办《飞跃》(L'Elan)杂志,更与让纳雷(勒·柯布西埃)共同写出了阐述纯粹主义思想的《立体派之后》一书。他们两人更进一步的合作在主办跨度五年之久的评论性杂志《新精神》的过程中得到了充分的印证。正是这一系列的学术工作和理论准备,使得奥尚方在1928年出版了《艺术》一书,随后于1931年该书以《现代艺

术基础》为书名出版了英文版,接着,美国纽约多佛出版有限公司于1952年再次出版了本书的英文版。本次中译本即是根据1952年英文版翻译的。这个英文版也是奥尚方有生之年的最后英文版,而且时至今日,在中国尚无其他译本,甚至还没有一篇完整的研究介绍性文章发表。在本书中他详尽丰富地阐述了他的纯粹主义理论,对现代艺术从纯粹主义观点作了最完全、最深刻的描述和阐发。正如埃利·富尔(Elie Faure)所说,这是一部"为明天的人类准备的书籍"。

再次,关于本书的基本观点。在这部近20万字的著作中,作者以他那优美娴熟的文学笔调,纵观横览了19世纪末到20世纪20年代现代艺术(包括文学、音乐、绘画、雕刻、建筑)的各种流派,从中梳理出一条清晰易明的发展脉络,指出真正的现代艺术并不是昙花一现的艺术,而是有着异常稳固的内在规律的,这种规律是处处并且始终深刻地影响了人类、构成了每种事物特性的共同性质。

因此,作者在该书中强调了艺术的威望和人的意义。他指出:"如果艺术死亡了,会产生什么结果呢?如果我们的本性改变了,它会死亡的。值得庆幸的是,悠悠历史遗留下来的遗物证明了它的永恒性。"

作者把探索这种人的意义作为全书的宗旨,指出这种被我们所有轻浮无聊之举抑制了的神秘而确定的潜能,是我们一切行为的基本原则,他宣称"永恒性是我的试金石",是他解开了现代艺术发展之谜的阿里阿德涅线团。

作者把蕴含于人类内心深处的巨大的"**恒量**(constants)"(即永恒性)与心理学上的"**向性**(tropisms)"概念联系起来。所谓向性,形象地说,就是长在地窖里的植物朝着阳光生长出来;或者就像看到黄昏会使人悲哀,遇到黎明会令人欣喜那样。任何事物,都具有一种向性,无论是有形之物还是无形之物。作者把他从"恒量"衍生出的艺术建立在"向性"基础之上,因而称这种艺术为"**纯粹主义**(Purism)"。

但是,作者认为纯粹主义不是一种美学观,而是一种**超美学**。之所以这么说,是意味着思维和行为不屈于个人的感受方式,但始终是"恒量"。所以,纯粹主义不是一种艺术形式,而是一种**思想态度**和一种**方法**。作者认为这并不意味着它是一种折中主义,因为它只遵从高尚的东西。因此,奥尚方给艺术下的定义是:"凡是使我们超脱出现实生活并且倾向于**提升**我们精神的事物,都称为**艺术**。"他接着补充道:"这样一个定义应该包括属于纯思考(无论是科学方面的还是哲学方面的)性质的主要艺术门类。为什么不呢?艺术不是一种具体的使用技巧的问题——那仅仅是解释剂。"艺术的确不是使用技巧,但奥尚方同时认为,艺术需要运用明确性和客观性,通过恢复被各种自由表达所纷扰的艺术的再现本质,来将当时盛行的立体主义引向深入和更恰当的境界。因此,奥尚方和让纳雷(勒·柯布西埃)之所以执意要推动纯粹主义

运动的目的就清晰起来,即他们主张艺术的变革,但认为艺术的变革需要有规律和基本的准则,需要向历史中的永恒性致敬,而不是一味地否定。

通观全书,作者在纷繁复杂的现代艺术流派面前,始终秉承着追求创造伟大的艺术这一目的。在他看来,"伟大"在于要在精神上创造一种任何时代不曾获得的高尚性,或者纯粹性。从这个观点出发,他对现代艺术的内涵与形式做了深入的思考,并且声称要为那些"想要求得心灵与理智协调一致并且根据这种最慷慨的解释来证明自身的人"正名。

最后,我想着重阐述一下本书作为奥尚方纯粹主义艺术思想的最完整描述和阐发,对于21世纪当代中国的读者,除了历史文献价值外,能够具有怎样的现实意义。

众所周知,今天我们生活的这个世界在文化上被描述成是一个快速发展的碎片化的世界。所有对这个日益在时间上流变和空间上压缩的世界的艺术表现,都被认为无法完整地描绘出当下这个世界的真实面目。以往以风格的演进和流派的更迭为叙事线索的艺术史和艺术理论,在这个被称为后现代和当代的文化语境中城池尽失,而各种艺术批评方法和视觉文化研究在竭尽全力解释当下被冠以艺术名义的各类创作的时候,留给人们的更多是应用性的对策方案和一路向前狂奔的话语实验。

在这个以反对宏大叙事为时代背景的文化语境中,个体的艺术主张和微观叙事充斥着包括中国在内的世界各地的艺术创作。人们当然知道今天的艺术有其历史渊源;人们也知道在西方,当代艺术的发展是基于现代艺术的革命;一部分清醒的人们甚至还知道,今天的当代艺术不仅是对现代艺术的超越,而且还正处在新的艺术理论和思想重新整合和构建的矛盾、徘徊和孵化期。

也就是说,在深切感受到当代艺术蔚为壮观的多样自主、繁杂个性和喧嚣展览的时候,人们越来越希望对艺术的未来发展获得清晰和稳定的解释,渴望为艺术的生活寻找到可以辨析的基础。如果说,后现代语境中的各种艺术理论和批评方法以及试图整合各种阐释方法的视觉文化研究,尚难以为今天的人们勾勒出当下和未来生活的基础性和稳定性的文化准则的话,那么,回望历史,从后现代文化和当代艺术的前世去寻找参考答案,则一定是绝好的选择。因为历史永远有着许许多多惊人的相似性。

奥尚方和他的纯粹主义思想活跃的时代,西方现代艺术流派纷呈、宣言迭起,工业革命带来的科技进步正在广泛地影响和改变着当时人们的思想意识。然而身为画家的他却能够身处潮流之中,以"人的意义"为宗旨,上溯人类历史,从文明之初的洞穴石窟壁画和手印入手,以大自然的运行规律为背景,挖掘艺术的根本要义,寻找艺术创新的源泉,并以此来支撑自己的艺术主张,为以立体派为代表的现代艺术描绘出

更加坚实的基础。

有鉴于此,今天纷繁多舛的艺术现象、事件和活动的背后,一定有着无形而恒定的规律和准则,万事万物总是遵循着古老的"向性"而发生发展,再伟大的科技和再发达的思维,其实总是有迹可循。因此,犹如脱缰野马般一路狂奔的当代艺术需要从根本性和规律性的基础入手去思考和建构,而其最好的途径就是秉承现代艺术时期甚至更早的各个历史时期的前人们的规律性和基础性的原则,以人的意义和宇宙生命为观照对象。

总之,该书内容广泛,以造型艺术为中心,几乎涉及了现代艺术的各个方面,不但从艺术、文学的角度进行论述,而且富有深刻的哲学思辨和科学实验性,还每每触及时代的社会、政治和道德脉搏,是一部真正经典性的艺术论著,它的价值可与康定斯基的《论艺术里的精神》《点、线、面》相媲美,是我们了解现代西方艺术理论发展不可不读的一部著作。因为我们知道,在西方现代艺术家中,兼有理论思考和写作功力的人并不多,康定斯基算其中的一位,而本书的作者也是这为数不多者之一。先后主办过两种法国20世纪头二三十年艺坛中风云一时的文化刊物的经历,让奥尚方比其他艺术家更自觉地站在了为现代艺术摇旗呐喊的位置上,而其异质性和格言警句性的写作,不仅具有强烈的个人风格,更为时隔近百年后的我们透过字里行间中所洋溢出的激情澎湃,去感受那个狂飙突进年代的历史真相,提供了大量翔实的史实依据和思考逻辑。

这部译著的出版,不仅为我们后人深入了解那个波澜壮阔的时代里以法国为轴心的西方弄潮儿们的思想轨迹提供了第一手的史料,更让我们深刻地体会到,今天西方当代艺术的发展是以百年前多少文人艺士从人类命运和宇宙生命的高度持续思考和创造作为基础。而西方的当代艺术,正是站在自己前辈几代人的深刻反思和批判的基础之上才能够发展起来的。从这个角度上说,《现代艺术基础》不仅还原了百年前现代艺术的思想根源,也溯源了百年后当代艺术的渊源。

时隔30年的译稿能够面世于广大中国读者,作为译者我要特别感谢上海大学出版社常务副社长张天志先生。毕业于20世纪80年代上海戏剧学院舞台美术系的他,与我同为60年代生人,我们有着共同的成长背景。他对中国和世界原生艺术的持久关注与推动,让他在第一时间就能意识到这部译著对于国内了解西方艺术史和艺术理论的重要性。正是他的慨然邀请和允诺,我青年时期的辛劳才终成正果。我也要感谢本书的编辑陈强、刘阳和书籍设计师缪炎栩,他们在本书编排设计上的精心细致,原汁原味地保留和复原了英文原书中穿插和附录的大量手绘图稿、表格及图片,让读者能够回味和体会数十年前原书的纯正风貌。我还要感谢好友Louise

CAI女士和程昕东先生,他们帮助我译出了关键性的法文诗句和姓氏名称。

需要特别说明的有三点,一是由于原书涉及西方现代艺术的几乎每个方面,人物、事件、典故和地名等浩瀚繁多,其中大量与法国文化有关,为了方便中国读者阅读理解,我根据需要做了大量的译注,相信这将对读者今后深入研究大有裨益;二是为了与原书原注区别开来,本译稿在统一注释序号的同时,用"译者注"来标明中译本注释,未做标明的即为原书原注;三是原书极少数图片(主要是摄影图片)未加图注,为了尊重原书作者奥尚方的本意,中译本也未加图注。

从去年3月份开始,在繁忙的教学研究和主持、策划、参加各类艺术展览活动之余,我将原译著手稿重新审校并录入成电子文档交付出版,若仍有不足之处,肯望各界方家和读者不吝赐教。

<div style="text-align:right">

高 岭

2018年5月3日写于由京赴沪校稿途中

5月6日修改于北京家中

</div>

题　　词

1952年版

纪　　念：

皮埃尔·夏劳（Pierre Chareau）
罗伯特·德劳内（Robert Delaunay）
埃利·富尔（Elie Faure）
安德烈·纪德（André Gide）
马克思·雅各布（Max Jacob）
弗拉基米尔·康定斯基（Vladimir Kandinsky）
保罗·克利（Paul Klée）
路易·马尔考希斯（Louis Marcoussis）
皮埃特·蒙德里安（Piet Mondrian）
保罗·瓦莱里（Paul Valéry）

美国纽约多佛出版有限公司1952年版

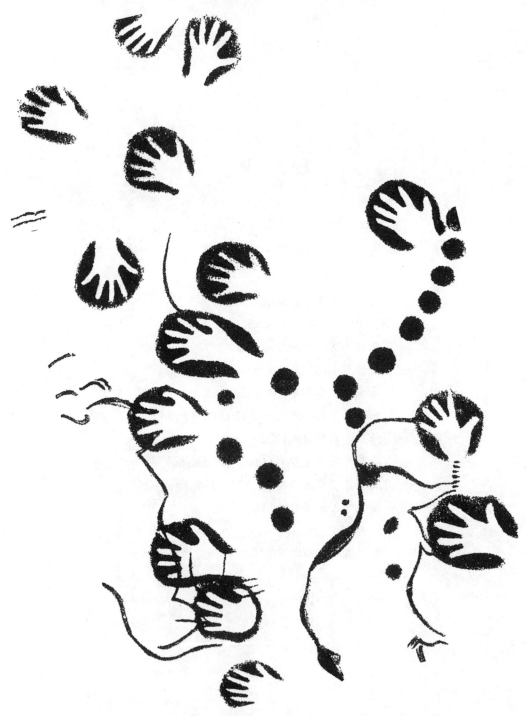

史前的手印（约公元前25000年）

1952年版序言

极不受约束的科学家们所创造的原子时代,以第一个开始分裂原子的原子反应堆的出现为标志,于1942年12月2日在芝加哥大学秘密诞生了。

物理世界自身越来越显露出其令人惊讶的性质。艺术家们越来越难以只描绘他们肉眼所看到的事物了。就在昨天,关于世界的新的认识还只是少数先进的专家即物理学家和天文学家的特权。现在,原子弹所包含的广泛的启示性,使许多人不再仅仅相信他们的眼睛了。

物质世界变成了非物质的——精神的世界。昨天,太阳、月亮、星星、海洋和山脉对诗人们的梦想来说是必不可少的——他们的诗兴需要质量和物质!今天,我们知道了在终结这种判断的特定微小的颗粒中,存在着比天空中闪烁的星星更为有序的世界。

昨天我们对宇宙的梦想是直上天空的单向梦幻。今天我们的思绪在两个极端——原子和行星之间摇荡,它们惊人的遥远又彼此颇为类似。

我设想20年内当我们的在校儿童的思维已经接受了这种对世界的现代观念后,他们会嘲笑我们的父辈观察宇宙的方式,就像今天我们想到上帝长着长长的胡子会发笑一样。

我预言艺术中的种种变化,一切存在都是运动的因此时间也是运动的这一观念的流传就是个例子。因此我们不再满足于亮晶晶的眼睛所一览无余的作品。形式的各种精微的相互作用将会呈现在我们眼中,它驱使我们的视觉流连忘返,把这些相互作用结合到时间的运动之中。形式与色彩将像音乐一样通过我们眼前。

明天的人类,借助于新型的具有望远镜或显微镜性质的雷达的传递,不仅看得到我们表层视网膜所看到的,而且看得到活跃的原子和各种天体——他将看得到在各种活跃的机体中发挥作用的生命,也许还看得到我们称之为思想的东西。

科学越向我们展示真实,真正的诗歌就越进一步。科学越展延它的视野,梦想就越张大它们的翅膀凌空飞翔。

原子时代只是一个否定性的普罗米修斯时代——或者说是一个新的富有生气和创造性的时代吗?

无论怎样,对我自己来说,我已经选定继续遵循沃夫纳格①的劝诫:"好像我们永远不死,所以我们必须活着。"

<div style="text-align:right">1952年于纽约</div>

① 吕克·德·克拉皮耶·沃夫纳格侯爵(Luc de clapiers, marquis de Vauvenargues, 1715—1747),法国道德学家和散文家。以《人类心智理解引论;附:思考与格言》著名。伏尔泰曾宣称:《箴言》(指该著作)可能是最好的法文著作之一。——译者注

1931年版序言

献给在我的生活中扮演了某个角色的所有男人和女人。献给我的学生和其他我不认识的人,他们的愿望是值得大书一笔的;但是他们受到了文明最后信息造成的无聊愚蠢行径的干扰。向我们的祖先致敬;相信正在崛起的青年人!"该前言之后载有:"作者欣然为现在这个英文版本提供了专门的前言。

我把《艺术》①看成是一个序言。我们的一切行动都是我们永远无法实现之物——我们的理想——的序言。

最初法文版出版两年后,英文版也要出版了,我早就考虑彻底修订一下《艺术》一书,以便把这后两年艺术和思想的重要事件收编进去。

不过我还没有修订它,因为我惊讶地发现,这两年各门艺术、学问或思想,并没有产生什么富有新意的**运动**。一切都是依循着1928年所看到的和预见的轨迹。

如果非得要我写当代《艺术》的话,我肯定会写出与这个译本完全相同的内容。因此,这个版本的主要部分与原初的法文本(现在是第六版了)并没有什么不同。

在法国,这本书已经获得了广泛的成功,但它尚未被所有人完全理解。

有些人已经意识到在这本书里所包含的追求精确的愿望,但仅仅是看到了精确性,却没有看到我给它指定的目标。其他人因为认为枯燥无味而对这种精确性感到

① 即《现代艺术基础》。——译者注

遗憾。另外一些人对我的思维的哲学转变感到遗憾。我自认为在盎格鲁·撒克逊民族的国家里,我的思想会更完全地深入人心,追求精确的心情所采取的活动方式是符合对有关事物的感知的。

在这本书的第一部分里我是以针对事实的历史学家和评论家的身份写作,在第二部分里我将各种关于这个令人费解的世界可能出现的清晰看法(不幸的是太少了)绘制成了条目,然而很少有人理解它。这种揭示一些真相的努力,难道不就恰恰意味着作者本人置身于巨大的宇宙之中,向漂浮轻微的事实之草热情地伸出自己的臂膀吗?我们就这么坚信能承担丢失一粒原子的责任吗?

我是一个西方人。让我躺下或者不活动、不思考,对我来说是办不到的。

我喜欢行动,而且颂扬它,因为它使我们忘记了我们无知的可悲。

我是以行动的力量来自欺吗?只有一个超验的现实能够满足我。但是只有人的本性才能够看到"真实",看到最高的超验性;或者更确切地说,我们因此而命名的事物无疑仍然只是没有超验性的现实。

抛弃:东方人。

行动:西方人。

我在这本书的某处写到东方人的智慧具有万事皆无用的观念,以及虚空的观念。行动总是使得西方人具有伟大性。的确,最伟大的人,总是看到行为的虚夸性,度量它与上帝及"绝对实在"的关系,他们把它看得就如同东方圣人最具悲观主义色彩的思想一样——但是他们懂得与人的无能相比,行动所具有的相对伟大性。

此外,难道我们不是东方人长期以来移居到此地的我们吗?是谁,由于西方世界逐渐演化,已经具有了创造属于我们,属于我的朋友们的伟大而高度文明的力量呢?可是我们没有理由放下我们的臂膀。

巴黎,1931年1月

1928年版序言

假设狮子很多,而甲虫极少,那么狮子是没有危险的;但如果甲虫成倍增加,则狮子的运气就可怜了!

直到19世纪中期为止,数量极少但却富有文化教养的名人,就是心灵的一切创造物的仲裁者。他所做出的判断,被急于提高自身身份的公众所接受,而由这种公众造就的某些伟人智者的权威,迷惑了我们这批人的缺陷——缺乏严谨性。不过在今天,所谓的贵族和民众都满足于一种纯粹属于自然衍生和未经组织的文化,满足于按照电影院水准来欣赏水平相似的画家和作家。如此一来,发生了什么呢?那些不轻率对待一切人受到了嘲笑,思想家和伟大的艺术家在没有被认真评估之前,只得隐忍着。啊,这就算是那些愚弄者和嘲讽优秀之人的本事!

我们得提防着,免得年轻一代的热情尝试把我们丢进落后民族的墓地里,就像神圣罗马帝国被迫步希腊衰弱之后尘,或者像高卢人被迫步罗马帝国衰弱之后尘一样。

我需要一个在其周边集中了我自己思想的中心轴。

恒星的尘埃是怎么回事?灵光的流星火花是怎么回事?还有各种意念,这么游移不定,这么突然,我们的全部生命都猛烈地喷射到我们思维的屏幕上吗?尘埃在运行轨道上一点一点地集聚,这个过程是极其缓慢的,但它不可阻挡地受到自然力的支配;这么一来适宜于到处飘动的种子生长的土地出现了,最初的根成了一棵树的所有结构都将集中于其周围的基轴。我们漂移不定的思绪也是如此:当某种"万有引力的领域"降临的时候,白天就到来了。我感到有一根轴线也在我体内绷紧了,仅仅是一阵一阵的。

因此,幸运的是,我的五马力在多尔多涅河①绷断了,我被困了几个小时。我在我的地图上查找我所处的位置,发现我离著名的莱塞济②石穴只有半英寸之遥。

难道我没有听说过凯尔西省③迷人的居民们是旧石器时代人类的嫡系后裔,他们的聚居中心曾经是塔雅西的莱塞济,即冰河时代的巴黎吗?我为什么不去拜访拜访呢?后来,当我注视一块泥土的横断面时,我深深地感动了,它有十五英尺厚,一层一层彼此叠压着,它们应该被看成这个遗址彼此衔接的水平面,在近三百个世纪的时期中,可能一直有人居住于其上。现在,公路在它附近伸展开,承受着汽车的重压。在这些各式各样的地层中,某些火山渣色的矿石纹路,显示出这是古人的炉床。你只要弯下腰来,就能捡到像海滩上的鹅卵石一样多的原始部落使用过的石头工具。在卡布勒里兹④,刚发现一个洞穴,泥土有些坍塌,整整封闭了一万五千年,感人至深的是在其中发现的壁画。人类作为一个整体,在其中显现出来了。

呵,瞧那些手!那些伸展开来拓印在赭石泥土上的手的轮廓!去看看它们吧。我保证你会体验到有生以来最为强烈的情绪。永恒的人类等待着你呢。

爱。你在那儿将看到母亲和尾随其后的婴儿。这个女人的脚印在泥土中依稀可见,这泥土当时是柔软的,后来石化了。它们与那孩子的脚印交替分布着。

宇宙的法则。千万年来水滴滴落在一块石头上,把它磨损成一块有个很小的似水杯凹陷窝那样的卵石,而且还在继续打磨和完善它——这就是我们依赖于宇宙法则及其永不停止、不断完善的地方。

宗教。死亡的固有性——这个洞穴是一座神殿,是"壁画"图腾。

死亡。岩石里有一具熊的骨骼,它的爪子留下的爪印完好地保存在泥土里。

艺术。这些图腾符号里有些是优美动人的。

我曾看过从巴黎到乌拉尔山脉、从芬兰到罗马、从阿姆斯特丹到格拉纳达⑤的世界各地的大量珍奇瑰宝,它们大都优美惊人。但是,从未有任何东西给我造成了这么惊人的震撼,或者说,我从未产生过如此持久的共鸣和反应。因为卡布勒里兹洞穴壁画的这种永恒性将我们体内神秘又不确定的潜能给释放了出来,后者长期被我们轻浮无聊的意识抑制着。它证明当我们的固性和我们一切活动中不可缺失的永恒性,从我们体内最深处喷发出来的时候,它就是我们所有行为的基本准则。

① 多尔多涅河(Dordogne),法国境内一河流名。——译者注
② 莱塞济(Les Eysies),位于法国西南凯尔西地区。——译者注
③ 凯尔西(Quercy),旧地区名,位于法国西南部。——译者注
④ 卡布勒里兹(Cabrerets),法国一地名。——译者注
⑤ 格拉纳达(Granada),西班牙一省会。——译者注

先生们、女士们，还有旅行者们，当时也在场，正等着导游。我们开始谈论巴黎、作曲家、作家、时兴的画家——可是我们一出门，心情就郁闷，不再谈论什么了。简直是荡然无存了！

我已经找到了阿里阿德涅①为本书投出的线团了。先生们、女士们，你们随我到大马士革吧——我已毫无杜撰地找到了我的中心轴——永恒性就是我的试金石。

又一件镇纸式的膜拜物添加到了我的工作桌上了。它是一把石斧，我们"恒量"的提醒物。它与我的岩石晶体状角锥体成一配对物，是某种诱人陶醉的东西，是艺术的象征物。

本书是关于幽深这个主题的一首赋格曲，它淹埋于地下，隐藏于我们遥远的祖先遗留下来的无声图画形象之中，不可阻挡地攫取着我们的心灵。

我们的"恒量"是我试图揭示的难题。不包含它的艺术只是流行艺术，只是有当下现时的价值。后者无论怎样对我们来说只是昙花一现。艺术正在成为某种短暂易逝的东西，这就是我们在它身上找到的特征。

但是，震撼我们心灵的东西并不是昙花一现的，反倒是异常稳固的一种共同特质，是无处不在并且深刻影响了人类、构成所有事物之特性的东西。

这样一种概念，强调了艺术的威望与人的意义。如果艺术死亡了，会造成什么结果呢？如果我们的本性改变了，艺术会死亡的。值得庆幸的是，悠久历史遗留下来的遗存证明了它的永恒性。

我把这些蕴涵于人类当中的巨大的"恒量"，这些始自远古的绵延跌宕，与"向性"这个概念联系起来。

长在地窖里的一棵树，它的枝干朝着阳光生长——向性；黄昏使人悲哀，黎明让我们像鸟儿一样雀跃——向性。金字塔令我们感动——某种向性的不变特征；黑人宗教仪式用的面具，让我们像他们一样充满了宗教感——某种向性的普遍状态；高大的礼帽在每个世人眼里都是庄重的——一种状态的向性。人类像铁对磁石一样受到吸引而爱恋；都对一定的条件、温度、电流、重力或行为产生反应——向性。我已经对这个词作了概括，因为对我来说，它显得丰富、综合而又可理解。它把我们有形又无形的神传递出来了。

人类是这个宇宙管弦乐队里的一个独奏者，但他是逼真地演奏还是做作地演奏，就是说与他的"恒量"是否和谐，就要具体分析了。在我看来，知道自己服从像水晶体状的万有引力规律，并不是件丢人的事，后者由更高的力量塑造形状、由宇宙力

① 阿里阿德涅（Ariadne），希腊神话中米诺斯和帕西淮的女儿，有可能是古代克里特岛的神。她曾给英雄特修斯一个线团，使他摆脱迷宫，得以生还。——译者注

量控制的难以捉摸但却执着顽强的线团所指引。就好比自己是一只信鸽,是一只直接无误射回鸽房的箭。首要的是,自由对我来说最为重要。如果这块吸引我的天然磁石被我清楚透彻地理解了,那么我一定能唤起它对我的爱来。不过,如果我愿意的话,打个比方说,我还可以拒绝它,偏离我的向性。那么显然,我是出于我自己的意愿做出的改变,在这种方式中我们是自由的。

我试图对那些最为人们清楚了解的向性作出系统的阐述。我把由"恒量"衍生出的艺术建立在"向性"基础上。我称之为"纯粹主义"。

纯粹主义不是一种美学观,而是与超越国家层面的国际联盟[1]同样程度的一种超美学。我以此来指思维和行为不受个人感受方式支配,但仍始终是"恒量"。所以纯粹主义不是一种艺术形式,而是一种思想态度和方法。(它也不是一种折衷主义,因为它只尊崇高尚的东西。)我在此概括和完成某些在其他地方表达过的关于绘画这个主题的思想,因为本书的意图之一,就是形成一种综合,也许会显得只是一种托词。由于这个原因,我把凡是使我们超脱出现实生活并且有助于**提升**我们精神的事物,称为**艺术**。这样一个定义应该包括属于纯思考(无论是科学方面的还是哲学方面的)性质的主要艺术门类。为什么不呢?艺术不是一种具体的使用技巧的问题;那仅仅是解释剂[2]。

现在到了优先考察所有其他艺术门类之根本的艺术的时刻。

生 活 的 艺 术

人们常常把艺术中的自由想象成生活中的一样,与祈望好运完全相同。但是最好的作品并非源自热情好客的伙食供应商对我们最奢侈的生活要求的满足,它犹如一串葡萄必定是其生长于斯的葡萄树的果实那样,是一种由我们自己的态度决定的产物。我要表明的是,我们创造了我们自己的决定论,以及在何种意义上我们对它负有责任。出于这个原因,我系统阐述了一个道德体系。

艺术家能够承认的唯一目的应该是创造伟大的艺术,但是这要求具有一种任何时代都难以企及的精神的高尚性。人类曾发现过自身处在如此悲惨的道德境遇中吗?一切信仰都被榨干了或者取消了,现在遗留给我们的只是赤裸裸的焦虑。现在英雄和圣徒的确还在,但他们是平民百姓了,戴着坚硬的大礼帽。科学家们奉献了他

[1] 国际联盟(The League of Nations),1920年至1946年间成立的现代历史上的一种多国联盟团体。——译者注
[2] 我请求读者记住这个原则(那些有不读前言习惯的读者会对这一点产生许多误解,而这将是他们自己的错)。

们的生命，但作为报答他们并不期望有什么好运或者天国；在今天的禁欲主义中存在着某种优良的成分，只是极其稀罕了。艺术家们的日常动向无法被认真对待，而要他们放弃喝彩鼓掌实在是太难了。

对待艺术的这种流行的可鄙态度，如今在一个拌着砂糖的杯底座上波动摇摆。这是一个英雄辈出、才华横溢的时代，不过，想想由纵欲而毁坏的天赋吧。我们呼吁画家引领我们从新奇走向新奇；它不是我们想要的熟鸡蛋，而是最新流行的复活节彩蛋。其结果是，痛苦不堪的艺术家，被其主顾那令人厌烦的贪婪驱使着，继续违心地敷衍出新的耸人听闻的奇迹。这不过是无聊肤浅的行为。或者说，就是加倍的无聊。今天，"新"成了最高的赞誉，即使用在最差的糟粕上面也是如此。艺术大师们绝不会容忍自己当初仅仅是通过求"新"而胡作非为的。这种仅仅是因为新就把丑陋的东西称为美的偏见是多么的愚蠢啊——好像每件新奇事都必须意味着什么！

我已经完全与令人愉快的东西以及与愉快本身断绝了关系。欧洲塞满了艺术，这是由它的居民追求的极度生活方式带来的结果，必须找到解除其毒的良方；但也还不曾发明出让其更糟糕的什么东西来。对于求新的先生们、女士们和小姐们来说，这种艺术足够了，他们什么都知道，可是他们把无聊透顶的琐碎小事当成了艺术，把调情当成了爱情，把让·雅克·卢梭（Jean-Jacques Rousseau）当成了杜阿尼埃·卢梭①，把音乐协会会员②当成了音乐教师，把克劳德·莫奈（Claude Monel）当成了爱德华·马奈（Édouard Manet），把卡米耶·毕沙罗（Camille Pissarro）当成了立体派画家，把亨利·彭加勒③当成了共和国总统，把夏多布里昂④当成了一种烧牛肉的方法。⑤

我写的不是这种类型的人，而是试图攀登顶点的艺术家，写的是在艺术中寻求像崇高和灵感迹象这类东西的人。我写这些被选定的人，他们的理想成了崇高的储藏所，他们因为遭到人们的嘲笑而把理想当成污点掩盖住。本书的目的就是要帮助那些要求心灵与理智协调并且根据这种最慷慨的理由来证明自己的人。

我的愿望是给他们提供一种有利于积极乐观主义的论据，阐述一种能够引领他们实现某种完满价值的独有的快乐，后者产生于对人类基础性的"恒量"所唤起的高尚观念。

① 杜阿尼埃·卢梭（Douanier Rousseau, 1844—1910），法国画家。——译者注
② 音乐协会（the Meistersinger），这里指14至16世纪德国主要城市中由劳动者组成的以培养诗歌、音乐能力为目的的音乐协会。——译者注
③ 亨利·彭加勒（Henry Poincaré, 1854—1912），法国数学家与物理学家。——译者注
④ 弗朗索瓦·勒内·夏多布里昂（François René de Chateaubriand, 1768—1848），法国外交家和浪漫主义作家，对当时的青年影响至深。——译者注
⑤ 我是在夸张吗？拉鲁斯的著名词典《通用词典》里说："立体派的，指与立体派有关的。立体派画家，指立体派专家。毕沙罗（原文如此）是一位立体派艺术家（原文如此）。"

由于被排斥在信仰(它许诺我们没有过多繁忧地生活)为我们描绘出的康庄大道之外,艺术仍然要徘徊踌躇。对于信仰,我们还是需要保持一定的深沉。

本书赞同"恒量",反对由环境支配的惯例习俗——一种建立在我们明确、永恒的情感基础上的艺术。

作为法国人,我本应该更喜欢在有精确标记的日晷上把时间标记出来;但是如果这么多人看来都搞错了中午,下午两点钟的时候还在期待中午的话,请原谅我的难处。

然而我们的读者会在本书里找到他们的路的,我给他们提供了引导他们穿过书中详尽细节的线团(就像电工把电线涂上不同的颜色以便识别一样)。

第一条是黑色和绿色紧紧缠绕在一起的线,是关于宇宙、我们的生命、我们的命运、我们的死亡这个问题的戏剧独白。这条线在一块绿洲处结束。**不确定的不确定性**。结果是——信仰的权利。

第二条线是红色的。通晓某些"恒量"。**建立在它们的永恒性基础上的艺术**。

第三条是嗡嗡作响的蓝色线,就像夏季白天里阵风的扩张膨胀一样——**伟大的艺术**。摒弃分心。

第四条是难以领会的由水晶制成的线。对潜在法则、相互联系、节奏和优美**结构**的爱。

第五条线扮演着把我们抛向**崇高**顶点的跳板的作用。

<p align="right">法国莱赛济,1927—1928年</p>

史前的手印

目　录

译者序言　/ 1

1952年版序言　/ 1
1931年版序言　/ 3
1928年版序言　/ 5

第一部分　　比较表　/ 1

一、引论：时代梗概　/ 2

二、文学：抒情方面　/ 14

三、文学：理智方面　/ 40

四、绘画　/ 45

　　（一）从涨潮之前到1914年　/ 45

　　（二）绘画（续）(1914—1918)　/ 74

　　（三）绘画（续）(1918—1928)　/ 85

五、建筑　/ 102

六、补白（附录）工程师的审美观　/ 105

　　（一）建筑　/ 105

　　（二）机械　/ 113

　　（三）装饰"艺术"　/ 119

七、音乐 /124

八、信念的艺术：科学、宗教、哲学 /129

第二部分　错觉艺术 /139

九、生活的艺术 /140

　　（一）怀疑的哲学 /140

　　（二）幻觉的哲学，艺术的帮助 /143

　　（三）幸福的技巧 /146

　　（四）永恒 /156

　　（五）生活的艺术（续）——今天的人 /166

　　（六）生活的艺术（续）——当今艺术家的生活 /174

十、幻觉的艺术、视觉艺术的戒律

　　——绘画、雕塑、自由建筑、舞蹈 /181

十一、幻觉艺术、艺术的戒律——音乐 /240

十二、文学 /242

十三、科学 /245

十四、艺术与精确性 /248

十五、沉思录 /253

十六、纯粹派的演变 /258

十七、预先形成 /270

第一部分 比较表
THE BALANCE SHEET

一、引论：时代梗概

首先，全书有些章节长有些章节短。要在各种不同的表述形式的背后去寻求隐匿着的共同精神的痕迹，而几乎没有必要去重复已经明了的东西；与此同时，**艺术**的一定形式被更好地应用于显现这样一种精神。所以，这份比较表里各个部分比例的失调，丝毫不意味着我颂扬一种艺术而贬低另一种艺术。所有艺术在优点面前一律平等。

如果可以的话，让我们把当今数以千计的面具伪装下所共通的东西剥离出来。我寻求这个时代的艺术活动与过去时代之间差异的程度。所以我不会长时间停留于研究从作者身上显露出来的那些附带的偏差和不同，相反地，我会探讨这个时代的种种主要趋势，尤其是它最引人注目的表现形式。趁着目击者们还记忆犹新，将这些主要趋势揭示出来，是极为明智的，因为我们无法知晓它们对我们后代来说，是否如同对我们一样，具有重要意义。

让我们保持清醒的头脑吧。我的目的，是要探讨广为人知的**先进**流派的各种观念，如果没有的话，那就探讨其各种表现形式。我不打算写**艺术**的整个发展史以及诸多的创造者，而只写那些有创新抱负、曾经确实变革或者被认为已经这么做的人的历史。由于这个原因，本书没有提及那些作品里缺乏呐喊的大师们，因为呐喊是创新或者革命性变革的象征。

我们将不计较"各种细微的差别"；秋天是黄褐色的季节，如同春天给万物带来绿色一样；但是如果都市里的栗子树将十月装扮成五月的样子，难道这种情况就真的影响了季节吗？

我将不引用许多人的姓名。任何具体的成就都并不完全是其艺术流派的特征，

而且参考人名是对人与人之间各种差异的一种直接提示,因为尽管倾向是共同的,但每个人名都有其独特的个人维度。任何事物都不可能严格地被归类。我的意图是想表明每个派别的最重要成员,在与其他成员的协调一致中所处的位置。当然那些拜他们为师,从其思想或作品里汲取营养的人,因为这些大才大智的大师们而获得了能力去创造美的东西;他们所汲取的,并不是消极被动的微量点滴,而是对时代潮流的生动活力的纵览席卷。况且,我们过于接近这些事实真相,以至于无法不偏颇地制作出这样的编目。引用人名或省略人名,绝不意味着褒扬或是贬低。

我们来描绘出当代的主要趋势。其余的事可以交给那些闷头为评论性刊物、书店或图片陈列馆编辑目录和姓名地址录而在理论上没有什么建树的历史学者们去干。据说巴黎有三千名画家,比作家多得多,可是有多少是有思想的人呢?我可不是一位人口调查官。

我跟踪主要趋势,我不想探讨变量。

假如对1789年革命党人所有摇摆不定的行动留有认真细致的记录的话,那么作为结果的曲线图就本该是不确定和错综复杂的。可是这场革命有其轴心,某种东西是主因。它创造了历史,我们今天的生活就是由它决定的。

今天的科学受到相对论的支配。难道这就意味着阿尔伯特·爱因斯坦(Albert Einstein)和所有科学家在每一个观点上都是协调一致的吗?不管怎么说,相对论是可以谈论的东西。乔治·布拉克(Georges Braque)、帕布洛·毕加索(Pablo Picasso)、麦尚杰①、格雷兹②等等立体派艺术家的技巧、个人惯用的风格,难道它们总是完美一致的吗?可是立体主义却还是产生了。

这些汇聚和相近的现象要比所有偏差和不同更为重要。凭此,一个各种观念、系统、技巧在其周围有可能聚合为一个有机整体的轴心就形成了。这是一个综合的本体,不可与纯粹的对称混为一谈——即使在不匀称中,这个轴心也占据着支配地位。

大革命的推动

1789年,蒙田(Michel de Montaigne)、查尔斯·路易斯·孟德斯鸠(Charles Louis Montesquieu)和百科全书派学者们久已酝酿的理性思想,像一颗炸弹,突然爆发出来。继这场迅速被证明合理并且得到法律认可的革命之后的是对待生活的态

① 让·麦尚杰(Jean Metzinger,1883—1956),法国立体派画家。——译者注
② 阿尔伯特·格雷兹(Albert Gleizes,1881—1953),法国立体派画家,综合性立体主义理论家,"黄金分割小组"代表人物。——译者注

现代祖鲁人首领指挥跳部落舞蹈

度。思考的权利是从大凡所有法定的干扰和惩罚中解救出来的。封印的赦书不复存在了！它是一种权利，为无数成就铺平道路，有助于将我们关于艺术、科学和思想本身的每一种思维模式解放出来。即便是与1789年所坚持的精神最对立的人，例如莱昂·都德，也这么认为。①

思想的自由，过去受到疯狂的压制，一旦它合乎法律，就成了时代精神的正常趋向。然而，人们殚精竭虑为之战斗和牺牲的这种权利，我们从头到尾充分使用了吗？我们大展其相，但却是以一位手持雨伞的黑人国王的方式。不过，一百多年来，我们将每件真正伟大的事都归功于1789年。

至于哲学家们——自培根、洛克、休谟、康德等人对公认观念的巴士底狱发出震耳欲聋的冲击之后，他们让自己完全走到质疑笛卡尔的"根据(evidence)"理论这一点上，18世纪的所有哲学都建立在这种质疑之上。由此而来的异乎寻常的结果是，由笛卡尔哲学的方法传递给大脑的敏捷性，在特定的意义上，造成了对这种方法的毁灭。

数学家们也找到了翅膀。高斯②、欧拉③、黎曼④、罗巴切夫斯基⑤筹定了代数方法，它不再为常识所束缚，倒是为亨利·彭加勒和爱因斯坦推翻经典宇宙体系提供了手段。

达尔文在大胆推断人起源于猿的时候，颇为惊人地利用了这种思想自由。尽管如此，他还是第一位没有遭宗教法庭火刑危险的人。思想和言论的自由激发着这个人，强化了他对理性的忠诚。一个科学的浪漫主义时代开始了——理性主义。

在诗歌方面，维克多·雨果(Victor Hugo)在经典作品的利箭之间突然涌现了出来。如果高声朗读的话，他作品的各个部分读起来就像是当代"达达派艺术家"的宣言。

风景画家有着吹灭"经院派"夜灯的勇气。他们走出户外，进入完全的日光之中。泰奥多尔·卢梭⑥、米勒⑦等人的独立，现在被人遗忘殆尽——他们是各门艺术的第一批吉伦特派⑧成员。但一般发生的情况是，真正凭本能行事的革命党人，被那

① 莱昂·都德(Leon Daudet)，法国行动团体著名的保皇党人，公开宣称要恢复法国的君主政体，就必然要推翻共和政体。(1867—1942，法国新闻记者和小说家。——译者注)
② 约翰·卡尔·弗里德里希·高斯(Johann Carl Friedrich Gauss, 1774—1855)，德国数学家，与阿基米德、牛顿并列为历史上最伟大的数学家。——译者注
③ 莱昂哈德·欧拉(Leonhard Euler, 1707—1783)，瑞士数学家。——译者注
④ 波恩哈德·黎曼(Bernhard Riemann, 1826—1866)，德国数学家。——译者注
⑤ 尼古拉斯·伊万诺维奇·罗巴切夫斯基(Nikolas Ivanovich Lobachevsky, 1792—1856)，创立非欧几里德几何的俄国数学家。——译者注
⑥ 泰奥多尔·卢梭(Théodore Rousseau, 1812—1867)，法国巴比松画派风景画家的领袖。——译者注
⑦ 让·弗朗索瓦·米勒(Jean-Francois Millet, 1814—1875)，法国以农民题材著称的画家。——译者注
⑧ 吉伦特派(Girondin)，法国大革命时期的一个党派。——译者注

些凡事照搬教条的职业革命家推到背景里去了。不过很快，印象派画家在反抗学院派形式主义方面，要么突破了这些新的标准，要么大大修改了它们。

他们用短暂的感觉制成他们的里拉①。

可是今天的个人主义是让一切都从属于**自我**的自由——宇宙和人类都拜倒在个人脚下。唯一一件需要考虑的事就是满足自我。艺术家随其所好地想象、描绘和书写，为自己远胜于为社会。被人理解不再是他关注的——他的想法，正是打算惹麻烦，使那些把他搜寻出来的观众，接受他的行为、他的号令、他的声明。**自我**的混乱——自我中心论，无论是无意识的还是有意识的，都在作祟。夏多布里昂摆出沙漠中一座金字塔的模样，为格恩济岛的"神灵"铺平了道路。雨果把当今个人主义放大成电影的效果，变成诗歌的沙漏。更不消说他扮演着鹅妈妈②的角色，后者是无数微小又重生的事物的祖先，所有重生的事物都忙于关注自己个人的兴趣。

这种对自我的意识，有一定的繁殖力。可以说，它废除了挽救上帝之人的各种特权。它不接受它没有亲自检验过的任何事物。自我是这个世界的中心，世界在它的想象中得到改变。结果是，产生一种彻头彻尾的"修改本"。太好了。可是这枚浪漫虚构的勋章的正面，是一种对异乎寻常的事物尤其是对显著非凡事物的偏爱。在这位浪漫主义者身上，有着好出风头者的某些东西。

幸运的是，对人性的崇拜看来是与一定的抒情性不可分离的。在过去的艺术中，这种抒情性履行着一种社会职能，因此是合理的。但是现如今，抒情性从个体的这种对抗作用衍生到了他身外的世界了。正是这种奔放不拘的个人主义成了我们现代创造自由的主要源泉，这种巨大成就是由拿破仑·波拿巴（Napoléon Bonaparte）、雨果、伦勃朗·哈尔曼松·凡·莱因（Rembrandt Harmenszoon Van Rijn）、查尔斯·罗伯特·达尔文（Charles Robert Darwin）、爱因斯坦、保罗·塞尚（Paul Cézanne）、弗拉基米尔·伊里奇·列宁（Vladimir Ilyich Lenin）这些单个的个体创造的。

在这部分比较表中，我赋予人们追求或使用的表现方法以极其重要的意义。对经过挑选而使用的技巧做研究，可以看成是对技巧创造者的意图做揭示，这规定了审美的倾向性。如果一把锤子被举了起来，我们就意识到周围某处有一个钉子。我们认识到思想、感情和个人的情绪要求各种语言必须是新的，并且需要用它们来"度量"。直到19世纪中期，所有的人都表现出好像他们已经学会了这么做，只有最为大胆者，虽然还带着万分的羞怯，才敢于采取各种改变。可是今天，在艺术、文学和科学的行进队

① 里拉（Lyre），古希腊的一种七弦竖琴。——译者注
② 鹅妈妈（Mother Goose），1760年左右在伦敦出版的一本儿歌集的传说中的作者。——译者注

伍中，战斗总是个体的战斗，每一次义无反顾的创造，对个体本人来说都是一种语言，这种语言，无论是好是坏，都总是个人的。当然，如果没有经验的飞行员拒绝先前已知的飞行方法，那么他们无法都逃避死亡——并非每一位飞行员都能够发明"翻筋斗"来解救自己。今天我们视一切都毫无价值，如果真是这样的话，那么就无法成其为新的特殊的趋势——对技巧的个人性探索能更好地符合我们每个人的需求。勒南[①]精辟地说过："只有形式与内容不可分离的艺术，才能够作为一个整体传至后代。"

假设在一件高度完美的乐器或有待发现的乐器上，弹奏几段悦耳动听的曲子，就更有价值吗？这个问题是无效的，因为我们所能知道的一切，都是过去的曲子。但我所谈论的艺术家们，选择了"创新"，经常成功地创作出光芒四射的作品——有充分的证据证明它们常常是对的。

我相信人与其自身应该是一致的，无论贵贱与否，总该如此。不过，并非他作为艺术家的每一个历史时期对于我们都具有同等重要的意义，是的，有些时期只是起到为既定传统推波助澜的作用。可是，我们自己的时代却并没有什么是先天赋予的——这是一个充满活力源泉的时代，生活于其中令人激动。出人意料的跳跃、触目惊心的立地旋转，是创新时代的特殊迹象。在最近这些年里，思想和艺术的上千个方方面面已经显露无遗，于是似乎显得一切都十足是蓄意而为或者完全是荒谬决定的产物。在达尔文的进化链条中，在各个环节可彼此区分开来之前，时间的巨大跨度必须有所累计。交通工具年复一年的就那么彼此相似地存在着，接着忽然间，有了火车、汽车和飞机。当代艺术的情形也是如此——突然地变异和变质。

以往，伟大的艺术家是绵延山脉中突兀的山峰——"学院派"以极其缓慢地状态发展——杰出的个人取得了很大的成就，但却是在公认规范的有限范围内取得的。希腊艺术从古风形式经历各个不同时期缓慢地发展到公元前五世纪的顶峰，然后又回复到公元前四世纪的自然主义——在埃及，两千年来总是用同样的语言在表述着自己；拜占庭因罗马而伟大，哥特式建筑只是渐渐地才领先。艺术渐渐地发展，因为人的心灵也是渐渐发展的，而且艺术是一面镜子。就事实而论，文艺复兴几乎延续到我们这一代人。即便是像雅克-路易·大卫（Jacques-Louis David）这样的画家，也是拉斐尔时代技巧和美学观念的产儿；欧仁·德拉克洛瓦（Eugène Delacroix）继续坚持丁托莱托的画法；让·奥古斯特·多米尼克·安格尔（Jean Auguste Dominique Ingres）继续关注古代。可现在的问题是根本不需要考虑过去。事实

[①] 约瑟夫·厄内斯特·勒南（Joseph Ernest Renan, 1823—1892），法国语文学家、哲学家、历史学家。——译者注

上，占据我们心灵的是某种极其不同的东西。

米开朗琪罗和伦勃朗那些流星呢？

的确，我知道他们！可我们会看到破除传统比破除迈克尔·安吉洛或伦勃朗的画法更加不可思议。现在某些种类的绘画如此的奇异，以至于如果这些大师们能够看到它们的话，可能不会想到自己正在观看的是绘画，而只有我们才视其为绘画。这难道不是新出现的现象吗？几个世纪来，蒙田、伏尔泰、夏多布里昂，尽管他们名望上有差别，但都几乎说着同样的语言，服从于相同的法则。夏尔·皮埃尔·波德莱尔（Charles Pierre Baudelaire）的词汇、句法和语法，与博絮埃[1]的相同。圣西门对语言所做的一些糟蹋，被看成是大胆鲁莽，可这与我们年轻的作家们放纵自己的某些行为比较起来，太微不足道了！

兰波[2]是最初的革命极端主义者之一，它让诗歌从诗的既有专制中解放出来。马拉美[3]走得更远，他创造了一种全新的技巧，完全打破了对句法、语法、语言的传统用法，更好地加强了他的抒情风格。结果，抒情风格不再是一种源自逻辑概念所激发起的情感，而是一种意象的浮现，常常是非逻辑的、荒诞的各种碎片化的思绪。这是某种全新的事物，是一次纯粹的解放。越界本身是允许和值得肯定的。由此，这位诗人的成就堪与罗丹、塞尚、马蒂斯将绘画从写实功能中解放出来相媲美。

我不会过多提及音乐家们，因为他们的艺术一直很少被常规惯例弄乱。他们在审美观念和表现技巧方面的革命，也远没有从事其他艺术的人所进行的革命那样重要。他们的艺术里所固有的自由，来自音乐不必是写实性这一事实。然而，柏辽兹、瓦格纳、福莱[4]、德彪西、拉威尔[5]、萨蒂[6]、斯特拉文斯基、勋伯格，像兰波、马拉美、罗丹、塞尚、马蒂斯以及立体派画家一样，为解放艺术而战斗。

至于科学家们，他们没有意识到自由，他们是保守的。牛顿的声望控制着他们，18世纪的理性主义者当中没有一个人能够被完全独立地赋予期望来质疑这位伟大

[1] 雅克-贝尼涅·博絮埃（Jacques-Bénigne Bossuet, 1627—1704），法国高级教士和历史学家。——译者注

[2] 让·尼古拉·阿尔蒂尔·兰波（Jean Nicolas Arthur Rimbaud, 1854—1891），法国诗人，象征主义运动的典范。——译者注

[3] 斯特芳·马拉美（Stéphane Mallarmé, 1842—1898），法国象征主义诗人和散文家，文学评论家。——译者注

[4] 加布理埃尔·福莱（Gabriel Fauré, 1845—1924），法国作曲家。其精炼而文雅的音乐影响了现代法国音乐的发展道路。——译者注

[5] 莫里斯·拉威尔（Maurice Ravel, 1875—1937），法国作曲家。——译者注

[6] 埃里克·阿尔弗雷德·莱斯利·萨蒂（Éric Alfred Leslie Satie, 1866—1925），法国作曲家。——译者注

思想家的理论。如果有新的实验使人似乎对这些理论产生了怀疑，他们则迅速调整修改以与这种"起先导作用的"理论相一致。由于这个原因，在牛顿力学的体系中无法容身的光和极化之类的科学发现，就被迫不惜代价地与传统信条相调和。在1819年弗雷内尔[①]大胆削减掉牛顿的一些声望之前，自由思想（理性主义）革命的精神已渗透于各门科学之中。

伽利略·伽利雷（Galileo Galilei）呢？难道他不是比1789年更早的一位著名的革命者吗？

我们自己时代的科学家也是革命者，但却完全不同。伽利略指出，并不是像圣经所坚称的那样，太阳在运转，而是地球在转。伽利略的宇宙仍然是我们的感觉能够证实的一种欧几里德的宇宙，但是由于高斯、黎曼、罗巴切夫斯基、诗人数学家彭加勒和爱因斯坦，大胆设想出一个我们的感觉无法知道的空间，导致的结果是笛卡尔所主张的共同感觉被这些科学家奔放不羁的想象力证明是错误的。从这一观点看，我们的宇宙变成了一个假设的宇宙，它建立在令人吃惊的规则之上，带有比三维更多的几何形状，它运转得如此之快以至于可以假设，由于空间的这种弯曲，从太阳放射出来的光线在空间的最大极限处弯曲，然后重新恢复到他们的出发原点。奇特的恒星在这个宇宙中只是光线造成的虚像，它弯曲回到数世纪以前曾经闪闪发光而现在却熄灭了的太阳的位置上。一个不计其有限性的无穷的世界。无穷是因为这个宇宙中的每一事物都必须作为引力场的结果而被弄弯曲——除了一种"有限的无穷"，它的图像不再是投往无穷的直线，而是一条永远重新开始的曲线。伽利略要更心细谨慎。他号召关注一个简单的光学幻象却仍然能够免遭被烧死。

因此，从各方面看，我们在将我们自己从古典的和现实的思想模式中解放出来，后者存在于现行的诸多方面。下面就是这种奇妙的双重性：过去时代思想自由的理性主义和唯物主义，已经产生出个人主义，它对抒情风格、非理性主义和反现实主义负有责任。

这是一个理性与幻象相对立的双重性，我希望我们的时代成功地转入一个奔放不拘的王国。

自由的独特一面就是一种陶醉，这对于那些体验过的人来说，生化成一种激情。超级几何学、超级诗歌、超级绘画、超级音乐——所有这一切来自对最大限度的自由和最大限度的感情强度的需要。对自由的兴趣总是越来越紧密地与强烈的感情联系在一起。以往，人们借助长长的诗文、宏大的交响乐和巨大的画布来寻求效果。现

[①] 奥古斯丁·让·菲涅尔（Augustin-Jean Fresnel，1788—1827），法国物理学家。——译者注

在，这种冲动完全指向了实效——尽可能专心细致地去说和做。

路德维希·凡·贝多芬（Ludwing Van Beethoven）创作了大量令人不可思议的乐章，但有许多是应该抹去不要的，而丁托莱托、卢梭、夏多布里昂的情况也是如此。可想到兰波，那瘦小的身材却像是个能量强劲的蓄电池——塞尚笔下的一小幅画里、德彪西创作的一首乐曲里或者一个电磁公式里都是储藏能量的地方。力要么产生于质量，要么产生于能量。现代的方法就是能量。云雀宁要一小块熠熠闪亮的镜子，也不要一片平静的池水。

艺术和古代思想多少有点是直线的和缓慢的——现代艺术是积极的、坚决的和紧凑的，既复杂又有价值。现代机构的趋势之一，就是制造出一个动因来一遍遍地使用。譬如汽轮机，蒸汽的推进力朝向数千片轮叶，因而利用了所有有效的能量，而不像老式活塞闭室，拼命施加的大部分能量都跑到空气中去了。

塞尚、兰波、马拉美、彭加勒和德彪西发明了这种冲击力——密集诗。观念、形式、声音变成数不清的齿轮牙，运动并且相互作用。艺术作品在一定程度上变得难以想象地高效和重要。

追求功效的努力导致了综合。例如在过去，是一种混乱不堪的多元论统治着各门科学。力学、物理学、化学和生物学等彼此几乎是独立的。现在它们趋向于融合为电磁学，一种有着无数属性的一元论。

"鉴于花费极小的努力就吸收了大面积的光和辐射热，电磁学在其范围内蕴含着惊人的发展能量，而且就力学所涉面而言，电磁学不断做出新的发现，已经达到了一个绝对点。电磁学已经与物理学的主要部分同化，吸收了化学，并且调解了大量以前没有定形和缺乏关联的观察资料。"（P. 朗之万[①]《空间与时间的演化》）

科学的理想是发现各种准则，而后者的功能在于调和一切可能的现象。爱因斯坦的方程式，其中时间与三个经典性的欧几里德坐标并列，试图突破对宇宙的综合，宣称能够对每一种可能性都作出解释。

"通常一个伟大的思想所具有的意义是，它揭示了大量其他思想，让我们突然发现了只有花上几个小时阅读才能弄清楚的东西。"（孟德斯鸠）

[①] 保罗·朗之万（P. Langervin, 1872—1946），法国物理学家。——译者注

然而，在每场革命的背后谨慎隐藏着并且承担着古典主义风格的是一种"恒量"形式。

不过，现代艺术有一个令人讨厌的方面，就是它对"惊奇"的狂热推崇。这种独裁的程序法，是浪漫主义者的遗产。不存在什么不用偿还的自由，对自由的渴望极易导致吹牛皮。"蛮横"、独立、具有颠覆性，统统是时兴的垄断注意力的原始方式。从战场上返回的获胜者，仍然保持着一些放肆侵略的性子。孩子们第一次得到枪时，对着不存在的麻雀能打掉几百发子弹。那是个充满幻想的世界。

很自然，这类事情发生一百年之后，一个艺术家还是感到难以搁置它去创造出新的"蛮横"手段。

在艺术中，就像是在众议院里，"右派"因未被认为是"左派"而感到苦恼。最大的天才应该是"左派"，仍然更"左"，总是更"左"，极"左"，最大的"左翼"，超级"左"。事情还没做就成了这样！这是一通百通的灵丹妙药。我提名表扬1789年。传统！啊唷，雨果正在说："我用自由的红色女帽拍打这本过去的字典。"唉！你们听见了吗！

我们的时代是一个有利于取得伟大成就的时代。如果我们赞同它的艺术并不始终处在一个令人满意的水平上的话，请我们不要忘记在这个时代的艺术家和思想家身上，身负着探究四千年来积淀并且学术化了的思想这一艰巨的使命。像中国长城那种旧框框思维，一切依循过去和遗传惯例，非得推翻不可。一个奥格阿斯王①的时代。如果他们中的佼佼者一百年来对这种停滞不前的真空形式施加了很大的改变努力，那么即便他们偶尔忽略了艺术作品是并且只是最崇高的美的表现形式，他们也必须得到宽恕。

多有英雄气概！他们凭着刚强有力的男子汉气概拿起武器，反抗被公认为真理的东西，尽管常常只是陈旧的习俗。这样的拆毁是必要的，只有这样艺术有朝一日才有可能从每一种有限的影响（只是除了它正当的结局之外）中得到最为真实的自由。我们对这些为我们扫清了障碍的清道夫的决定性作用，给予过充分的称赞吗？与他们相比，我们现在更像是任性不驯的小马。让我们记住这些前辈大师们生涯中太普遍的不幸吧，他们在努力过程中的艰辛和坚毅，就像他们的发现一样，蜚声遐迩。他们行动的独立性，得到了高度的赞誉——可其他人却总认为充其量这不过是对一种并没有什么实际效果的自由的模仿。

具有一流重要性的大师们，已经是革命者了。是的，人们似乎相信每一位艺术

① 奥格阿斯（Augeas），他是厄里斯的国王，赫利俄斯之子。他有牛数千头，但他的牛圈30年没有打扫。——译者注

家都将自己视为列宁,可是今天与谁对抗呢,与艺术的上帝吗?这种抽风现在竟然变成了最坏的暴虐。这种结果是其所望吗?他们雕刻了多么可笑的塑像,那些艺术革命的因循守旧者、傻气十足的鞑靼人还有喋喋不休的好猎手,到北极猎杀狮子,追踪虚幻的梁龙(一种古生物——译者注)。门开着却去翻墙,并不是一个特别精彩的笑话。我尊重革命的精神。作为一种手段,对其品性、慷慨、魅力,人们常常大加称道。但是现在对艺术来说至关重要的一场革命,应该是破除一切没有对象的革命,因为从现在起艺术家完全有权利去做他们在音乐、文学、绘画和观念方面愿意做的任何事情,所有这一切一点也不与传统的情形相似。从现在起艺术以完全袒露的状态前进,甚至比一丝不挂还彻底。让科学家们向我们展示一个完全颠倒的宇宙吧,我们将为他们喝彩。它正是**自由**的乐园。接下来也是如此吗?

总之,让我们祝贺我们自己已经走远,有点太远了吧。有些探险是亏本的,但这是必不可少的。一旦我们得知有些沙漠荒芜贫瘠,重返的目的该是什么呢?如果无数勇敢的人以牺牲的代价剪断了带刺的铁丝,我们旁人就必须穿越向前,如果不这样做,为什么要荒废此生呢?在艺术领域,我们站在那个打开了的缺口面前,手里拿着切割工具,漫不经心或者紧张不安地寻找那并不存在的铁丝。让我们每年一次地尽量用好七月十四日[①]这一天,享受我们所有的权利(包括不滥用它们)吧。

我们必须小心谨慎以免新却无用的责任强加给我们。看来这正是艺术中对待革命的学究气所主张的。向并不存在的巴士底狱猛烈攻击的艺术,很快变成了"过时的儿戏"。

放任自己滥用各种权利,就是为自己制造非常危险的责任。如果艺术继续愚蠢地赞慕其中心点,重复它的自由、自由、自由,艺术就会消亡。是的,它最后有幸是自由的,但艺术是为人类而准备的,人类也有其规则。我的意思是指那些关于感情、灵

① 七月十四日,指1789年7月14日,巴黎人民攻占了巴士底狱,推翻了封建君主政体,建立共和国。这一天后来被定为法国国庆日。——译者注

魂和心情的规则,不管人们说什么,都有其自己的逻辑和需要。如果以我们关于自由的观念测验,我们共同的人性没有一点是真正自由的。对自由的滥用不能给艺术带来任何东西——艺术是"构造",每种建筑都有其规则。

滥用我们的自由并不困难,但是要抛弃那些无法证实有效的自由,则是困难的。

但是我在期待。这些问题将在本书的第二部分,即错觉艺术中加以探讨。让我们制定一份关于历次革命的比较表,其结果是,我们现在享受着人类一百多年前开始征服的那种完全的自由。我们的时代震颤了50年,激动了10年,狂热了10年,此时此刻,犹如发烧之后,虚弱无力与期待渴望占了上风——它一定孕育着丰富的内容!

二、文学：抒情方面

既博览群书又对我们祖先写的主要著作了然于胸的人，总是爱把现代诗歌压在过往那些完美无缺、成就非凡时代的显赫名人之下。有许多人，对他们来说，陈旧的光泽要比著作本身更令人心驰荡漾。他们读过，或者被认为读过约翰·沃尔夫冈·冯·歌德（Johann Wolfgang von Goethe）、海因里希·海涅（Heinrich Heine）、维吉尔、隆萨尔①、维永②的作品，所以他们有资格嘲笑现代作品。

但是，如果有人敢说《伊利亚特》中有40页精彩绝伦之处的话，那么起码还有300页是不值得一读的。隆萨尔，尽管他的风格多么雅致，却也常常是二流的文艺复兴时期的风格罢了。维永的风格有时更糟糕。海涅有时走了味而歌德则极为平庸乏味。重要的是，年轻一代具有的最真实的品质一直遭受人们借前辈大师明显错误之名做出的责难，而他们的一些努力已经赢得了突出的成绩这一事实却被忽视。

没有人能否认这个时代的一个特征就是其焦虑、好奇、探索和不落俗套的精神。它对既定形式的厌恶致使人们对它产生一种持久的兴趣，有时是怜悯。把现代人评价为只是口吃结巴的确容易，可他们是以儿童咿呀学语的方式在创作，而不像年老体弱之人在那里咕咕哝哝的。不管怎么说，他们咕咕哝哝的得到什么机会了？现在，一个艺术家在30岁的时候就该崭露头角了。

要对战前时期的诗歌的真正价值水平作出判断，就必须正确观察，主要是着眼于其

① 彼埃尔·德·隆萨尔（Pierre de Ronsard, 1524—1585），法国诗人。——译者注
② 弗郎索瓦·维永（François Villon, 1431？—1463年以后），法国最伟大的抒情诗人之一。——译者注

创作意图。我将揭示它的各种来源,不是因为它的各种发现而剥夺它的任何优点,而是从一个最佳的与死去的人所欣赏的依据相似的观察角度,把它勾勒出来。把当代诗歌说成是从打字机里冒出来的,就像是把雅典娜说成是从神的颅骨里出生的一样,是一种蓄意的贬低。拒绝它与爱伦·坡①、乔治·戈登·拜伦(George Gordon Byron)、雨果、波德莱尔等人甚至还有词典编纂者们分享声誉是不公正的。从语文学、语义学和语音学的角度看,所有这一切都是对现代诗歌的偏见,这几乎是毫无例外。他们说,只有上帝才不欠任何人的债。

过去富有诗意的语言,事实上是为了适应抒情的需要而弄得轻软柔润的散文,是一种缺乏连续展开和逻辑、明显冗长乏味的形式——这是一种简

∽ 湖水 ∾

总是日复一日地涌向新的堤岸,在永恒之夜,它得意忘形地奔涌着,没有回头。我们却做不到永不停留,在那年久日深的海上,可否只抛一天的锚?

——拉马丁

洁的语言,更有力量也更温柔,用一种特别和显得神圣的可接受的辞藻(蓝天、美女、贝壳等)武装起来,还带有自己的逻辑。韵律极大地改变了它原本的平铺直白,洪亮的音乐回荡在它周围,可它的一切技巧都紧紧遵从诗法、格律和特定的韵脚。这个时代对任何暴君都不热爱。此外,这些规则与那些大自然颁布的必须遵从的法则不同,后者除了冒死亡的危险外是不可逾越的(就像口吞砒霜一样)。

兰波以雨果永远无法鼓起的勇气,打破了所有这一切。

无论是谁都不该说,他应该对布瓦洛②时代以来所发生的一切变化负有责任。但是就像人们说的那样,他是一位有代表性的天才,一个革命的人物。他不屈服于任何规则,他的目标始终是要走向一种纯粹抒情和激发情感的诗歌。他怎么感觉就怎么写,而当以往的大师们在确定自己诗作最后形式之前要用作诗的所有法则来反复推敲和斟酌的时候,兰波则直接让自己的情感本身清晰地显露出来。这完全是自

① 爱伦·坡(Allan Poe,1809—1849),美国诗人、小说家、评论家。——译者注
② 尼古拉·布瓦洛·德普雷奥(Nicolas Boileau Despreaux,1636—1711),法国评论家和诗人。——译者注

发性的行为。它不再是精心调制的香槟,而是原浆葡萄;它少了组织结构,却多了汁液,多了阿拉伯式的图饰,多了芳香和丰富的风味;它虽然少了却感受到了;它少了化学的变化,却多了天然的本性;它少了物理学,却多了化学;思想少了,但共鸣多了;它是某种回味无穷、难以言说的东西,是有着无与伦比的光芒却又带着沙哑、高亢和创造时的紧张,那种似乎近在咫尺的奇迹。

波德莱尔和魏尔伦①是伟大的诗人,但是读了兰波的著作后,我们还能够以愉悦的心情去读他们的作品吗?有时他们使人们联想到他,但是一旦想到,天使就又插进来把他们抹掉了。他有其中一人的全部激情,又有另外一人的全部雅致,并且还具有两个人都缺少的一种狂热的情欲。

兰波——是一片海洋,他之后的诗歌从中汲取了所有的盐分、所有的纯净水或所有的毒药。

这意味着兰波之后不应该再有人写诗吗?因为柏格森②跟在叔本华后面,或者爱因斯坦跟在彭加勒后面,立体派跟在塞尚之后,就微不足道了吗?有些人丰富了整整一个时代,人们受益匪浅。至于我们的时代,有些现代人的确是乐意将此拆开来对待,可是它和其他每一种事物一样,有其种种基础,将它视为晴天霹雳则实为虚夸。兰波和塞尚是各种彗星的头部,然而像它们一样,他们服从于万有引力的控制力——维克多·雨果、爱伦·坡、波德莱尔从属于一种;普桑③、艾尔·格里柯、夏尔丹④、库尔贝和马奈从属于另一种——宇宙是一个各种恒星的吸引力于其中相互制约的巨大力场。

波德莱尔和这些吸大麻者把他理想生活和神秘飘忽的传家宝传给了兰波,而这他们主要得感激爱伦·坡,他是从杜松子酒里得到它的。由于兰波,这种不怎么病态的理想生活,成了这一代人的继承物。

他还表现出对意外的、过时的、反常的、质朴的和奢侈的事物以及对语言技巧进行探索的兴趣。

他1873年写的《动词炼丹术》,是现代诗歌的阿里巴巴神窟:

"我喜欢无意义的绘画、门柱的眉构、布景、商品集市的彩画背景、广告牌、流行的彩色印刷品⑤、过时的文学、拉丁教堂、不带任何缀字法的色情书籍、我们

① 保罗·魏尔伦(Paul Verlaine,1844—1896),法国诗人。——译者注
② 亨利·柏格森(Henri Bergson,1859—1941),法国哲学家和作家,1927年获诺贝尔文学奖。——译者注
③ 尼古拉斯·普桑(Nicolas Poussin,1594—1665),法国画家。——译者注
④ 让·西梅翁·夏尔丹(Chardin, Jean-Baptiste-Siméon,1699—1779),法国画家。——译者注
⑤ 没有兰波做铺垫,人们也许会对现代人愿意发现海关人员卢梭感到不解。

祖先写的小说、神话故事、儿童看的小人书、古代的歌剧、白痴作诗时用的叠句、残缺不全的韵律。

我创造了音的色彩。A，黑色；E，白色；I，红色；O，蓝色；U，绿色。我确定了每个辅音的形状和运动，而且带着本能的韵律，我自认为我正在发明一种将来某一天所有感觉都能接受的作诗的准则。稍后我会加以应用。

首先，它是一种锻炼。我写寂静，写夜晚。我把无法表现的东西记录下。我筹划着我的迷惑。

诗歌中陈旧过时的东西在我的词句炼丹术里一点也没有。

我让自己习惯于幻觉的单纯状态——我愿意不带修饰地想象用一座清真寺来取代一座工厂；为天使画一座鼓状的校舍；想想公共马车行驶在蓝天的大道上；想象湖底的客厅，各种怪物和各种神秘的东西；音乐厅剧目的标题以各种吓人的样子包围着我。

再后来，我用词句的幻觉来把我具有魔性的各种诡辩显示出来。"

这是这位诗人的宇宙起源学说。地球由太阳产生而月亮由地球产生（由大西洋那可怕的深渊产生）。从兰波的太阳中产生出**马拉美**的月亮，而且几乎每一颗现代的或超现代的小行星都是由他产生的。

如果说兰波是像塞尚这类的人，那么马拉美就是这场革命的立体主义者。他将革命的思想推进到最深一层的结论。他分析了这位令人不可思议的诗人，并且天才地做了推理。他的诗像一首布瓦洛的诗，或者像一台磁石发电机，是被清晰合理地构造出来的，而这种事先筹划诗作的能力，从根本上将他自己与前辈们区别开来——在以往的诗歌中，特别是在兰波的诗歌中，他已经觉察到一定的联想、省略法和词句的有机元素的价值，于是他把它们当成一块键盘来使用，在上面弹奏他马拉美的诗，不再弹兰波的了。

在雨果那架三翼飞机机翼巨大的冲击波之后，人们需要兰波，以便尽可能完全消除现在已受到严重摧毁的作诗戒律和技巧，而让一个崭新的形式成为可能。可以说，马拉美使这种根本的自由合法化，追随其后的诗人们从中获益。结果是："只有诗歌才足以给作诗韵律下定义。"语法和古典句法只是给那些死记硬背的人准备的——词语是任何人都可以随意组合的备件，只要它们揭示出是人的性格就行。这性格是指最神秘的、最爱抚的、最光辉灿烂的、最透彻清明的、最具冰火双重性的和最有气味的，根据对诗的奥义的现代理解，还是最为意味深长的。

诗歌不再像过去那样，是各种观念的清晰论述，或者是真实存在或可能存在的

感伤情境,而是对图像、声音、韵律、感觉和思想片段的高扬荣耀。

今天的诗人是一种艺术的继承人,这种艺术并不关心什么赞同或反对的理由及其种种判断。如果他们的目的是一种纯粹的抒情风格的话,那这就是谨慎的本性。把他们的感受自由地倾泻出来,现在就是他们的权利。

至此,我只是说明了各种相邻的关系。纪德和巴莱士①的双重影响也必须加以考虑。甚至"超现实主义者"也将他们思想的特定倾向——焦虑、雅致、抑郁、肤浅、偶然、省略,将他们用标新立异来激发情绪的爱好,将他们梦幻般的呢喃,以及他们对不明行为的兴趣,归宗于《沼泽地》,特别是归宗于《梵蒂冈的地窖》中的拉夫卡迪奥。也请注意克洛代尔②的影响——他对贝玑③将词句写得像连祷文一样,对意大利人马里奈蒂④的未来主义,都有影响。

还有许多其他方面的渗透、活动和作用有待说明,但我会满足于只介绍为数不多的人物,具体地说就是有重要意义和为大众喜爱的现代主义者。请注意我并不忽视雪莱、孟德斯鸠-费森扎克⑤、保罗·福尔⑥、莱昂-保罗·法尔格⑦对几乎所有精明强干的现代主义者的影响,也未忽视尼采、维尔哈伦⑧、瓦莱里-拉尔博⑨、梅特林克⑩对更强者的影响。我已经说过我一点也不想写一部文学史,由于这个原因,我将只增加巴莱士、纪德、莫拉斯⑪的名字,他们虽然不是职业诗人,但从最真实的意义上说,都是富有抒情风格的。在本书中,我只是自然地,要不就是刻意地,讨论这些强盗。

现代诗歌的一个方面常常是一种高度突出的极端主义。这主要归功于非凡的雅里⑫,即诗歌界康布罗纳⑬的影响。雅里是最后一位精力充沛的浪漫主义作家。他在抨击他人、刻毒挖苦、佛拉芒语式的饶舌、恶作剧以及对平庸的资产阶级的憎恨方

① 奥古斯特·莫里士·巴莱士(Auguste-Maurice Barrés,1862—1923),法国作家和政治家。——译者注
② 保罗·克洛代尔(Paul Claudel,1868—1955),法国作家。——译者注
③ 夏尔·贝玑(Clarles Péguy,1873—1914),法国诗人、政论家。——译者注
④ 菲利波·托马索·马里奈蒂(Filippo Tomasso Marinetti,1876—1944),意大利诗人。——译者注
⑤ 孟德斯鸠-费尚扎克(Montesquiou-Fezensac,1689—1755),法国政治哲学家和法官。——译者注
⑥ 保罗·福尔(Paul Fort,1872—1960),法国诗人和文学试验的革新者,与象征主义运动有联系。——译者注
⑦ 莱昂-保罗·法尔格(Léon-Paul Fargue,1876—1947),法国诗人、评论家。——译者注
⑧ 埃米勒·维尔哈伦(Emile Verhaeren,1855—1916),用法语写作的最重要的比利时诗人。——译者注
⑨ 瓦莱里-拉尔博(Valéry-Larbaud,1881—1957),法国小说家和评论家。——译者注
⑩ 莫里斯·梅特林克(Maurice Maeterlinck,1862—1949),比利时诗人、戏剧家和自然主义者(1911年诺贝尔文学奖得主)。——译者注
⑪ 查尔斯·莫拉斯(Charles Maurras,1868—1952),法国作家。——译者注
⑫ 阿尔弗雷德·雅里(Alfred Jarry,1873—1907),法国剧作家。——译者注
⑬ 皮埃尔·康布罗纳(Pierre Cambronne,1770—1842),法国将军。——译者注

面,都已走到了能走到的最远地步了。

纸板代表一块投掷用的靶子。这位职业酒徒时而机敏,时而深刻,这种超级冷漠、中立的机智,给绘画、文学和音乐中的野兽派、立体派和达达派那些常常聪明绝顶的创始人带来了极为深刻的影响。在许多当代艺术家身上显露出这种影响,它极其奇妙地与起初出自纪德的古怪偏执品性融合在一起。毕加索、萨蒂、《游行》(1917年)的作者科克托①以及《蒂热希阿的乳房》(1917年)的作者纪尧姆·阿波利奈尔(Cuillaume Apollinaire)②,同P.阿贝尔·比罗③写的《马托姆与泰维巴尔》(1919年)一样,都受惠于《于布王》④。达达主义者在他们称作"达达社交晚会"的那些白痴集会上缴纳了他们欠他的贡品。我们也别忘记了科克托举办的那些极为体面像样的展览:《屋顶上的公牛》(1920年)、《来自埃菲尔铁塔的夫妇》(1921年)、《安提戈涅》(1926年)。它们是为上流杂剧而作的结构复杂的木偶剧,适合于用一半脑筋去加以理解和领悟。

阿波利奈尔在公众中影响极大。他因为替他的立体派朋友说话遭受到恶意中伤而反响极大。当然所有与那场运动脱离不了干系的一切,都有份儿,甚至包括破烂的特尔特勒广场和拉维南的乡间街道。

他的工作是值得重视并且富有品质的。由于在许多方面受到魏尔伦的影响,以及对绘画和文学的双关性和迷惑性的喜爱,他通常被视为立体主义者。但是这种偏好本身只是一种僻径,并不是真正的立体主义。脸上的赘肉被错当成鼻子了。

毫无疑问,诗人中最具有立体派倾向的,仍然是马拉美,因为由他开创的这场运动的根本优势,就是决心把创作尽可能广泛地与现实分离开来。然而绘画对阿波利奈尔的诗歌的影响是极其明显的,他所创造的形象几乎完全是视觉的。例如,我记得活版印刷的排列法对阿波利奈尔来说有着极为重要的意义。马拉美在《孤注一掷》中,参与时事讽刺剧《拉塞巴》的意大利未来主义者,都已使用过这样的方法,而且几乎所有的诗人一度都在设计这样的"表意文字"。作为一位诗人,阿波利奈尔是一位人本主义者,他的许多诗让人想到法国文艺复兴时期标准的回旋诗⑤。它们具有莱茵地区或者波兰浪漫曲、海涅诗歌的味道,具有所有优秀的诗人(包括阿波利奈尔在内)所共有的某种特点。

① 让·科克托(Jean Cocteau,1891?—1963),法国现代主义作家。——译者注
② 纪尧姆·阿波利奈尔(Guillaume Apollinare,1880—1918),波兰出生的法国诗人。——译者注
③ 皮埃尔·阿贝尔·比罗(P. Albert Birot,1876—1967),法国作家。——译者注
④ 《于布王》(Ubu-Roi),法国作家A.雅里创作的戏剧,剧中主角为布王残忍、胆怯得可笑。——译者注
⑤ 回旋诗(rondeau),它由13或15行组成;押二韵,第一诗节第一行开头的几个词在以后的两个诗节的开头作为叠句,重复出现。——译者注

```
       Que mon
       Flacon
      Me semble bon!
       Sans lui
       L'ennui
       Me nuit,
       Me suit.
       Je sens
       Mes sens
       Mourants,
       Pesants.
      Quand je le tiens,
     Dieux! que je suis bien!
    Que son aspect est agréable!
   Que je fais cas de ses divins présents!
  C'est de son sein fécond, c'est de ses heureux flancs
  Que coule ce nectar si doux, si délectable,
  Qui rend tous les esprits, tous les cœurs satisfaits.
  Cher objet de mes vœux, tu fais toute ma gloire.
  Tant que mon cœur vivra, de tes charmants bienfaits
  Il saura conserver la fidèle mémoire.
   Ma muse à te louer se consacre à jamais,
   Tantôt dans un caveau, tantôt sous une treille,
    Ma lyre, de ma voix accompagnant le son,
     Répétera cent fois cette aimable chanson:
      'Règne sans fin, ma charmante bouteille;
        Règne sans cesse, mon flacon.
```

第一批表意文字之一。帕纳尔(1674—1765)作

```
           S A
           LUT
           M
           O N
           D E
           DONT
           JE SUIS
           LA LAN
           GUE É
           LOQUEN
           TE QUESA
           BOUCHE
           O PARIS
         TIRE ET TIRERA
        T O U        JOURS
         AUX           A L
          LEM          ANDS
```

阿波利奈尔的表意文字

 人们说,马克思·雅克布是当今最为机智的诗人。他欣赏阿尔方斯·阿莱①。他的机智在其晚年才得到发展。首先,毋庸置疑的是,他利用词语的模糊性来表达事物。他的技巧上的独创性来自他对误解、非理性的跳跃、使用双关语的异常喜爱。而且令人钦佩的是,他大量使用头韵法("不,它不是纳尼奈所称道的东西",伏尔泰语),这给他的作品增添了非常独特的魅力。雅克布对"表皮"诗歌有着很大的影响,

① 幽默家阿尔方斯·阿莱与现代艺术。对"蒙马特尔精神"和立体主义者的盎格鲁撒克逊影响!
 诺曼底的洪佛鲁尔一直到19世纪末,都是英法最为繁华的港口之一。酒吧和咖啡馆彻夜开放。阿尔方斯·阿莱就出生在那里,他的朋友音乐家埃里克·萨蒂也出生于此。
 显然,阿尔方斯·阿莱的幽默感源自那些英国海军军官,他们一边和他们的法国同事用鱼叉叉鱼,一边嘴里叼着烟斗,丝毫不差地讲着令人难以相信的故事。
 蒙马特尔将其独特的幽默感归功于阿尔方斯·阿莱,他是它的支柱之一。萨蒂的幽默有许多是来自阿莱;毕加索和其他立体派画家就住在蒙马特尔。
 将近1915年的时候,萨蒂和毕加索在《游行》里合作起来。通过科克托人们可以轻松地从他们更适合收藏在大英商船会的艺术中寻找到一定的风格特点。(原作者注释,1930年)

值得注意的是对阿波利奈尔也有很大影响。他的技巧令人赞不绝口,这可以从其令人难以置信的饱满流畅辨认出来——有时他有能力抑制这种技巧,宁愿用18世纪的方法写优美的散文。他还要对用薄擦法来勾勒动人的素描!

让·吕尔卡特(左)与马克思·雅克布(右)

安德烈·萨尔蒙[①],并未沉溺于过度,他创作出一种诗歌体,它讲究、整齐、沉思、精巧甚至在很大范围内还谨慎。他的名字多少有点不如我刚才谈论的那两位诗人为人所熟悉,无疑是因为他的作品没有赢得公众的欣赏,而且因为过去20年里成功总是属于种种古怪的行径,无论是有才能还是没才能。

与前辈们的诗歌造诣相比稍逊一筹,但勒韦迪[②]的诗歌在清新感上却美妙芬芳。他是画家胡安·格里斯(Juan Gris)的朋友,他的理论带有一种绘画诗的特点,每一个部分都相应地影响着另一个部分。要在勒韦迪那里看到对诗歌技巧的新贡献是困难的,但他有某些过人之处,有点儿文雅、诚实,并且有着一种尤其偏爱视觉形象的美好想象力。

让·科克托(Jean Cocteau)到第一次世界大战结束时没有达到"现代诗歌"的程度。他的影响力很快就以传声筒的方式变得相当大了。他将作为作家的所有天赋生命力都投入到一场渐渐变得冷淡下来的战斗中。最执拗顽倔的理论经他惬意、诙谐和通俗地解释后,看起来是可以理解接受的。这导致阿波利奈尔和马克思·雅克布的诗流行起来,因为人们还未开始了解诸如此类的诗歌。要懂得鉴赏什么是诙谐的,什么是妩媚的,什么是优雅的,并非难事;但是要能鉴别什么是朴实粗糙,或者什么是极度夸张,却要么被忽视,要么被糊弄舒服了。篱笆只有一点高,科克托背着双手在它前面散步,它被修剪得足以让艺术上的浅尝者跳跃过去(这一点他们都做到了),而他们却认为自己突然变高了。业余爱好者只是要求得到消遣,但是他们还是期望他们的脚底温馨地装饰和点缀点小玩意。在那些向先进标准挤凑的人当中,必定包括那些快乐的年轻人,在他们看来一切先于他们出现的事物都是静止不变和

① 安德烈·萨尔蒙(André Salmon,1881—1969),法国当代作家。——译者注
② 皮埃尔·勒韦迪(Pierre Reverdy,1889—1960),法国诗人和作家。——译者注

令人讨厌的。这些年轻人青睐这位举止优雅的巫师,他将现代艺术即诗歌、音乐和绘画的粗糙质朴还原为关于高级审美趣味的各项最佳准则。他们原本以为他们必须鼓起所有勇气才能吞下一个豪猪,可结果证明原来和吃糖果一样容易。药剂师的最佳传统——科克托懂得苦药怎样容易被接受。一旦人们发现一书这么容易,这么有趣,那么接下来的就是会觉得自己非常有才了——如浮云般众多的自封为诗人的自负青年在地平线上出现了。

"提防过早赢得年轻人赞同的诗人们。凡事即使是合理的,也不是轻而易举和一帆风顺的。"(让·科克托语,《职业秘诀》)

科克托将现代艺术变成一座日本庭院,玻璃丝制成的船在毛发制成的树丛中航行,船帆在天空下映射出少女酥胸的色彩,这恰巧变成为一汪水族池的池水,在池水中一切都和谐融洽、彼此尽情交相辉映。的确,效果如此之好,使得五年后科克托被公众认为居"糟糕的"现代流派之首,这比他大胆设想出各种想法得到的红利还要多。他的影响在文学、音乐和绘画中也是同样的。他发现了用来凑成六这个数字的实际环节,"六"曾一度代表了音乐的所有节拍。他对绘画略有涉猎,他自己画的素描草图颇有魅力。他使毕加索受到公众的欢迎。毋庸置疑,他对这位画家的影响结果并非总是好的,因为在增强人们对他的创造性才能的格外欣赏的同时,还占据如此多的创造,则最终总的来看就显得太过分了。

他的作品有其独特的个性特征。他的散文和一些诗将一直位列当代最成功的作品之中。科克托是一位杰出的文学批评家。如果说有一阵子他对极端主义者卖弄风情,那么他的技巧看上去生性是倾向于流畅圆润(甚至是有规则的)和沉静冥思的,而且毫无疑问就这些才能而言,他的影响会一直持续下去——它预告了既定秩序的一个确定开端。

不过,如果这件事是根据"希腊人的方式"[①],或者根据文艺复兴时期孔雀舞[②]或无聊歌曲的节奏而开启的话,那将是灾难性的。

这就是为什么必须总有阻碍那些迎合怂恿行为的人存在的理由。**马塞尔·杜尚**、**皮卡比亚**、**查拉**、**布雷东**及其属于这个团体的朋友们,都伪装成艺术的马拉们[③]

① 参考科克托对《安提戈涅》的修改本,它在巴黎上演获得了成功。
② 孔雀舞(pavan),为16世纪从南欧传入英国的一种庄重的宫廷舞。——译者注
③ 让·保尔·马拉(Jean-Paul Marat, 1743—1793),瑞士出生的法国革命者,后被吉伦特派支持者暗杀。——译者注

("达达即艺术上的自由思考",布雷东语)。最适合的状况就是将各种惯例所具有的"礼仪打乱"(布雷东语),"保留一种对反叛有利的形势"(布雷东语),自1789年以来它是唯一可承认的态度。有时它是有目的的,在此处就是。大量出售"破坏"活动!在1918年到1924年(?)的这个停滞陈腐阶段,年轻人对其周围所有矫揉造作的个人风格、共识事物和新事物的不满,是非常自然的。不过它依然是一种态度,与野兽派、立体派和未来派这些牵涉印象派的主张并非极不相似。

与此相反,达达派对语言的探索不无兴趣。杜尚、布雷东、查拉、博让[1]等人经常将所有逻辑或思想上的先后顺序从其诗中排除,将他们技巧的自由运用发挥到极致甚至于超乎其外。他们又增加了另一目的。

"超现实主义"的宣言出现在1924年,它是达达运动抗议和侵略行动的延续。但是安德烈·布雷东和路易·阿拉贡的固执使它对人脑模糊不明的活动方式产生出一种特殊的兴趣。梦和疯狂,一度是精神病学家的研究领域,现在变成了有规律的东西,这两者艺术性强而且在文学中也出现。人们设想这样对某一现象的集中兴趣,或许表明其中会存在着有利于沉思冥想的优点。人性极易对既定的规则感到一种庸俗的满足,因此对于干扰者的出现我们不应该感到遗憾,他们定期地冲撞我们那悠闲自得又虚幻为真地生活于其中的"象牙之塔"(原词义:玻璃之笼)。就这方面而言,他们提醒我们,我们自己不过是虚构杜撰之物,一切事物所固有的秘密当然与浏览我们时代的平庸陈腐一样重要。

是呵,的确如此。1927年超现实主义者的思想转变,是令人感到抑郁的,但是它促使我们去思考许多东西。他们的执着和专注意味着某种东西。

※

所有人都说现代诗歌是除重复之外的任何事物。当今所有艺术的情况也是如此——新的技巧,新的面貌。在保卫或赞誉它们的时候,我们可能会说飞机与四轮马车并不相像,虽然它跑得更快。

尽管如此,需要考虑的最为重要的事情,即编造出一种新的语言,看来已足以满足艺术家表现其自身这样的愿望了。每一位诗人都寻求他自己的准则,但实际上最后都达到同样的准则,这表明每一位诗人的准则与其邻里的准则有着相当紧密的类似之处。因为一个时代创造出一类视觉的共同性,即便被那些置身于其中的人误解。

这些新的技巧首先是要获得并且表现与众不同。对与众不同的偏爱,与对深邃精奥的喜爱,是同步平行的,但后者是深不见底,令人费解的。诗歌变得具有科学

[1] 让·博让(Jean Paulhan,1884—1968),法国小说家、编辑、评论家。——译者注

性——对现代诗歌词句的实验,在某些方面与学问渊博的行吟诗人的试验相似,而与18世纪纨绔子弟以及花花公子哥的语言技巧不相关。后者通过优雅的遣词造句技巧,很大程度上使法语精炼化。

这种既有的法语,是这么典雅,是这么明澈,不适于表达对盎格鲁撒克逊人来说可能存在的各种思想。诗人们通过创造一种万能的即具有完美纯然的伸缩性、无语法、无句法的语言,相互和解了——从内行看,这意味着这种新的语言最终变得适合于对时代精神的最神秘难解的曲折线路穷根问底,适合于达到超越无意识事物转化为有意识状态的边界。

它不再是各种观念的冲击(无论多么温和),而是一束热烈与冷漠交织的花卉,一首受抑制的温柔美妙的歌曲,不时地以野兽般粗鲁的方式重新涌现——零星点滴的古怪念头在它们已出现时就消失了——彩虹色、珍珠似的光泽、珍珠、合乎身份的言辞、相互间的交往、相互影响、相互渗透——各种复杂性和多样性。雨果在丢开他的喇叭,拿起里拉的时候,尝试过这些诀窍。这就像在希伯来人冗长的文章每一行里都隐藏着三重意思一样,即便是犹太教的主教也未必完全理解。但它却有深刻的含义。诗歌现在变得悄然无声了——沾粘起来的踏板平息了高蹈派诗人甚至波德莱尔或兰波喇叭似的高声叫嚷。由于这些离题的旁白,这种诗歌要想我们暗示我们不曾自觉知道或我们害怕说出的东西。诗歌在紧闭的大门后面。

敲打的古钢琴变成了带有无数和音的斯坦威①。请对亨德尔②和德彪西、隆萨尔和马拉美、笛卡尔和柏格森做一下对比。

火车头喷着浓烟隆隆而去,砰地一声关门,支离破碎的谈话——从所有声音的大杂烩中产生出和谐悦耳的音乐,或者更确切地说,我们在这样的背景上编织出我们美妙的音乐来。

今天有许多渴望精确性和明彻性的人。我们正在将一个实际上仍然持续的时代传下去,这个时代只有晚上才具有魅力。那些在某种程度上处在昨天与明日相当稳定的关系之中的人,看来感觉到在他们范围内有一种成为其对立面的双重迫切压力。**瓦莱里**的情况表明了这种优柔寡断——他早些时候的根基仍然在象征主义,但是他清醒的意识让他的根脉向光明的未来方向伸展,他通过创造"温和的光明"把继承传统与志向抱负结合起来。"什么比明晰更神秘呢?"他写道。难道这不是他正在探讨光明的一种预兆吗?所以说,这表明我们受到我们时代色彩的侵染,但无论被侵

① 亨利·斯坦威(Henry Steinway,1797—1871),德国出生的美国钢琴制造商。这里指代钢琴。——译者注
② 乔治·弗里德里希·亨德尔(George Friedrich Handel,1685—1759),德国出生的英国作曲家。——译者注

染得多么严重,我们仍希望我们自己的色彩也能对这个时代产生影响。瓦莱里利用每一种写马拉美的艺术来创造一种带着清晰词句外观的晦涩,也创造一种表面费解背后的清澈。这种趋向绘画明暗对照法的做法,在从《欧帕里诺斯》中杜撰的苏格拉底嘴里说出的话里非常明显可见。他谈论法国散文仿佛饱餐之后谈论希腊语言一样,平常的睿智好像退化成了梅特林克派的思路。

"我理解又不理解。我理解了,但我不能肯定它是否真就是他所指的。"

巴莱士在他的《斯巴达旅行记》中早就写道:

"您是否注意到清晰性并非是为了某些作品能打动我们的目的所必需的?晦涩模糊对儿童和没受教育的人的影响是不容否认的。"

既然条清缕晰的诗歌已明显暴露出机能不全,那么从现在起如果要置过往时代的套式化的诗歌于不顾,就不会是不幸的。如果在法国这一类所有伟大作品实际上是属于文艺复兴时期和拉辛时代的风格的话,这就并不必然意味着诗歌的源泉就彻底枯竭了。它并没有都被瓶子装起来,就这样。不过,桑德拉尔[①]时常在其他方面劝说我们。

※

我已遵循这个问题的自然发展,对这些线索的来龙去脉做了解释。但是现在他们的发展遇到了更多的困难,下面是其在本章节中安排得相当随意的个人笔记。我认为它们离我的主题相当远。

桑德拉尔不在那些一概较弱且花样繁多的现代派诗人之列。是的,他的作品使人联想到那些汽车警笛在街道上疯狂地突然呜呜直叫,而我们正在室内倾听着某支有规律颤动的四重奏。他的周围没有光亮,没有神经错乱或漫不经心,只有粗糙、刺耳、准确地直接将思想表述出来的词句。他不是任何阁楼、闺房或咖啡馆诗人,而倒像是一件粗鲁残暴但首先是讲究精确的机械装置。失去了清淡色彩的诗歌。他的诗歌的某些方面,即不连续性和省略性,与这个时期各式各样诗人的诗歌有关联。尽管如此,一个根本的差异,即他使用"绝对诗歌",让他与众不同。桑德拉尔是不完美的黄色、不完美的红色和不完美的绿色。他的诗从不窃窃私语,它在俯瞰指挥。

① 布莱兹·桑德拉尔(Blaise Cendrars,1887—1961),瑞士法语诗人,随笔作家。——译者注

当然,他受惠于兰波——他们(指诗人们——译者注)都受惠于兰波,正如每一位画家都欠塞尚的债一样。但是兰波将自己的一点辣味传给了他,而没有把自己的冷颤感传给他。他也蒙恩于维尔哈伦,那位元素诗人。桑德拉尔在当代诗歌中打下的符号是一个个人的符号,它的影响仍然存留着。桑德拉尔在保罗·莫朗①最早的诗中,在德尔泰伊②以及众多海外诗人的诗作中都有反响——它也是某些崭露才华的年轻诗人的鼓舞力量。

走向纯粹推理诗的努力看来在费南德·迪瓦尔的诗集里得到了显现,他是一位打心眼里谴责现代诗歌的感觉主义唯灵论者。这位作者看来是自愿脱离读者公众的——他的作品仍然处在进步之中,理智在其中得到重新统一。请参阅本书的《发展旅程表》。

※

对M.保罗·瓦莱里体现出其独特的赞美与辩护兼而有之的演说进行思考,是具有价值的。这个演说是他1927年被吸收入法兰西学院时为声援象征主义诗人"探索实验室"而发表的。

"大量充斥眼、耳和脑的昙花一现的出版物、让人瞠目结舌的小人书和小品书,出现了,又消失了。各种流派产生出来,消失后又再生出来,相互吸收,或者不断被宗派所分裂,证明了在这即将来临的文学中所深深隐藏的广大无边的勃勃生机的程度。我也不会妄称摇撼或打破传统的愿望在那些群体每一位成员身上都根本不存在。在这个过程中我们承认我们是我们地狱里的文学恶魔,正忙碌于折磨我们本民族语言或者歪曲诗词,将其优美的韵律或词首的大写字母与其扯开,将一句诗行延长到令人难以置信的长度,颠倒其正常的习惯,或者使其满足于不同的反响。

然而,无论这样的进攻,这样公然的侵略凌辱,在过去的诗歌里会是多么剧烈,我们必须记住这是某种必然性所唤起的。如果环境不对人施加迫力,人创造不出任何东西。

……因此完全需要各种艺术形式及其表现方式的绝对自由。

……即使最为大胆的实验迟早也是不得不偿失的,结果传统、惯例所留下的东西,被迫听从于始终不懈的各种试验。我们具体的焦虑是怎样恢复诗歌和

① 保罗·莫朗(Paul Morand, 1888—1976),法国外交官、印象派短篇小说家、一位敏锐而机智的现代世界的观察家。——译者注
② 约瑟夫·德尔泰伊(Joseph Delteil, 1894—1978),法国作家。——译者注

谐悦耳的啭啼这种自然法则,怎样将纯粹的诗歌与每种与其真正的本质不相干的成分区别开来,怎样通过对词汇、句法、作诗法、修辞格的重新探究和沉思,获得关于这种艺术的方法和可能性的更为准确的概念。

……所以,这种特殊并且常常是大胆的探索,不可避免地往往会产生要么使人感到别扭、要么让人为难的作品。

……那种神灵在里面熠熠发光的小教堂,那些总是渐渐变得更加精致、其中的价值被夸大了的圈封之地,是地道的文学探索实验室。毫无疑问,先生们,总体上说观众是完全有权力喜爱有规则的、经过认同的文学工业产品的。但是工业的增长需要大量的实验,大胆的推理,即使有时是轻率鲁莽之举。而且,只有在实验室里,才能达到最高的温度,使不同寻常的实验得以操作,热情的程度才能存在。没有它,无论各门艺术还是各门科学,至少在属性不可判断这一点上,是不会有任何前途的。

……这就是我们40年以前的场所。"

瓦莱里对这些40年以前的教堂的赞美,似乎特别适合于最近一些年的教堂。象征主义能够以许多形式存留下来吗?它的尾巴,像蜥蜴一样,继续生长、抽条。

"浪漫色彩的"诗歌与象征主义者的极其不同吗?而现代诗歌又不同于后者吗?

总之,在这位诗人心目中,当机械工人们在郊区铁路线上乘坐由年代久远到维克多·雨果时代的克兰晋顿机车牵引的列车去他们的飞机车间的时候,50年的时间是如何造成了如此巨大的差异的呢?在1830年,浪漫主义是活泉,是清澈干净的泉,但泉水含有过多的药性,结果是易致贫血症。说真的,由于太多吸收了兰波的思想,难道我们不正好成了1870年左右最微不足道的侏儒吗?洛特雷阿蒙①,这位热情奔放、感情浪漫的诗人的发现,能够把我们从浪漫主义中解救出来吗?一百年来,浪漫主义运动的诗歌,在所有不同种类的旗帜下,都已经渐渐熄灭无光了。

对我们来说,要同意那些教堂在理论上的边界线是不可能的——它们的宗派主义者想象他们自己是非常原始的,但实际上他们被难以分辨的细微差别分离开来了。现在以及最近的过去,一切都紧紧地混合在一起。百年之后,1914年将会与1830年联合起来,纪尧姆·阿波利奈尔及其一伙人将与雨果、邦维尔②、兰波携手联合,就像

① 孔特·德·洛特雷阿蒙(Comte de Lautréamont,1846—1870),法国诗人。——译者注
② 狄奥多尔·德·邦维尔(Theodore de Banville,1823—1891),法国诗人、戏剧家、批评家。——译者注

苏坦① 与蒙蒂塞利② 联合一样。奇异的言辞被人们很快忘记了,煞费苦心的意图失去了用途。尘埃使书的包角变得柔软,书的页面泛黄,书的封面褪去光泽,调墨油的细裂纹蔓延成了眼角纹。毕加索的活动木偶,十年前还让人不安,现在早已被欣然纳入到1830年的玩具行列里了。出于这个原因,经验证明的这个真理告诉我们,在力求专断或强迫达到外观效果的过程中,应该做到节俭。

没有什么能够比和蔼可亲的泰奥菲尔·戈蒂埃③ 的马甲更鲜艳夺目的了——他认为他在破坏,但事实上他恰好亦为举止文雅而行为古怪的诗人。

最近诗坛弥漫的是一种多么有趣的轻信他人的忧郁症啊!毫无疑问,如果安逸是充分胜任各种必然事物的代用品的话,那么押韵赋诗在快乐幸福的时代可就太轻而易举了。轻微的忧郁和黑暗有助于将焦虑引进我们的生活中,没有它,什么东西都深刻不起来。

可是今天对这种改变现象准确轮廓的神秘性的感觉,的确深深地成为我们的一部分。而且没有任何迷惑能够增强我们确信这一切都是相关联的。

我们的诗歌不是为了在飞机中而是为了在敞篷平底船里阅读的。不能使用的平底船被摩托艇从威尼斯赶了出来,现在在尼斯附近的泥泞沼泽地里为公众服务。

然而下面这段出自列奥纳多·达·芬奇的话,提出了一个非常充分的关于现代诗歌的看法,它吸引了读者的参与和渲染,就像我早些时候说过的火车噪音那样:

"如果你观察满布油污、用混杂的石头建成的墙壁,而且如果你有必要端详某些背景的话,你就能够在这堵墙上辨认出不同地方的外貌、山脉、河流、岩石、树林、平原、峡谷和丘陵等等各种外观地貌;你会发现各种战斗、脸部的迅速动态变化与独特的表情、服饰以及无数其他事物。

墙壁带着规则或混杂的纹理这是真的,就像钟声一样,钟的敲击声唤起人们对各种名义和含义的想象。"

这一切听起来最像是超现实主义的论调,而超现实主义,就其绝少生气的外观而言,显得像是与追求悬而未决的海市蜃楼(看似可实现,但却难以确定)相似的最后一次浪潮。显然现代诗歌要比接近《诗学艺术》(*L'Art Poétique*)所涉在结构上源

① 柴姆·苏丁(Chaïm Soutine,1894—1943),立陶宛出生的表现主义画家。——译者注
② 阿道夫·约瑟夫·托马斯·蒙蒂塞利(Adolphe Joseph Thomas Monticelli,1824—1886),法国画家。——译者注
③ 泰奥菲尔·戈蒂埃(Théophile Gautier,1811—1872),法国作家。——译者注

自拉辛的作诗法,更靠近佛罗伦萨人谈论过的加入了读者想象力的巨大空灵感的艺术。前一种作诗法诉诸灵魂和理性要比诉诸各种感觉更多,因为它只有在一种感觉中,即共同感常识中,才是可解释的。尽管并非必然不同,可这种常识根本不是通常想象的样子。除了有时用常识,我们自己的感觉至少可以用一千种方式来解释。无论多么深奥,有什么词语能够取代思维吗?

开端总要比结尾好。但是在我看来,描绘出一份比较表来是极端困难的事情。确切地说,过去的过去在哪儿呢,未来的胚胎在何处孕育?我们所认为的黎明曙光多半不过是黄昏的余晖,这种在我们看来似乎微弱的光线,也许是明亮白昼的曙光初现。

难道达达的否定主张不是某种事物的终结、某种憎恶的符号吗?

明天会满足于瓦莱里陈述中所暗含的这种遁词,即"除了实验和变迁的形式,别构想任何东西"吗?这个问题40年前就得到了很好的回答,可现在许多人似乎还在缺乏精确度、多少牵强附会到鹅毛笔上寻找乐趣。

罗慕卢斯[①]驾驶着划出罗马、新巴黎、欧洲和新大陆的中心的四轮战车。

既然关于一切事物相关价值的各种见解现在我们清楚了,难道不就意味着我们获得了一种确定性并且建立了一个坚实的基础了吗?

地球上人类的这种新的眼界将找到它的诗歌表现形式,因为这种媒介已经掌握在适合此任的人手中。

① 罗慕卢斯(Romulus),罗马神话中人物。——译者注

附　录
检　测　表

　　为了给本章提供证据,我准备了大量摘自现代诗人们的引文,可是我发现这使我跑题过远了,因为我的各种例子甚至证明了比我想要的更多的东西——事实上,它们所显露出的极其显而易见的狭隘让我深感头痛。我可以坦率地说,我是有喜爱和厌恶的,但我痛恨拙劣的模仿。所以我将引文压了下来,代之以提供丰富的参考材料,但从一般很少有读者会自寻麻烦查阅原文这一事实来看,这种解决方法极少有实际的价值。而且,它们并不总是易于使用的。所以我四处寻觅一种足以胜任且容易得到的选集,通过它我能够简化读者的任务。有人将克拉先生们出版的选集推荐给我。我是在仔细核对我的打字稿时读了它的。它的无名氏作者在前言中写道:

　　"我们在1920年就听到人们谈论的……一种现代精神。一幅图画、一件机械装置、一首诗、一个哲学或数学的系统,是受人羡慕的,因为它处在现代精神中。

　　……我们觉得这本集子将有助于弄清楚这种精神是什么。……根据定义,难道每本集子不是一个时代的镜子吗?

　　……我们审慎地省略了象征主义者,因为我们个人认为他们在现代精神的形成中根本没有起作用,另一方面,因为他们代表着一个时代的终结。由于同样的原因,魏尔伦被省略掉了。魏尔伦是一个终点。……

　　新的精神使他的(波德莱尔的)诗充满活力。"

　　新的精神。我还能找到更好的选集吗?我现在手头上有由最可靠的行家(其中一位是真正的诗人)编辑的、在当代作家看来值得研究的全部范围内行之有效的一切。人们在这个范围内不会碰到魏尔伦,也不会遇到象征主义者的这些夜晚、星星、雨霁、心灵以及各种细腻事物的咏唱者。"细微差别,总是细微差别。"

　　可是平铺连贯地收录了一百页魏尔伦的话语,就能从根本上改变这个集子用图表来示意时的弯曲度吗?

　　有些已逝之人不得不继续遭到杀戮,如同可能存在的情形一样。我彻底认识

到,选集的编辑先生们,你们寻求充满活力和精力的东西,而且你们笃信它。可是你们找到它了吗?你们能找到吗?我想核实清楚,我反复阅读这本选集。

于是我看到某些词句屡屡出现。因此我替每一位诗人记下了某些"能动"单词的重复再现。我用"能动"来指代独立于上下文的、强有力地表达了某种思想或情感的单词,因而我能够在第35页以及以下几页上做出表格。我挑选出像雨、雾、雪、冰、白霜、月亮、夜晚、星辰一类的单词,因为它们是明确的、不可替代的和占主要地位的。词的情况如同色彩的情况一样:灰色可以通过放在绿色附近而变成粉红色,但是红色却永远无法成为粉红色,不能成为粉红的红色、太阳般的月亮、快乐的雨和有精力的蓝色。

我可以使人相信,没有比记住这样的单词更令人厌倦的工作了。不过想想暴露出这么多开启诗人心灵的钥匙,那是多么有趣啊!

500页的书描述了一个世纪的诗歌。难道到处都一直跳出这些相同的单词这一事实仅仅是偶然的吗?

我们不必过多地责备"弗洛伊德学说"或笔迹学[①]。现在的这种尝试多少有点类似,它揭示出我们的一切行为都是预先决定的,是对我们显露最深层存在的一次测试。不断重复出现的单词是一张不得不摸的勉强纸牌。

这些试验泄露出个人的旨趣意向,展示出天气的种类——自然与诗歌有关。嗨,我亲爱的魏尔伦,现代诗歌那里雨下得很大,可巴黎从不下雨,只在伦敦下!英国的诗歌会碰巧影响这种情景吗?

"喔,雨伞的忧郁症啊……"(佩尔兰)[②]

于是我在此勾勒出一种程序形式,把它提供给有价值的东西。但是如果这份图表当初对诗人的全部成就加以考虑,而不是限定用六页纸来描述每一个诗人的话,那么我的试验本该具有大得多的确定性!不过也许益发表明了这些结果是由如此有限的源头产生出来的。

我在注意色彩方面已经格外细心了。没有什么东西比控制着有机体的色彩更好地显示出一个有机体的"向性"了。我还记下色彩的细微差别,它们将在后面的栏目中出现。

[①] 笔迹学(graphology),主要指所谓由笔记判断人的性格、才能等的学说。——译者注
[②] 让·佩尔兰(Jean Pellerin,1885—1921),法国诗人。——译者注

例如，在一定数目的情形下，"玫瑰色"这个词出现了68次（更不用说无数次出现的"玫瑰树"），"蓝色"出现了55次，"月亮"48次，"星星"44次（行星和星座略去不计），"雨"33次，"蔚蓝色"29次（"黄色"只不过18次）。

过去一百年间的诗人们对黄色不太注意留心，他们宁愿要玫瑰色。他们发誓要玫瑰色和蓝色。对夜晚的喜好情况也一样，因为"夜晚"被提到了110次。

我没有把鲜花、芳香、香料、苍天、美女、天鹅、洞穴、碑冢、拱顶记录在册，这会变得看上去像文艺复兴时期的一张版画。但我已掌握了运输方式的线索，即便附属物中某种现代用法的出现都可以觉察到。人们不再因为下雨而躲进三桅船上，而是进入显然空间宽敞舒适的电梯、飞机、轮船、自行车、小汽车或独木舟中。

我只是挑选出单词，它们对揭示主体自动这一任何研究无意识行为都不可避免的步骤来说至关重要。例如，我没有用"紫水晶"代替"紫罗兰"，也没有将"星星"这个词硬塞到下面的文字中去：

"漫天闪烁着深幽缥缈的眼睛……"（桑德拉尔）
"长空彻夜储存着雏菊花。"（科克托）

看来在我引用的许多诗人当中，的确极少有人关心白天日光下发生的事情。第7栏显示夜晚在1885年以后出生的作者心目中占主要地位的程度。我们得更早点起床。大家都知道日出是可爱美妙的时刻。正午也是。可是冰冻，多么可怕的冰冻——它总是冻得很厉害。我花了圣诞前夜的时间记下这一事实，即虽然我书房里的温度暖和，可这类诗歌却把我冻僵了。

拉迪盖①把一朵玫瑰花当作炸弹来威胁诗歌是没有道理的——一百年来它们如倾盆大雨浇在我们身上（戴雷美②保持着在六页书中引用玫瑰八次的记录）。阿波利奈尔和苏波③在描绘夜晚方面并驾齐驱，保罗·莫朗居第二位。至于鲜花，查拉④在11首诗中使用了15次（4次是单数形式，11次是复数形式）。即使我们丢失了法国所有的航空纪录，我们仍然打破了诗歌的世界纪录。

① 雷蒙·拉迪盖（Raymond Radiguet, 1903—1923），法国早熟的小说家和诗人，17岁即写了一部文字优美、富有远见的杰作《魔鬼附身》，16岁时就震动巴黎，行为狂乱。——译者注
② 特里斯坦·戴雷美（Tristan Derème, 1889—1941），法国诗人。——译者注
③ 菲利普·苏波（Philippe Soupault, 1897—1990），法国诗人、小说家、评论家、超现实主义奠基人之一。——译者注
④ 特里斯坦·查拉（Tristan Tzara, 1896—1963），法国诗人和随笔作家，因创立艺术中的虚无的达达主义运动而闻名。——译者注

我已经评论得够多的了——这些记录摆在人们的面前促使人们去思考。如果人们觉得这些记录一边倒得厉害的话，可以为任何一位具体的诗人画出一个特殊的图表。

我在此并非要判定孰是孰非，而是寻求把握这个时代的轮廓——看到单个的曲线与其总曲线完全协调一致并未令我感到不悦。

希腊是用大理石建造起来的，昨天用的是采掘出的石头，今天用的是水泥和灰泥。如统计学证明的，我们的诗歌是由玫瑰色和蓝色配上雨和雾粘接而成的。

是诗人的灵魂让他使用像玫瑰色或蓝色这样容易得到的色彩的吗？这肯定容易使他的诗的韵脚成为黄色，不过，蓝色的系数是百分之五十五，而黄色的是百分之十八。仅此罢了。

这种探究是一种重要的支撑矿石，但我必须让这项化矿石为最强功率扩音器的无线电制造工作，稳妥地找到其他接收者。

这种方铅可以探测那些强大而神秘的促因，是后者使我们写薄雾而不写太阳，写灰色而非金色，以白代黑，以忧郁代快乐，以玛尔佗萝代替玛莱尔。为什么"ic"应该步 bucolic（田园生活的）的韵，而不是步 colic（绞痛的）、colchic-um（秋水仙）、pneumatic（气体的）、melancholic（忧郁的）或 odalisque（白人女奴）的韵呢？人们是写他所要写的东西吗？

我们写、我们想我们的传统与生活在特定的时刻让我们写或想的东西。

附录中提到的搜集近代诗歌的选集的封面

传统的主题

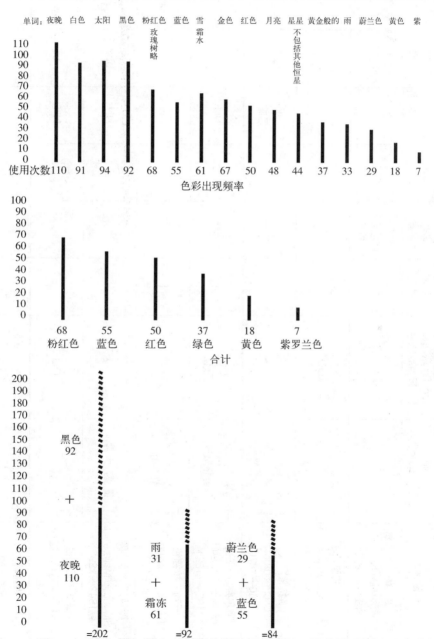

比较表　THE BALANCE SHEET

1 作者	2 Rain 雨	3 Ice, Snow, etc 冰、雪、霜、冰柱	4 Moon 月亮	5 Stars 星星	6 Sun 太阳	7 Night 夜晚	8 Black 黑色	9 White 白色	10 Green 绿色
热拉尔·德·内瓦尔 (Gérard De Nerval) 1805—1855				* 如星座般群集	SSS	N	bbbb	wwww	G
夏尔·波德莱尔 (Charles Bandelaire) 1821—1867		OO		*	SSSSS	NNN N 夜间的	bbbb bbb		G
洛特雷阿蒙 (Lautréamont) 1846—1870			(S	NNN 黑暗	b		
阿尔蒂尔·兰波 (Arthur Rinbaud) 1854—1891	! 好啊,雨点敲击着窗格玻璃	OO 融化	((***	SS	NN	bbbb bbb	www	GG
于勒·拉福格 (Jules Laforgue) 1860—1887	!! 下雨夹雪和蒙蒙细雨		((SSS	NN	bbb	ww	G
斯特凡·马拉美 (Stéphane Mallarme) 1842—1898	霭、雾、大雾	OO			S	NN	bbb	w 白色状态	
保罗·瓦莱里 (Paul Veléry) 1871		OO			SSS SSS	NN	b	www	
M. 梅特林克 (M. Maeterlinck) 1862	!!	OOO	(((S	N 黑暗			

(续表)

1 作者	2 Rain 雨	3 Ice, Snow, etc 冰、雪、霜、冰柱	4 Moon 月亮	5 Stars 星星	6 Sun 太阳	7 Night 夜晚	8 Black 黑色	9 White 白色	10 Green 绿色
安德烈·纪德 (André Gide) 1869	!雾	OO	((SSSSS SSSS			w	
马赛尔·普鲁斯特 (Marcel Proust) 1871—1922	!				S				
瓦尔里·拉尔博 (Valery Larbaud) 1881	!!	O	(SS	NNN NN	bb	ww	GG
让·科克托 (Jean Cocteau) 1892		OOO OOO			S	N		w	
G·阿波利奈尔 (G. Apollinaire) 1880—1918	!			***	SSSS	NNN NNN NN	bbb	www www	G
布莱斯·桑德拉尔 (Blaise Cendrars) 1887	雾、雾、雾	OOO	(*** **	S	NN	bbbb	www	G
保罗·莫朗 (Paul Morand) 1888					S 不见太阳	NNN NNN N	bbbb bbb	ww	G
特里斯坦·查拉 (Tristan Tzara) 1896		OO		*	SSSSS 的	子夜 NN	b	w	
雷蒙·拉迪盖 (Raymond Radiguet) 1903—1923		OO			S				GG

比较表　　THE BALANCE SHEET

（续表）

11 Blue 蓝色	12 Violet 紫罗兰色	13 Red 红色	14 Rose 玫瑰：色彩及花朵	15 Gold 金色	16 Azure 蔚蓝色	17 Yellow 黄色	18 色彩的浓淡变化	19 运输方式
B	V	R	rrr rr	G			红色、青灰色。	
BB		R	rrr	G	AAA		苍白、漆黑的海水、红宝石色、褐色、乌木色、含铜色、漆黑的、棕色的、成琥珀色的、青灰色的。	帆船、飞船、船、气球、货车、划船手、桅杆、水上飞机、四轮马车、马、牛、船。
B					A(成蔚蓝的)		水银、铝、青灰色的。	船（通过显微镜）、船、铁路。
BB	V	R	rr	GG	AA	YY	淡灰色的、红润的、橙色的、铜绿。	各种船只、敞篷汽车、小帆船。
		R			AAA AAA AA	YY	灰白色	近东的运输公司、货车、铁路。
BB			rrr	GGG GGG	AA		铁石英胭脂红、银色、灰白色、淡黄色。	轮船
B		R		G			暗淡无色、无色、有色、胭脂红、琥珀色、灰色、假色（不黄色）、金色的、镀上金的、紫红色、金色。	
		RRR	r	GGG	A	Y	含铜色的色彩。各种色彩。	船、船
BB							均匀暗淡、无色彩的、灰白的。	树皮

（续表）

11 Blue 蓝色	12 Violet 紫罗兰色	13 Red 红色	14 Rose 玫瑰色、彩及花朵	15 Gold 金色	16 Azure 蔚蓝色	17 Yellow 黄色	18 色彩的浓淡变化	19 运输方式
B	V	RRR	rrr	GG GG		YYY	镀上金似的、镀上金似的、成黑色、苍白色的、乳白色的。	通过专使快车、火车、豪华火车、北方快车、机车(2)、香木做成的独木舟、货车、拖船、火车、南部快速机车、居纳德尔车辆饭店、邮船、货运马车、餐车、东方快车、南铁路机车、大蓬车、船。
B			RR	G				
BB		R	rr	G	A		姜黄色、猩红色、油料颜色、镀成金色、灰色、姜黄色、亚麻色的。	船、舰、小船、小汽车、飞机、飞行器、巴士、飞机、圣拉查尔车站、树皮。
BBB B	VV	RRR RR	r	GG		Y	漆黑的、柏油的、乳白色的、铜色的、亚麻色的、镀金似的、带兰色的、灰白色的、嫩绿的。	"古代的庞大船只"、车站、船、装载物。
			r				亚麻色的、梨白色的。	车站、有轨汽车、索道、索道站、底盘、高架铁路、地下铁道、窄轨轻便铁路、全包装的车头、邮政汇票旅行、供应船、东方快车里的厕所、触轮式有轨电车、蒸汽轮船。
				G			上色(动词)、"天空的墨水"、绯红色、上了红色的、猩红色。	小船
		R					紫红色、上了红色的、珊瑚色的、珊瑚色。	

读者会发现把这份图表运用于挑选英国和美国的诗人，是一种有趣的消遣。

三、文学：理智方面

在革命时代人们一窝蜂地都搞革命，不管实际情况需要与否。诗歌被它的各种惯例羁绊住了，因此革命给它脱了缰。就散文而言，人们也做了类似的尝试，它也接纳了解放者的关心照顾，但它从根本上说是一种自由的艺术。……

很多现代作家认为他们在写散文。但事实上他们的著作是获得了解放的并且被抒情化了的，与被解放了的诗歌非常接近以至两者之间的差别是可以忽略不计的。的确，这场假装的散文革命到了这种程度，最终导致它不再是散文而是诗歌了。如果说纯粹诗歌的功能首先是激发感情的话，散文的功能就是使我们去思考问题——革命的文学倾向于感情而不是思考。纯粹的散文首先是具有定义性的语言：诗的魅力不再是最有价值者，而是对思想的固有爱好。当然言辞的韵律、乐音及其相互作用，加强了思想，但如果思想被清晰地表达出来，并且如果重要的是它有什么价值的话，那么这种形式就已经是恰当的了。

散文的丰富多彩在于思想的内蕴丰富；它的自由在于它的思想的自由。

两个极端：**纯粹的诗歌**，是逃避定义的各种情感和情绪状态的创造物；**纯粹的散文**，是一种纯粹用于表达思想的语言。

平凡如实总是寓于思想之中，而不是形式之中。"请调运5 000把牙刷，运费已付，第727号。"这就是散文，平凡无味。

优秀的散文绝不会是平凡无聊的，因为好的想法总是富有诗意的——这的确是它为什么好的原因。优秀的散文通过言语媒介折射思想，而不是在损害思想的前提下折射思想的结果。"思想使那些拼命力求理解它的愚蠢之人感到烦恼，因为他们的

文学习惯是只承认风格形式。"（司汤达）

现代的诗文并没有始终具有17、18和19世纪早期作品的纯净风格。当我们阅读它们的时候，常常存在着有关作者所含意思的某种不确定的成分。有人把这种模糊性归咎于散文的形式本身，指责它不能对我们思想的所有细微之处做出反应。对他们来说，如果一种想法碰巧没有形式，那就是这种形式的过错。那么，正常的语言真的已经变得如此难以胜任当代的心智了吗？当我们阅读蒙田、博絮埃、笛卡尔、帕斯卡尔、布丰①、伏尔泰、巴莱士、纪德、瓦莱里的著作时，他们似乎都是极其微妙和难以捉摸的。我们认为我们透彻地理解了他们……那么，语言辜负了他们吗？如果他们的思想还是那么微妙模糊的话，语言本该枯竭了吗？现代的思想是精微晦涩的，为了替它找到适当的言辞，就需要本着促使读者能够完全分享作者的思想、解开两者之间的疙瘩这一目的来对语言进行修改。对于受过教育的读者来说，这是令人棘手的散文。某些人是通过把书合上来解开这个难题的。

毫无疑问，作品的精妙细微在一定程度上取决于所用语言的细致性，因为这决定着一种思想可以深入的深度。可是法语的一切源泉都真的已枯竭了吗？

有位外国作者用法文给我写信，为这种语言的贫瘠感到悲哀，而他反倒赞扬浩瀚的俄语词汇。但他几次请求我重说"互惠"这个词，他不知道这个词。

显然，促使某些作者好好写作的原因是他们都是有学问的人，必须让人理解。他们的读者既识字又博学。米什莱②和丹纳是历史学家，博絮埃、勒南是注释学家，布丰是博物学家，贝特洛③是化学家，丰特奈尔④是物理学家，帕斯卡尔和亨利·彭加勒是数学家和物理学家，笛卡尔、孔狄亚克是哲学家，蒙田、孟德斯鸠、圣西门是历史学家或德育家，伏尔泰是博采众长者。这份令人难忘的名单尽管不完整，但有助于证明晦涩深刻的思想的价值可能比我们从表面上判断的价值更重要。

今天，对那些作品既冗长啰唆又混乱芜杂的作者、画家或音乐家，似乎应该格外加以注意。这可以理解为我们对深刻性的要求，这种无法自我满足的要求，在这种含糊不清中找到了它理想的替代物了？变得柔和才具有魅力。如果思想具有次要的价值，那么含糊不清毕竟没有什么太多的过错。真正有见解的爱好者有时间阅读科学著作。但

① 乔治·路易·勒克来克·德布丰（比丰）（Georges Louis Leclere de Buffon Buffon, 1707—1788），法国自然主义者。——译者注
② 儒勒·米什莱（Jules Michelet, 1798—1874），法国历史学家。——译者注
③ 皮埃尔·欧仁·马塞兰·贝特洛（Pierre Eugène Marcellin Berthelot, 1827—1907），法国化学家和公务员。——译者注
④ 贝尔纳·勒·博维耶·丰特奈尔（Fontenelle, 1657—1757），法国科学家、文人。伏尔泰称之为路易十四时代最多才多艺的人。——译者注

失望正等待着他们,因为他们书看得如此之少,以至于思想家越来越不尽力让自己的著作通俗可读了。因此他们染上了使用一种特殊语言的习惯,这就使得他们的作品对于大多数读者来说晦涩难懂。科学家、哲学家的智慧和权威,几乎难以超出那些专门研究相同问题的人的有效圈子之外。他们就像用绝无仅有的符号进行交流的囚犯一样。

极其糟糕的是,那些能够思考(经常不知道如何书写)的人,以及那些有此天赋的人,已经忘了如何去思考。他们甘当每种风声传说的竖琴:印象主义。有些散文作家处在 M. 儒尔丹的状态中,但写诗时却没有意识到它。

科学家忽视写作这门艺术,事实上仅剩下的散文作家是那些从事报刊新闻评论(当然,重要的是要有可读性)或高校文学教学的人,剩下的是或多或少有意识或无意识从事诗歌创作的人。

季洛杜[①]、保罗·莫朗、德尔泰尔、布雷东、阿拉贡、德吕·达·罗歇尔不久会被那些酷爱感情的人驱赶出来,因为他们事实上正在致力于思想,不再满足于依赖印象主义,不再满足于寄托在它的各种名义之下了。这种印象主义几乎统治了整个现代文学,从功效上讲它仅仅是过去一百年通行的诗歌观,即浪漫的个人主义。缺乏思想成了如此令人羡慕的一种品质,以致没有什么写成的著作被大多数极端分子承认是现代的,除非它满足了这个特殊的条件。这个所谓的理智社会现在大部分情况下几乎连对理智问题的一点兴趣都没有了,它所要求的一切就是凭感觉。因此大多数作家一点一点地把思考、真正的思考放在一边,为的是倾诉自己的感情——这也是重要的事情,但却是不同性质的事情。

散文与诗歌,说得确切些,散文精神与抒情精神之间的这种意义上的不明确,解释了为什么热衷散文的本章经常提到诗歌,为什么致力诗歌的前一章又涉及散文。

有些作家非常清楚地意识到印象主义的和革命的态度在艺术中不再有任何激动人心的东西了,于是正在努力走政治这条绳索。他们宣称他们厌恶社会及其各种法则——事实上是厌恶我们的文明。他们动辄使用反论和恶骂,将他们名副其实的才能奉献给革命观点的宣传。这样一种政治文学提供有价值的结果的每一种可能性都存在。在终究是其最优秀的著作之一的《他们的外表》中,莫里斯·巴莱士让一本小册子强烈地吸引读者。无疑它的凶猛是难以超越和逾越的,如同莱昂·布洛瓦[②]或莱

[①] 让·季洛杜(Jean Giraudoux,1882—1944),法国作家。——译者注
[②] 莱昂·布洛瓦(Léon Bloy,1846—1917),狂热信奉天主教的法国小说家、评论家和论辩家。——译者注

昂·都德的著作一样。后者将从布雷东、阿拉贡、里贝蒙-德赛格内①、艾吕雅②、本雅明·佩里特③等先生们中认出自己的门生。

总之,巴莱士和纪德,不顾伟人尼采在幕后的影子,一心想的是那些文笔流畅或蹩脚的人。即使许多作者装着无视甚至于否认他们,他们仍然位居尊位。

至此到了事关责成草拟这份比较表的时代精神的关键点了——诗人们正觉察到思想占有一席之地的一种文学的存在可能性。

安德烈·纪德与马克·阿莱格尔在刚果

① 里贝蒙-德塞格内(Ribemont-Dessaignes,1884—1974),法国超现实主义和达达主义运动的参与者。——译者注
② 保罗·艾吕雅(Paul Eluard,1895—1952),法国诗人和社会活动家。——译者注
③ 本雅明·佩里特(Benjamin Peret,1899—1959),法国超现实主义运动的参与者,评论家、作家。——译者注

四、绘画

（一）从涨潮之前到1914年

立 体 主 义

 写出一份比较表的方式有许多种，比如簿记员写的或银行家写的、律师写的、检察官写的；比如传记作家写的、人种史学者写的、考古学家写的、统计学家写的；或者，只是一位同伴写的。只有有价值的工作或者糟糕的工作或者兼有两者的工作才能被发现。即使没有什么可写的，这也依然是再正常不过的程序。

 在这里我要试图解释一种具体的对待绘画的态度，它对目前有关绘画的各种抵触观点负有责任。我会指出这种态度正在不断得到增强，而且我会把人们的注意力吸引到像塞尚那样的人物的作用上，是他们使20年前发生的伟大运动成为可能。所以不可能不把众多优秀画家列入这个范畴内。而且，和所有的会计一样，我会给我的比较表增加一条按语来作为结尾和告诫，为的是避免更进一步的冒险推测。

 各门艺术面貌的变化，并不是如人们常常认为的那样是由于时尚，而是由于影响社会的新条件以及由此提出新要求的艺术家。这丝毫没有古代的杰作过时了的意思，因为我们的一些要求恰恰是追求永恒持久。

 新的时代随之带来的是新的渴望。杰出的艺术家反过来重新影响社会。伟大的艺术家是一位被变革的社会不知不觉中推动着前行的先驱者，他经常以其独特的才能为这场运动的原动力注入能量，而因为这种能量大大超出了原动力，从而使

他进一步改变了文明的演化进程。人就是人本身(顺便说一下,只有伟大的艺术大师才最大程度地真正成为他本身),但是同时我们又属于我们的时代,我们对它产生影响。

配得上或者被配上"现代"这个称号的艺术,是一种先锋的艺术。"先进艺术"给传统的肌肉增添了充满生机的细胞。艺术的各种学究形式全是脂肪组织。一枚西拉库斯①出土的勋章很漂亮,但从这个掘出的模子里一下子要搞出新的勋章,或者有意无视这勋章的古老而把它当成是新的,都是没有益处的。

新的需要产生新的艺术。先驱者们突如其来的势头总被认为是蛮横无耻的。在法老阿梅诺菲斯四世的影响下,艺术家们曾打破僧侣式外形即牧师艺术的传统,为的是模仿自然,其结果是一次真正政治上的革命——"现代主义"是重整旗鼓的呼喊,于是这个朝代被摇撼了。(我们自己所处的时代目睹了模仿自然活动的终结,如果没有朝代被摇撼,那是因为现在不存在任何王朝了。)

公元前5世纪的希腊时期,菲狄亚斯打破了原始的学院风气,就像后来乔托摆脱拜占庭的影响一样。19世纪发生了与此相似的运动,艺术家们为了户外空气而放弃了他们的画室。

可是如果认为前进是将过去的创造一扫而空的话,那么前进又成为什么呢?

爱琴海沿岸的大理石自米开朗琪罗、罗丹、塞尚以来很少打动我们的心弦吗?不!新的作品,又新的形式!②

技术设备的演化进步——因为我们对速度的要求更高,于是太平洋型火车头超过了富尔顿机车。一件漂亮的埃及雕像在它那个时代是完美无瑕的,并且至今依然如此,因为它适合我们的"恒量"。只是满足一时的需要、满足变化的时尚的艺术作品,消耗损害的是自身。

在许多人眼中,古代的艺术作品似乎只是些试验、草案,是为较近时期的作品做的前期质朴准备。现代人常常主观臆想自己超过了自己的前辈,如此一来他们就把自己给毁了。这纯属幻想和愚蠢。实际上,假如每一种文明都有某种特别独特的东西要表现,那么艺术的功能就不仅仅是照顾新近产生的或者将要产生的各种需要,而是首先要满足那些深埋在我们心中并且持久不变的东西。

正是时间,对艺术进步的这种初级观点,采取了对抗的坚定立场。设想我们最

① 西拉库斯(Syracuse),为意大利西西里岛东南一城市名。——译者注
② "艺术并非自己重复自己,它延长自身。"(莱昂斯·罗森贝格)
亨利·卡恩韦勒和莱昂斯·罗森贝格是立体主义著作的最早出版者。

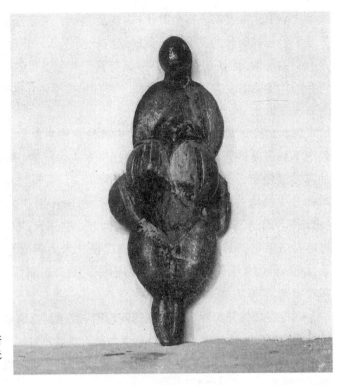

莱斯普奈的维纳斯。法国莱斯普奈发现的史前小雕像（约公元前25000年）

为现代的作品证明了埃及雕塑的伟大时代的一切成就，是极其愚蠢的。这就像假定马拉美超过皮达尔①、柏格森超过巴门尼德斯、修拉超过普桑一样可笑。

把自己看成是最终的成就者也许会令人感到安慰，但是摈弃这种满足可能会更好些——我们会例举那些已经详尽阐述了某种新的宇宙观念的科学家，并没有因此而认为自己的观念是最终的或完善的。在亨利·彭加勒曾经说的新的科学观念并不比古代的更确定而仅仅是更"有用"这个意义上讲，它只不过是一种更好的操作计划，这就是说科学家们更好地适应了当代精神的需要。现代艺术的情形也是如此，它比过去的作品更好地适应了我们的需要，情况就是这样。

塞尚，因为他是立体派的先驱，所以与他的继承人一样伟大。就其蕴含的潜能而言，塞尚是一个巨大的方面，立体派画家是另一个方面。任何创造性的努力，当它可以满足所处时代的全部需要，包括那些难以表达出来的需要以及最伟大的艺术家作为时代征兆的需要，那么确实与其时代相关。一个时代的需要＝永恒的需要＋最近的需要＋明天的需要。

① 梅嫩德斯·皮达尔（Ramón Meńndez Pidal，公元前522？年—公元前443年），希腊诗人。——译者注

| 比较表 | THE BALANCE SHEET |

先驱者为数寥寥。每个时代(古埃及、希腊、文艺复兴时期等)的大多数艺术家,只是创作与其时代的需要相一致的这样一类作品。公众推崇他们所理解的作品,这是自然的事情,这说明缓慢的认知是与真正有创造性的头脑以及姗姗来迟的成功相符合的。信徒们没有了惯有的素质。我在此并不关心这种情况是好是坏——我只是说事实是如此。

伟大的个人总是稀少的。艺术史只是一些名家。艺术大师是那些在其所处时代说了新见解的人。起先他们的言行是令人讨厌的,后来他们成功地把他们自己的需要灌输给公众,最终成为每个人的传统。各种流派是由诠释者们产生的,后者的分支机构、支部、群体以及大规模的创作开采了这个由艺术大师们创造出的"市场"。因此,即便是文艺复兴时期也有一些伟大的画家以及一群群小人物。不过各种流派也有其用处,因为他们通过使艺术大师的思想沉淀下来而有助于人们承认他;但如果它们夸大他,它们就因令人生厌而消亡,从而使社会从他的专制中解救出来。

在把握如何开始对现代绘画的阐释时,我遇到点麻烦。我暗自琢磨展示数千年前从史前时代开始的作品的生机与活力是否收效不好。我用生机与活力的意思是指符合今天存在于我们心中的各种需要。因为眼前的这张壁画,无论你怎么说,的确颇有"超现实主义的特征"。

史前壁画:拉皮勒塔(马拉加)

由于我们与眼下感兴趣的各种绘画流派太接近了,所以我们就只看到各种差异。我要寻找主流。可是,如果把德拉克洛瓦、修拉、雷诺阿、塞贡扎克①、莱热和布拉克同菲狄亚斯做一番比较,会发现这些人有着密切的关联性!从1840年到1928年这几十年里的伟大人物,彼此都会有一种极其紧密的相似之处——百年的风蚀与一个夏天的暴晒是截然不同的。

塞尚作品　　　　　　　　　　阿尔伯特·格莱塞1910年作

要选择的日期可能是印象派画家打破每一种常规惯例,以惊异的目光面对这个世界的时候,或者是安格尔和马奈赋予人的形象如此大胆自由的时候,或者是库尔贝执迷描画一切琐碎之物的时候,或者是……的时候。

不管怎样,一个孕育着未来各种可能性的攸关时刻是,塞尚有意识并且比以往任何时候都更勇于从自然界中摆脱出来。我认为,这是决意叫停的最佳时刻,因为无论如何正是这个时候艺术独立于外部世界的想法,加上艺术应该尽可能远离自然的这种深思熟虑的意图,产生了。

我希望某些现代艺术家的创造才能应该从其真正价值的层面上得到正确的评

① 安德烈·杜诺耶·德·塞贡扎克(André Dunoyer de Segonzac,1884—1974),法国画家。——译者注

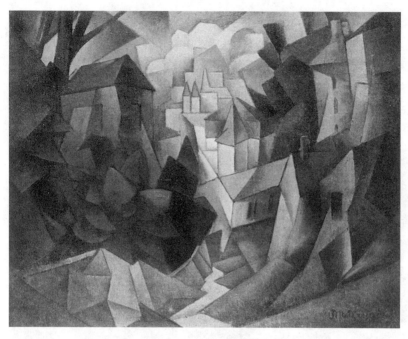

麦尚杰1911年作

价,比如,塞尚抛弃了库尔贝的写实主义,把现实的形象搁置在一边,对此,我们最好从他的艺术精神出发去体味现实的形象。是的,必须以塞尚为出发点,没有他立体主义就没有任何意义。它是一场有着重要意义的运动,但是塞尚的独创性甚至比立体主义背后隐藏的精神更为根本、更令人吃惊。立体派所起的作用是将塞尚的种种发现做了进一步的发扬和贯彻。事实上,格莱塞和麦尚杰在1912年即伟大的立体主义时代即将结束之际出版的《论立体派》一书中说道:

"在我们自己与印象派画家之间,只存在强度上的不同,而且我们并不希望有更大的不同。谁懂塞尚谁就已经对立体主义有了预感。从现在起,我们达成共识,在最近的流派与其之前的各种艺术表现形式之间的不同,只是一种强度上的不同。"

我提议把立体派定义为超塞尚派。塞尚对自然界全然不顾,有时立体派画家对塞尚也是如此。

如何获得更大的强度完全是个问题,因为这是时代的需要。

但是人们常常看到截然不同的东西——某种全然出人意料和令人吃惊的奇迹。

首先,我要说出立体主义最初的发明家的名字,这和纪尧姆·阿波利奈尔在《立

体派画家》(1913年)中提到的一样。他们是德朗、帕布诺·毕加索、乔治·布拉克、罗伯特·德劳内、勒·福康尼埃、让·麦尚杰、阿尔伯特·格莱塞、胡安·格里斯、玛丽亚·劳伦索、费南德·莱热、路易·马尔考西斯、佛朗西斯·皮卡比亚、马塞尔·杜尚、杜桑-维永、阿契本科。

通过《立体派画家》里精彩生动的配图,我们可以追踪到这些艺术家个人化的发展轨迹。他们的发展道路有些时候简直难以辨别,但有时候又走入死胡同或踏上了康庄大道。毕加索早在1914年就已经脱离立体派了。布拉克参加一战回来后就与此不同了;玛丽亚·劳伦索对立体派是蜻蜓点水一拂而过;胡安·格里斯的最佳时期是在1917至1922年间,虽然这位画家已不再是一位真正的立体派画家了。费南德·莱热复员以后的确有一阵子捡起了因战争干扰而放弃的艺术。但是,武器机械方面的新的发现已经在改变着艺术,由此带来的新的气象我在1916年的《飞跃》(L'Elan)中就预言了并且在1918年的《立体派之后》里也详尽阐述过。

翻开阿波利奈尔的书,最初立体主义作品的极端差异性便跃然纸上。所以我认为在进入起源这个问题之前,将有关这场运动的一些通常观点做一番表述是再好不过的。由于对这场运动的认识存在着困难,因此对于大多数人而言并不是理解得很清楚。立体主义的持续时间是很短暂的。如果我们希望避免无休止的混乱,我们就必须不把立体主义称为它所不是的东西。立体主义属于1908至1914年这个时期。

"立体主义的"这个词必须单独保留给1914年以前由毕加索、布拉克、梅金格尔、格莱塞以及他们的一些朋友画的作品。当时的趋势是走向自然与艺术的截然分离。

无法摆脱的混乱。有一种观点认为可以在一个名称下把从塞尚那里发源的立体主义,与明显不同又关系密切于纯装饰的各种显现形式,两者协调起来。两种根本不同的现象所必然造成的混乱,导致最为狂乱的错觉。在学术研究的美学里发生了同样的事情——人们试图系统地阐述把乔托、梅索尼埃[①]、布特勒尔[②]和兰波、古斯塔夫·夏庞蒂埃[③]与巴赫同时调和起来的各种规律。把1914年以后画的造型和色彩上令人愉快的构图,划到1908至1914年间创作的壮观图画之列,将是一个类似的错觉,一个极其普遍永久的错觉,一个导致思想与观点混乱的大杂烩的错误。

如果真有某些立体派的作品破例是创作于1914年以后的,那就必须认识到它

[①] 欧内斯特·梅索尼埃(Ernest Meissonier,1815—1891),法国画家。——译者注
[②] 泰奥多尔·布特勒尔(Théodore Botrel,1868—1925),法国自编自唱讽刺歌曲的艺人。——译者注
[③] 居斯塔夫·夏庞蒂埃(Gustave Charpentier,1860—1956),法国作曲家,以歌剧《鲁伊丝》闻名。——译者注

们绝没有给这场运动的最初观念增添什么有价值的内容。绘画依然是某种不同的东西,起码是大师们所作的东西。确切地讲,布拉克从战场上复员于1917年重操旧业,并且持续到1921年,但他始终是按照1914年以前的方式作画。现在他离开立体派很远,因此就更与自然接近。大约在同一时期,毕加索的立体主义创作高发,而这终结了立体主义——格里斯变得越来越没有立体派的特质,莱热和麦尚杰很快就丧失了这种特质,格莱塞成为这场运动的奠基者中唯一一位依旧保留着最初观念的人。

在探讨现代艺术的著作中,罗丹这位革命者几乎是有意被人遗忘了,这多少有点令人感到惊讶。

然而他摆脱奴化的艺术创作影响是巨大的。当新绘画的野兽们正在拉帮结伙的时候,他的声誉家喻户晓。毫无疑问,他是他们一伙人的第一人。他是典型的革命者。我下面给出的草图值得认真对待,读者可以裁决这位雕塑家是否应该受到如此的压制。他对小年轻们的影响要比塞尚早得多。如果说罗丹鼓舞了野兽派,那么塞尚的影响就是属于与此不同的一类。几何形的方法对于野兽派画家来说没有什么意思,但是这两种态度在最初的立体派艺术家身上融合起来了。

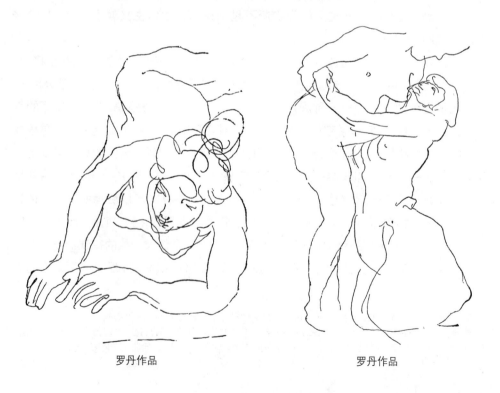

罗丹作品　　　　　　　　　　　罗丹作品

罗丹对待自然和人的造型所用的自由，增加了塞尚从这个问题中解脱出来的自由。野兽派、立体派艺术家以及所有随后产生的流派都受益于这两位艺术大师。

立体派的态度：力求不采取再现性的形式来唤起情绪。

然而自古以来，经典的态度都是把绘画看成是一种再现性的艺术。从理论上讲，是这样。绘画理论家与画家之间缺乏一致性，并不是这个时代的特殊现象，因为除了一些古怪的白痴所见之外，画画从来就完全是一个纯粹模仿的问题。一小撮死气沉沉的荷兰人，有着梅索尼埃式的平庸无奇，属于达盖尔①这种类型——这一切都是奔着哲学家们提出的理想方向走的足迹。

① 路易·雅克·曼德·达盖尔（Louis Jaques Mand Daguerre, 1787—1851），法国艺术家、发明家。——译者注

这一切完全是由于达盖尔,他逐条清晰地揭示出精确的模仿不可能再造自然,而只有**等价物**才可以。硫磺的产生并不是通过创造火山得到的。曲颈瓶的原理更能说明这一点。大自然并不是通过模仿动物的叫声或天然的喧闹声而重新组成的,而是通过编写田园诗般的谐音而重新组成的。模仿某物不过是愚弄它罢了。

当自然没有与过去时代的画家想要表达的东西发生冲突时,他们是尊重自然的。但是埃及人、希腊人、拜占庭人、文艺复兴时期的艺术家们、米开朗琪罗和法国早期艺术家、古戎[①]、布惹[②]、普桑、德拉克洛瓦、安格尔的艺术,即事实上所有伟大艺术家的原初艺术,常常离自然非常遥远。在允许他们自己充分偏离自然甚至是偏离人的形体的过程中,他们宣称是要"提升自然的特殊的属性"。

当现代人发现埃尔·格里柯的时候,他的大胆鲁莽让人感到惊愕。他显赫的壁画成就,成排成行地悬挂在博物馆里,让人觉得他是爱扭曲变形的现代极端分子的先驱。非常明显,他的确有意使用高耸的垂直线来对我们造成特殊的外观效果,但总是有所节制,几乎并不比他的老师丁托内托更过分。有人注意到埃尔·格里柯的绘画仍然留存在原先被描绘的地方(通常在祭坛的上方),尽管画面被拉长了,但却一点也产生不了这种拉长的印象吗?埃尔·格里柯根据从人的眼睛水平线上方观看他的画像可能会给人造成的缩小的程度,把画像拉长了。如果在托莱多[③]实地观看格里柯的《奥尔加茨伯爵的葬礼》一画的话,我们会看到各种比例都是自然的比例。实际上,被极端拉长的形象,只是那些处在天空中的因而是被透视法缩得最小的形象。这幅画仍然保留着原定要满足的情景,而且当人们欣赏它的时候,没有出现任何变形。埃尔·格里柯的架上画、肖像画稍有点细长,但与壁画相比则是不足为奇的。当然,要排除那些为更大尺幅的绘画准备的小幅草图,因为在这些画里画出了变形。埃尔·格里柯先要变形,结果却是要隐匿变形。

一个有趣的历史推论是,埃尔·格里柯最好作品的翻拍复制品,教会塞尚发现高度变形中表现形式的力量。高耸的垂直线,有力地勾勒出塞尚心仪的各种外形。他利用了它们。埃尔·格里柯对现代绘画的影响是相当大的,但他却只是一位偶然的先驱。

[①] 让·古戎(Jean Goujon,约1510—1565),法国文艺复兴时期的雕刻家、建筑家。擅长浮雕。——译者注
[②] 皮埃尔·布惹(Pierre Puget,1620—1694),17世纪法国画家、雕刻家。——译者注
[③] 托莱多(Toledo),西班牙一城市名。——译者注

"变形"

现在"变形"一词被大量使用。人们对它的理解不确切,是因为对它的使用不严格。它被用来指代艺术家向外部世界施加影响以便更强烈地描绘它时的形象改观。

古典时期认可的变形允许某些成分的存在,也从未达到看起来好像不自然的程度,但是浪漫时代的变形却允许非常近于漫画的极度夸张。

对情感强度的追求统摄着整个现代绘画。没有简化就不可能有强度,而且在一定程度上说,没有变形就没有强度——必然要对所见事物进行变形。

简化、对外形的变形以及对自然形象的改变,是获得一种强烈的形式表现

哈哈镜中看到的奥斯汀·张伯伦爵士

王储坐骑的肖像画,或阿佩莱斯的寓言传说。(阿佩莱斯[Apelles],公元前4世纪后半期的希腊画家,擅长肖像画。据传所作《维纳斯女神从海上涌现》,可透过海水看到淹没在海水下的身体。——译者注)

| 比较表 | THE BALANCE SHEET |

性的途径。所有这一切手段都是类似的,因为它们成功地确立了某些显性性状。就这个方面而言,对塞尚影响最为重要的是埃尔·格里柯的变形、柯罗的简化以及马奈的色彩。

柯罗和马奈将自然作为他们的出发点,简化它,爱惜地利用它,创造它的对应物。与这种方法相反,有一位梅索尼埃,他设想他要通过复制每一块玻璃片、每一片树叶、每一个可能的细部来描绘自然。他想把所有事物的细节都展示给我们,只是因为没有足以匹配的好画笔,才让他没能将更多的事物细节兜揽给我们。而柯罗和马奈的唯一目的就是要给我们传递一种情绪,这种情绪是他们在与某种客观的或想象的事物接触时感觉到的。法国人,始终具备必要的素质,而这成为不卑不亢地遵从支配我们感觉的自然法则的一条途径。一幅优美的意大利风景画,或者马奈的《奥林匹亚》,简洁明了地表达了梅索尼埃用类人猿似的模仿花半天工夫啰啰嗦嗦还表达不清的感觉。

这种简化能力是所有伟大的法国画家所共有的,比如,富凯①、普桑、柯罗、马奈、塞尚、修拉,以及每个流派、每个时代、每个地方的每一位伟大的艺术家。多么鼓舞人心的综合!宏伟的散文(并不排除抒情性),倾力于定义界说,只依必要性而定。外延清晰的概念,毫不交叠越界,同时又极有限制,但是却富有韵味!鸡蛋那无懈可击的抛物线比一大堆空谈具有更多的能量。

无疑,米开朗琪罗、埃及人、伟大的艺术家们,始终实践着与塞尚的方法相似的艺术——但是有一个史实必须强调,即他的同代人印象派艺术家,总之,是大自然或他们感受到的事物的坚定模仿者。他们是已经接受了一种习惯性表现方式的个人主义者。当印象派画家正在转译外部传达给他们的各种感觉的时候,塞尚正在大自然的词汇中寻找表现他的内部世界的手段——所以存在着某种非常不同的差异。这位伟大的巨匠的贡献在于他将自然置于他的监护之下的关键决心,结果不仅导致他继柯罗的方法之后简化自然,而且还将自然还原为形式和色彩的储备库。

实际上,对于柯罗来说,外部世界是某种视觉之物,如果它打动了他,他就在他的画里简化它,使它尽可能传达含义。只要柯罗富有想象力,那么它就总是活灵活现。塞尚对此没有兴趣,如果他这么做了,那就是他有意而为的。塞尚的难题一直是如何在自然中找到足以表现内在思想的可传授的方式,这就是他与柯罗之间的根本分歧!自然被看成是一出戏,在戏里场面是最为紧要的,否则就跟一堆简单的词汇一样——事实上,这是一个接受悲剧事件的真实性的作者与一个完全虚构它的作者之

① 让·富凯(Jean Fouquet,1415?—1480),法国艺术家。——译者注

间存在的差异！两种倾向！

柯罗模仿自然，在模仿的过程中寻求转译他柯罗本人所体验的东西。塞尚从自然中挑选最完整表现了他塞尚自己的东西。

比起任何事物，绘画和雕塑的历史更像是对人的形式所发生的各种变化进行阐释的一种纪录。

在以往的绘画中，主要角色是由人扮演的，风景的唯一意义是作为背景。但是尼古拉·普桑和克洛德·洛兰① 却成功地将最重要的角色分配给风景。

对一棵树施行暴行是极其容易的，"树"这个概念是极其具有伸缩性的。一棵白杨，一棵栎树，也都是树，无论它们是多么的不同。但是涉及人的形象，就是一件不同的事情了，因为一个人就是一个人，就是我们自己。**我们自己的经过培植的树仍然是树**。但是以同样的方式对一个人的形象左劈右凿，就会看上去被宰割过，或者像那些战争期间人们远远躲避的肢体伤残的士兵。同样的是，眼睛一点一点地习惯接受彻底改观了的树木、房屋、云彩和所有的自然，而且对感觉器官的再教育将一种放任随性延伸到人的形象上去了。风景画家（活生生的人物形象给风景带来了生气）——普桑和洛兰，发现他们自己不得不考虑这样的人物形象与其背景之间的关系，要达到这个目的他们发现必须对绘画块面做变形。因此人的形象同任何别的事物一样并不是神圣不可侵犯的。为了把人的形象与其背景联系起来，形象本身不得不加以改变以适应于早已改变了的背景。任何人，比如说，他真正领会增加一颗紫杉树的高度就能增强它的外观效果，而且这样的高度非常适合于有一定结构的形象，他就会更自然地接受为了获得优美的构图而必须对人的形象做一些更改。因此，正是在克劳德·洛兰和普桑以及19世纪40年代的风景画家柯罗、马奈、印象派画家之后，塞尚才能够设想他自己以极大的自由来对待人的形象是合理的。道路已经指明了。安格尔和德拉克洛瓦早就为了表现形式而放任使用他们时代许可的一切权限了（根据他们自己的理解，而不是公众的理解）。一旦这样对人的形象的变形被接受，就能够对无生命的物体发动更为大胆的进攻，结果所有这些新获得的自由在不断拓展的影响范围内相互吸收。其结果是，塞尚敢于画出最为强烈地代表了他那个世纪（19世纪）特征的形象来。

他还是一种静态平衡的创新者，这种静态平衡不再跟用凿石筑造建筑物的静态平衡一样，而是由飞拱、对立面的平衡、补偿力来支撑的——这是一个建立在极其奇

① 克洛德·洛兰（Claude Lorrain，1600—1682），法国画家，长居意大利。擅长历史风景画。——译者注

塞尚作品

妙的物力论基础上的静态平衡,例如,如果这位画家在画面里植入一棵树后没有重建起他的绘画的平衡,那么墙壁就会坍塌成碎片。

也许这是大胆地冒昧,但主题仍然是流行的——房屋、山脉、花朵、水果、人的形象。只是在塞尚死后,立体派艺术家才用毫不迟疑的手把自然指向了家门。

※

静物画与风景画同时存在,它致力于精确性以摆脱平庸无聊。只有最可靠的行家才能充分鉴别一幅静物画中色调和形式的关系,因为这种主题固有的趣味几乎为零。真的桃子或梨是很好的东西,可夏尔丹或塞尚给予它们的外表,与它们的摹仿品极为不同——是色彩与形式的交响乐,对于它而言,桃子或梨这个主题仅仅是它的稳重厚实的主旋律。赋格曲的情况真的也是如此,它也不是主旋律,而是主旋律的各种样式。必须只能把绘画和音乐中的主题当成是一种动机,因为重要的不是它本身而是它的结果——表达方式、情感强度、音质。戏剧布景离不开现代绘画,就像滑稽歌剧离不开奏鸣曲一样。

如果艺术家对待人的形象的态度的确是谦卑的,也许会深深地打动我们。可为

什么非得要一幅静物画告诉我们什么而不是我们让它说什么呢？艺术家们想尽各种办法让自己习惯于欣赏这类作品，其唯一的价值就是其富有诗意的内容，一种独立于模仿对象之外由形式与色彩的关系生发出的诗歌。由此获得的教益极大地解放了塞尚的观点以及随后立体派的主张。

主题在静物画中是如此无足轻重，以至于一点微不足道的震动就足以唤起一种完全排斥它的企图。

所以，在我看来，立体派可以看成是从主题中彻底解放出来的"静物画"。

※

几乎所有的立体派艺术家，在成为该派成员之前，都属于野兽派，后者早已从罗丹、塞尚、埃尔·格里柯（通过塞尚的中介）、高更等人特别是狂躁性急的凡·高的艺术中受益。原始艺术是主要因素的额外重点。马蒂斯、布拉克、德朗、弗拉芒克①、毕加索、凡·童根②、路奥③、弗里茨④、杜飞⑤、野兽派画家，是随后出现的立体派的来源。

野兽派是反叛、虚张声势和稍带农牧之神⑥状态的表现。

它的一些作品所具有的非常真实的价值证明，它的过度行径是合理正当的。

形式变得越来越不依赖外部现实了——表达证明了方法的合理性。

与此同时，色彩过于不受束缚，在这里就像在别的方面一样，自由被理解成"毫不宽恕"。可是实际上，以往的绘画对大自然的色彩是非常虚心的——马萨乔⑦、西诺列利⑧、米开朗琪罗通过让自然中色彩的色调变柔和来改变色彩的强

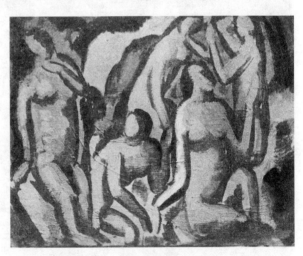

德朗1908年作

① 莫利斯·德·弗拉芒克（Maurice de Vlaminck, 1876—1958），比利时野兽派画家。——译者注
② 凡·童根（Van Dongen, 1877—1968），法国野兽派画家。——译者注
③ 乔治·亨利·路奥（Georges Henri Rouault, 1871—1958），法国野兽派画家。——译者注
④ 埃米尔·奥泰恩·弗里茨（Emile-Othen Friesz, 1879—1949），法国野兽派画家。——译者注
⑤ 劳尔·杜飞（Raoul Dufy, 1877—1953），法国艺术家。——译者注
⑥ 农牧之神（faunesque），为半人半羊的神。——译者注
⑦ 马萨乔（Masaccio, 1401—1428），意大利文艺复兴时期佛罗伦萨画家。原名Tommaso di Giovanni。——译者注
⑧ 卢卡·西诺列利（Luca Signorelli, 1450—1523），意大利文艺复兴时期安布利亚画派画家。——译者注

度。立体派最早阶段使用的中性色彩与这种态度相近,有助于创作出杰出的作品。另一方面,拜占庭人、意大利人、弗拉芒人、法国早期艺术家、波斯人、威尼斯人以及几乎所有16、17、18世纪的艺术家,将自然的色彩加浓到鲜艳夺目的程度①。

然而有某种逻辑决定着大师们作品中这种色调亮度的增强。拜占庭艺术家和文艺复兴时期早期的艺术家,把每一种东西都描绘成金色。而装饰画家单方面增强色调或降低色调,则是例外。

直到我们这个时代这些规范才被自觉地推翻——树木变成红色和肉绿色、普鲁士蓝或者柠檬色。凡·高和野兽派画家愉快地接受了这项工作。画家们在由此带来的丰富不绝的色彩中尽情挥洒。

塞尚直到他生命的尽头都把绘画想象为一种纯粹创作的杰作。他最后画的水彩画证明了与客观现实的大胆分离。它是一种自足然而又与主题几乎没有任何联系的

亨利·马蒂斯作

① 丁托内托的《耶稣受难图》的一些部分已经在威尼斯在画框的保护木下面被发现出来了:色彩强烈鲜明并且坚实不调和。应该净化的正是这些优秀的画面,而不是第二流图画,它们获益匪浅于那个时代。死亡可以使最迟钝的相貌变得庄严伟岸。些微的瑕疵可以大大缓和令人触目惊心的色彩。用纯色彩画画的劝告是平庸无聊的引诱。

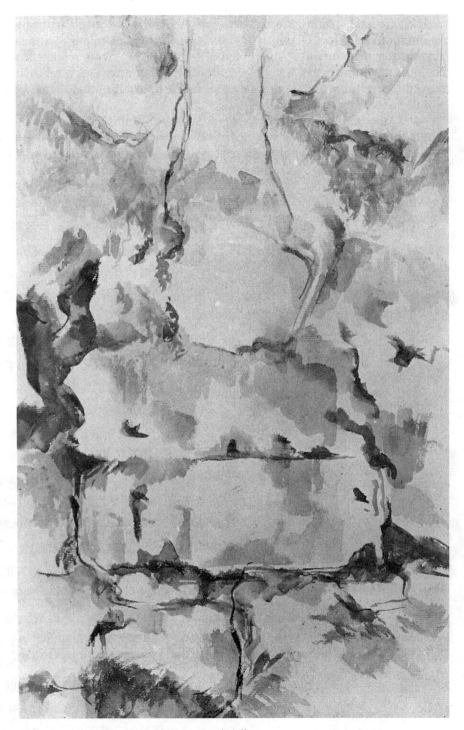

塞尚作

塞尚作

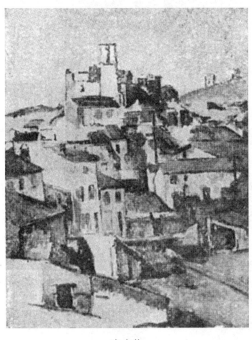

塞尚作

形式和色彩的艺术。可是实际上,如同常情一样,没有任何艺术作品绝对达到了所追求的理想。

正是立体派艺术家实现了塞尚的抱负——充分发扬他的精神以获得最终最大成果的任务落到了他们身上。不过这些后来的立体派艺术家并非初次尝试就成功地超越了他。对他们来说,只要在塞尚创作中期曾经去掉的自然形象上再多去掉一点就足够了。实际上,这位大师最后的水彩画比立体派画家做的第一批画更具有立体性质。请看下面这幅天空被删减掉的塞尚的画。

如果人们记得塞尚的朋友是莫奈、雷诺阿、西斯莱而不是毕加索的话,就会对他的原创性有正确评价。

凡是出席了立体派第一次画展的人,都会记得它所引起的惊讶和迷惑。标题为《油磨坊》的这幅画使我们想到它代表着立体派的房屋,比塞尚画的普罗旺斯一带的房子(他画中的窗户有时省略不画)还缺少些立体感。从根本上说,这些过早被称作立体主义的表现形式,只不过是它最早期的征状,完全是从塞尚那里派生出来的。当时它导致的直接结果是招致各种"抗议",说明人们的理解力是处在再现性的水平,因为光是清除掉这些房屋的零散枝节而显得依稀可辨,就足以让公众大发雷霆了。在所有人中情绪最为强烈的是塞尚的赞扬者们。不

过,他们倒是已经看过大量类似的图像了。这位大师的巨大革命性被人忘却了。人们能够真正欣赏塞尚吗？一个人并不总是被他的朋友理解。

简而言之,塞尚提供了艺术的精神与方法,这种精神是如此内涵丰富以至于自此以后的每一位艺术家都蒙恩受惠。20世纪的一个新观念：独立于外部现实的新的绘画。现在就清楚了为什么我建议称立体派为**超塞尚派**。

如果立体派艺术家在这一点上裹足不前,那么他们的绘画流派就是一种不可原谅的欺诈,一种冒名顶替、侵犯商标,或者简单地说,一种纯粹的塞尚主义。

不过立体派艺术家还要放松大自然的缰绳。如我们所见,塞尚的作品是许多画家非常漫不经心地对待外部现实——却从未获得过的**完全**独立于外部现实的绘画。那些参与这个时期试验的人没有告诉我们这样一种极端的看法是怎样产生的。只是为了某种可说是实际上早已发现的东西才着手进行方法的探索。我会提供证据的。我相信,这将有助于对那个神秘时期有一个更为清晰的认识。

没有什么事情是自发产生的。如果布拉克或毕加索想到绘画能够忽略一切外部客观现实的话,那是因为这些探索者正离它越来越远,然而又不得不破釜沉舟。我把归功于毕加索的荣誉归还给塞尚。但他快要出现在舞台上了。让我们捕捉住这珍贵的一瞬间吧。

就他们取得的成就而言,任何偶然的事件都可能被证明是富有成果的。是布拉克还是毕加索,认识到一幅油画完全颠倒,靠在画室的墙壁上,有时要比放正了看上去更好些呢？……

于是,这个最后的环节,因破旧不堪而突然绷断。结果是：风景画被弄得颠七倒八,用某种装饰或物体伪装起来欺骗人的眼睛,用稀奇古怪的标题做装备把旁观者弄到错误的思路上去——"非再现性"绘画诞生到这个世界上了。自然这个中介迄今被压制着。这个挖掘了几个时代、被反叛强烈撞击的坑道,最后坍塌了。

我言过其实了。所发生的是一条实际上的线路"啪"的一声折断了。

"这就好了！"画家们叫道。

"呸！"公众们说道。(可是为什么呢？)

如果从塞尚的时候开始追踪立体派的发展,像布拉克这样一位画家必然和逻辑的发展轨迹就变得显而易见了。他说："一幅画的主题就是它那富有诗意(奔放不羁)的品质",这就说明了一切。不过与此完全相同的是,必须发现能够使概念变得真实的某种形式。也许正是毕加索抄了最近的道。

有主题形象的绘画可以是非常优美的,但画家常常沉迷于画作细节,疏忽了情感。在反对主题绘画的战斗中必须不惜一切代价,运用所有手段让情感居于视觉之

比较表　　THE BALANCE SHEET

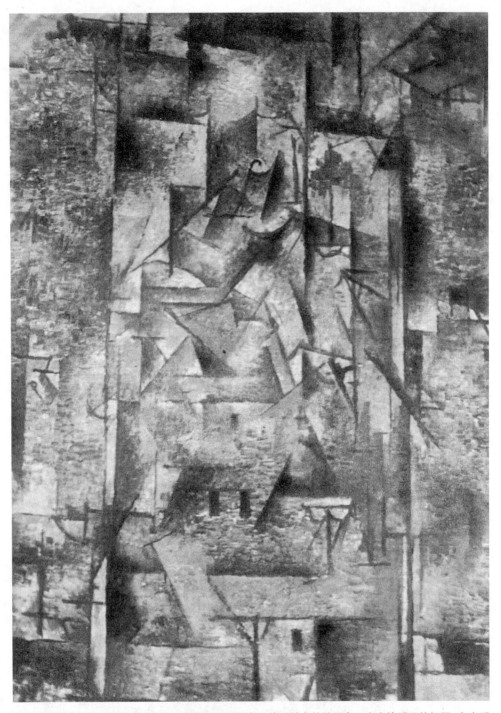

乔治·布拉克:《塞热的窗户》,1911年作。这幅很有立体派特点的绘画有一个直接明了的标题,它表明了立体派从塞尚的风景画里产生所达到的程度

上。有一种每个画家都熟悉的方法，即如果把一块油画布完全颠倒过来，它就失去了它所有的模仿效果，而显露出它的"塑性"特质。下一页图埃普法的绘图旨在说明这种有用的实践活动。

可是要坚持这样被颠倒过来的油画，就需要毕加索这样奔放不拘和发明创造的精神。机遇只惠顾那些能够趁机利用它的人——把一张油画的底部过来是一个极其平凡的举动。但是无疑要在芸芸艺术家中认识到这种传统实践所带来的深刻结果，从而丰富审美观念，创造一种技巧（一种表现方式），实际上就需要神来之笔那样的天赋。

我记得第一次世界大战爆发的时候，毕加索正选择最佳角度对某些绘画做最后的修饰描画，正在判定何者应该是画顶何者应该是画底，在做过各种尝试之后，宁愿选择安排些装饰物以使画面看上去是效果最佳的方法。

发明有一千种来源。有些人，像塞尚、德朗或布拉克，他们直观、推理、演绎，只有当他们所需的一切都具备了才着手工作。他们制定出一种计划，通过实施它来决定其命运——他们的行为见证本能与理智的关联。其他人，像毕加索，能够发现确实撞击视觉眼睛的珍宝，虽然没有人看见过它。

请您记住在那些日子里公众是如何气哼哼嗤之以鼻的："你们称之为绘画！可它看上去不像任何东西。"

由于习惯于用所模仿的事物来判定绘画，公众们在无法辨认任何东西的绘画面前大声叫喊或者分出不同阵营——报刊新闻界发生着精彩的讨论，最为愚蠢的观点得到了交流。受了惊吓的公众没有能力认识到这些用异常新颖的方法画出的画面里透露出的非凡的才能。也许，作为一点也不具有再现性的形式与色彩的结果，唯有没有偏见的有识之人才能够从这些画面里获得实实在在的满足。

一种比其他任何事物更为追求"感觉"的绘画方式，在公众头脑里造成如此强烈的反应的原因，也许应该归咎于他们所收到的教育的方法——他们已经彻底被这种方法浸染了。因为绘画是一种再现艺术并且是描述性的，公众期待呈现给他们的是描写和述说之作。一旦发现情况有异，他们就开始咆哮。公众在艺术所涉及的地方是谨小慎微的他们自夸对艺术无所不知。可是尽管这样对艺术的尊敬非常感人，却也是极其危险的。不过，说下面这段话本来是不会有什么困难的：

"您能够在注视一块不表示任何东西的黑地毯时感到愉快满足，为什么不能在一幅立体派的作品面前同样感到愉快，允许形式和色彩去影响您的感觉，而不对它要求更多的什么东西呢？这就是问题的症结所在。"实际上，这么一说就通了。可是没有人对公众这么说过，相反地，每个人都不断地讨论它，直到足以让人站着就睡

罗尔多夫·图埃普法(佩恩索尔先生)1830年作

着觉,或者唤醒死人,或者把活的和死的也一起毁灭掉的时候为止。在那些日子里公众想弄懂(就像他们今天一样)。于是报纸对一切都做解释,但一般说来带着敌意,而且总是深奥难懂。他们创造出一个知道离奇绘画的第四度的上帝。立体派作为话题与餐桌上的转盘等价等量了。作家们,没有把这些作品解释为有助于激发情感,而是使用一切隐喻,就像过去的神秘主义者或用纸牌给人算命者那样。不过尽管如此,公众也许会变得习惯于喜欢这类绘画(他们所喜欢的一些东西在今天颇有反叛性),如果艺术家们突然不再有进一步努力的要求的话。这些探索者正在进一步推进探索进程。立体主义的英雄时代只持续了几个月。不久战争爆发了,最初时期的像格莱塞那些工作者现在绝少了,后者把开始于起初那个纯粹时期的探索继续下去。总之,大多数人离开去参加真正的战争了。在稍后一个时期,我们发现立体派变化很大。人们容忍和赏识的只是冒名的立体主义——徒有其名和无权利的立体主义。

让我们搞清楚立体主义的精神实质是什么吧。我并不是替它做辩护,我正试着揭示它的贡献所在。可以下一个定义:"立体主义是与形式相关的绘画,这些相关的形式并不是由任何外在于它们的现实决定的。"

当一个画家面对"跟在自然之后"所遭遇到的尴尬问题的时候,自然实际上就被认真对待了。希望用有斑点的色彩去模仿日光或者将光的颤动转换成生动的色彩,注定(至少在理论上)要失败。他们说,再现除了是质量低劣的仿制品外绝不是其他任何东西——从颜料管里产生的光线、可疑的肌肤色彩、伪造出的自然;而更精细的再现对象也成问题,其不可靠性更为明显,因为它也许能够比假象更虚假——说到底,要论弄假成真,谁能比得上戏剧更虚浮空洞呢?

立体派画家不再寻求模仿。他的目的是要通过着色的形式展示来唤起情绪,它不可与现实的各方面作比较,并且回避乱真之画作中固有的虚假成分。再现性绘画跟音乐一样,会声称给我们带来唱片里表现暴风雨一般的幻觉——所有乐器所能做的一切大概就是制造各种令人可疑的噪音,它们制造出让我们与现实无尽退想的声音,也让我们认识到它们是多么的虚假。一件复制品自始至终在证明它的技巧并且引以为豪。在观察者看来,要真实地绘画,就是要唤起准确的感觉和适当的情感,而不是虚妄地模仿。这是一个深刻的分歧点。这里我们掌握了对待艺术的现代态度最为重要的一个方面,而立体派艺术家已经清楚地陈述了它。

无论如何,归谬法已经做了证明,站在右边的不是梅索尼埃,站在对立面的也不是那些出价高于立体派艺术家、描绘四方形图案的真正极端的画家。画四方形图案

并不是像这些先生们所认为的那样是描绘纯粹建筑的形式,相反地,它是对瓷砖表面和其他建筑材料的一种非常精准且单纯的模仿(新造型主义者:蒙德里安、凡·杜斯堡等人)。

如果塞尚在早些时候就得出他最终的结论,他也许会是立体派艺术家的第一人。使他成为第一人的需要的确是微乎其微的。要是那样的话,他会彻底突破自然吗? 可他死了。

遗留下来的是这一事实,即不受外部主题约束的艺术这种想法是新出现的,我们把这种想法归功于立体派艺术家。(对于绘画来讲,是新的;对于音乐来说,则一贯如此;对于几何图案装饰来说,也的确一贯有之。)

※

如果一幅绘画不留有丝毫模仿的痕迹,我们有把握认为我们能够避免在其中找到熟悉的造型吗? 要我们在它们并不存在的地方寻找它们,难道不是在给我们

设圈套,违反条件地把我们带回到自然那里去吗? 乍看起来似乎纯粹的立体主义是指最自由不拘地画画。就本意而言,是的! 通过反思,我体会到,不管每一种意图多么有争辩,我们的头脑都会努力去理解那些看似没有任何意义的图纹排列在结构上的意图,因为这些成分的配置至少在某些方面必然要让人想到自然的那些相应成分。真实是太多了还是太少了? 这是个程度问题! 但是革命很少估计各种程度。那么谁来裁决呢? 所有伟大的画家来裁决!

当自然接近艺术时,它令我们感动;但是当艺术离自然过近(像奴隶般地模仿)或者后退得太远的时候,它就受到损

害。要规定优点在哪一方面从理论上讲是不可能的。这必须是被感觉到的。我不敢确定"真实是太多了还是太少了"这个问题曾经得到过非常满意的答案。这是极为自然的事。但我们正一点一点地接近它的准确答案。在音乐方面,何者是被禁止的虚伪与何者为被允许的真实一样,是已经被决定了的。虚伪与真实有什么关联吗?"虚伪的"音调,像"真实的"一样,具有不同的性能,如果它们能被统一在某一不朽的作品中的话,那么从道理上讲是有使用价值的。就这一点而言,我们必须承认,只要声音的每一种组合在旁听者那里唤起的正是他期待感觉到的种种情感的话,那么它们就是正当有效的。一个世纪以来,音乐家们一直试着使被断言为非法的声音编排合法化。贝多芬、柏辽兹、瓦格纳、德彪西、勋伯格、斯特拉文斯基、米约①、奥涅格②等人,赋予那个阶段一成不变的和声学以自由,因为他们有新东西要表达,而且新技巧对他们有用。今天,爵士乐与公立艺术学校的极端"右派"不可分割,但结果却是"和谐"、真实的。马斯内③写得真实,可结果却常常是虚假的。我用"虚假"这个词,意思是指不带功利。在探讨文学的那个部分,我们做了与之平行相应的努力。类似的努力我们将在关于科学的那个部分看到。

因此在绘画方面我们现在并不希望弄清所画的事物是否真的涉及自然,到时想弄清它是否与我们有关。如果它"确实"能够传达出它的独到之处的意义,那么它就被证明为是合理的。

如果作品具有力量和崇高性,那么每种手段都证明是合理的。这并不是说所有手段都是有其促进作用的。确实,我们有绝对的自由,但是它决定于并且受制于质量。

从1908年到1912年,立体主义是一场既"英勇"又具有"集体性"的运动。英勇,是因为这些年轻画家们给自己提出的难题是艰巨的,需要有时代精神的崇高感去面对它。这还意味着遭受公众的敌视。集体性,是因为每个人都从所有的探索中得益——事实上,达到了这样一种程度,即现在是不可能划清楚各自独立的贡献了。这并不意味着立体主义被廓清了或者能够掌握住了,但这却是一种趋势。如果立体派清楚地认识到它的独到之处,应该在于它具有无须完全和有系统的模仿也能调动起人们情绪的能力的话,那么除了我们试图表明立体主义会是什么之外,上面的叙述就证明了从未有过一种正统的立体主义的原因。

① 达律斯·米约(Darius Milhaud, 1892—1974),法国作曲家。——译者注
② 亚瑟·奥涅格(Arthur Honegger, 1892—1955),法国出生的瑞士作曲家。——译者注
③ 朱尔·埃米尔·马斯内(Jules Emile Massenet, 1842—1912),法国作曲家。——译者注

不幸的是，如我已经表明的，立体主义没有什么定义明确的理论。①

阿尔伯特·格莱塞是最初的立体派艺术家之一，他在1920年写道：②

"当这场运动第一次找到它的翅膀的时候，大家一定知道，由于根本没有努力在一个合乎理性的基础上对所做的试验作出解释，这些画家本人无法建立任何固定的规则或正当的体系。顶多存在着一种对更牢固建构的渴望，对官方承认之外的不同造型关系的懵懂冲动，对流行绘画的深刻厌恶。"

※

伟大的表现形式总有过分之处，如果富有哲理性的头脑不借给它们力量，它们就永远变不成强有力的。(勒南语。)

※

批评家与批评

阿波利奈尔和安德烈·萨尔蒙鼓励这场年轻的运动开始在抒情的气息之上展翅飞翔。

莫里斯·雷纳尔从一开始就是它的支持者之一。由于摆脱了主观的批评，即摆脱了为几乎并不在意的绘画写些诗歌和个人化的表白，雷纳尔开始解释绘画自身的观点，并且为他的前卫画家朋友们的作品寻找灵活的富于哲理性的正当理由。

稍晚些的瓦尔德马尔-乔治，给立体派带来了他慷慨的热情和激昂的胆略。

路易·沃塞尔③接受了争取对立面的任务——他的冷嘲措辞巧妙。费尔斯和克拉伦索属于与之相同的流派。

现在，在《艺术杂志》(Cahiers d'Art)里，泽尔沃斯④和泰里阿德⑤承担着一年发现有独创性的东西十二次这项吃力不讨好的任务。

① 我有时被人指责让立体派说它从未想过的事情。因此，我不得不为它找些解释，而且如果我多少的确把我的想法灌输给我从未隶属过的一场运动的话，那么既然我所提出的理由现在普遍被接受，而且立体派的赏识在某种程度上是由于我所做的努力，这还可以成为抱怨我帮助立体派建立了它的学说的理由吗？当然它应受到处罚。但是1921年在卡恩韦勒的拍卖中，立体派售价最低，然而在"新精神"(L'Esprit Nouveau)出现之后，它开价极高，这就证明了这种努力并没有白费，我具有的对它作规定使之系统化的愿望也不是徒然的。这些作品含义丰富，这些解释则含义较少，而且无论怎么样，都是混乱的。可是立体主义现在被定义了。我关心立体派只是要公正地对待某些作品，并且对我自己用于辩论这个有刺激作用的问题的理由进行调查。
② 见《关于立体派》(波夫罗兹基，1920年)。
③ 路易·沃塞尔(Louis Vauxcelles)，法国现代艺术评论家。——译者注
④ 克里斯蒂安·泽尔沃斯(Christian Zervos 1889—1970)，法国现代画家。——译者注
⑤ 艾利斯·泰里阿德(Alice Tériade, 1889—1983)，法国现代作家。——译者注

让·卡苏①用来写他对绘画的感受和思考的手段的确是文学性的，但是他使用他的眼睛，因而他的著述既阐明了客观的态度也说明了主观的态度。

年轻批评家的人数众多，但是在我们能够谈论他们之前，我们必须等他们的工作呈现出某种确切的形态再进行。

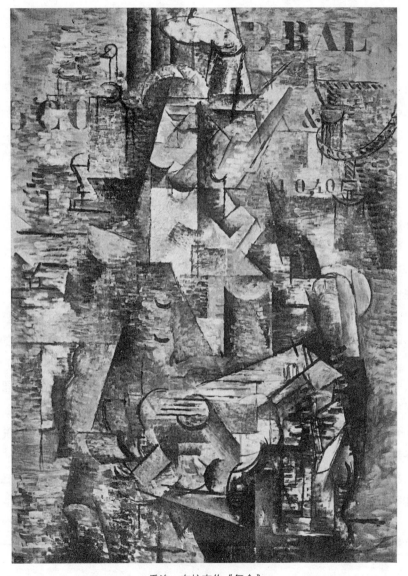

乔治·布拉克作，《舞会》

① 让·卡苏（Jean Cassou，1897—1986），法国艺术鉴赏家、评论家、观察家。——译者注

※
没有性欲的艺术

也许对立体派艺术家指责最多的是他们胆敢让绘画摆脱叙述有刺激作用的故事。他们没有考虑女人的要求!

艺术中性的地位与文学中的一样重要——公众希望绘画做到令人激动感人。贤人称之为"生活的滋味"——更准确地说,它应该被称为"追求强烈刺激的滋味"。这种滋味自从布歇[①]时代以来就伴随着我们,在那以前很久也是。

塞尚给我们与夏娃无关的梨子和苹果——这是对食肉的粗暴干涉。马蒂斯、德朗、毕加索、布拉克、格里斯、莱热、格莱塞以及其他画家,创作出好奇的眼睛毫无所得的简朴庄重的构图。不再有栩栩如生的生活侧面,不再有令人迷惑的裸体女人,不再有像成熟的水果那样充满活力地膨胀绽开的乳房。立体派的错误,跟一切错误一样,为其自身创造了一个不合理的方面。

一直存在着一种风流倜傥的艺术——例如,像公元前5世纪时希腊的青年男子人体雕像,就描绘和奉承生活——塔纳戈拉[②]、庞贝[③]、柯勒乔[④]、布歇、提香、雷诺阿等人的艺术。

"可您只是引证些杰作,我真的无法明白这个主题在哪个方面损害了您所提到的这些作品的完美无瑕。"

"我并不是说这个主题必然损害绘画。[⑤]我甚至根本没有这么说。我是说这样的作品取悦大多数人,恰好与他们的色情淫荡相称。很少有人知道佛罗伦萨的浴室,但每个人都梦想在他们的花园里有一个著名的小'恋爱堂'的复制品。因为他们在劈凿出的石头(要是没有的话,就在石膏)中需要'爱情'。如果他们没有花园,那么它必须是壁炉台上的装饰。如果他们没有壁炉台的话,那么就在绘画中恋爱。如果他们没有绘画的话,就在音乐中。如果再没有音乐,则在小说里找。若无小说,则在黄油里找。"

当我翻阅艺术史的时候,我认识到每个时期都有描写背部、乳房和腰身的画家和雕塑家,他们常常表现得富丽堂皇(但更多的时候常常表现得妩媚动人)。无疑,

[①] 弗朗索瓦·布歇(Francois Boucher,1703—1770),法国画家,洛可可风格的主要代表。——译者注
[②] 塔纳戈拉(Tanagra),希腊古维奥蒂亚的城市。在阿蒂卡州北部。有公元前3世纪的陶俑出土。——译者注
[③] 庞贝(Pompeii),古代意大利城市,公元79年因维苏威火山爆发而毁,后被发掘。——译者注
[④] 安东尼奥·阿勒格尼·柯勒乔(Antonio Allegri Correggio,1490—1534),意大利画家。——译者注
[⑤] 参见第214页。

我们的感官不在其中发挥作用的艺术是不存在的。通过这样的艺术，我们的灵魂和心弦被感动。但是这些微妙、神秘的刺激，被形式和色彩在我们最深处的地带（部位）释放出来。这些令心灵本身受到惊诧的难以表达的情绪，不可仅仅局限于我们的一种感官之中。

在夏娃的艺术上面翱翔的是阿波罗的艺术，维纳斯与这种艺术无关，可它并不因此而减少重要性。笛卡尔几乎不提及爱情。如果晚年的安格尔，频繁这么做的话，那么这并不是我们求助于他的原因。

（二）绘画（续）
（1914—1918）

1. 毕加索主义

　　我一生中的许多年奉献于保卫和阐释立体派。而且"新精神"运动在为像毕加索这样的杰出创作赢得应有的公正对待的过程中，扮演着重要角色。这种对时代的具体影响作用的调查，不可避免地必须对不足与失败之处做一番统揽，以便昂扬成功，激发探索。我正在描绘一张得与失的比较表。我们现在到了成为借方这一步了。

　　从立体派一开始，管弦乐队的指挥纪尧姆·阿波利奈尔就使他的朋友毕加索成为独奏者。其他人，甚至连马蒂斯、布拉克，还有首要的德朗，都被降到了第三提琴手的地位。阿波利奈尔的偏爱伸展到由吉普赛人完美展现出的精湛技巧上。史有先例。赞赏者们使莫奈成为"所有印象派画家当中最伟大的画家"，而雷诺阿、毕沙罗、塞尚则仅仅成为跑龙套的角色。几乎总是用这样的方式分类。

　　歪曲立体派的历史，甚至颂扬一位诗人史学家，都是毫无意义的。我们接下来是想表明剩下的伟大画家都是以毕加索从餐桌上掉下来的残羹为食吗？现代的艺术当然受到他的恩泽，特别是从1914年到他画各种"丑角"这段时期——但是伟大的艺术必须学会在它的范围之外发展。

　　司汤达将他故意称为"理想"丑的东西与"理想"美对立起来。我们知道这位作家是谈论浪漫主义的第一人。在他活动的时期，诗人和艺术家对学院风气感到厌倦，并且对传统的"美"难以接受，于是他们担当起把新的思想和新的形式结合进艺术中这一任务，这似乎令"资产阶级"的眼睛和头脑感到刺激和震惊。这种"复兴"的努力持续了整个19世纪，今天立体派是这场"百年战争"的一个侧面。我已经论证了毕加索极为真实的重要性，以及他和他的朋友们是如何对这场新的解放做贡献的。他用他的杰作证明了一种受到塞尚很大恩泽的绘画方法，但几乎与自然毫无相干。

　　直到1914年，毕加索的影响是富有成效的。立体派的第一个时期是令人鼓舞的，因为它证明了一个高尚而壮丽的目标。但是从大战爆发起，这位大师的工作就开始显示出对刺绣和编织物上图案规范的一种偏爱——缀满小圆点、小斑点、小草点，带有妩媚俏丽或乖张可爱的色彩，又有自相矛盾性的形状。他的庄重手法蜕变为独特的带有诱惑力的风格主义。他的各种发明常常妩媚而精巧，但它们不过是对感觉

与感情的肤浅理想的一种表达——很快它们就戛然而止了。本书中的一切都是从其目标的崇高性出发来展开研究的。我们必须从这个角度着眼,哎呀!应该承认,即使毕加索1914年以后的大多数作品是惊人奇特的,但它们还不是重要的。当然,它们没有声称是某些立体派艺术家感到引人入胜的伟大艺术。但是也没有什么外力强迫我们去赞美艺术家们的不负责任,或者强迫我们把绘画还原为斜眼的面孔,还原为带着领带和平针织物的图案。

作为画家,毕加索是具有雄辩力的,这种品质压倒了所有其他方面。但正是这种雄辩力把一句"空话"错认为机智,把误解错认为公正,把美的东西、令人惬意的东西、稀奇古怪的东西,与独创性的东西混淆在一起。

担心嘲笑的结果之一就是艺术家自己嘲弄美,这种态度来自蒙马特的"卡巴莱"餐馆。

滑稽的模仿、蓄意而为的技艺、既愉快又令人生厌的艺术——毕加索以非凡的才能使它们在绘画中变得正当有效。不过,它是一种装饰打扮的艺术,正如刺激性的鸡尾酒对于麻木的味觉来说还是含有酒精的。追求时尚的报纸继续鼓吹把私家住宅搞成鸡尾酒酒吧,让房子的女主人扮成酒吧招待。毕加索把这样的家庭避风港,装扮成了一个颓废场所。

只要鸡尾酒还留有一丝生气,那么就绝少有害——但是如果这位精英非要问一瓶鸡尾酒能够给艺术带来什么的话,那么情况就变得有害了。

米拉公主在为1928年5月7日的《不可调和》撰文时写道:

"这位画家将他各种变换的想象力投射到画布上……一种葫芦科蔬菜、一个使他着迷的女人、埃菲尔铁塔、一个煤斗、一道线条清晰的几何形难题……我们对这位艺术家所要求的一切就是一种转瞬即逝的情绪。"

多么严谨呵,小姐!这样一来我们就请人把画家们发落到餐具室里去了!

这位聪明的女人用很大程度的准确性表达了当下对待艺术的态度。

实际上,公众们现在只是为了惬意的色彩和出人意料的造型才看画的。

让我们勇敢地承认,在每场服装展览上,您都会看到妩媚动人或异乎寻常的色彩和形式。这正是人们对艺术家所要求的。真意想不到!不久以前,头上戴的帽子还是大的,可接着爱赶时髦的女帽商决定它们应该是狭小的。这帽子现在看妙不可言,可明天就会看着滑稽可笑了。时髦的主要成分是出人意料,艺术则不是!

毕加索一直在寻求出人意料。可是惊讶只起一次作用。麻雀很快就对稻草人习以为常了。伟大的绘画是那些我们总是回味的作品,因为它们并不依赖惊讶这种

成分。不管怎么说,渴望惊奇含有向公众让步的意思,与要求愉悦的情形一样——一个人怎么有办法让自己惊奇呢?惊奇只是艺术中的一个因素,它不应该是艺术的目的。现在这种手段总是被误认为是为了这个目的。

不错,这里有个毕加索还有其他别的人不曾用过的剩余颜料,可这是必要的吗?

我可以想象一幢房子,它有点像一艘立在船帆上的船,它的桅杆是圆柱子。可从来没有人建造过它。所以说它应该建造吗?我们不得不生产两个头的婴儿吗?

让毕加索的赞慕者说话吧。听听他们赞美的原因吧。把您的护目镜摘下,擦干净您的眼镜片,细细思索他们的所作所为吧:

纪尧姆·阿波利奈尔

"所以说这难道不是我们所知道的最值得考虑的美学成就吗?他大大地拓展了艺术的领域,并且向最出人意料的方面发展,甚至达到了令人惊奇的程度——有一只敲着鼓的脱脂棉制成的兔子正挡着我们的道。"

※

让·科克托

"为什么对神秘化的冲动不可能用来引起艺术中新的发现呢?……"①

※

"他甘愿继续画画,掌握一种无与伦比的技巧,使其听凭机会的吩咐。……"(同上)

※

"在毕加索身上那些超额的部分在何处结束呢?它在哪一点上与根本性的东西连接起来?我们无法知道。……"(同上)

※

"他懂得那个像乌贼般黑黝黝带着半透明麦芽糖颜色的姑娘,那把马口铁吉他,那张窗户旁的桌子,三者彼此都具有意义。他懂得它们实际上没有任何意义,因为他是铸造它们的模子。它们的意义是无限广大的,因为模子从来铸造不出两次相同的结果。它们应该放在卢浮宫的最佳位置上——总有一天会这样的。他懂得那个事实什么也证明不了。"(同上)

※

"在埃拉苏·丽斯女士的收藏品中有一幅油画,画的是一个年轻人坐在一

① 让·科克托著《毕加索》(斯道克版)。

个1914年到1918年间消失了的庭院中,后者被线条、块面和色彩形成的一种绝佳隐喻所代替。"①

皮埃尔·勒韦迪

"笛卡尔为哲学所做的,毕加索因没有认识到正在发生的巨大惊人的情况,在艺术领域里也重复做了一遍。"②

※

"实际上,将毕加索仅仅看成是一位伟大的画家和不可思议的制图员是不够的。在我看来,尤其必须强调的是,他是一位伟大的艺术家,无疑是这个时代最伟大者和最有造诣者。"(同上)

让·科克托

"我能够预言三十年沉寂之后毕加索的一幅油画也许会留给我们的启示吗?

"人们也许会偶然听到富裕的业余爱好者对他周围的人说'你知道我的那幅毕加索的画吗?嘿,今天早上它突然开始讲话了。'"③

让·科克托(致赞词者)

"后来者的职责是清扫这块场地并在上面布满障碍物。毕加索的后任被这种情况搞得头疼,就是毕加索不但擅长最复杂的发明创造,而且也擅长每一种天真单纯的游戏娱乐。因此要对他的发现做出改进的唯一途径,就是采用一种与他完全不同的率真。自立体派的全盛时期以来,我看到像受催眠术影响的迷睡、美妙的迷惑、横竖交织的编织饰带、冒失无礼、稻草人、烟圈、雪梨、玩偶匣和孟加拉发光体这类完全出人意料的东西,在整个欧洲的匮乏。

"可是当这场清洁扫除来临的时候,我有能力认清它吗?

"至少,万一我的视力衰弱了,我将为我能够看见时有幸向帕布诺·毕加索致敬而感到高兴。"④

① 德拉克洛瓦说过:"普桑至少并不是无数次反复画同一图景的人,因为他准确地知道他所预期的事物,而且他的才智足以获得它。"
② 见《毕加索》一书勒韦迪的前言。
③ 我们对使这种宗教变得完满的全部要求是一个真正的奇迹。
④ 见《毕加索》(斯道克版)。

好个最不可思议的繁荣!

※

如果这位致赞词者只能够迁就他的口才的话,死亡对他来说有什么紧要呢?什么东西他无法用来代替优美的措辞呢?有多少句子因为"不"比肯定句要好得多而没有完全变成否定呢?

作家们在把毕加索写得绘声绘色的过程中,找到了一种特殊的魅力,因为这位画家给写作提供了借口。最好的题目对于这位有创造力的艺术家来说,只不过是有节制的主题——他把它们当成跳板使用。但这里正是致赞词者犯错误的地方。由于对他们自己的创造比他们所论及的东西更感兴趣,他们就把其滥加赞美的东西给湮灭了。

我小的时候,有人给了我一个橡皮做的狮子。我想到用一个气泵给它充充气。它逐渐膨胀,接着爆裂,松弛瘫垮下来。这是由于过分热心的朋友们才闹成这样的。一切事物的能力都是有限的,即便是天才。

有个作家,他是个很机智的人,有一次对我说:"毕加索是一个与绘画毫无关系的杰出人才,并且正是因为这个才十分让人感兴趣。"我可没有做到这一步。

但是实际上,对眼下所谈论的这些作家来说更为事关重要的,是毕加索这个人

古巴的雪茄女售货员

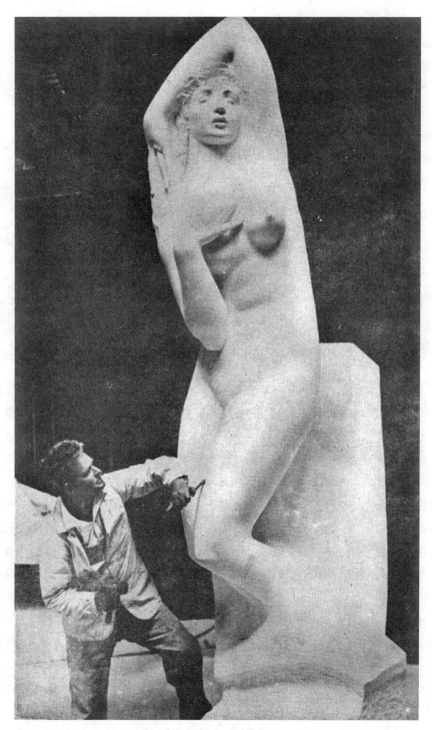

一位美国雕刻家

才而不是毕加索的工作。我们不会更进一步地扩大有关这位画家的这出"戏",据说他从不满足(有时是有原因的)并且每天都在挖他自己的坟墓——因为此刻我们正在讨论绘画。

一个注定成为伟人的人的年轻时代,会揭示出他晚些时候的品质。他中年时作品的特点往往是并不真正具有再现性,因为自我批评常常遮掩了他天然的优点。这个时期的作品,虽然在技巧上达到了登峰造极的程度,然而由于他的理智尚未与他的直觉建立起完满的和谐,所以经常折射出一种由此造成的欠佳效果。最伟大的艺术作品是那些50岁左右时期创作的。到这个时候,这位大师充分汲取了他的理智所能给予的一切,并且正在收割他的试验带来的果实。他发现或者重新发现了他自己的源泉。米开朗琪罗、丁托内托、雷诺阿、塞尚也是。

毕加索,这个时代最充满活力的报信者之一,有能力认清某些真理。他最近亲口说过需要一个大卫来同当代艺术所遭受的疾病作斗争(所以他自己实现了这一点)。可是所需要的大卫并不是毕加索所画的假冒伪劣的希腊人或颤巍巍的苏格拉底那样的人,它们让人郁闷地联想到艺术院校里质量平平的石膏模型。

看到毕加索在成熟时期给我们带来的截然不同但又与他的《斗牛士》相称的作

品，以及其他丰富多彩的精美成果，其中有些我复印在此，真是令人心满意足。可是公众们却宁愿喜欢他拙劣的模仿品。如果他最终成功地发现了通向顶点的秘密蹊径的话，那么他吸收了一千种影响、忍受了所有东西、跟随了数百条错误的路线又会有什么关系呢？

2. 学院主义者与假毕加索作品

至于毕加索的模仿者们，他们是一种可怕的梦魇。毕加索及时向模仿性的艺术开战，可他的追随者们却把模仿抬高为一种神圣的东西。他们虔诚地模仿毕加索。

最令人吃惊的是这些食客由他们自己无穷繁殖的伪造者。他们称之为"毕加索派"！我可怜的毕加索呵！人们追求的是令人惬意、稀奇古怪、逗人发笑的作品，而不是任何别的什么。成功地做到讨人喜欢在他们看来似乎就足够了。他们自认为是伟大的、非常精炼的人物！我多有才啊！它来得多容易啊！（而那些难以做到这一点的人，他们多没才啊！）

我对他们中有些人提出的无论如何绝不是最坏的忠告是，要抛弃他们所学的一切，把指示器拨回到零。我建议应该有一次毕加索诙谐地称为"保健"的给艺术除草活动。我们要为艺术做"保健"守卫、认清毕加索主义的危害，它是精巧的艺术，如阿波利奈尔所说的，是"哄骗的艺术"，将毕加索赞扬为它的发明者。①

让我们摆脱一切学院主义者吧。让我们在记忆中向法兰西的艺术家们，即学院主义者们致敬吧！历史上有名的重建物、古代绿锈的伪造、平凡乏味的措辞用语、陈腐过时的剧情说明、腌泡在乙醇中的解剖模型；该隐、阿贝尔和亚当②按现行的估价被当成了模特儿；1789年、1815年、1870年、1914年英雄辈出的宏大历史事件适合于做成巴黎娱乐场里透明幕布上的西洋景和电影拍摄的布景。妇女的肖像，无论是加了称呼的还是没有加的，都秀色可餐。于是出了这些"现代"人来"提取那一团杂乱中的真实"。我们其他人，则是"伟大传统的遗老遗少"之流的人了。可是"法兰西艺术家们"并没有独占学院主义者。

前卫尖兵是因循守旧之人。即使在当今还有直立着胡髭要拿起武器反抗任何相左意见而且还毫不含糊的画家。在美术学校以及大型的季度画展上，人们总能找到一定数量的年轻或上了年纪的人，他们把自己设想成了名副其实的成吉思汗，因为

① 还有科克托也是："毕加索在设置这些圈套方面，表现出偷猎人的狡猾。"
② 该隐、阿贝尔、亚当，均为基督教《圣经》中人物。——译者注

他们仍然在使用紫罗兰色的阴暗色影——他们的同志称他们"了不起"。当心处于逆境中的前卫尖兵,还有长着白发上了年纪的疯子。

50年来这个最令人兴奋的角色已经不得不让人觉得讨厌了。试想想为获得这个角色所作出的努力以及优秀作品夭折的数量吧,这种努力的核心是一种显现出丰富灵感的决心。50年来文字书本上所有的闲聊漫扯都有助于表明德拉克洛瓦这位最为井井有条的人,是急切和狂热之人,他完全听凭灵感。(参阅他的日记。)[①] 像"巨大的毁灭性力量"这样的词组被许多人认领。人们要是理解了那些单纯、健康的灵魂发出的叫喊该多好啊!这些人遇到以天才所需的最新形式为借口持续不断制造出的一种新的丑陋!这种新的丑陋使原先的丑陋渐渐被人忘却,于是据说公众们终于理解了。

我们的时代似乎已经决定了天才必须必不可少地与我们自己的基本性格相违拗。可是我们已经有足够的这种"分离物"了——常识的对立面已经被极其过分地利用和滥用了。我们对它感到厌倦了。

浪漫主义的风格,也制造了它的大屠杀。它把意义归结为虚无之物,而没有着力解释什么是有意义的。有意义的就是感动我们的。要强迫我们认真对待各种变化,就只能对我们纠缠不休;而这些被大大夸大了的各种变化,是从每个个体的变形镜子里反射出来的。巴赫的肚子一阵阵疼痛影响我们了吗?没有,这位安详的天才没有理会它们。

人类的愿望是从美好的东西中得到享乐,而不是从所有这一切充满学究气的作品中得到。举例来说,夏多布里昂的作品里令我们感动的只不过是17世纪的传代物——我们对我们心中永恒的东西起反应,不对偶然性的灾难起反应。浪漫主义的副产品是一种沉闷而腐败可恶的自然主义,一切东西在其中都变成丑陋的。这个学派喜欢污物,靠榨取破旧的蛀了虫的墙壁养肥自己。司汤达写道:

"我听说当原始人把一个浅浮雕建成为一堵墙时,发现平坦的墙面比其他表面要漂亮得多,用这样一种隐藏雕刻的手法把石头变成墙壁是他们恒定不变的习惯。"

呜呼!许多现代绘画甚至从背面看也是丑陋的。还能做什么呢?

※

效颦鲁本斯的人,多得都快要撑破了。艺术被看成是美食的一道工序。可爱的

[①] 若贝尔夫人在她的日记中写德拉克洛瓦请人将他的围巾、马甲和帽子编上号以适应气候的变化。

姑娘喜欢吃烧得嫩嫩的小牛肉或半熟的家禽肉。这可真是一种贪吃的艺术。

　　画家们会为您用属于艺术家和颜料商勒福朗克先生们特长的七种野蛮和占压倒性优势的色彩，来使任何小小的沿海游憩胜地充满大蒜味——根据收到的国际美术明信片进行烹调，大自然总是被用同样蛮横的色彩（事实上，一点也不蛮横）表现出来（从威尼斯到北京）。用手忠实地还原大脑里的概念，这种一流的技巧出了什么事了？看见这些绅士们在太阳伞地下，一边彼此伸出舌头一边迅速地给一幅真正的画布涂颜料，那是一种多么滑稽可笑的情景啊！莫奈的动人画面无论怎么说都比这些亚印象派画家的作品更充满生气。他把任何正牌体面的景色都画成带有某种反叛性的味道。这些用蓖麻油作画的画家几乎使我们意识到某些在暗中摸索的艺术家，他们的创作，由于是小规模的，所以尽管对自然做了分解，但还是看上去体面像样，即使是一块蛀了虫的松糕也是如此。

<center>※</center>

　　虚伪的原始派艺术家。单纯一变成为一种态度，就不再存在了。"单纯"并不是简单地起作用——他们做了他们能够做的一切努力。自称是民众艺术的艺术，比自然更愚蠢，它是一种达盖尔活字、通俗印刷品、由头发做成的用心作画却没有感情的坟墓式的模仿艺术。故意率真地让自己误入歧途的人，一个是**卢梭**，一个是**博尚**[①][②]，他们是打动我们的真正原始派艺术家。但是大多数人的作品却使我们联想到某些修复得看上去像是只存在了16年的古代遗址，这并不是说没有某种发人思索的趣味，可我宁愿喜欢年老的米开朗琪罗、衰老的塞尚或雷诺阿的作品。以模仿为能事的哑剧演员、笨人，代表着颓废和衰微。

　　这是新虔敬主义。我将改变我自己。成为一个有翅膀司典知识的小天使。可爱和仁慈得近乎发狂。与我相比，阿西西的圣弗朗西斯[③]就是个乡巴佬了。我的鸟儿能游泳，我的小鱼能飞翔。噢，公共酒吧的菲奥雷蒂[④]！还有神圣的圣水钵呐！我和圣女贞德[⑤]一样，受到感悟。我的脆弱的修女们看上去像干枯欲死的含羞草，在一种不可遏止的呈虾色的疾风面前弯下了腰。这是用于制造纷至沓来的天使的工厂。

　　我早已经论述了卑微弱小的艺术。

　　这些新古典主义者把已做好的事弄砸了。

① 安德烈·博尚（André Bauchant，1873—1958），法国画家。——译者注
② 关于"小博尚"，请参看我在《新精神》1922年第17期上写的文章，加吉列夫于1928年发现了这位画家。
③ 阿西西的圣弗朗西斯（St.Francis of Assisi，1182？—1226），意大利僧侣和方济会的奠基人。——译者注
④ 菲奥雷蒂（Fiorretti），为14世纪意大利戏剧《圣弗朗切斯科的菲奥雷蒂》中的人物。——译者注
⑤ 圣女贞德（阿尔克的若安）（Joan of Arc，1412—1431），法国军事首领和女英雄。——译者注

日本人的艺术：塔梭滋夫人[①]，蜡像，只有一寸这么大的耗费大量时间和精力的微观艺术，完美无瑕的屏扇等。

※

瘟疫是有传染力的——老鼠传递它；如果象征死亡的骷髅头出现在一艘船上，那么1906年5月4日的法律规定应该根绝老鼠。艺术必须是根绝了老鼠的。

巴黎有三万名画家。以每一千人算一个人来计，他们当中有30位天才。我一定是在什么地方弄错了！

[①] 塔梭滋夫人，又名杜莎夫人（Madame Tussauds），办有塔梭滋夫人名人蜡像陈列馆，在伦敦市。——译者注

（三）绘画（续）
（1918—1928）

胡安·格里斯、雅克·李普契兹、布朗库西、洛朗斯、德劳内、马尔考西斯

1914年以后，立体派的所有奠基者放弃了非具象性的立体主义（除了阿尔伯特·格雷兹，他继续沿着各种不同方向进行试验）。

在这时期毕加索的神化开始了。

新的人物出现或者自己得到巩固。

胡安·格里斯就这场战争而言，他一直在不断地寻找自我。当战争快要结束的时候，他的作品变得简朴、深刻而严肃。他与诗人勒韦迪之间的亲密朋友关系带来的结果是，每个人的作品都显现出相互弥补的技巧和审美观。

博物馆专家，在逻辑上必然记得，胡安·格里斯发现他本人被富凯的《拿葡萄酒杯的男人》和苏巴朗①吸引住了，这对于一位卡斯蒂利亚②人来说是极其自然的事。他正为自己建立起一种技巧，在这种技巧之中法语的明晰性被用来服务于他隐秘的种族本能。

格里斯的成就，在所有立体派画家中，由于最不令人愉快满意，成为最后一位被人们认知的人。尽管它不具有什么迎合人意的品性，然而它有着一种隐隐约约的高贵性，这只有当人们挤过通向它的沉重大门之后才能学会欣赏到。托莱多的荒凉——远离塞维利亚、马拉加或巴伦西亚③的欢乐。不过，直到他生命结束的时候，乔治·布拉克无与伦比的雄辩力对他的影响似乎是非常危险的。可是，他又重新把自己牢牢地把握住了。死亡剥夺了他的成功，后者来得太迟以至于残酷到难以缓和他的生存状态，就像所有伟大的艺术家所经受一样。

※

雅克·李普契兹是这个时代罕见的杰出人才，对艺术领域的每一个伟大成就都了如指掌。他发现自己处在作为一名雕塑家的危险境地里。他没有画家们手里那不管怎样都能用来掩饰其贫乏的造型形式的调色板。多么幸运的雕塑师们！基于

① 弗朗西斯科·德·苏巴朗（Francisco de Zurbaran，1598—1664），西班牙画家。——译者注
② 卡斯蒂利亚（Castilia），西班牙中部地区。——译者注
③ 塞维利亚（Seville）、马拉加（Malaga）、巴伦西亚（Valencia），均为西班牙城市名。——译者注

胡安·格里斯 1911 年作

胡安·格里斯 1926 年作

这样的事实，造型形式就很可能被他们想象为传达情绪的相互关联的块面——不依赖颜料的表面刺激。事实上，由于这位雕塑师的色彩难题自动解决了，这当然就因侥幸而成了一种必然。他的色彩是其表达手段的色彩，正是这一事实使不带有任何色彩危险魅力不可避免地成了一种自然而然的事。现代画家会真正懂得如果他们不能够将色彩设想为形式的一个对应部分而非外加上去的颜料色素的话，那么他们就永远不能获得像雕塑所特有的(所有艺术形式都渴望的)那种高贵品质吗？对李普契兹作品的研究表明，对最深层的并非偶然的自然规律的尊重，丝毫无须给抒情性加上枷锁。

李普契兹对每种能预测的可能性都了如指掌。他的理想是尽善尽美。

把**布拉克**和**德朗**再次提出来是否还有什么必要吗？

我们早已在那些彼此获得了成功的不同流派的伟大领导者当中涉及过他们了。

每个人都继续试验，每个人都有其品质特性，如同有其各自的表示姿态一样。

※

康斯坦丁·布朗库西受到真正行家的敬重。他的艺术完全是对他那无懈可击的磨光材料的运用技巧和爱好。难以觉察的细微变化赋予他的造型形式在简单外表中富有最为明朗宁静的生命力。他所做的永远无法普及和流行。和所有不用陈腐平庸或通俗一般的语言说话的事物一样，它需要传授。

美国海关最近对布朗库西提出诉讼。他们声称，为了逃避上缴原材料的关税，他通过把其青铜制品指认为艺术品，做虚假申报。海关官员使用的证据之一是："布朗库西先生声称这个物体象征一只鸟。如果您在外面打猎时碰见这样一只鸟，您会开枪吗？"

※

洛朗斯有段时间受到布拉克和毕加索的静物画的影响，后来几乎更接近于法国文艺复兴时期大师们的传统。他以一位杰出工匠的认真谨慎态度，远离一切功名，创造出寓意深刻的雕塑作品。作为一种富有诗意的想象力带来的果实，他作品的魅力深深根植于动人的变了形的材料之中。

※

罗伯特·德劳内是最早的立体派艺术家之一。上溯到1907年，他的《圣塞韦林的景色》就证明他受到塞尚的影响，其构图线条表明了一种非常突出的立体感。他最近的一些作品显露出难能可贵的成就。根据他称为色彩的同时对比学说，纯色彩间的关联非常丰富。如果说因不公正而感到吃惊是必然的话，那么他就是我们时代看上去会犯的那些对人存在令人吃惊误解中的一位。他通常被人忽略的影响，即在画家们使用鲜艳明快的色彩方面，是值得我们重视的。

罗伯特·德劳内 1925年作

※

路易·马尔考西斯从一开始就与立体派有关联。阿波利奈尔在其书中论述立体派的起源时提到了他。经过训练掌握的构图、一种孜孜探索的精神、一种批判而又敏锐的理解力,构成了他的作品的特点。他把自己隐藏于画在玻璃上的光彩夺目且富有成就的绘画形象背后,就像某人将自己躲藏在微微发光的眼镜片背后一样。他是对那些拙劣画家们的一种活生生的责难。他对作品所奉献出的关心显示出他预先构思创作意图的水平。当他克服了某种因袭主义的时候,这些创作意图无疑就会更加充分地表达它们自身。

布朗库西 1925 年作

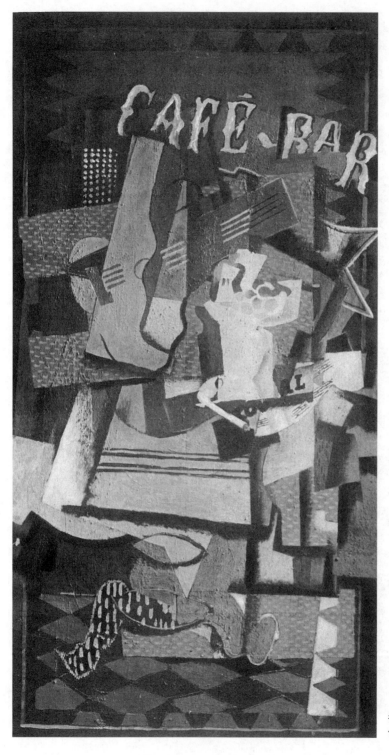

乔治·布拉克1918年作（拉·罗歇收藏）

费尔南德·莱热 1922年作

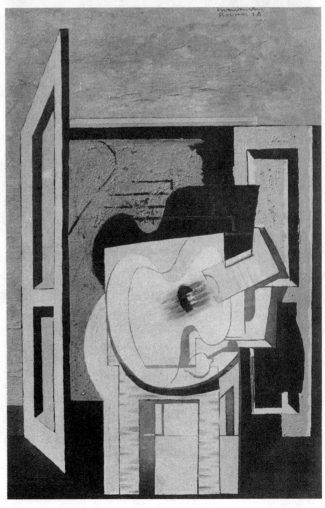

马尔考西斯 1928年作

| 比较表 | THE BALANCE SHEET |

安德烈·德朗作品

绘画(续)

达达主义　纯粹主义　超现实主义

将来有一天人们会觉察到,自1914年起,所有的艺术活动都属于两股活跃的**集团性**的潮流,即达达主义和纯粹主义。这两场运动,虽然彼此截然对立,但都同样是因为艺术创作生了圆滑随便和陈腐停滞的病,都寻求复兴艺术创作的健康状态——前者借助于奚落陈腐的程式准则,后者借助于强调节律的必要。

在大战期间,马塞尔·杜尚这位从阿波利奈尔的书中可以看到的早在1912年就在方法上极有个性的艺术家,通过皮卡比亚,成为一位对查拉的达达主义以及随后在苏黎世有着举足轻重地位的人。马塞尔·杜尚、皮卡比亚、克罗蒂等人将公众的注意力吸引到"新发明的玩意儿"和机械所固有的立体性价值上来。虽然作为一种观点来说是充分合理的,但对他们来说,它们起到一种反对艺术虚无主义的作用(这是达达主义的虚无主义)。无论如何,这并没有阻止那些艺术家给我们创造具有明确意义的作品。

可是1916年以后,我觉得立体主义滑到装饰艺术方面去了。这就是为什么我在评论文章《飞跃》中试图评估形势的原因。我的态度现在会比那个时候更容易被人透彻理解。可是从立体派的这种偏向刚刚冒头的那时起我就清楚,我预见到那些迄今为止具有泛滥成灾的巨大力量的各种危险。

然后在1918年,由于我劝说让纳雷与我合作从事重建一种健康艺术的运动,一个一直持续到1925年的协会联盟开始了。

我们通过发行我们的著作《立体派之后》开始工作了,就在同一年,在现在已不存在的"托马斯画廊"里安排了一次画展。我们断言艺术必须始终追求精确,并且断言所有种类的印象派,甚至像立体派里遗留的印象主义这种时代,终结了。我们奠定了将给混乱的审美纠葛带来秩序的纯粹主义学说的基础,并且向艺术家们灌输他们中许多人误解的这个时代所具有的一种新的精神。

对现代物体的爱好正是由**达达**和**纯粹主义**这两种态度的联合产生的,尽管它在某些情形下变得言过其实。

在绝版了数年的《立体派之后》一书中,我们赋予机械的精密度及由此必然产生、即将来临的对变形的各种要求以特别重要的意义。这个时代对我们来说似乎是

一个壮丽的时代,注定有一个辉煌的未来。

我们被当成了H. G. 威尔斯①的人。然而我们的见解是正确的。

生活如我们已经预见的那样进展。我们将注意力投入到一种新精神的存在上。竞争的激烈使得请求机械援助成为当务之急。它加入协作的结果是越来越强烈地强调了匀称、正确、敏捷、精密的愿望。

十年前在我们的著述中似乎还是假设的东西,现在已经变成了现实,或者更确切地说,甚至尚未实现,因为我们已经变得如此习惯于它了。的确,甚至连我1918年第一次写的东西,现在如果读读的话,肯定会好像是在别的地方早已读过的东西,因为连最反动的报纸和遍布世界的书籍都对它做过大量的评论呢。

最好的效率是对秩序的需要,它开始形成时代精神的几何图形化,而这越来越进入我们的一切活动之中。任何一条街道的外观都证明了这一点。只要回想一下十年前杂乱无章的商店橱窗,把它们和今天具有几何图案的杰作比较一番即可。几何学是我们工业的至高无上的霸主。今天最好的肉铺看上去像诊所一样!建筑不可避免地要适应这样的目的。电车、铁路系统、汽车、运输设备——所有这一切都被还原为一种精确的形式。除了瞎子,任何人都无法忽视这个时代的这些变化了的特征。如果有利的经济条件使得实现机械设备现代化的代价更小的话,这种决裂就仍然会更加残酷。

为了发展《立体派之后》一书中提出的思想,在"奥尚方和让纳雷"的共同编辑下,综合性的评论刊物《新精神》于1920年创办并且持续出版到1925年。我们的著作《现代绘画》是对本章具体体现的新精神运动的一次概述。②对我来说这并不是要抬高这个刊物的影响作用,不是要抬高我们的绘画,也不是要泛泛地抬高我们两人对绘画艺术的影响。

我并不希望把我自己最近画的画包括在本书里,不过,我觉得必须举出一个例子,以便使这场运动的历史显得完整。

这些复制图片展示出从达达主义、纯粹主义和费尔南德·莱热的角度对这个问题的不同解释。

机器是健康完备的,具有某种无法改变的启发我们的性质。**费尔南德·莱热**受到现代战争中可怕的机械装置以及像加农炮、炸弹等武器的精确度启发——他认识

① 威尔斯(H. G. Wells,1866—1946),英国作家。——译者注
② 参见勒·柯布西埃(让纳雷)写的关于建筑和装饰艺术的著作《走向一个新的建筑》(伦敦罗德克、纽约布鲁尔和沃伦出版)。勒·柯布西埃和夏尔·爱德华·让纳雷,是同一个人。皮埃尔·让纳雷是被称为"勒·柯布西埃"的夏尔·爱德华·让纳雷的堂兄弟。

到数以千计战争齿轮在时间运转上的精确性。在1918年到1919年间,他的作品仍然落后于他的认识,他开始抛弃最后一点印象派的影响。他已成熟,能够正确评价纯粹派的思想观念,最早认识到我们并没有暗示绘画应该模仿我们自己的观念,而是在提倡效率、诚实和客观性。从1920年起,他的具有强烈色彩的绘画,已越来越变成为对"现代物体"的勇敢颂歌了。他有力地颂扬我们时代的力量。这每每让我们想起他与诗人桑德拉尔之间存在的某种联系。在战前赢得公众认知的人当中,他无疑是自此以后发展得最好的艺术家。

奥尚方 1919年作

夏尔·爱德华·让纳雷 1920年作

费尔南德·列歇 1926年作(拉·罗歇收藏)

| 比较表 | THE BALANCE SHEET |

新造型主义

新造型主义认为在非具象性这个方向上应该发展一个比立体派更好的学派。在立体派或纯粹派的绘画中，撇开他们非具象性的偏向不谈，总是存在着物体的成分或物体本身，这一点是能够认清的——采用它们是由于它们在外形或色彩上有重要价值。但是在新造型主义里，构成绘画的形式是有系统地、完整地具有非具象性的，上了色的形式里显不出与外部现实的任何联系——如蒙德里安、泰奥·凡·杜斯堡、范·通厄洛[①]等人。

某些立体派的作品往装饰性发展的趋势，已经足够惹人不安了，但最终还是导致了把这些不带任何装饰性的作品仅仅当作装饰性物体看待的地步。

※

构成主义

由于受到我们机器时代的机械论的各种表现形式的影响，由于受到达达主义、莱热、纯粹主义以及阿契本科追忆古代的感染，构成派艺术家发明出使人联想起机械装置的"构成"绘画。一些有天赋的艺术家时不时成功地做到了引人入胜。这个曾经一度成为欧洲中部和俄国风行时尚的流派，今天对布景绘制产生着影响。而且，除了绝少装饰性的纯粹派之外，它像所有现代流派那样，与嘉博和佩夫斯纳在加吉列夫[②]的俄罗斯芭蕾舞中共同分享创作成果。

※

超现实主义

契里柯是意大利人。他长期住在法国，但并不赞成立体主义运动。当立体派艺术家正在寻找一种完全不同于以前推行的任何东西的新的形式，以适应于转译他们的绘画观念的时候，契里柯开始从意大利文艺复兴时期的艺术中汲取他的创作模式的养分。他是一位人本主义者，他的最初作品给人独具一格的印象，因为其中具有一种奇特的戏剧品质，这应该归功于他对古时诸种背景以及现代性的某些方面的好奇心——意大利小城镇长长的连拱廊以及工厂的烟囱，与沐浴在灿烂光辉中的某个武士塑像，形成了反差。他的作品散发出一种虚玄、宁静、深邃又卓

① 范·通厄洛（Van Tongerloo, 1886—1965），比利时艺术家。——译者注
② 谢尔盖·帕夫诺维奇·加吉列夫（Sergei Pavlovich Diaghilev, 1872—1929），俄罗斯艺术推广者。出身贵族，把音乐、绘画和戏剧等艺术概念同舞蹈形式结合，使芭蕾具有新的活力。——译者注

越的诗意。他是超现实主义的创始人之一。

　　无论合理与否，保罗·克利被理解成象征主义伊甸园的圣彼得，任何眼不瞎的人都必须承认，克利的作品常常发人感伤，而且时常深深地打动人心。

　　超现实主义画家将这个人引为心腹。他们还赞赏奥迪隆·雷东①和上了年纪的詹姆斯·恩索尔②。他们想要的艺术是在心理上可觉察到的。的确，像神秘的蜘蛛，摩纳哥王子收藏物中最奥秘的鱼，勃克林③令人迷惑"使人毛骨悚然"的岛屿，始于文艺复兴或笛卡尔时期的古老而朴素的解剖学论文，奇异的花卉，蠕动的寄生物，蝶形鱼，瓦格纳派的花神，等等，照亮了一个宇宙，它似乎比阅读他们的理论更少些虚玄缥缈。梦想，从这场运动一开始，就与梦魇近似。一种"难以表达"的艺术可能会显得多少有点过于灵活,这一点令人担忧。

笛卡尔的《关于激情的专题论文》中的图示

　　迄今为止，两种极不相同的态度已经分摊了这个艺术领域——走向客观现实的倾向与走向象征主义的倾向。象征主义通过象征来影响我们，客观现实通过我们的感官来影响我们。象征主义似乎是一种较为敏捷些的方式，但它是不可靠的——它依赖公认的惯例来做各种解释，而且在绘画方面要比在任何方面都更依赖观察者或者读者的想象力。

① 奥迪隆·雷东(Odilon Redon, 1840—1916)，法国画家。——译者注
② 詹姆斯·恩索尔(James Ensor, 1860—1949)，比利时画家和版画家。——译者注
③ 阿诺德·勃克林(Arnold Boecklin, 1827—1901)，瑞士画家。——译者注

保罗·克利1918年作

"当人们在咖啡渣、蜡烛油滴洒的斑点、云彩中寻找有预示性的图像——或者当人们在虽然没有确定形式但却能够唤起人们对形式的想象的任何其他形状中寻找的时候,显然,被人们发现的只是一个完全出自于无意识的想象世界。由于这个原因,每一位观察者面对同一个对象,做出了不同的解释!的确,某些心理分析学家井井有条地利用这种技巧把他们患者的注意力转移到偶然的斑点上,以便使对这些斑点的全神专注有可能产生明确的形象。"(R.阿伦迪博士《来自命运的难题》)

可是有明确形式的艺术也同时存在,它把专横的法令强加给我们。我们可以设想不同的艺术形式,它消极、随和、像橡胶和咖啡渣似的,准备采取我们的形式,而不像强迫我们服从它的形状的另一类艺术形式。艺术之网由我们自己控制着,而不是它控制着我们。危险在于并不是每位观众都必然有创造力。简言之,不管超现实主义的将来会变成什么样子,就它的理论所涉及的范围而言,它的富有诗意的创作意图原则上是完全值得赞扬的。那些在阅读我1916年以来所写著述时遇到麻烦的人会记得,我一直将艺术的目的定义为减轻现实的痛苦,帮助我们回避现实。超现实主义的侃侃而谈者选定了与此相同的目的和术语。

一个异常有限但也并不很稀罕的观点包含在这样的观念中，即不同的艺术方式，只要它们主张的目的相同，必定在外观上显现出相同性。通过最初印象以及主要通过阅读该运动的理论家安德烈·布雷东的主张，人们将超现实主义接受为一个力求全新目标的艺术流派。我们必须感谢这位作家把艺术提升到高于通常陈词滥调之上的愿望——说真的，我怎么能不赞扬呢？

不论怎么说，把我们从这个世界约定俗成的活动范围中解脱出来，始终是所有伟大艺术(无论是古代的还是现代的)的目的。追求抒情风格是所有伟大艺术家的一个共同点。照顾这种愿望的途径有很多种。然而"梦"并不是包治百病的灵丹妙药。**梦是另一种现实**，有其美与丑的一种现实。而证据是，梦魇是令人无法忍受的。

无论怎样，超现实主义关于梦的技巧有某种值得注意之处，至少在理论中——它力求不知不觉地利用无意识，有点像媒介自动写作一样。唯物主义者的思想断言这完全是胡闹，可其他人(包括我本人)由于不怎么信常识的超验性，禁不住对这个问题持有某种程度的感情。不过，让人的才能迷失方向的危险在于，由梦所描画出的形状，依赖骨头和肌肉的构造要比依赖心灵的构造频繁严重得多。人们在绘画学校、图画展览和博览馆里观察到，重复出现次数最多的造型形式是那些最容易描绘的形式，这对于色彩来说也是一样的。虽然如此，我们还是不觉得我们有权力忽视对这种技巧做出判断。因为它是一种技巧。最优秀的超现实主义画家遵从它吗？我对此表示怀疑。

这里狄德罗向梦的辩护者们伸出了援助之手："另一方面，尽管他像一个白痴似得醒着，也可能会像一个有感觉的人那样做梦。"

附　　言

当我正在修改这本书的时候，收到画家阿尔普办画展的目录。安德烈·布雷东代写了前言，他在前言中谈到这位画家简化了的造型形式。

"这些粗糙或柔软的华丽形态在我看来的确好像提供了对具体事物做概括的最大可能性，于是也就允许欣赏最无穷小的各种变化。……"

在此，我们得到了一种特别具有纯粹主义性质的思想。

不管怎么说，超现实主义者阿尔普和马克斯·恩斯特一天天成熟，我复印出的照片说明了这一点。阿尔普，纯粹派艺术家；恩斯特，抒情画家。至于米罗，我预言

及早分离开他的油画里令人模糊的东西,采取一种高度客观的形式。所以我不会像某些轻浮之人那样,把他圈到一个界定之中。这三个人还没有一个已经表达了想要表达的一切。契里柯、恩斯特、阿尔普、米罗,给我们提供了丰富的幻景,提供了近似焦虑和神话的作品。

※

巴 黎 画 派

 这些日子来自世界各地的至少有千人之众的先生们,你们已经痴迷法国艺术的崇高课程了。巴黎是个熔化炉,外国矿山的贵金属被不断地投掷到里头。法国的艺术是方法和持续性,是充满热情和坚韧不拔的实验。这种坚韧力着眼于清晰的结果。这是一种随着时代的发展永久存在的坚韧——在沉着和诚实的面具下藏着不满足和谦逊。富凯传授一种认真推敲的精确性;普桑,把他自己用于服务最深刻思想的手艺人的虔诚,增添给原本经常模仿不化的重生后的意大利;夏尔丹传授制作一种永不休止追求细微差别的艺术;大卫传授对妥协折中的嘲弄;安格尔和德拉克洛瓦,激情强烈但又有节制;库尔贝鲁莽大胆;马奈透露出聪明智慧;修拉则有神志清醒的智力;塞尚不懈地试验;马蒂斯不断地发明;德朗永无止境;布拉克证明了构成夏尔丹和柯罗的那种精神的坚固性;赛贡扎克是库尔贝的亲兄弟;莱热展示出强健粗犷,做能做的一切。我只举出一些人的名字,因为这并非法国的万神殿。

 我并不隐瞒这个事实,即我们流派对令人吃惊的事感到担心。我在本书中已经证明了这种谨慎、这种早于塞尚对绘画做出解放的持续不断的实验。我证明了塞尚本人对采取这一步骤的必要性焦虑担忧的程度,也证明了在法国立体派艺术家活跃起来之前表现出的艰难踌躇。这样没完没了的谨小慎微,在某些因最终的成功而战栗冲动的外行眼中,可能看上去就是胆怯。可是如果说传统令我们谨小慎微的话,那么缺乏传统或者有所顾忌就是质量的保证了吗?留神!如果他们继续进行长期的预谋筹划,革命就只能发生,而且首先是及时发生。由于经历了1789年,我们凭经验知道这场慢慢成熟起来的革命,它一点也没起到炸弹的作用。对于这个法国画派来说,毕加索这位异乡人丰富多样的作用在于把他的血液输入其中,这是一种反应迅速的催化剂,因为他并不怎么裹足于过去。这种刺激因素常常是恰当的,它见证了毕加索对崭露头角的立体派表露出的刚愎任性。

 是的,巴黎画派已经存在了许多世纪,而且在那些今天被归到这个首领领导下的人当中,无论是异乡人还是法国人,许多都是真正的艺术家,绝不应与其他芸芸众生混为一谈。唉,他们无法辨别出法国艺术与来自巴黎的礼物之间的区别。

仍然生存于我们当中的不是一种民族艺术,而是一种世界性艺术,它始于史前洞穴并且经历了千种面貌。

当北方文化给我们提供了歌德、莎士比亚、伦勃朗、巴赫、贝多芬的时候,没有任何希腊拉丁文化与之相抗衡。如果我们思考一下莫扎特、莫索尔斯基[①]和舒伯特的话,那么拉丁人或德国人或斯拉夫人的精神就不存在了。

某些外国的"特制品"有普遍的意义:西班牙人的高贵、盎格鲁撒克逊人的庄重与深刻的理解力、斯拉夫人和犹太人二者兼有的抒情性、意大利人的热情、中国人与日本人的耐力与对完美的喜爱、地中海沿岸民族的纯洁、美国人的秩序和方法、瑞士人和佛拉芒人的活力——所有这些尤其是某些民族天赋的优点,丰富了那些在巴黎画画的艺术家及其旨在综合所有这些民族优良品质的抱负。

将种族划分开来的并不是相互对立的能力,而是没有什么重要价值的地区性习惯,是对普遍性的违反。民族的缺点是地区性的,但种族的优点则具有普遍意义。于是乎:

让石头变粗糙

我们已经把立体派作为本章关于绘画的中心,而且只是引证了一些人的姓名。我已经引出了一些局外人,但这仅仅是因为他们属于对过去的讨论。只是借助于列举他们的姓名,我们是无法变成成年人的,所有年轻的画家都只是在调整,都一直在变化。

我有意现在不提其他人的姓名——要保护他们。因为如果我在本书的第二部分泛泛地表达认同他们的观点的话,那么到时候就很难解释他们的观点方面有什么创造性新意了。我们要提防过早描述我们的理想——犹太人聪明,他们不去想象他们的诸神。我的下一本书会尝试这种冒险行为。

① 穆捷斯特·彼得洛维奇·穆索尔斯基(Mussorgsky Modest Petrovich, 1839—1881),俄国作曲家。其音乐以性格描写和心理刻画见长,音调反映了俄罗斯语言和俄罗斯民歌的特点。——译者注

五、建筑

自由：焕发性

伟大的艺术是给我们道德上、情感上和理智上的需要提供帮助的艺术；"实用"艺术给纯粹实际的需要提供帮助。它们不可以是深奥难懂的。尽管诗歌、绘画、音乐、建筑的表现方式不同，但都具有完全相同的目的：以崇高的情感激发我们。

建筑已被不公允地称作"艺术霸主"。真是言过其实！每种艺术中的杰作都是第一流的，彼此都是一样的优秀完美。狮子在野兽中是首屈一指的。会有什么样的看法呢？认为一头漂亮的狮子比一头漂亮的老虎更好些吗？噢，一只富丽堂皇的公鸡比一头蛀了虫的狮子更完美些。莫扎特、菲狄亚斯、蒙田作为同等的人在天堂乐土里彼此互致敬意。有一条古老过时的准则认为绘画作品应该用来装饰墙壁，所以现在人们还在说绘画从属于建筑。您认为莎士比亚或者莫扎特会为他们被敲锣打鼓迎进建筑这种住所而烦神伤脑吗？他们当然必须服从这种建筑的精神，但是他们的工作并未受到建筑的限制。应该说构造是每种艺术的基础，包括建筑。所有艺术都是相等的，都是合乎完美规范的。

更确切些说，现在一切都被弄混乱了。符合其目的的建筑物，是一座名副其实的纪念碑，是一个兔棚和圣母院。其结果造成没人知道自己在何处。这种混乱被那些以怂恿为乐事的人加重了。对于建筑专家来说，非常有趣的是相信自己与菲狄亚斯匹敌，认为菲狄亚斯跟他一样，是个工匠。哎呀！一两句话永远无法对艺术家与设计我们居住用的盒子的建筑专家这两者作出界定，因为后者的职能是工程师而不是

艺术家,或者至少他的职能本应该是工程师,而不是艺术家。

"可是虽然如此,将一幢实用的建筑物建成某种令人愉快的东西,就一定是一种艺术吗?"

"是的,在使建筑物变得具有吸引力方面的确存在着一种艺术。但这是一种次要的艺术,人们应该这么理解。"

做一位一流的工程师要比做一位二流的艺术家强些。工程师毕竟可以算得上是重要的名流要人。艾陶尔·布加迪[①]比他兄弟、最近的雕塑家伦勃朗·布加迪伟大些。他设计的汽车,虽然今天还完美无缺,但20年后就将成为陈旧的废物,而被毁坏的巴底农神庙却平静地雄踞了数个世纪。

让我们呼唤建筑师在创造美这个最基本的目的上去设想高大建筑吧——还愿碑、祠庙、凯旋门、墓碑等等。因为在这里他们像诗人、音乐家或者画家一样自由自在,而且他们的首要职能也是唤起我们心中的情感。每种手段都是完好的和合法的,如果它能激发我们的高尚情操的话。

自由的建筑就是雕塑

菲狄亚斯,他是雕塑家还是建筑师? 两者兼而有之。夏尔格林这位星形凯旋门的创造者,是一位像吕德一样的雕塑家,或者如果你愿意的话,吕德是一位像夏尔格林一样的建筑师。建筑真是多么伟大的艺术啊!

如果豪华的巴底农神殿的唯一目的是实用的话,那它就本该是一个实实在在的殿堂大厅了——一个坚固的珠宝匣子就本该取代这个精美绝伦的神殿了。但是人们所要的是一件会打动人心的艺术作品,因此花费了惊人的钱财。希腊人懂得美是无价的,一件建筑物不是一座神庙。

用于居住的房子、箱子首先必须是经用的——它是一台运转的机器,是一种工具。

在纯粹抒情与实用功利这两个建筑的极端之间,人们可以发现所有混合的类型——哪里的建筑抒情性占上风,哪里就有实用功利的一席之地(比如宫殿和豪华住宅之类的建筑)。而且根据可用性是相对明显的还是相对薄弱,于是这些构造就与一种或另一种建筑类型相关。

[①] 艾陶尔·布加迪(Ettore Bugatti, 1881—1947),意大利出生的赛车和高级轿车制造商。后以其姓名指代赛车和汽车。——译者注

建筑方面的瘦弱。不拘风格的建筑处于静止状态，不是因为我们时代缺少伟大的"造型家"，而是因为需要等于零。要想成为伦勃朗或斯特拉文斯基，所需要的一切就是天才、一点铅笔和一些纸张——可是没有人能够以这么小的代价成为伊克蒂诺斯①。我们的时代首先是注重实用功利的，把我们的建筑师还原到专家的角色。这些可怜的人，缺乏对艺术的需求，通过把艺术引入到住宅、工厂和实用功能的大厦中来给他们的艺术找到一块牧场。这多少有点像叫卖沙丁鱼的诗人可能会对他的罐头发表几句诗句一样。

对于他们来说，满足于彻头彻尾的实用，做如实的工作，让事物胜任其功能、顺应生长成熟的自然过程，大概更好些。

可我在说什么呢？我正在犯一个多么大的错误啊！从我们"赢得这场战争"起出现了数以千计的大好良机——在凡尔登给阵亡者建立还愿碑。人们是怎么理解他们的？没错，这是不拘风格的创造物，可这是什么样的抒情风格呢？贫乏的抒情风格！在给"现代人"免罪的当口，他们并没有得到一次机会。

毫无疑问，两位的属于更年轻流派的建筑师，第一次大胆地"参加"了建造国际联盟大厦的竞争，勒·柯布西埃-让纳雷商行就具有这种勇气。

一个极高的难题在他们面前甘拜下风——建造一个以战争反对战争的象征人类和平的巨大思想观念的纪念碑。多么宏伟的方案！凡尔赛被提升到代表一个人、一个君王、一个国家的荣誉的高度；而日内瓦可能存在一种伟大的观念，它普遍而又现代。

官方的建筑师在设计中召唤现成的宫殿，它们缺乏想象，愚蠢而且丑陋。勒·柯布西埃和皮埃尔·让纳雷提出一种高度灵活的解决方法，它纯真而且引人注目。在否决他们的提议过程中，评审团用奚落来掩盖自己。

不过，勒·柯布西埃的理念对于这个和平的宏伟建筑来说足有抒情性吗？他的设计方案是构想出一组相互协调的办公楼以及正式、合理的行政单元。可它还不是建筑！

① 伊克蒂诺斯（Ictinos），古希腊建筑师，巴底农神庙的建造者。——译者注

六、补白（附录）
工程师的审美观

（一）建　　筑

家庭的与产业的：提供服务！

"到处都在建造多少漂亮的房子啊！建筑可真是艺术霸主。"

"我们感激建筑师给我们提供通风纳凉的住房。他们为我们征服了光线：宽大的窗牖，闪闪发光的风眼。妙啊，再次谢谢了。"

之所以形成这种认识是因为人们知道，并不是大自然造成我们像蚯蚓似地赤裸裸出生，如寄居蟹般活着的。

不过，人类仅仅有了些改变自己住所的幻想，就与蚯蚓和寄居蟹区别开来了。寄居蟹寻找一个原主人死亡后遗留空缺下来的贝壳（它有时惹怒了贝壳的主人——事实上，这就是寓所危机）。它宁可选择某个舒适的贝壳，而且鉴于没有什么能更好地满足它的需要，它一般来说在复杂的峨螺壳里搭起一个暂时的住所，这一定是极不舒适的。人类选择住所如同女人选择汽车一样，是为了配置行头。建筑师的委托人，设想自己未来的住房时，心中有着一首完美的诗。他会用自己居住其中、充满完美和谐的梦来自我抚慰。他向某位建筑师坦述自己的愿望，于是这位建筑师就激情满怀地要成为第二位米开朗琪罗。迫于压力，他用混凝土和灰泥建立起一首一般来说与委托人苦苦思考的理想非常不同的颂诗——由此，冲突产生了。因为诗，尤其是那些

由其他人作的诗,是无法居住的。呜呼,那些呈浴室形状的赋格曲,那些有关卧室的十四行诗,那些关于闺房的歌曲,还有盥洗室的戏剧!

私人的住宅。它的主要优点是:防水防寒,冬暖夏凉,朝阳,易于保持清洁而且便于居住,绝不是抒情的,除非常识和功效实用要求这样。

(只有很少一些工厂享受到其中所包含的功效益处,因为它们是优秀的工厂。而这个时代大多数自称是著名杰出的实用建筑,都是丑陋的——其数量还相当多。)

由于将"艺术"与艺术性混为一谈,众多的建筑师设计出动人的立面,却把设计一幢可居住的住宅的其余工作这个难题留给了"受雇代人作画者"。立面,这个被建筑宠坏了的孩子,不该永远是一副面孔。建筑师的才能与住宅的所有内部各种组织结构有关,这是着眼于发挥其最直接的功能。建筑师的才能还在于将这个建筑设想为一个有机体,它的每个部分既是不可缺的又是辅助性的。这是我们思维的某种特定倾向吗?我们当然对意识到以最小的努力取得最大的成效感到特别满意。事实上,我相信其中蕴涵着力量的全部奥秘,因为不为人所控制的力量简直就是残忍粗暴。不要责骂了!一只坚硬、强壮的手能抵挡得住珠宝玉石的诱惑吗?

如果建筑师希望获得自然流畅的力量,并且让真实散发出优雅的话,他对化妆术的厌恶可能会使得自己所面对的难题变得永远难以解决。可见,创造者的工作是多么艰难啊!每平方厘米都必须产生出它的最大值,而且房屋之间必须准确协调,如果它们是要让人住着愉快的话——尽管人们向往很多,可完满无缺的和谐却很少能够达到。

在这样的建筑中要说平面图已经规定立视图或者反过来说立视图规定了平面图,那是不可能的,因为它们的相互联系是协调和有机的。我说过,要结构端正——一个住所是可以结构端正的,无论它是低级的还是豪华的,譬如珀蒂·特里亚农住宅。

所有功利实用的建筑都依赖于这个定义,依赖于充分发挥其职能的一个有机整体。装饰有可能令人作呕,但裸露的形体却因外形的和谐而感动我们。因为一些建筑师的努力,我们有了一些生动裸露的房屋。

技 巧 的 解 放

合理使用钢铁来建造实用性的建筑,让它们越来越能够按照想要的功能去发展(水晶宫、拉布罗斯特设计的北方车站、埃菲尔设计的加拉比高架桥、1889年国际博览会的机械陈列馆、铁塔)。

接着，由埃纳比克发明的钢筋混凝土大约在1886年左右诞生了，它作为一种建筑材料令人钦佩的性能很快得到证明。

这种新材料的高度适合性立即引起了建筑师们的兴趣。直到今天，石头已经成了建设者的障碍了——罗马的圆形屋顶落地倒塌，报复了那些过分大胆的试验。可是混凝土能够浇筑在铸模中，可以用来克服每一种障碍，打开始就奏起一首让人充满信心的水泥幻想曲。

伦敦水晶宫，1851年造

钢筋混凝土的编年史清楚地表明了在这种材料的美学性质与掌握它的技巧之间存在的误解。工程师不加装饰、有着宽大窗户和档案橱柜等设施的办公室，从1900年以来已经变得非常惹人喜爱了——当它超出了原本的功能而涉及艺术的时刻，就产生了最为糟糕的事情。建造在耶尔的鱼雷站，代表着用钢筋混凝土建造出真正建筑的一种最早面貌——在这个完成于1908年的当代房宅的原型中，有着某种鼓动人心的东西。

像鲁斯这样的建筑师认识到经过1900年放荡的"现代性"之后，最基本的优秀趣味需要有更多的约束。

在战争之前，佩雷兄弟宣称信奉类似的观点。在他们的某些建筑中，他们以异乎寻常的新颖设计、优雅和智力，采用了这种新的材料，如庞丢街上的汽车库、香榭丽

舍大街剧院的骨架、卡萨布兰卡码头等都是证明。佩雷兄弟是创始人,从他们的工作中产生出克服了功效、照明和供热难题的建筑流派。由于各种不同的原因,在这些前辈中还必须包括索瓦热、萨拉赞、托尼·加尼埃、劳埃德·赖特、贝拉热、凡·德·韦尔德、格罗佩斯、马莱-史蒂文斯以及勒·柯布西埃这位众人皆知的皮埃尔·让纳雷的兄弟,是他大大地扩展并且净化了这场运动。

摘自埃纳比克的一本出版物。"供仔细思考"。
在年轻的建筑师当中,谁最先发明了现代建筑这个问题被激烈地讨论过。这个20年以前的建筑,应该使每一位建筑师和解。请对埃纳比克作出裁决。……

给埃纳比克设计的装有百叶窗人工小岛，它被指定用来作为1908年耶尔的鱼雷站的骨架。

1908年建成的鱼雷站

还可以举出许多其他人的姓名,因为现代流派的建筑师到现在数都数不清。让我们赞美他们全体吧,因为我们赏心悦目的住宅应该归功于他们,由于他们向更方便和更优美的方向推动,住宅变得比惬意悦心更富有意味了。

七年以前《新精神》杂志开展了一场合理化改革住房的战役,难点在于如何消除所有不必要的东西。大多数现代建筑师都团结在即将表达的想法上。他们值得被赞扬的愿望是要创造纯粹有用的东西,然而感觉却对他们产生了很大的诱惑。许多建筑师,而不是极少数人,为了让由此而产生的诸种难题得到愉快和合理的解决,想到了虚构住宅功效的方法,那些供都市人夸夸其谈之用的阳台便是证据。他们忘记了凡不是有机组织的就都是装饰,而且值得注意的是,假装的朴实要比坦率的装饰更虚假。纯粹的形式与缺乏形式并不是一码事吧?

公路桥梁系的伟大任务,即建造实用建筑,其中体现出令人难忘的技术成就。奥利(佛雷西内)的飞机库、巴拿马运河巨大的水坝、蒙特埃里的汽车跑道,都是这样特殊化的技术最近期的杰作,绝不亚于罗马人所取得的伟大成就。在某些方面,它还更纯粹、更机敏、更富有理智,因为它实现了我们的效用理想,而且满足了我们对时代提出的新的智力要求。宏伟的加尔桥、竞技场以及其他古代实用建筑,具有摄人心魄的力量,但这并不是壮丽的优美。我们也有我们自己的罗马人和黑人。我们正在期待的是我们的希腊人!

波茨坦的爱因斯坦塔,1920—1921年建。埃里奇·门德尔松,阿尔赫造。

爱因斯坦塔内部圆顶。埃里奇·门德尔松,阿尔赫设计。

凯姆尼茨的斯考肯百货商店夜景,1928—1929年建。埃里奇·门德尔松,阿尔赫设计。

佛罗里达州的棕榈海滩

埃及的布加迪（约公元前1500年）

（二）机　　械[①]

与机能有关的物体

　　大自然的外形具有机械性，因为它们是宇宙力量的产儿。正是这些力量反过来又被机械装置改变。蜜蜂是大自然的一种产物；人类和蜜蜂一样，也是一种产物；机器是人创造的产物；人和机器的协作创造出我们人为地称作人工自然的物体。毫无疑问，蜜蜂自己视其蜂蜜为非己的。可是有什么可以被称为非自然的东西吗？

　　运转良好的机器是健全的机器，它的各种元件精确地满足了机械的因而也是自然的规律。它的产品逐渐成为模式化的，因为各种力量的作用是不变的。这些作用的结果是迫使这类产品拥有最佳性能的定型。但所有这一切并非一朝一夕的事。机器的进化可以和自然的进化相比较，机器选择的法则可以和自然选择的法则相比较。在《新精神》中，我涉及这些问题，并且以"机械选择"这个名词概念系统地阐述了这个原则。

※

机械产品的起源不是审美

　　想象力的力量和伟大工程师的直觉真的不能被称作有关美的。

　　他们的产品是预先计划的，因为我们所遵循的不断增长效率的自然法则，逐渐形成了产品的确定形式。

　　十年前电灯泡有个尖点，它把空气抽出造成真空，可这是一个阻碍光亮的点。有人设想把空气从灯泡底部抽走，这样一来这个尖点消失了，灯泡成了球形的。这样我们就更喜欢它，它也更好地服务我们了——可是在所有这一切背后存在任何审美冲动吗？不存在！它只不过是由机能的自发演化所致！

　　对于决定其产品形式的规律来说，每一种物质都是实验材料。例如，起到传送一定数量能量作用的钢制连杆，根据钢的已知阻力，必须有经过数学计算的形状和尺寸——青铜制的连杆无论如何也不会与木头、钢、铸铁或其他任何物质制成的连杆完全相同。由此机械的形状说明了在一定条件下某些实体的特性。工程师不能够充分自由地发挥他的想象力，否则的话连杆就会断掉。这并不能证明艺术家的确有时凭

[①] 补白（附录）：工程师的审美观（？）。

直觉知道外形应该是什么样的就不对,虽然就我个人而言宁愿要一个好的现成帮手。当工程师们只是乐于构造底盘的时候,让我们想想优美的车身制造者发明的不规则的汽车车身的设计、制造和装配吧!即使是现在,汽车车身设计、制造和装配也没有从同样的耻辱里头解脱出来,虽然工程师已经在模仿艺术家的样子设计车身了。

被引进到机械中的美学,总是有种不充分恰当的感觉。老式的望远镜是美的,但新式的能看得更远更广的望远镜却不是如此,而且,更有甚者,实际上不存在什么可见的东西。现代的望远镜往往就是一口井,在它的底部有一个镜子,看上去就像是水潭里的水,当你从空中某处看,你获得的就是望远镜的一孔并不重要的目镜罢了。

布加迪或瓦赞公司①设计的汽车,证明了无可争辩的艺术趣味,但是工程师的自由在这方面就将变得越来越受限制。从某种原则出发,马达不可避免地变得过时,最有效用的装置是那些在每个地方都势必被采纳的装置。当这个时代到来的时候,将没有美学的一席之地,审美发明是用来隐瞒知识的缺乏的。

机器是如何感动我们的

机械物体在某些情形下可以感动我们,因为制造出的形式是几何形的,而且我们对几何形状有反应。无疑情况就是这样,因为从直观上讲几何形状给我们传递出一种感觉,认为对节省劳动力有帮助,因而成为一种思想愿望。另外,几何形状还传递给我们一种我们正控制我们的存在规律的满足感。尽管如此,几何形状激发我们情感的能力还是非常有限的。

但首先我们必须头脑清醒。机械装置常常有着某种显而易见的美,因为我们使用的物质碰巧是由相对简单的规则支配的,而且这些物质以图形的方法有力地证明了那些规则。

走向电气化的趋势正在创造实际上无定形的机器,"铸件"包括无足轻重的有边筒轴在内。到我们必须蜕变原子的时候,也许根本没有什么东西值得一看了。我们的机械装置是原始的,这就是为什么它还仍然从外观上看上去具有令人愉快的几何形。

此外,某些物质很难使用得精准,例如橡胶,虽然其用途正广泛扩展。因此这些物质的"形式"简直没有什么"趣味",它们客观地证明了是无法做到精确而造成了这种情况。

美好的事物(超出"美"这个词的意义并不过分困难)。可是没有什么物体、工厂、机械装置或者一件家具,能够激发起我们心中堪比艺术的那些情感来。最漂亮的

① M.艾陶尔·布加迪连同瓦赞、法尔芒以及米什兰兄弟等先生们是艺术研究生。

机能创造元件：航空母舰的烟囱和舰桥都建在一边以腾出更多的空间供舰载机起飞用

是神殿还是机器？第一台绪尔泽尔压缩机

汽车或者雅致的住宅能给我们带来一种与艺术杰作相等、匹配或者等同的印象吗？当维也纳庆祝贝多芬百年诞辰的时候，在歌剧《费岱里奥》演出过程中观众中几乎没有一个眼睛是干的。巴底农神庙让感觉最为迟钝者也感到喉头哽噎。有谁曾经看见过能感动得令人落泪的工厂或机械装置？连最精致的自行车也颇为让人无可奈何。

另外，机械爱好者出于偏爱，收集早已过时的古代器具，的确非常惹人注意。我们认为他们崇拜机械装置，实际上他们对古物的兴趣也很高……对原始人手工技巧的稚拙美学也感兴趣。

我们对此能说的一切就是，一个真正有效用的机器比没有效用的要更使人感兴趣，一块光滑的鹅卵石要比一块石头碎片更好些。因为某些形式令人愉快，其他的形式则令人感到痛苦。智力产生的一切对我们来说都必须是具有趣味的。可是从这一点出发，如果把机器放置于伟大雕塑的基座上，在我看来这似乎就是盲目、轻率和愚蠢的势利眼，很可笑。

30年前一位骑自行车的人。时尚已经发生了变化,但自行车的类型却早已被确定下来

只要这种模式是不稳定的,那么机械装置就迅速变得过时(圣多斯·杜蒙,1904年)

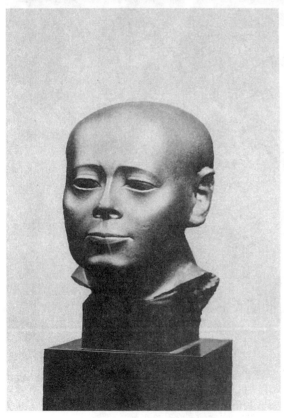

一件伟大的艺术作品是永远不过时的(埃及)

（三）装饰"艺术"①

对机器的崇拜应该对机械装饰流派负责。它们没有进行装饰，但是对它们来说牙医坐的椅子不管怎样就是椅子，当然也是艺术。最近有人提到书房里用的扶手椅，与那些为残疾人做的椅子颇为相似。它由电动马达启动，能够一面引导读者取他想要的书，一面用连接起来的前肢从烟盒里取出香烟，划着火，而且最终还能演奏一首曲子。这种足智多谋的编排毁坏了一台充满青春活力的晚会。没有调整好的凸轮让这台机器把自己连同没有遭受过大灾的未来的主人，一起被扔出了窗外。现在，他像其他所有人一样，使用所有人都使用的这种扶手椅！

我们还听说某位天才替过时的闺房发明了铝制床垫子，垫子的头部位置被特别压凹进去。基于同样的原理，某位家具制造者，如果请他替你做椅子或扶手椅的话，会让你坐在一堆蜡里，得出你座位的形状，用你座位尺寸而制成的模型来做椅子。他们中最诚实的人发明了用装甲钢板制成的一套套家具，它们被密密麻麻的铆钉牢牢地钉牢。这是白铁工的抒情风格，与用黄油把熟食店建造成殿堂异曲同工。我甚至还见过用玻璃、金属和大理石制造椅子的设计图案。

扬声器被伪装成风景画或弥撒书，但是反过来，医院里的设备也是适合在客厅里置放的物件。电话机羞怯地把其胴体隐藏在玩偶的衬裙里，古式的设备转变成了电话接收机——可你会在桌子上看到一个巨大的滚珠轴承。书写是用自来水笔或者经过华丽装饰的鹅毛管笔进行的。对自然和机械装置的喜爱，体现在一只水晶球里，其景象是白垩似的雨水滴淌在埃菲尔铁塔上。

可是，供人就座的椅子、吃饭的桌子、照明的灯，在哪儿呢？它们还在，而且比比皆是，但由于它们温文尔雅的中立性，体面并且受人尊敬，因此未被觉察，尽管它们带有内在品质。

不管怎么说，我们可以而且应该创造出越来越密切满足我们贫困或奢侈需要的家居设备来，但它们永远也不可能是无拘无束的想象力的产物。所以，首先，我们应该问问我们自己，如果对椅子的要求是要奇特新颖，如果这种过分是一种画蛇添足或者缺陷不足的话，我们该怎么办。家用艺术设备往往不过是一种供炫耀的器皿。

① 补白（附录）。

比较表　THE BALANCE SHEET

"装饰艺术"以其可爱动人的方式尽最大可能满足我们对艺术的需求,但是它所能起的作用很微弱,而且归根结底是用了错误的方式。

让我们头脑清醒吧。我接受好的家具、好的东西,但以它们是优美的为条件。某些室内装饰家如格鲁特、弗朗西斯·儒尔丹、皮埃尔·夏雷奥以及其他一些人,常常成功地创造出受人欢迎的物件来。

事实上,建筑师、机械工、装饰师,都向着伟大的艺术大踏步迈进,但是他们的职业不给他们提供达到它的机会。弊端在于,注定是缺乏独创性的志向。美的诱惑力!看到这些诚实可信的艺术家们所做出的不屈服于其所处职业的奋斗和努力,的确是感人至深。但是人不得不生活,而这个时代尤其乐于向价格低贱的娱乐业献媚。因此,虽然我们试图自由地收集音乐会的门票,从画家那里收集油画,从出版商那里收集奢华的出版物,就所有残羹剩菜而言,我们还是被我的老字号客栈的主人敲了竹杠。

我们必须注意我们的距离。如果我们继续允许这些次要的艺术自认为是伟大艺术的同类的话,我们不久就将对所有种类的家庭设备表示友好了。每个人都应该各归其位!装饰师专门对接大商店,而艺术家则在隔壁楼层里向上走,尽可能向上走几个楼层,站在尖顶上,甚至更高的地方。不管怎样,他们眼下有时的确在楼房的平

一个精致的无线电接收机

例如，同样的装置可以做成优美的"布道坛"造型，纯粹的哥特式风格，包含一个设备齐全的接收机。乐谱本子是扬声器

台上相遇了——装饰师已经跟在艺术家后面向上爬了,而为数众多的艺术家也已经弯着腰走下来了。

装饰物像那些带着所有勋章引退的名流一样,他们受雇于代理机构,将荣誉出借给毫无内容的仪式活动。

橱窗布置

通过霍夫曼,维也纳人早就装扮着他们的商店橱窗。

在那些对整顿橱窗布置做出贡献的人当中,必须提一提保罗·伊里布(1908年左右他的影响很大)和福考内等人。现在大大小小商店的橱窗布置看起来令人赏心悦目。由纯粹派和莱热衍生出的一种健全的几何学指导着这种组构——各种服装、靴子、蒸器具,都发挥着积极的平衡作用,也成为一种解决方法。

橱窗布置艺术在城镇规划中是一个重要的因素,勒·柯布西埃赋予了它大量清晰的视野和力量。

橱窗设计

比较表　THE BALANCE SHEET

七、音乐

与绘画所碰到的情况一样,人们需要一种持久的努力来摆脱模仿外观形象。但是音乐家绝不被迫作茧自缚,因为音乐是自主的,独立于周围的现实。虽然某些声音或声音的编排使人偶尔回想起大自然的喧闹声,但是一般来说,音调或音调的编排绝不会使人联想到客观现实(除了生存和感觉的诸种状态)。巴赫的赋格曲就是巴赫的赋格曲,是一个声音的世界,而不再是任何更多的东西。

海顿说过:"音乐无法准确地描绘一场暴风雨,它也无法表明我,海顿,住在舍恩布鲁姆门附近。"

画家的困难在于如何不去模仿,而音乐家的难处则在于如何去模仿。

现代音乐已经发明了新的程式,征服了新的技巧了吗?没有!音乐,跟其他艺术一样,因为产生新的需要和新的审美趣味而起波摇荡,而不是因为赢得了什么更新颖的基础性自由。不调和与结构复杂的节奏是一种新发明吗?其实是土生土长的传统:阿拉伯人、摩尔人、俄罗斯人、中国人、黑人,不断地使用它们。所以说,不管外观形式怎样,在技巧上不存在什么创新,只是对带有异国情调的元素做了非常系统的开发,像德彪西、杜卡、斯特拉文斯基、勋伯格、超越了勋伯格的贝尔格以及其他许多作曲家就是如此。还有,通过回溯的方式,请注意萨维尼奥[1]、拉索洛[2]、安泰尔[3]等人

[1] 阿尔伯托·萨维尼奥(Alberto Savinio, 1891—1952),意大利未来主义画家、作家、钢琴家。——译者注
[2] 鲁伊吉·卡罗·菲利普·拉索洛(Luigi Carlo Fillipe Rassolo, 1885—1947),意大利未来主义画家、作曲家。——译者注
[3] 乔治·安泰尔(George Antheil, 1900—1959),美国作曲家,以其20年代的超现实主义作品而闻名。——译者注

所做的将杂音与爵士乐结合起来作为音乐技巧的一部分的尝试,实际上它仅仅是通过降格在敲打撞击中拓展音乐。

音乐家们反对惯例和习俗的斗争是积极的和宝贵的,因为这种听觉代码的立法者们严禁任何形式的对已故大师们所奠定标准的偏离,"和谐"是"这些大师们神圣不可侵犯的法令"。因此在音乐学院里就出现用收集最优秀音乐家的残篇断章而做成的音乐,他们把干这种事的诀窍提供出来传授给获奖的学生,于是每年我们面前充斥着数以千计的由积攒起来的这种羊肠细线构成的乐谱。没有一个听众能够忍受这种情况,如果他的耐心不是屈从的话。但有时他确实是耐着性子坚持坐着,因为放弃音乐癖好的想法一直在他的屁股上移动,仿佛他坐的火车晚点了一样。当火车速度减慢,车站最终进入视线的时候,还得有一阵子才能到达呢。车站呢?哎呀!这列小火车又慢吞吞继续着它似乎无穷无尽的旅程。他偶尔竖起耳朵——发生了什么事情,"它连在一块不破碎",可是,可是,可是我们似乎以前在什么地方听过它了。我们也是如此。马斯内、贝多芬的内脏四件实际上迅速被单调深沉的嗡嗡之音吞没了,结果却受到微不足道的吉普赛人鼓舞人心的呜咽声、瓦格纳或德彪西的富有浪漫情调的蹦蹦声和森林的沙沙声的阻挠。

不用借助大师们的嘴,现代人也时常有能力表达自己了。在此,如同在别的地方一样,一些更有天赋的人已经经常出入于本土传统了。到处都在找便宜货买,而且益发如此,因为作曲家们真的认为他们通过增加独特权威性的认可正在改善和提升本土艺术。阿尔贝尼斯①"编排"具有传统元素的音乐,格拉那多斯②改进阿尔贝尼斯,法里雅③对格拉那多斯"感兴趣",这位巴伦西亚的作曲家对格拉那多斯做了"编排校订",斯梅特和马里奥·卡兹又"改编"了法里雅(可不是嘛!)。在其他艺术尤其是文学中,可以看到与此类似的种种"运用"。

让·科克托即将出版他继《罗密欧与朱丽叶》之后的又一部改编剧本——《俄狄浦斯王》。他的出版商,在一份致各书店的通知中,解释了一些情况。

"出于对莎士比亚和索福克勒斯的高度尊敬,他让《罗密欧与朱丽叶》和《俄狄浦斯王》恢复了活力,并且让它们符合我们时代的要求。这些杰作删除了失去作用的枝节,因而令它们与最现代的观点以及那些最蔑视过去的人有了更为紧密的联系。它们所经历的操作,多少有点类似制图员的操作,即用铅笔临

① 伊萨克·阿尔贝尼斯(Albeniz Isaac,1860—1909),西班牙作曲家、钢琴家。——译者注
② 恩里克·格拉那多斯(Enrique Granados,1867—1916),西班牙作曲家、钢琴家。——译者注
③ 曼努埃尔·德·法里雅(Manuel de Falla,1876—1946),西班牙作曲家。——译者注

摹某位大师的油画。"

"勿从艺术中引申出您的艺术",让·科克托－沃洛诺夫曾经非常明智地说。

现代音乐有着一般说来与其他艺术相似的倾向——寻求强度、多价,利用各种手段达到这样的目的,而且今天很少有作品不在某种程度上拥有这种丰富性。如果说现代诗歌是千篇一律的话,那么一般而言它还是有一种共振作用,不管怎样都要比以往受规则约束的缺乏创见的诗句更有魅力。绘画与音乐的情况也是如此。往往正是这种对强度与复杂性的追求,让我们对它们发生兴趣。不过,对奇异陌生的喜好,把对质量的喜好赶跑了。这意味着我们不再有能力欣赏它了吗? 当然不是,但我们的努力被集中到别的地方了。可是是哪儿呢?

自大战以来,这种对感官感觉的寻求已经到处成为客观如实的主题了——一切都不得不讨人愉悦,发人兴趣,令人吃惊,让人陶醉。人们似乎不再清楚知道伟大艺术是何物了,它已经被如此慷慨大方地降级为令人生厌的艺术院校的蹒跚老人了。

与毕加索和科克托一样,萨蒂在一定程度上要对这种滑稽倾向负责。他常常有意装扮成呆愚状,由此受人喜爱。他说,他如此举动,为的是夺人眼目,使得他们听他的音乐。他当时写了《苏格拉特》,一部庄严又纯粹的作品。他是幸运的,因为出于讨好这位上了年纪的音乐家的精湛技艺的考虑,人们无法公开挑明他作品中的单调无味。但是尽管如此,人们还是认为,这种单调到了这样的程度,以至轻薄代替了优美、高贵和深刻。

这些十足轻薄的信徒把达律斯·米约和奥涅格开除教籍,因为后者承认有远大抱负,而且更严重的是,竟然实现了抱负!

兰波对流行之外的东西特别爱好。在射击场的标志牌下,有着不经心的各种喧闹声和浪漫韵事——绘画、音乐和文学都亲如兄弟般地结合在一起。当画家们正在复兴大众化的印刷字体、吉普赛人的口头传说、穿插杂耍的可爱装饰、杂技表演、穿着用金箔装饰的服装闪闪发光的丑角、街头杂技演员或者那些用金属丝制成的人物的时候,音乐家们忽然发现手摇风琴的魅力,它们那美妙悦耳的音乐就像鱼缸里的金鱼一样回旋悠扬。

这是最妙的事。从我的经历范围讲,每年的圣灵降临节,当我在我

一张商品卡片

知道的某条街道上看到一个招人喜欢的1830年款旋转木马时,我感到分外欣喜。木马身上极为优雅地披着文艺复兴风格的帷披,红底子上和谐地涂着金色,还有12只长着海豹尾巴的猩红色狮子,和5个美女。她们一个白肤金发碧眼,一个肤色浅黑,一个是女黑人,一个红皮肤,还有一个是绿皮肤——她们已经相互不停地追逐了整整一个世纪。在我看来,画家对这个女黑人塞壬有兴趣,她的脸一年一次地被涂画成代表许多代大篷车车手的"黑狮子"的模样,她的白眼睛神奇地斜睨着,勾人心魂。一个黑人轻步兵站在西边保护她们,一个披着华丽银装的女奴站在东边,还有一个能够发出37种噪音的机械元件构成的鬼。这些噪音多少都失灵了,要么如喃喃低语要么似大声咳嗽,发出柔弱、沙哑、刺耳或清晰的各种破碎嘈杂的声音。这个小小机械元件只有一种音乐回旋,但有音调的抑扬变化,而且曲调总是新的——曲调完全是由老旧残缺的齿轮轮齿时而咬合时而脱落这种极为神奇又最具现代感的转动决定的。

　　一物导致另一物。发现了它隐藏着的魅力,结果却是这种魅力是因为完全缺乏它而形成的。按照这样的逻辑,全面的荒谬可笑就产生了。轻佻的形式和讨厌的色彩开始统治着毕加索主义的绘画。

　　爵士乐是自由技巧最为完美的体现者。尽管如此,爵士乐中也不存在什么新的媒介,只是存在某些系统的用法,存在令人惊叹的演奏以及艺术家型演奏者罢了。

巴黎一个即逝货摊的外景

不管我们喜欢与否，正是爵士乐完美地回应了我们替自己寻找的观念，即创立一种非传统的和充满活力的新型音乐。柏辽兹、瓦格纳，要是他们只能够听到它的话该多么激动啊！他们会喜爱他们自己曾追求过的东西：强度、音色的无限丰富性，它的种种可能性，音量的力度和密度，声部的纯正性。从未有什么能比得上爵士乐的催眠效力。我指的只是一些爵士乐队，而不是指多得不计其数的无赖，也不是指保罗·惠特曼的过于讲究的瓦格纳主义——它是在瓦格纳基础上的发展，但却代表着爵士乐的一种衰退。在爵士音乐中，乐器并不只是相互增强，而是赞美——每一个部分都与其他所有部分有机地结合起来，而且美妙的旋律产生于它们曲线的交汇点。如果您能设想一个格吕克①给超节奏和超旋律的丰盛垃圾箱增加了一点普桑和笛卡尔的特点，而这本应产生自艺术家本人而非盆栽的"本土传统"的话，那么您就对现代音乐可能会是什么有了一种预感了。

布鲁诺·沃尔特②用雅典人的指挥棒指挥，斯特拉文斯基演奏了他的"钢琴协奏曲和管乐器"，用钢琴弹奏出敲击和重复敲击的声音。各种感官都被调动起来了，心灵被一种无与伦比的别出心裁提升。斯特拉文斯基具有非凡的精力。人类是一个带有三组音管的乐器：感官、头脑和心灵。现代音乐家会为这样的乐器谱写什么样的协奏曲呢？现在他们中的大多数人都在煞费苦心地感动我们的各种感官和我们的头脑，但是心灵却被他们忽视了。

（第一部分完）

① 克里斯托弗·威尔巴尔德·格吕克（Christoph Willibald Gluck, 1714—1787），德国作曲家。——译者注
② 布鲁诺·沃尔特（Bruno Walter, 1876—1962），德国指挥家。——译者注

八、信念的艺术：科学、宗教、哲学①

我们已经偏离了信任这条光辉灿烂的康庄大道。它像最好的罗马道路一样超宽超大。我们的行为不再自动受到支配，我们的本能缺乏活力来支配我们，我们正逐渐变得疯狂。唯有死亡才限制了那些为得到答案而进行的枯燥无味的对话。那些先行一步的人，真是让人羡慕死了——他们有信念。上帝就是上帝，在他严厉而又宽宏的统辖下人就是人。太阳光辉灿烂地照耀着他，美就是美，善就是善，二加二在地球、在天堂、在所有可能的世界中都等于四。宗教在有关人的起源、他的原由以及他的未来的每种根本问题上都有现成的答案。从《一千零一夜》开始，生命是达到幸福的前室，宗教则预示着行程路线。但是无论发生了什么，圣旨绝不应被人违背，在圣旨必然要导致的天堂之中，命运的打击赢得了好声誉。②

我们已经离开这种实用主义的正统观念太远了！不过，在每个时代都极少有哲学家询问过他们那些不慎重的命运问题。怀疑主义这个脓肿一点一点地长大成熟起来。它在蒙田、孟德斯鸠③那里结成了果实，而且充斥在达朗贝尔的著作里——这种

① 结束第一部分并且作为第二部分开端的过渡章。
② 没有什么东西比人举手投足的方式更值得人们注意的了——有这样的信徒，他们坚定地确认生命是从天堂中消除不适宜者的一次初试。那么，对他们来说，怎么能不严谨而且仿佛机械地屈从于神性的法则呢？除了向天意所安排的致敬或者把握如何利用它之外，其他东西怎么会与他们有紧要的相干呢？对他们来说，艺术怎么能够具有意义，而不是从其无用的角度讲，一种繁重而有非常费力的消遣呢？他们认识到他们是多么幸运了吗？可是有些人无法相信，对他们来说它根本不是笑话。艺术将其种种梦想提供给他们。
③ 应指孟德斯鸠最著名的著作《论法的精神》。

影响，就小范围有限的人而言，在人们当中到处蔓延。这些理性主义者变得为数众多。理性把圣父抛到了后面。这种批判态度以最孩子气的痴迷开始删去基督教《圣经》中不必要的内容，"证明了"自然不可能只是为了以色列儿童而完成各种奇迹，还有允许横穿红海，等等。至于"经院"逻辑方面，它把争论用于怀疑"好上帝怎么能够创造恶？"等的用语措辞上。

结果，这种唯一可能的态度便成为一种讽刺挖苦的无神论。不想成为一名理性主义者似乎就是墨守成规：人类逻辑的无所不能让城镇和乡村惊得目瞪口呆，抛弃了其世袭的各种信念。可以说，人们觉得成熟起来，愉快地把自己让给存在的欢乐，就像一只脱离了皮带的狗一样。玩弄上帝是令人毛骨悚然的，放任感官则让人高兴。自由的思考和不受禁止的言谈！忽然发现自己的状况就像约拿① 用潜水艇度假那样不可思议，人类的理智对自己独有的神奇能力不再有任何怀疑，并且用自己犀利洞见所获得的种种想法来麻痹自己。在这场快乐的高潮中，侯爵和平民把他们的房子变成化学实验室……期待着突然间，"所有原因中主要的原因"或恶魔，会从一只曲颈瓶中释放出来。

科学和哲学的发现相互促进，思想家和科学家给人的灵魂提供翅膀。一切共识表明，伏尔塔② 成功地在死青蛙中促成了运动。这足以颠覆了以往对此的信条。着了磁的圣盘讲起神谕来了！

① 约拿（Jonah），希伯来预言家。——译者注
② 亚里山德罗·伏尔塔（Alessandro Volta, 1745—1827），意大利物理学家。——译者注

19世纪：科学的乐观主义

勒南继承了18世纪的这种观点。一个与信念有关的怀疑论者，科学发现他是容易轻信的。他的《科学的未来》一书是对人类知识无限扩张性的一首长篇颂歌，他把所有希望都寄托在其中了。宗教没有了，但别的东西代替了它。从整体上说，19世纪是一个让位于实验的时代。仪器所能够寄存的一切都是被分析过的：积累成果。有一种悬而未决的肯定，即如此显著的论据收集必须不可避免地揭示人类最深奥问题的秘密，也就是关于存在的原由、起源和本质，而且首先要有助于理解也许超出了这个隐秘问题的东西。各种奇迹首先是作为重整旗鼓的地点而使用的——对奇迹的调查是19世纪开始阶段自由思考活动的主导主题，它在今天是第二流的大脑思维的主导主题。根据它们看来，一种现象的重复是对它的科学调查的必要条件——可是根据定义，各种奇迹是独一无二的。所以它们不可能是科学的。良好与好，它们并不是分得很清楚的，因为它们无法加以核实。可这就因此意味着它们不存在了吗？（不过从相反的方面讲，尽管它也许会看上去很糟糕，仍证明不了上帝的存在。）

非洲的俾格米人

无论怎么说，我们新的无法磨灭的偶像正在不断创造着各种非凡的事迹——令人不可思议的机械的种种胜利：摄影、轮船、电。接着是不可知论的胜利——达尔文的《进化论》、海克尔[①]以及细胞的系统演化成了人。对于旁观者来说，年轻的科学似乎要比人们所期待的更快地履行其诺言。

"什么是人？"

"是类人猿的进化，它本身是原初细胞缓慢演化过程中的一个阶段。"

"是什么创造了这个最初的细胞？"

"偶然性。"[②]

由于这样的天才假设，很少遭受19世纪磨难的物理学家帕斯卡尔，让自己树立信念，认识到为人类设置的可怕的陷阱就在科学期待他的那块贫瘠荒凉的地方。

今天对科学有最深厚、最诚挚感情的人，不再试图做解释了。他们认识到他们只是在观察他们外面的以及内心的世界，认识到他们只是让用于这种活动的手段完善起来罢了。牛顿明白一切物体都服从于他做了系统阐述的万有引力规律——而亨利·彭加勒对这些规律做了研究，使它们适合现代的发现，只是断言宇宙看起来是服从于它们的。爱因斯坦将新的更改引进到一种认为明天也许会证明是站不住脚的理论中。

事实上，什么是科学的来源？它能用什么拐弯抹角的方法补充我们有限的感官呢？通过用更敏感、更具有穿透力的仪器把它们装备起来吗？不过，我们由此深入进去的更深层的世界仍然是在感觉上觉察到的。

作为最后一着，我们的理性、我们的逻辑，也是人的。所以，科学无力发现我们世界中任何非理性的东西。万一要这么去做的话，就该不为我们觉察地溜过去，因为我们被如此创造出来以至于只能觉察到我们能觉察的东西，这与说我们脑子有推理能力是一样的。由于这个原因，世界必须对我们来说显得是由明确的规律支配的，由此科学就变得具有可能性了。但是它所做的一切就是要在一个早已存在的洞穴上方写上"千"这个单词。

（无疑，生活就是那种我们肯定无法捕捉的非理性的因素。）

古代的人和勒南等人都相信，可以说仅仅是一片雾霭把我们与宇宙的这种客观现实性分离开来。但我们现在知道这片云雾无法消除，不过它还远不是靠启蒙来驱散的

[①] 恩斯特·海克尔（Ernst Haeckél，1834—1919），德国哲学家和博物学家。——译者注

[②] 理性主义者胡安·格里斯评论道："使我最惊讶的是把我变成一个人的一连串偶然事件。……"

那么一种愚蠢空幻的想法——它是超越认识的绝对实在的电镀装甲板。电镀装甲板？对语言的每一次使用都是不恰当的，因为我们什么也不知道，我们只是用各种偶像来自我欺骗。统统是隐喻！

我们不可避免的无知实在是太明显了——科学或哲学都无力给我们提供任何绝对的确定性。它们可以记下显而易见的事实之间的关系，并且按照图解形式把那些并且只有那些经常出现的事实聚集起来，但是它们事实上永远无法抓住客观现实，依然不能满足我们关于事物或我们自身的本质的强烈好奇心。

你听人们谈论中世纪富有戏剧性的夜晚，把它同我们时代照耀着的阳光做比较——可是我们现在知道我们什么也不知道，或者说，我们知道我们不可能确定地知道任何东西。把世界看成是某种绝对的东西的想法已经消失了。

用比较表形式做的一次对比

19世纪	20世纪
勒南，法兰西学院院士，在1871年写道："科学只有一个真正配得上它的对象，这就是事物之谜的解决方法：向人类传递宇宙的奥秘以及他自己的命运。"	埃米尔·皮卡尔，自然科学院院士，在1924年写道："科学家，至少他们中的大多数人，不再像勒南如此天真地期待那样寻求发现事物的奥秘。他们甚至不再十分确信他们理解这样一种表现意味着什么了。"

宗　教

作为最后一着，某些学者试图复活宗教。他们把现代历史的"精确"方法运用于它身上，研究各种材料。他们从后者的沉积物中筛掉古老的事件，就像地质学家用一种与沉积矿床相连的尺度把它们制成图表那样。其他人寻求将不同的教义与现代批评及科学发现的结论调和起来。

其他人又一次乞灵于形而上学这样一种自得其趣的活计，但它像世界上所有事物一样必定不可避免地是悬而未定的，位于感觉和信仰之外。新托马斯主义、新经院哲学、为艺术而艺术以及有时非常优雅的艺术：马里坦①

但是对教义的讨论不可能具有任何实际的价值，除非理性本身被承认为一种证据。

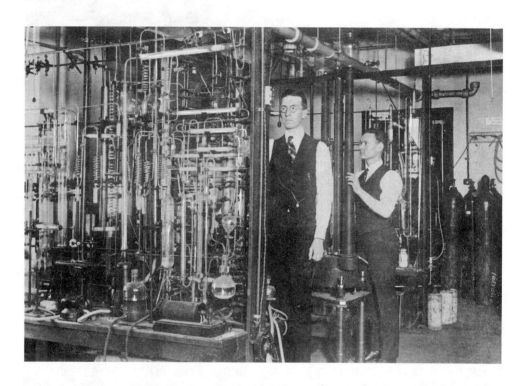

有许多人继续把它们自己看作属于某种宗教。教义就本质而言是严格的。对某些人来说要适应它是困难的，而且大多数人通过尽可能少地考虑它来回避它所蕴含的意义。宗教是在人们可以使自身适应它这个程度上被承认和接受的。

有些人去做弥撒缺乏真正的信仰，但对存在深不可测的神秘又很敬畏。

宗教本身由于面临着所有确定信念的崩溃，已经把一切都宣判给了科学，只是剩下教义。实际上它已经放弃了它曾经扮演过的角色，即作为科学本身的那种角色，以便仅仅成为一种信条。要是经过一番非同寻常的周折，教会并没有利用这种就问题而言早已过时了的理性工具来宣扬教义，那么我们就不能指责非难一种主张了。

① 雅克·马里坦（Jacques Maritain，1882—1973），法国哲学家和批评家。——译者注

理性能够使我们确信认识的不可能性,但它不能给我们提供信仰的理由。

不过,信仰是悬在空中的。

随便您对神学怎样讽刺挖苦,不过既然这个世界中没有什么东西能够真正帮助我们证明任何什么东西,并由此而显示出宗教信仰的虚假性,那么沉默是最好的方法。相信那些有能耐者,这就是我们所能说的一切。信仰是不受一切批评干扰的。要相信就是要觉得存在着一种绝对,以及认识的信任者。对神的恩典存在着一种疑问。冉森教派教徒们是对的。这就是为什么星期天我常常把我的5个扬声器转到夏姆普皇家港口的方向(它的高而平坦的场地被用作为法尔芒公司的飞机场),懵懵懂懂地希冀在那些飞舞于空中的机翼当中发现真相,或者,哪怕是幻觉,简直是不可思议。

不相信的人问:"为什么会有上帝?"而我的回答是:"为什么没有呢?"博絮埃这么说是在说所有事情!他讨论这个问题时为什么话里有话?他的雄辩是如此的非凡,以至于人们忘了他像一只雄鹰那样在辩论。如果他像个科学家那样讨论他还能证明什么呢?理性主义,也是一种形式的轻信。

科学:怀疑。宗教:知识。艺术:自我幻想。

纲　　要

"所有的直觉,还有心灵的感受,都是出于个体的测度而不是出于宇宙的测度。"——培根

推　　论

1. 关于我们生存的宇宙不存在任何认识的可能性。
2. 要相信这个先验的现实,我们必须:
 (1) 避免思考(这可能吗?)。
 (2) 使自己无效(帕斯卡尔的方式不成立)。
 (3) 有能力相信各种感觉和智力的准确性(如此,我们对因果关系的感受促使我们承认上帝)。
 (4) 有能力相信我们的心灵将一份显露出的真相与宇宙协调融合(莱布尼茨的预设的和谐)。
 (5) 知道论证的不充分性,对怀疑持怀疑态度,由此才能够接受可能适合我们的事物:比如,这个宇宙,既然它显现,就是真实的;而因果关系和决

定性,则是先验的。
3. 对于不可知论者,科学,和宗教一样,是像其他艺术的一种艺术。
4. 艺术是:
 (1) 关涉真正信仰者的一种消遣。
 (2) 怀疑论者的一种掩饰和释放的催眠药。

信仰者的范畴
(与不同程度相关联的范畴)

1. 信仰者:
 (1) 消极的。
 (2) 被确信的。
 (3) 积极的:宣传家。
2. 努力想相信的神秘主义者(帕斯卡尔)。
3. 不愿意深入调查者:
 (1) (不)寻找差异。
 (2) (因为)害怕打乱宁静(鸵鸟的翅膀①)。
4. 通常的自由思考者:
 (1) 在信任方面太"聪明"了。
 (2) 宣传家:他的理念阻碍了其他人的信仰行为。
5. 天生的不可知论者:他的本性不会允许他去相信。
6. 摇摆的怀疑论者:理性向他证明的都是理性的不确定性。于是他意识到他无法知道任何确定,他发现不可能决定一种或另一种方式(蒙田)。
7. 政治上的信仰者:他把宗教用成一种国家形式(摩西?)。
8. 寻求相信的怀疑论者:他知道没有什么他能知道,以此类推他有能力相信他感觉到的。

科 学
1. 坚信万能的科学力量的科学家:相信真实超越于一切,科学能解释所有。

① 传说鸵鸟遇危险时常把头埋进沙里,自以为这样人们便看不见它。比喻自以为不正视危险便可避免危险的人。——译者注。

（1）包容，透过与生俱来的亲近性。
 （2）不包容，反宗教：宗教与科学的先进性相对立（霍马斯）。
 2. 怀疑论的科学家：意识到知识是相对的。
 （1）绝望的：练习艺术。
 （2）在科学领域之外把一切归因于宗教（巴斯德①，布朗利②）。

① 路易斯·巴斯德（Louis Pasteur，1822—1895），法国化学家。——译者注
② 爱德华·布朗利（Edouard Branly，1844—1940），法国物理学家。——译者注

我们之外的世界——我们感觉的展开（这个风景是用肉眼不可见的阳光光线拍摄成的）

第二部分 错觉艺术
THE ARTS OF ILLUSION

九、生活的艺术

（一）怀疑的哲学

 在勒南出生的位于特雷吉尔的那所房子的立面上，在它被烧毁之前，曾经在圣母像的右边有一个小壁龛，左边是一个保险公司的金属铭牌……出于同样的原因，本书徘徊在两个极端之间，就像我们面对超自然时的痛苦和我们对现实的感受。
 人所做的每一件事情之所以伟大，是因为他做到了忘却这样的事实，即他的命运是一部天书——但是如果他的命运对他无关紧要，那么他就碌碌无为。

<div align="center">提示！</div>

 我们该搞清楚。下面，我将把怀疑论推至它最远的极限。不是说我要鼓励自鸣得意的对怀疑的迷恋，相反，是为了让它自己造成自己的毁灭。只有消灭了理性的必然性，我们才会发现一种对真实的辩护，与此相对应，它是一种确信。

 生活的瞬间：至关重要的时刻，一个真正确定的现实。
 能确认现象重复的是它自身吗？我们无法知道，但是有一个好的理由来解释。我们正是借助于我们的感觉（通过强化这些感觉的各种手段）来觉察。于是，假定宇

宙中会发生某些系统性的扭曲，例如，如果所有事物都以相同的比率缩小或增长，那么没有什么会把这种变异显示给我们。(亨利·彭加勒)

科学承认事物本性在时间和空间上有两个结果，一个是现在的，另一个是过去的。它指明它们相似。在这个方面它显现出接受"实践的视角"，这使它满足于粗略值(甚至于还包括各种错误)。究竟有多少误导人的证据造成我们先验地怀疑所有的证据呵！经验仅仅是记忆和智力的一种运作，这两者已经给了我们足够的理由去怀疑它们。不是当下现在的就是有问题的：经验是有问题的，建立在经验之上的科学也是有问题的。即使科学向我们揭示真理，我们也无法知道它是否真的如此。唯一纯粹的现实就是感受当下现在。**我感觉，所以我存在**。过去和未来，是或然、可能和不可言说。

没有热但我们感到温暖，没有快乐但我们体会到快乐。其他一切都是可替代的、假设的和幻觉的。

而且，不存在如诚信这般珍贵的任何事物了，我们已经失去了。焦虑占有了我们。

弗洛伊德学说的分析会揭示这一事实，即对这种焦虑的抑制是当代精神病的病原体。极少有人敢于走到他们思想的极限。只有一个难题预先控制着我们，那就是死亡。僧侣密室里的头盖骨抵消了这种抑制——结果是安详平静。不怎么聪明的是，我们寻求逃脱这种思想，而脓肿自己在内部胀破了。因为我们不知道所以我们都病得不轻——无意识持续发挥作用危害我们并且我们一无所知，甚至当我们假装不去想它的时候，它总是在抑制各种原有的想法并且压制我们。塑像上被贴上掩饰物的主教们，把人们的注意力引导到好像他们都不存在似的。和这些主教一样，有一天我碰到一些吉普赛人，他们在漂亮的女人的腰臀部固定上碎布来装饰她们对所在区域市长来说丰满且过于裸露的身体——可是小男孩正撩起碎布从下面窥探。因此当我们和各种神秘不可知玩捉迷藏的时候，这与我们有关，与我们悲催的好奇心有关。

为了逃脱他们的困扰，有些人纵情于工作，其他人则有意识地为自己创造各种需求，以便能够有助于他们并且使他们在服务中忘却自己。这些需求以这样的速度增大，以至于被其淹没的人类不得不发明机械了。

所以今天，我们被我们疯狂的生存给吞没了——可是时间紧迫，当借助于一些陌生的外力手段，机械就能把闲暇归还给我们了。

但对有的时间而言，人类会专注于创造它的才能，如是则它的焦虑就找到了解救方法。因为活动能转移和抑制焦虑。

"我在生命之路上走得越远,我就越多地发现辛苦是必要的。最后它变成为一切中最大的快乐——人所失去的所有幻觉的一个替代品。"(高乃依)

接着对于那些新的需求,饱和的观点将会出现,因为机械增大的可能性要比我们的需求急促得多。甚至某些汽车带来的劳作需求要比50年前制作奶酪所要求的还要少。

一个机械师要花多少年用手工造出一辆汽车呢?福特五万名工人每天生产五千辆汽车——所以借助于机械设备十名工人一天只完全制造出一辆汽车来——所以一名工人要用十天造一辆车。请注意,在福特的工厂,员工中的一大部分受雇制造机械设备、钢、铸造件、金属板、结构件、玻璃等,因为进入福特工厂的都是原材料。好好考虑一下!当我们是孩子的时候每个工作日是十四个小时。现在是八小时。在美国(1927年)百分之五的工人每周五天工作五个小时。生产过剩。工作日甚至将会继续减少。人类得到的机器带来的服务很快会更好于封建时代奴隶超负荷的劳动。少数选拔出来的工程师将足以让新机械装置作为必要的"进步"发挥作用,而机器将会在少数机械师的监督下把这些机械装置结合起来。剩余的人将做什么呢?于是有了假期——想想其中大量的赋闲时间该干些什么?可是思考就不可避免地意味着与死亡面面相觑。

观察未来人类在情感和理智上所处的可怕情境,由于无事可做,智力将比以往更加充满疑问。普罗大众将会发现自己陷入尼禄[①]知道的可怕的消耗之中,尽管有科学的救助,但它不再试图解释——而且没有了来自信仰的帮助。也许他们会试图去相信。可是这种愿望管用吗?他们会愚弄自己去相信吗?当一个人有时间思考的时候,这么做就变得困难了。帕斯卡尔做成了吗?他死了,因为恐惧和绝望而很疯狂。

① 尼禄,罗马国王。其王朝以残忍和荒淫著称。——译者注。

（二）幻觉的哲学，艺术的帮助

生活！真实丧失了，这样的时刻在我们当中不再起作用了——蚊子的叮咬要比对最难以忍受的伤痛的记忆更重要。当下现在是无所不能的！这就是真实本身。艺术是实际的，它是阻止其他现实（伤痛）的一种现实。一种麻醉但有益健康的现实。有益的陶醉！

科学，像其他艺术一样，是一种幻觉的艺术：它的水晶般透明的仪器是如此的清澈，注视的人通过它幻想抓住了宇宙的影子。这样的幻觉是有益的。科学和艺术的目的都是要创造各种想象物来慰藉我们对真实的渴望，都是为了在顷刻间让我们完全被它们占据——逃避。

有一种说法荒唐地认为科学已经破产了，然而破产的是我们对它的信任。我们需要真实，但所有科学能够给予的是真实的幻觉，这是个不错的待遇。这是我们能够像期待艺术那样对科学的最好期待。

尽管如此，令人感到懊悔的是这门纯粹思考的艺术会像艺术那样有点无所适从。我们的内心和感觉上希望有确信，这些知识努力探索却无效，因此它抑制它们却绝不诉诸感觉的艺术。于是，对抽象的喜好听任我们抓住空无的空气，就像那些我们醒来发现自己孤单伶仃的美妙的梦那样。还有，反驳假设颇像一个贫血症的行为。牛顿力学总是受到反驳，可菲狄亚斯、莫扎特或者伦勃朗却从不。欧几里德几何学建立在某些假说之上，但绘画、音乐和诗歌无需假说——它们依托的是不可辩驳的感觉。

在所有艺术中，音乐和造型艺术是最有效的，因为它们唤起强烈的情绪，虽然这并不是其影响的全部领域。它们对我们的意识、无意识、情感态度还有智力（对科学有特别轻微兴趣的智力）产生影响。感觉在催眠术的抑制中得到保护，精神被引向思索的愉悦中。艺术毫不次于那些科学，就知识价值而论。

因此，作为艺术的果实，幻觉本身替代了真实并且创造出它必要的海市蜃楼——我们看到各种符号和奇观。我们成了较少忧伤的人，有时甚至是快乐的。这是瞎子和跛子的神话！

艺术对社会是重要的，因为它有助于个体基本的需求。[1]

[1] 有人说过这个"艺术是解放者"的观念带有超现实主义的味道。即便这是真的那也没什么可害羞的，因为我尊重超现实主义这场运动的某些主张。本章是我在用"确信"为题发表在1924年4月和11月的第22期和第27期《新精神》杂志上的那些文章中已经阐述过的思想的一种发展。

勒南有时倾向于认为一个艺术将会成为过时之物的时代将要来临——认为甚至连**伟大的艺术**都会消失,伟大的艺术家也会成为过时的人物,几乎无用武之地,而科学家将会变得越来越重要。他认为,美将把优先性交给科学。

孔多塞[①]说:"科学将征服死亡。"(其间正是艺术征服了它,或至少是它的袭扰。)

让·雅克·卢梭说:"水的运动迷惑住我的感觉,搅动起我灵魂深处的所有其他涟漪,于是我沉浸在一种美妙的幻想中。"

司汤达说:"当把绘画当成一种逃避无聊的手段来研究的时候,就会大吃一惊地发现,它就是最能治疗痛苦欺骗的止疼膏。我们的神经组织日复一日只有有限数量的敏感性可以消用,所以如果要它欣赏35张绘画的话,它将不习惯对一位尊贵的女主人的死亡感到哀伤。"

人们一边倒地注意到艺术通常被当成头盘菜式或甜点——即便是今天,绝大部分活动都用在审美目标上。我们都花费大量金钱(也就是努力)在装饰我们的家庭(即便这只是意味着哥特式的橱柜,或者所谓的现代家什)。女人们给她们的盥洗室弄装饰物,有人说因为爱就在它的底下。好吧,倘若它是?那它是什么?它只能证明人类是多么深深地受到艺术的影响。……

啊!甚至在洛特省的洞穴里,史前先民就绘出了优美的形象。毫无疑问他依据这些形象所带来的某种巫术效果来计数。此外,四处建神殿教堂的目的是宗教的也是出于兴趣的——总是与艺术有关。无论怎样,对于一个教堂来说并非绝对必须优秀才是一座教堂,或者说一个十字受难像并非非要成为一件名作才能象征基督。信徒头脑中象征符号的效力并非对我们而是对上帝产生作用。马格德林时期[②]切割过的石刻板也许是**护身符**,但它们也是艺术品。护身符是神圣的器具。如果我们希望它美丽漂亮,是因为我们借此要向众神表达我们对美的尊敬。我们把显得对我们至关重要的神殿、圣歌、基督、入口和美的面具供奉给众神。连销售宗教物品的商店,不管它们的趣味多么可恶,也试图尽其所能多出售美。

(我刚才说的会使萨洛蒙·雷纳克和马塞兰·布尔先生和解——前者喜欢寻找艺术的不可思议的图腾起源,后者则喜欢艺术自身。)

在有信仰的年代里,艺术通常是为宗教服务的。但是有关世俗艺术、个体以及协调一切的认识,相对来说是非常近的事。"人的帮助",意味着不受约束地帮助我们对幻想的需求。

① 让·安托尼·尼古拉斯·德·卡里特·孔多塞(Jean-Antoine-Nicolas de Caritat Condorcet, 1743—1794),法国革命家、哲学家和数学家。——译者注。
② 马格德林时期(Magdalenian),欧洲西南部旧石器时代晚期。——译者注。

在过去，上帝和我们的这种需要，能够在同样的遵守履行中找到满足，而现在，我们帮助的正是我们自己。

艺术家不再是上帝的仆人，而是诗人，魔术师……既然艺术的真正职能是用幻觉来围绕着我们。我们比以往更需要魔术师和他们的魔力，因为宗教被创造出来弱化了我们对死亡的恐惧，而艺术则使我们能够忘记它。解救我们的救生衣的类型几乎不中用！

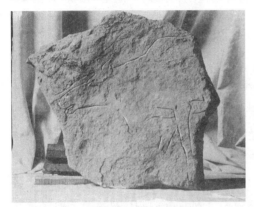

马格德林时期的刀刻石头。(多尔多涅河流域的利默伊)

捷豹汽车的里程计数器

林白驾驶的飞机操纵板

（三）幸福的技巧

可见，艺术家的活动力十分重要，但他所创造的艺术则是他生活的一种结果。我们现在谈谈生活。

"在伯特·阿科斯塔完成了他著名的跨越大西洋的飞行之后的一次谈话中，有位著名的机械师问道：'您是如何在有时您飞机的有些外观部位都无法看见的严重浓厚云雾中驾驶飞机的？'这位美国人毫不犹豫地回答说：'这完全靠我的设备。'接着机械师又问道：'您觉得在同样的条件下，不用这样的设备您会有可能驾驶飞机吗？'在美国飞行员脸上出现的狼狈表情看上去实在是太好笑了——他抬起胳膊，对着翻译说：'我不明白怎么会有人问这样的问题。'一位法国飞行家曾经对另一位自飞行诞生以来就对飞机设备的构造极有研究的机械师说：'设备！当我在某地要出发的时候，我喜欢在黑色的纸上刻出圆圈，把它们贴在我的驾驶舱的所有仪表盘上，以此来避免注视它们带来的风险。'"（摘自《不妥协》）

啊呀，这可是让我们所有追求仪器刻录的努力都派不上用处了。（尽管如此，这种做法大概最终还是让人放心的。）

如果我们盲目地开始的话，这有关生活。如果我们不自由的话，每个计划都会落空——可我们现在自由吗？很多人否认，他们相信决定论。根据他们的观点，生活并不愿意服从我们的意志。

决定论包含着因果关系。因果关系和决定论只是些词汇。词汇经常欺骗我们。它们引导我们设想它们必定代表真实，其时它们经常装饰的仅仅是低层次的形象。就像梵蒂冈下的谕旨，它们回到了一个时期，那时的人相信他知道，而且相信有一天他会知道一切——它们是储存真相的模子。举个例子，就拿"解答"这个词来说吧，语言学家勒南说"科学将解答宇宙之谜"时这个词就非常具有欺骗性，因为这暗示有一个解决方案存在。可是这句陈述本身就是一个"难题"。这个关于因果关系的难题直接倒回到因果关系的存在上。

我们的逻辑无法承认没有原因的结果，无论是遥远的或是迫近的。于是它推

论:"宇宙存在着,所以它一定有某种最初的原因、某种推动力。"所谓的上帝就是这么被发现、被解释或者被创造出来的,它被冠以各种不同的名称:最高原因、自我创造物、宇宙的崇高建筑师、第一动因。可是因为我们愿意上帝存在他就必须存在吗?

我们应该有理由认为因果关系的概念完全依赖于对人的精神的建构。事实上,从形而上的角度论,这些事件表现得如此粗暴根本不需要原因。在这样的情形下,上帝会是人类的一个创造物、终身伤痛的一块止痛膏、我们灵魂缺口的填充物。

所有这一切都不意味着上帝不存在。

从逻辑的观点看,有神论的解答与无神论的否认具有平等意义。这两方面都完全满意吗?

既然我们无法在逻辑上下决心上帝存在还是不存在,那么这两方面都不完全满意!

所以我们可以有理由认为在这个问题上理智没有合理性。但我们可以宣称有一种合理的特权,即追求真理的特权。

从令人郁闷的决定论中获得信念的人曾经是坚强有力的!人与不可避免的否定相联系,而且被束缚在他自己的无意识行为的地狱之中。

为了追求自由,有一种意见抗辩并且赢得了这场诉讼——这种意见认为我们有自己做决定的自由。这意味着在这种意见中存在比我们建构起来的所有逻辑的和理性的框架都更深刻的真实。我们要遵循我们的冲动,忠诚于我们的自由。这样我们的智力、感觉和现象的各个方面,就能协调一致。这种态度将使我们丢弃唯物主义的结论,后者和其他所有观点一样是不可能的,而且,归根结底,与我们的直觉相对立。宝贵的特权,它完全是一种方法。我们一直在寻找确信,现在我们终于找到了它,因为我们坚信我们要能获得它,就既不通过逻辑手段也不通过科学手段。这本身就是一种确信。我们要把它当成我们的基础。

真实就是我们每个人都会有的对真实性的具体的感情,而不是什么有关它的理性的概念。

我们要留心我们所说的,如果我们理智上的种种争论在某种程度上导致我们直觉僵硬了,那我们得找到一种恢复其弹性的方法。理性的滥用是有害的,因为它窒息了我们的无意识,后者无疑要比我们清晰的眼力知道的更多。(无论如何,无意识都几乎没有障碍!)我们的心,尤其是女人的心,嘲笑逻辑——它源自爱,他的非理性主义正是生命的源泉!

我们的问题是如何获得快乐,这种快乐是我们能够独自为自己建立的——尘世间的乐土,其中我们所获得的愉悦与我们所付出的行动及其合适度是相似的。我们应该时常聆听自然间的声音,尽管它们可能缺乏协调并且经常显示出相互的敌意。只有我们行动的完美协调才能把它们整合到一个坚固清澈的结构中,就像珊瑚在杂草当中坚固不动那样,任由每一股流经的水流冲击。在每一个瞬间,水流都是冲着我们的数以千计的可能性,而我们必须在其中做出我们的选择。珊瑚就是对我们自发行为的指令,是其质量和充足性的象征。

借助于几何学的尝试和生活,让我们免于期盼机遇可能带来的协作,后者像是个神,通常离弃它的拥趸们。这样的方法,和所有方法一样,是一个提供某些价值的伦理系统。它的帮助是宝贵的,因为我们是自由的,但也只是相对而言,因为每一种有意义的行为都影响我们随后采取的行动。

没有不带指北功能的指南针,没有不含死亡观念的生命活力理想。存在着相对立的两种死亡的概念类型,因此也存在两种生活概念类型。

否定生活的人朝着墓地不祥地移动,在那里身体在溃败,为某种未知的泯灭做准备,冥神海克提①,哈姆莱特;但是积极生活的人,相反,追求实现理想。

我们的生命仅仅是宇宙生命的一个方面,它以其他方式得到永恒,这是个形态。死亡是太阳炙热、熔炉分解后的变换,是赢得的休憩,不是腐烂,而是活跃的化学活动,永恒的生长。死亡是一种习惯。让我们活着。

如果我们违背大自然的规律,就像青蛙要逆着流水想待在原地那样,那就不可能活的自在。观察下自然界吧,它遵从眼前两极之间摩擦出的最微弱的火星,遵从树叶坠落,流水流动。毛驴按照最容易的方式爬斜坡——路通常都很长,因为要穿过数不清的各种环境,而每一种环境都会使它转向,所以对于自然来说这也恰巧仍旧是可能存在的最直接的方式。河流流向大海,形成数以千计的弯道;树叶坠落,卷曲;闪电分出光叉;毛驴整日忙碌;自然不紧不慢。我们还要放任自流吗?

我们所有的积极,我们的忙碌,都是为了忘记死亡。我们修捷径,拉直弯道,挖沟渠,越高山,山谷架桥——一根金属丝传输电力,让它导向我们分配的各个终端。风暴制造出覆盖局部区域的高频率波浪,尽管它的能量消耗巨大,但是借助于无线装置,它消耗极其微弱的能量,就能制造出环绕整个地球的电波。全因人给这种流体强加上一种"形式",征服各种分散的力量,让风暴中立化。

① 海克提(Hecate),希腊古代传说中的冥界女神、魔术女神。——译者注

透镜聚焦无处不在的太阳光，用这样汇聚光线的方式产生火。汇聚就是重新规范某些自然，从而造成它更集中、有压力、有渗透性、更剧烈，这有助于让这种现象顺利地显现出来，有助于让它对人类有效和有用。一切收集都意味着在某处的一种运用和成就。现在机器制造出蜂房来代替蜂窝，现代养蜂人给蜜蜂提供蜂房，蜜蜂产出更多的蜂蜜，这样就更有效率。追求效率的趋势是最小阻力规则的补充。

　　汇聚不仅具有实践的重要性，而且为我们谋求许多快乐。自然现象的初始方面首先显示出一种混乱，我们的智力陷入其中。一些心理的概念被削贬为某种指令。我们"理解"，也没有多少努力非得做。我们的感觉、智力、心思，有了横坐标和同等物——它们是我们的恒量，如果我们能成功地把自然的力量和它们连接起来，那会让我们高兴。我们把自然与我们的轴线之间的关系命名为**自然的法则**。人类中心主义。觉得我们是拥有自然的人对我们来说是重要的——经过人性化、精致化和几何化之后，带着这种想法，我们现在拥有这个世界。

朝前直走的人，穿过峡谷

汇聚

人类把电流汇聚起来，分解它们

※

在我们脑海、身体和灵魂里，我们有各种触角，它们就基本方面而言有能力对品质做辨别。后者改变了自然的最小阻力法则，把它感化为效能。但为了这个观念我们会冒误解完美数量的险。

一切汇聚都要确立一种"秩序"。一种"秩序"就是一种"结构"。在电磁学里，振动的不同频率区别出像心跳、光与色、X光、镭、无线电等现象。

人无法觉察这个宇宙，除非通过他的感觉的几何过滤系统。没有什么能影响我们，只有适合我们大脑觉察的才行。当我们意识到不易觉察的现象时，那是因为某种中介环节已经使它们适合我们的感官了。建立一种事实，就等于将其结构适应我们自己的。听无线电或者看X光，我们在这些振动与我们自己之间，添入了一种人工的感觉，它改变这些电子震动，使其与我们双眼或双耳的结构相协调。比如，无线电话的耳机把来电振动的发射速率减弱，在频率上重新组织它们使其适合我们耳朵的舒适度——这样它们就变成可收听的了。这些声波可以被修改为光线的频率，于是声音就适合眼睛的结构了。(台尔门[①]的实验。)热也同样可以生产(如温度电流计)，也许有一天气味也能生产，谁知道呢，难道还是个概念吗？数学，几何学，所有的艺术，都是各种手段形式，把不可思议之物变成可信赖的形态。

一切皆为**结构**。

飞机是结构，尽管仍然不完美。

在宗教和道德领域，摩西、耶稣、释迦牟尼、卡尔文、伏尔泰、勒南、安妮·贝森特[②]，创造了精神和情感上的结构。

布瓦洛[③]和勒·诺特尔[④]眼中的秩序是均匀，莎士比亚的秩序是差异。秩序是各式各样的。

理清显而易见的混乱是人的一种癖好。他必须让这个世界与他自己的心理结构协调一致，为此他从自然中选择适应他的心理活动的东西。这种行动的结果之一被称为科学。协调一致不过是作为回声的问题与答案。所有人类的行动，无论是技术上的还是人工上的，都旨在创造适合我们上述恒量的结构，都旨在从真实与可能的模糊状态中释放出显而易见的亲和力。追求几何化的精神是喜好最小阻力的结果之一。这

[①] 台尔门，苏联发明家，1920年发明了电子乐器台尔门琴。——译者注
[②] 安妮·贝森特(Annie Besant, 1847—1933)，英国神学诡辩家、哲学家，印度的政治人物。——译者注
[③] 尼古拉·布瓦洛(Nicolas Boileau, 1636—1711)，法国评论家和诗人。——译者注
[④] 勒·诺特尔(Le Nôtre, 1613—1700)，法国宫廷建筑师。——译者注

是生来固有的。这让苏军统帅图哈切夫斯基感到不爽。① 正是凡尔赛宫让他"发怒"。

"你们所生存的基础是腐朽的。至于拉丁和希腊文明,多么肮脏!在我看来文艺复兴就其成为对人性的巨大天谴方面,酷似基督教。你们的智力已经被扔回到过去破旧的惯例中了,这与你们现在的呼吸毫不相干。它最后决定了你们的思想和欲望之间的分离。至于你们的物质上的需要,工业的发展已经让它们增长了十倍,但是你们的文化却是你们满足这些需要的绊脚石。这就是为什么美国人会是你们的强者,轮到他们时他们没有受到和谐一致与评判标准的诱惑。和谐一致和评判标准这些东西,都是首先必须摧毁的。我只是从照片上认识你们的凡尔赛宫。可是这过于精心设计的花园,这过多受几何学影响的铺张雕琢的建筑,是可恶的。你们国家就从未有人想到在宫殿和装饰性的水系之间建造工厂吗?

你们缺乏趣味,或者说你们有太多的趣味,但达到的结果都是一样的。但就我的观点而言,俄罗斯现在的使命应该是清除那种破旧的艺术,那些报废的观念,那种道德的腔调,简言之,那种文明。

请相信我,如果把所有书籍都毁掉,那将对人性有益——如果我们再用冷水洗澡,将是不知和本能的清晰表现。我甚至认为这是将人性从已经淹没了它的枯燥无味中解救出来的唯一方法。可是我们不用暴力将永远无法达到。这场战争以及已经给这个世界带来裸露的震惊行径,也许可能要先于这个第一阶段。"

可是,图哈切夫斯基同志,你的照片显示你的士兵1928年的步伐要比尼古拉沙皇时代的更好,当时我看到我们的盟友像羊群一样沿着莫斯科的大街蹒跚而行。你的士兵身着法国式的制服行进过列宁墓,他们头戴钢盔(还是法国式的)。他们"列队"整齐。我表示致敬。这是经典的结构。统帅先生,我们是否能认为,你的士兵违抗过秩序的要求?

在一个比凡尔赛宫更为几何形的立方体陵墓中(这几何学可真有信用!),列宁的遗体被防腐香料、胭脂和色彩涂抹,躺在玻璃下面,供追随者瞻仰,就像里修② 的小女孩圣特雷兹的蜡像那样。你瞧,同志,没有秩序就不可能有富有成果的革命,我的意思是没有人味就不行。没有整齐而秩序的精神,就既没有秩序也没有人味。这并不是说凡尔赛的那种秩序是唯一可能的秩序。

① 这位统帅1928年被别人取代。
② 里修,法国北部城镇。——译者注。

我完全明白了。图哈切夫斯基先生,你想重新开放通往本能的各种路径。你是一位艺术家,但是别让我们犯腹泻的错误。你不分青红皂白地把你的"陈旧模套"应用于破旧的惯例,以及我们灵魂的规范上——但是没有什么科学的或浪漫的辩证法会改变某些恒量,而且一个基本的需求就是**自由**。

那些从混乱中期待自由的人,希望机会把自由带给他们——他们所发现的反倒是无功徒劳,盛衰沧桑,身心受到打击和伤害。

我们体会到一种力量感成了形,带着灵巧、某种欲望、概念、计划和理想——因为自由也来自对最小阻力的感触。我们的向性是我们必须遵从的规范,如果我们想要感受到自由的话。

有时我们压制住它们,于是不知不觉地在与它们对立的过程中,我们却束缚住了自己。对信鸽来说,自由意味着重新获得他的鸽房——如果他不服从他的向性,他会觉得是个囚犯。

首先我们要明确我们的要求是永久的。然后我们可以把我们的每一次行动都与这些要求联系起来,得到一种整齐而有秩序的幸福,这是唯一允许我们的。按照这种方式,我们要像那些鸟儿那样,当飞机朝着它们的鸽房方向飞行的时候,轻松地待在飞机的翅膀上,而当飞机方向改变了,则从容不迫地、自由地离开飞机翅膀。

人改变很小。

1928年苏联军队在列宁墓前穿过

错觉艺术　　THE ARTS OF ILLUSION

※

　　随后的时期的确在某些轻微程度上增加了我们对永恒的要求,可是现代人对爱与死亡这个永恒的二元性做过什么贡献呢? 所有事物都在它们磁场的两极之间移动。

　　我们有爱。我们爱得比菲勒蒙①更温柔,比安东尼②更疯狂吗? 我们的痛苦比俄狄浦斯更深吗? 或者我们的忠诚比殉道者更强烈吗? 我们的疑问难道比巴门尼德斯、赫拉克利特以及更有甚的怀疑论者普罗泰戈拉更深吗? 普罗泰戈拉在康德之前很早的时候,就告诫我们绝对真理是不存在的,对我们感觉而言一切均是相对的。唯一的不同在于思想已经获得了更便于解释永恒观念的新的技术。

　　行动的人没有面对比亚历山大大帝或凯撒更大的雄心抱负。我们无法构想出与基督、爱比克泰德③或释迦牟尼非常不同的精神法则。甚至我们的身体也很难与三万年前我们的祖先不同。有一天,一些埃及农夫从沙子里挖出一尊古代埃及的雕像,心想他们认出了他们"酋长"的形象,把它称为"SheikhelBeled"(斯贡尔皮拉)④。

　　芒让⑤将军长着一个像法老似的脑袋。在每一间罗马雕塑的画廊里,都能发现与我们的政治家们很像的肖像。我们都遇到过拉美西斯⑥木乃伊的活人形象。我们的歌舞剧舞星中有多少阿尔西诺伊⑦,服装店里有多少克里特人和埃及人呢? 我的一位同学就有着像恺撒的栩栩如生相貌,他在里维耶拉销售无线电设备。

　　斯巴达的"体检部门"显然一定与选拔橄榄球队的体检部门相似。世界上所有国家私密或公开的闺房里的裸体像可以完全无误地互换对调。在维伦道夫⑧发现的维纳斯雕像不会贬污庞贝城的平等妓院(鲁帕纳),在巴桑普尔⑨发现的可爱的小物件也不会玷污那些更高地位的文物。

　　我们的面具遮蔽了人类,贯穿整个历史阶段,人没有变。

　　永恒性。时间是无情的,苛刻是我们的困难,我们劳作充满艰辛——当我们读此文字时,我们的心变得柔软了。

① 菲勒蒙(Philemon),希腊神话中佛律葵亚的一位老人,包客斯之夫。这对夫妻恩爱相处。——译者注
② 安东尼(Anthony),指帕多瓦的安东尼(1195—1231),意大利神学家。——译者注
③ 爱比克泰德(Epictetus,约55—约135),与斯多葛派哲学家有联系的哲学家。——译者注
④ 即"王子卡阿倍尔像"。——译者注。
⑤ 夏尔·芒让(Charles Mangin,1866—1925),法国将军。——译者注
⑥ 拉美西斯(Rameses),为古埃及国王,有一世、二世之分。拉美西斯一世,为埃及第十九王朝创建人。后由其子塞提一世继政,再后由王储拉美西斯与他共理朝政,称拉美西斯二世。——译者注
⑦ 指活动时期自公元前3世纪至公元前41年的四位埃及王后,分别称为阿尔西诺伊一世、二世、三世、四世。——译者注。
⑧ 维伦道夫(Willendorf),位于奥地利,该地出土了著名的维伦道夫女神雕像:裸体,腹部和乳房硕大丰满。——译者注
⑨ 巴桑普尔(Brassempouy),法国著名的旧石器时代遗址。——译者注。

为自由服务的秩序：哥本哈根的监狱

（四）永　恒

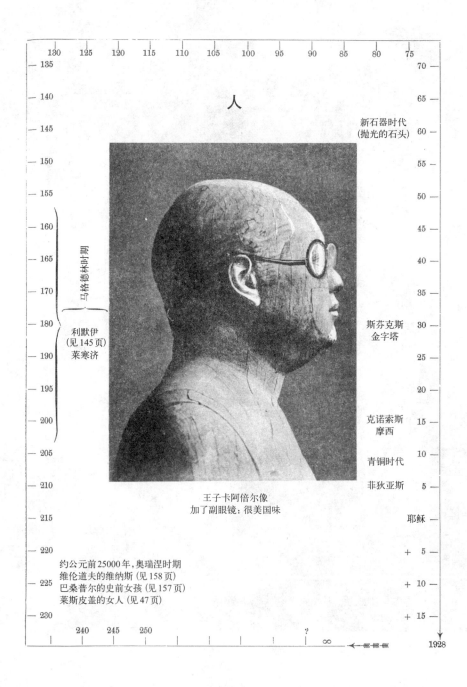

王子卡阿倍尔像
加了副眼镜：很美国味

"给你母亲两块面包吧,帮助她就像她在你出生时帮助你那样。好多月之后她仍然忍受你坐在她肩上,她的乳房整整三年喂养着你的双唇。粪便没有惹怒她,她从不说:你为什么这么做?在你上学的日子里她领你去学校,你不在的时候她在家里做蛋糕和麦酒。当你长大了,娶妻成家有了自己的房子了,把你的目光回望下生你的母亲吧……不要让她有谴责你的机会,也没有举手向万能的上帝恳求的机会——让上帝听不到她的抱怨。"(书写者安妮。)

※

现代的各种革命:

"大饥荒带来痛苦。那些服侍者今天成了被服侍者。贵族家庭的女人们逃跑了,她们的孩子卧倒在地,害怕死亡。统治者跑了,他们的尊贵地位被剥夺了……

"贫瘠的土地变得肥沃,土地的主人成了贫困者。看看这些人当中都发生了什么,他没有了建造一间房屋的有效资本,即便他今天拥有围墙内的土地。店铺里充满了艰辛。他们的夫人们像仆人一样地承受痛苦……他们的食物由奴隶们布施,后者现在是他们的贵主妇,当这些贵主妇发话时,就是这些侍者要忍受的痛

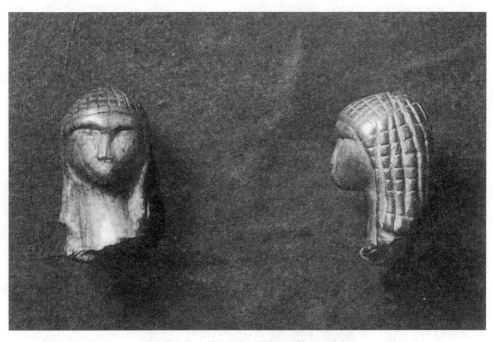

巴桑普尔的史前女孩(?)(约公元前25000年)

错觉艺术　　THE ARTS OF ILLUSION

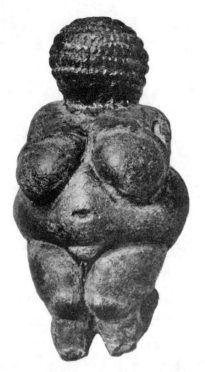

维伦道夫的史前妇女（约公元前25000年） 　　　　游泳者

苦。由于他们穿着破旧过时的外袍，他们的肉体在蒙羞……他们的精神被压制这样人们才有可能向其致意。高贵者，伟大而富有的夫人，让她们的孩子去卖身。他一人夜守，因为贫困现在找到了高贵的女人们……有身份人的儿子不再与其他孩子有什么区别，贵妇人的儿子是仆人的儿子了。屠夫们称重弄虚作假。"

这是报纸报道的吗？不是，这是孟菲斯①时期埃及人的教科书所写。
这里有三首太阳的赞美诗。第一首由法老阿美诺菲斯四世阿赫纳顿所写：

　　"啊，阿托恩②，你从地平线升起是多么的光芒四射，鼓舞着所有的生灵！当你出现在地平线上，圆浑而炽热，整个大地都充满了你的美丽。你光芒普照大地，一切都由你创造……你用你的爱充满了阴阳两界，啊，高尚的主创造自己以及世界上的一切，孕育出世界上存在的事物——人，这种残暴的造物，还有所有

① 孟菲斯（Memphis），古埃及城市，位于今天开罗的尼罗河南岸。——译者注
② 阿托恩，古埃及信奉的太阳神。——译者注

埃及

的树木,它们从土壤中吐芽生长……当你西沉地平线,大地就像死人般地沉睡于黑暗之中……阴阳两界欢欣快乐,人们醒来,挪动双脚,因为你已经敦促他们站立起来。他们洗涮手足,穿上衣服。他们双手向你的升起致敬,整个大地开始劳作……从你的秉性出发,你勾画出生命的各式各样的形式……船只在河流里上下游弋……河中的鱼儿向你跳跃,你的光芒穿透最深的海底……

你让妇女有婴儿,为男人创造种子;你滋养子宫里的婴儿,让他安静直至哭啼出生。你用乳房滋养他,你给你创造的一切的生命提供空气……你根据你的愿望创造这个大地,对于它的人们,你孤立那些念家而又天生凶恶之人,你让大地上的所有生命自己行走,让空气中的一切靠自己的翅膀飞翔……"

※

现在轮到了由阿西西的圣弗朗西斯(第12世纪)写的这首诗:

"主啊,为了一切创造物,我们赞美你,
　尤其赞美我们的兄弟太阳,
　他带来白昼,给我们光,

错觉艺术　　THE ARTS OF ILLUSION

他光荣和壮丽,灿烂发光,

他把比喻带给你,最高贵者。"

现在要阅读剩下的另一首赞美太阳的诗:

"没有它的介入我们的大地上不会发生任何事情。正是太阳,它深深地穿透大海,散开水滴,使它们不可见,而且把它们吸吮到天空,在那里留给它们自己的是,它们凝结成云。还有,由于地球不同区域受热温度不均匀,造成了风云的产生,下起肥沃的雨水,由此生命才能够被带来到这块土地上。蔬菜王国的生命本性创造了叶绿素的绿色……海洋里和陆地上一样,一切都依赖它。无数绿色微小的海藻在平静、清澈的天气里漂浮在大地地表上。它们应太阳的召唤而生,由于它的帮助,它们制造增进它们自身再生产的那些食物,它们自己就是面朝阳光普照的大海表面的取之不尽的食物。这些食物聚集蜂拥了惊人数量的滴虫类、幼虫般的种类形式,除了所有种类的微小的海洋生物之外,蠕虫、海盘车、海胆、小甲壳类动物全有,它们组成了无尽冗长的桡足亚纲动物军团……但是天空要有云,风要刮起浪,搅动起海洋表面,于是由于所有漂浮的残骸被剥夺了透明度,浮游生物从现在被污染的表面撤退,带着那些嘲弄它的动物,减小到更平静的地带里。这么一来,青鱼、沙丁鱼和青花鱼消失了。渔夫们没有了生计,他们的抱怨远远地传到了议院那里。所有这一切都起因于太阳。"(E.佩里埃,法国自然历史博物馆馆长)

三首赞美诗源自相同的基点——人类能改变世界的程度微乎其微。

卡拉克拉[①]使我们感到恶心——基督的坦诚朴实感动并感染我们。我们必须自己鼓起勇气无畏原始先民们在风暴中感到的那种神圣的恐惧。大海让我们安静——我们对沙漠的反应就像史前时代游牧民族毫无疑问必须做的那样。盯着看看这些相片,不管照的是什么人都在眺望金字塔所在的沙漠,而且你总是会看到同样的表情——双眼凝视着无穷的远方——一切皆空。

我们所处的分析性的19世纪,尽力把一切东西都切割成碎片,特别突出细节和变化,对一般性的东西完全失去了辨别力,偏好具体的和异常的东西——然而人仍然

[①] 马尔库斯·奥列里乌斯·安托尼努斯·卡拉克拉(Marcus Aurelius Antoninus Caracalla,188—217),罗马皇帝,在位期间为211—217年。——译者注。

（左图）塞提一世的木乃伊，公元前13世纪。（右图）丹农齐奥（1863—1938年），意大利作家。

劳动。埃及（上图）；俄国（下图）

埃及人和英国人的军队

是人,具有相同的永恒的心理特质、相同的主动脉(因为狭窄的街道和新近建成的死胡同对他们的影响很小)。

人们彼此不同,但相似之处要比不同之处更多。

这就是使得伟大的艺术能够永远存在的原因。

如果我们真的已经变化了许多的话,我们还会被古代人的表现形式、思想和艺术所感动吗?这可以否认存在着比现代的感动我们的艺术作品多得多的古代作品吗?除去盲人,埃及的艺术杰作给了我们多么深刻的印象,希腊的杰作是多么令我们感动,罗马的杰作多么令我们惊愕,文艺复兴时期的又是多么使我们陶醉,归根结底,史前洞穴中那太古的五彩拉毛陶器,在我们心中唤起了多么深的激情啊!

很抱歉在一本主要是讨论艺术的著作中,我似乎总是突然扯到题外去,但是由此而表达出来的思想有着重要的价值。如果我们创作出来的作品比方说要历经困难才能保持一顶帽子使用周期这么长的时间的话,那么我们的艺术会是什么样呢?但是当我们得知,如果他们建立在感情、灵魂和思维所具有的深刻的恒量基础之上,它们就必定是永恒的时候,的确是消人疑虑的。

我们的审美趣味已经明显改变了吗?我们毫不费力地认为有能力欣赏某件精

德国的玩具,1928年

错觉艺术　　THE ARTS OF ILLUSION

美的机械装置,比方说滚珠轴承所具有的不可改变的精密性,格外具有现代性。不过,这样的欣赏无论怎么说,都不同于对石斧上的抛光的欣赏冲动,都不同于对黑玄武岩所泛出的微光,或者对用打磨的金属覆盖方尖碑顶部、用最平滑的大理石给金字塔加上外罩这些方式的欣赏冲动。巴底农神庙的列柱被弄得如此天衣无缝,以至直到今天一个手指甲都无法勾住它彭形石块的连接部。当今机器的操作比较容易满足人们对完美做工的喜好了,这就是一切情况。对完美、精确、高速生产和效用的喜好是永恒的。(差的做工手艺也许是有某些现代艺术家故意而为的。这只证明了个性的衰微。)这样的优点特别具有种族性吗?不。

8月15日,安提贝①。这里聚集着来自普罗旺斯、意大利以及遥远地方的男男女女,吃喝、跳舞、拥抱,或者睡觉、钓鱼,如同所有度假地的情形一样。处处都是同样地濒临水源,无论它是地中海、伏尔加河、瓜达克维尔河、塞纳或马恩河。太阳西沉,所有的人,北方人、南方人、西方人、东方人,统统变得静寂下来。这是种族间的差别吗?不是!

我的邻居们(一个意大利群体和一个由法国人组成的群体)停止钓鱼,开始卷起他们的鱼线。每个群体都自然而然地有摄影师,想把最后结束的那个光荣的日子永

埃及

① 安提贝(Antibes),法国东南部城市。——译者注。

远定格下来。这些法国钓鱼者们伸直他们的马鬃鱼线,看上去内行,摆出稳定不动的架势,眼睛盯着浮标。受到这个例子的激发,意大利人也开始为他们的肖像摆姿势,高高地站在岩石上,帽子戴得放荡不羁,眼睛凝视着远方——但是他们没有伸直鱼线,因为他们意识到他们太漂亮了以至无法在照片上亮相。

人们在那儿取得了种族上的差异,这是件非常小的事情。试着把他们的女人从他们身边领走,人们就会看到他们是否根本不同。

新石器时代的笛形物吹奏出最早的全音阶四分音符……

在塞维利亚,正是由于倾听了年老的吉普赛人佩内-德洛斯-尼娜的述说,我真正懂得了什么是传统——一代代人进行的无数次试验的梗概。完美的解释(由于这个原因,它们就不应该用来干扰)人类对最普遍的感情的极好表达。这就是为什么所有传统彼此相似,几乎达到了与体温相同的程度——它们跟人性相像,而且跟人性一样,是永恒的。

这是我们基本永恒性的最后一个确证!

在我关于现代艺术的某次演讲中,我成功地不考虑前后顺序,把不同时期、学派和艺术家的名声串联起来,把不同性质的艺术名作投射到屏幕上——例如,修拉、埃及艺术家、立体派画家、希腊艺术家、塞尚、黑人艺术、米开朗琪罗、史前洞穴的雕刻品。少数艺术家认识到我在做什么,但是我的大多数观众却没有认识到,尽管它完全是现代艺术。这是很自然和最令人放心的事情。不朽的杰作总是具有现代性。

从"死神洞穴"中发掘出的被环锯开的头盖骨(洛泽尔省特里皮尔的圣皮埃尔)。①

① 我们知道史前人具备丰富的外科手术知识,而且他的钻取手术是成功的,因为某些头盖骨存在手术后刀口愈合的痕迹。

| 错觉艺术 | THE ARTS OF ILLUSION |

（五）生活的艺术（续）
——今天的人

用无线电传输时间的钟

我们的主要需求是永恒的。不过，环境和社会条件的骤然突变已经赋予人类新的需要。我要谈论城镇居住者，因为即使在今天，在俄国、中国和非洲的腹地内，甚至在离我们并不遥远的到处分布的村庄里，这个世界似乎根本没有发生什么变化，至少从莱塞济时期以来没有。我们出发了，我们的职责就是吃和繁衍。劳动由于气候的不适宜而被长时期的宁静中断了。在过去人们只是外出耐心地捕猎鸟或者其他动物，因此一个抛射就打到了足够他和他的家人吃些日子的食物。不然的话就是设置一个陷阱，人等候着。围着火堆，人们想必有许多精彩的闲聊漫扯。人们一定觉睡的很多。人们与大地的关系非常亲密。

"在大量的野兽中，猎物是可以得到的。也许，栽培谷类植物的时期之前的人们，从未随意支配过这么充足的食物。仅仅作为一个例证，我例举后冰河时期在索鲁特①积聚的数目惊人的马匹——

在那儿发现了十万匹马的骨骼。

我们知道在欧洲野兽已经变得非常稀少了，打猎成了一种奢侈。至于钓鱼，几乎是徒有其名。但是当新的国家被开发，那儿的野生动物还未学会胆怯

① 索鲁特（Solutré），位于法国西南部（洛热列-欧特和索鲁特）及其附近地区。那里发现有一种别具风格的石器工艺。距今约21000—17000年。

的时候,人们开始认为我们国家的资源在文明之前实际上就肯定已经把它们排除在外了。每种野兽无论大小,都最为丰足地存在着,我们河里充满了大量的鱼儿,以至达到这样的程度,不用几个小时就能获得大量的食物。因此洞穴连同史前住宿地的遗址,都布满了为吸取骨髓而被敲碎的骨头以及鱼的遗骸。生存的条件与他们今天的非常不同,而且分散的人口不用过分费力就能获得食物……"(雅克·德·摩尔根)

至于食肉动物,它们几乎不能构成对人的威胁,因为它们有大量的与人无害的马群。(但是现在我们不得不把人作为对食肉动物的弥补物了,食用肉类缺少了。)正是食物的匮乏使得我们自己所处的时代难以生活下去,我们对生活的态度是这场斗争的结果。一百年以前的生活和我们现在所知道的生活之间存在着多么大的差别!

在各省会首府它已经成为一场名副其实的战役。时机是这么少。在拿破仑的时代,许多具有拿破仑般活力的工作,被看成是一种值得注意的现象。在那些日子里,军队比规定晚到达战斗区域一天。我们只能判定如果战斗有时真的发生的话,那是因为双方都同样不守时造成的。波拿巴的天才在于创造准时性,而格鲁希① 没有遵守时间表的日子就是波拿巴在滑铁卢被歼的日子。一个新的时代已经开始:速度、精确性。②

如果我们最深层的需要几乎没有什么变化的话,那么我们现在的对最大数量物质的需要就已经给它们加了码。要完全满足它们,我们就必须迁就环境的苛求——不懈地辛苦劳作。想象所有不得不使其运转来创造金钱的传动装置,这种必不可少的继动器吧。

生活的节奏已经大大加速了——一切都是突然流变的。我们从未真正停止过,即使对于艺术来说也是。大约1830年哈尔莱姆③ 的市民五点钟后吃完晚饭,会恬淡闲适地走出家门去听在朋友们家里演奏的赋格曲。没有任何的匆忙迫切——他已经以合理的价格出售了几码布匹,这就保证了他的生活来源,而且总有一天也足够退休用的。没有什么重要的事情能够令他心烦,而且一旦他的商店关了门,他还是能够安静地进入不打瞌睡地听贝多芬的某些缓慢乐章所需要的心平气和状态。贝多芬的音

① 埃曼努尔·德·格鲁希(Emmanuel de Grouchy,1766—1847),法国元帅,效力于拿破仑。——译者注
② 记录:汽车每小时跑373公里;飞机每小时飞513公里;汽车一天24小时平均跑182.66公里。
③ 哈尔莱姆(Haarlem),位于荷兰。——译者注

乐常常是晚饭后的音乐(可晚饭是在下午五点钟),而我们吃的东西在晚上八九点钟就消耗光了。现在从晚上的无线电上收听一首优美的查尔斯顿舞曲①那的确是件快事(流芳百世的莫扎特如此令人陶醉之处在于,他从不让我们打瞌睡。)在绘画、在文学中,我们今天要求能使我们跃跃欲试的兴奋剂——幸运的是,简短而有力的事物也可以是深刻的。对我们来说它是最深刻的重要性的一种安全阀。

　　50年来新的机械装置已经用各种有价值的日用品满足了我们(至少当我们非常需要它们以至于没有它们我们就无法生活的时候)。但是一种危机即将来临,因为舒适不得不以辛苦的劳作为代价。机械装置已经发展得比我们自己还快,而且社会由于包揽了它的躁动流变的节奏,早就带来了困难。如果一个新的装置使得马达以更高的速度运转的话,它通常是剧烈地震动,然后就出故障。设计师们并非总是成功而及时地作出必要的调整的。竭尽全力运转汽车或飞机的马达是一个问题(它们的运转直接取决于创新改革的数目),那些并不震动的马达实际上是不存在的,除了很少一部分特制的花费大量财力的竞赛机器之外。速度导致了复杂——一切都变成了类

① 查尔斯顿舞(Charleston),20世纪20年代流行的一种舞蹈乐曲。——译者注

似时钟的装置——一点尘埃就可以终止这种奇迹。我们的社会正被竭力推动,而且富有革命性的鼓动展示出这样的事实,对于社会来说,它运转的速度没有冒险就不可能增大。这些社会的"震动"证明就个体所涉及的范围而言,并不是每一种事物都是出于好意的,而且"进步"主要是一种适应于必然是落后事物的革命。这适应要求非常严格的与独特性截然对立的戒律。

在我们发展的现阶段,机械装置的阻碍多于它的帮助。过去有大量的闲暇,今天事实上一点儿也没有了。我的一位朋友声称我们甚至连认识我们是幸福还是不幸福的时间都没有了。

有大声斥责生存的这些困难的理由——对我们在其间闲荡游逛的闲暇日子感到懊悔。悲观主义者感叹道:"唉,我们在快乐的朝阳下走向办公室或者画室,走向巴黎市内用公共汽车车篷合乎标准改进成的建筑,它看上去像个印模。可是现在却成了地下铁道、公共汽车、小汽车,它们用残忍的瞬间来运送我们,以至在我们开始一天的工作之前就使我们疲惫不堪。想想为得到某个星期天休息所作出的努力吧!巴黎郊外所有公路上挤满了有三十英里长的各种小汽车。明年或者十年、二十年之后情况将会是怎样呢?"

显然,大城市中的辛劳现在已经成了某种极其严重的问题。机器帮助了我们。通过快速完成我们过去慢慢干的活,它为我们赢得了时间,但是现代生活的条件并未允许我们悠闲地享受这份闲暇。如果计算机能够在几次资金总额的周转中做出与一位优秀老练的分类账职员一样多的工作,那么社会所适应的方式就排定节省出的时间必须专用于外加的劳动,这些劳动也必须超过它们的最大值。与解救我们根本不同,机械化迫使我们生活在极端紧张的状态中。可想想我们生产了多少东西吧!这样的效率,对于那些有能力设想它的可能性的人来说,使得某种新事物的广大无边的能动性成为可能。一千根杠杆运转起来了,于是一个人的生产能力就成倍增加。不过,并不是每个人都有能力掌握现代的组织机构的。商业首脑们、组织者们必须把过去造就了伟大人物的所有才能联合于一个脑子里。不仅指生产一般事物的具体品性,而且包括广博的知识、指挥能力、对潜在发展的观察力、外交手腕、不懈的预见和创造性的冲动。巨大的努力!一个雷诺,一个雪铁龙,是这种状况的真正首脑。拿破仑是现代人的一种原型。福特的才干带来了工厂的建造,从这些工厂里十九年里生产出一千五百万辆小汽车、三亿马力。六十万工人完全依赖它们,还有三百万个人间接地依赖它们。雪铁龙已经雇用了三万名工人,它的车间仅仅才建成八年时间。

有些人总是用暗淡的眼光看待一切事物。世界上没什么东西是十全十美的,况且存在着享受这个时代的壮伟崇高及其无限可能性的余地呢!总之,这是客观事实。

支配并且控制着一切事物的时间,是我们遵守并且修改的新的戒律。要节约时间就必须使努力和顺从聚集到自然规律上来。现代的效率迫使我们用一种遵守宇宙物理规律的方法行事。人类不再是漫无目标的漂泊、受平静或汹涌的大海支配的古代商船了,而是一只与宇宙的基本规律联系在一起的小船。大规模的生产已经产生了对尽善尽美的欲望——这一点可以在现代产品的最好样品中客观地看到。

我已经特意强调了今天的人与过去的人之间的种种差别,并且已经表明前者是如何通过对精确性、强度、速度的迫力而与后者区别开来的。

迫力,通过习惯的力量,迅速地创造出新的精神上的需要。因为我们的倾向是向着形式的完美的。这个时代比其他任何时代都更是一种有序化的时代,因为完善的器械正使我们的感官习惯于精确性。

至于我们的审美情趣,也都正在被修改。举例来说,我们不再乐意居住在阴暗的房子里,我们倒是喜欢看到我们蜗居的全部范围和每个角落。我们穿的衣服剪裁得很整齐,就连女人也是——我们刮胡子,她们则剪头发。不明确的、模糊的事物让我们非常厌烦。所有的不精确都使我们感到烦恼。我们已经注意到当今能思考的人所具有的深沉的隐而未宣的不适,对他来说是产生自不可能知道他的命运这一事实;而且注意到要与他的被抑制的焦虑作斗争,他要求眼前的种种现象是精确的以便它们有可能掩盖住现实,并且成为它的一种替代物。因此艺术必须比以前更具有教条性,更具有精确性,因为没有精确性就不可能具有教条性。那么,要完成这样的使命,任何含糊不清的经验主义或摇摆不定的传统主义,就将不起什么作用这种情况就是显而易见的。由于这个原因,对生态学、心理学的研究,以及对事物如何发挥作用的最深刻的分析,就有助于对现代人的复杂机械装置做更为准确的理解。但我们实在是常常得不到比这种最真实的探索更深一层的东西。我意识到在关于艺术的问题上,要说出比我刚才所谈论的更令人讨厌的任何事情将是难以做到的。从表面看来我插入了某种与艺术家无关的东西。

"艺术家是凭灵感行事的……为什么要强迫他做出一种他实在太容易摈弃的理智方面的努力呢?如果一个艺术家也必须劳神费力的话,那么具有天赋的好处是什么?古时的艺术大师什么都不知道,然而他们却创造出不朽的作品。"

米开朗琪罗、列奥纳多·达·芬奇、西诺列利、皮埃罗·德拉·弗朗切斯卡[1]是科学家。于是还是发生了一种变化。

[1] 皮埃罗·德拉·弗朗切斯卡(Piero della Francesca,1420—1492),意大利文艺复兴时期安布利亚画派画家。将研究自然与科学透视结合,创作造型结实、色彩纯净、气势庄严的壁画。——译者注

1828—1928年这一百年中速度的增长。

人们常常公正地反复重申艺术是一种文明的最重要的成就。过去艺术家们常常满足于做一名手艺人。但是现在,既然艺术家希望受到与科学家完全相似的评价,他就必须相应地坚持他的立场。我们处在这条道路最为困难的焦点上。艺术便可以成为一种顶点,支配着科学本身,但是要达到这个顶点它的表现形式就必须相当异常地具有功效……而且要达到它,精确性的所有力量都必须用来尽可能普遍地为各种对策服务。唉!我们知道的太少了,可这就是剥夺我们享受我们所知道的这一点东西的帮助的理由吗?

看到一旦对与艺术家们的艺术没有直接关系的一个问题的调查研究产生疑问,艺术家们就立刻习惯性地起来反抗这种情况,使我

不寒而栗。如果艺术不从我们的所有需要,包括比较虚玄的需要中汲取营养的话,它就会孤独地枯萎掉。

当代生活的场面是如此地使人吃惊,以至它使得最为现代的艺术家们"出于经验而做的"作品看起来与时代不符合。如果这种情况继续下去的话,这种艺术家不久就会被人们用我们看待一位年迈的艺匠在木坠子上雕刻一枝玫瑰并且悠然自得时用的那种吃惊而怜惜的方式来看待。这样的梁龙将是未来博物馆中稀有的标本,它例证了种种实现不了任何目的的异常硕大的器官和原始姿势的残留。它们将被放在玻璃下,或者用乙醇防腐放在其他化石当中。我们几乎已经做到了这一点。艺术家们,你们应该认识到这一点。你们的影响能够比以前更大些,因为对艺术的需要比以前更强烈了。可是我们要比赛用汽车,而大多数人却继续给我们提供轿子。当心破产。看看绘画是怎么早已被搁置在屋角,被划成与古钟、陈年花瓶、玻璃罩下的蜡花同一类。你可以闻到腐烂的气味。这就是人们对它感到厌恶的原因。他们想要他们的幻觉是紧凑、有效力的。如果他们承受得起的话,他们将买一个六级增压汽缸或一辆布加迪汽车。我们现代的"紧张度"需要效率。速度也一样。不再有什么恰恰相反的东西。

我们真的还能再相信关于理念的新领域的存在吗?我们真的能继续只是为一个教堂、一所学校、一个氏族、一个群体、一个省份、一个国家而工作吗?不是为了所有的种族——实际上即人类吗?应该去掉偏狭性。每一个种族都有其特有的天才,为了所有种族必须发掘它。这样的一种艺术是可能的,因为所有的人都一致对大白天或大黑夜、红色或黑色、爱与死等等有反应。

（六）生活的艺术（续）
——当今艺术家的生活

让我们勇敢地承认艺术显现出某些疲劳的症状来。是关于生活的疲劳和不和谐吗？

艺术与时代的真正价值之间存在着脱离。

我们的智谋是惊人的，是因为并非所有人类的理智和能力都集中在完善技巧上吗？相反，艺术常常是作为游戏而产生和存在的。我如此写作是因为我并不喜欢看到我们时代的某些时尚成了对它的侮辱，因为无论是化妆品还是华丽的辞藻，都不能将它们掩饰起来。

工匠已经爬得很高了，而艺术家则正在变成一位工匠。

工程师受过良好的教育并且能够训练有素地谈论机械学和其他许多问题，但是艺术家已经成为一种没有驾驶者的机器。结果就是一种多少有点特殊化的艺术，但是有一天人们也许会问这样一种使人惊恐的问题："在一个极富创造发明的时代，艺术如何能够变成某种如此有限并且变幻不定的东西的呢？"无疑可能要构想某种巨大的变动来解释这种异常的现象。考古学家们在寻求解释下列现象时设想出一种与此相似的大变动——马格德林时期创作出优美的艺术作品以及初步朴拙的器具，但是它以前的时代则是以精美的器具……以及低劣的艺术品为特征的！史前史家们设想阿奇利时期①的人以技术上直接生效的一种装备消灭了艺术家马格德林人。在我们自己的时代这是十分简单的事。没有任何人被杀死，只是艺术水平的降低来自艺术家对他下的蛋的低能儿似的沾沾自喜。

艺术家过分依赖他的禀赋了。

这种禀赋仅仅是一种气质、一种预先倾向，而且我们知道自然界中这种巨大的种子浪费。

种子需要一定的环境和温度，否则它的潜力就葬送在达不到的种种可能性的墓地里。这种"禀赋"能够在其中生长的空气是伟大而崇高的空气（每天工作十个小时）。

① 阿奇利时期（Azilian），欧洲考古学上划分的时期，介于马格德林时期与新石器时期之间。——译者注

唯一有效验的"禀赋"是崇高意志——一种特殊的向性。无疑我们都具有它，但是它像棵栎树苗一样脆弱。这种"极有天赋"的大量失败是产生于他们将"禀赋"自身想象成是充足的。此外，认为只有"天生的天才"才能产生伟大的命运也是一种错误。

训练意味着能动性和思想如此经常地重复以致最后它们完全融为一体，并且能够随叫随到地充分发挥作用，由它们产生的种种冲动恰恰导致了与那些具有先天禀赋的人相同的结果。请思考一下。一个山区的孩子自然知道怎样攀爬，但是山民们就是独一无二的攀登专家了吗？训练提供给我们与那些具有天资的人相等的结果。

天资来自汇聚于一个目的所作出的种种努力。真正算术就是冲动，而且这与它是产生于预先倾向还是一个树立起来的理想关系甚微。

艺术中的天才是对何者伟大的固有意识——或者换句话说，是对这样的意识状态的获得。在每一种情况下结果都是同样的，根本的原因是难以觉察的。

塞尚，如果根据他最早时期的作品来判断，具有成为德拉克洛瓦或库尔贝、瓦格纳或梅耶贝尔、德彪西或马斯内的天资，但是最后，通过意志和努力，他们获得了成为塞尚、瓦格纳、德彪西的才干。

我们的创造物，首先是我们自身。我们自身就是创造作品的机械装置。让我们建立起这种自我，重新找到我们自身吧。随着足够的时间，我们将会一点一点地变成为我们希望变成的人。让我们遵从我们内心的深沉冲动，强迫我们的理智向着完善这台在我们当中进行创造活动的神秘机器做贡献吧。让我们认真设计和指导我们的行动吧，因为我们为我们自己创造的过去塑成了我们的命运（我们的无意识是对那些在我们最深层的本性范围内的行动的整合），决定了它，并且给我们提供了我们的遗传特征。我要说命运是存在的，但是我们对它负有责任。

我们并不是一开始就"去掉遗传"，制造我们所希望的东西的。

对于我们的绘画、写作和思维来说，要具有活力，我们就首先必须对我们自己加以影响。对创造物也同样要加以影响。我们必须享受这种活力。

我们是我们未来人们的父亲。通常我们像仁慈的朋友对待我们自己……让我们做自己的首领，严格而受人尊重。

创作是由我们生活的每一个瞬间、每一种手势导致的，不是由一个突然的决定导致的。正是我们一点点地把我们自己提高到的程度，使得我们与某种高度拉平了。没有人能够从山脚一下子跳跃到山顶——人们不得不攀爬——也非得锻炼为此所必

不可少的肌肉,而且必须有完成它的愿望。

我们早已赞同使我们的生活围绕着一个理想而有序化和具体化的必要性。这样一种具体化会把属于一种与伟大文明相称的艺术创造物看成是它的对象。让我们在我们的范围内创造这种意象吧。

通过弗洛伊德我们知道了我们的无意识决定我们内心一切所达到的程度。被我们忽视的我们的心灵支配着我们的行为。弗洛伊德向那些受它折磨的人揭示出他们的内心独裁者。这种病态的无意识意向在有顺应能力的人当中有一个姊妹,即一个理想,但是它如此成功地被结合于我们的无意识中,以至于它是模仿无意识意象来支配动作的。生命的力量!一种不可抵抗的迫力占据着我们的一切存在,其结果是完美无缺的创造。年轻的艺术家不失任何时机地依赖着这种恒量——美这种深奥的观念是不应该当成儿戏的。应该清楚地懂得只有那些继承了成就的动作才与高尚的行为和谐统一,要尽早学会热爱伟大及非常伟大的事物,这样一来就会在你的心中培养出那种受到每种动作的激发最终将成为第二自然的坚定方向。丰富的无意识意向将向那些偶然的无创造性的试图进入空闲场所的表象关闭大门。在各种困难当中,总是靠一种统一的理想而生活的这种肯定性,将会保持我们结构的完整无缺,不受自责懊悔的毁灭性的疯狂进攻。

一块有几千年历史的雕刻过的石头,向我们表明在维泽尔河岸上曾经兴盛过一种伟大的文明。

某些艺术家满足于向我们的枝节需要提供帮助。但是在我们当中仍然有各种渴望,这只有最伟大和最崇高的艺术家才能提供补充、满足。做到心灵的纯净是我们必须力求的——艺术的目的是美,是呈其所有形式的美。丹纳说:"丑可以是美的,但美却还要更美。"

让我们度过我们的时代,但是要谨防给时髦、即时性的需要强加意义,它最后留下的只是一种理性。时髦要求容易消失的趣味和快感——它像羊腿形袖子和"巴伦西亚音乐"一样消失,不过不同的是,"巴伦西亚音乐"总会是一种轻柔娇小的乐曲,而时髦不久就变得僵死了。时髦总是取悦于人的东西,可艺术的目的不在于取悦于人。对许多人来说从我的角度去观察事物也许会是荒谬可笑的——这种角度是以认为人们不应该忍受几个世纪为目的而作出的。别管它!这种抱负无疑是仍旧向我们意指着什么的人共同具有的。

如果这种永恒的理想所具有的功效已经被我们恰当地理解了,而且一切事物都集中到它身上,那么生活怎么会令人厌倦呢?它变成了一次奇妙的旅行!

我们的支柱、我们的计划、我们的基础——是我们恒量的永恒性。我们把我们

的努力支撑于其上,把我们的情绪固定于其上。我们必须学会倾听我们的向性,他们已经大声呐喊这么长时间却没有人听到,以致现在他们变得筋疲力尽,安静沉默了。

让我们只完成由我们最为基本的冲动所要求的、由崇高的理想所激发的这类动作。幸运的是,除非我们一意孤行地坚持犯错误,撞坏我们的齿轮,折断指引我们的杠杆,我们被变成这样以至我们被迫意识到呼唤我们的某些冲动。在它们当中负责的是创造的欲望。似乎系统阐述应该是有根有据的创作这种需要是来自我们确定不了何者是超出其外的。伟大的人是那些沉思冥想并且通过沉思冥想认识到他们的生命是多么短暂的人。越强烈地意识到生命的短暂,生存的欲望就会越强烈。因此我们有了创作。[①]

艺术以高尚的声音呼唤我们。蜜蜂在编织它那完美无缺的储存蜂蜜的巢穴时,似乎是在执行一项任务。让我们听听在我们内心嗡嗡作响的蜜蜂吧,因为只有理性是不足以使我们行动的,只有我们必须学会倾听或者唤醒(如果它睡着了)的一种内在需要才行。我们意识到产生有价值行为的动作将会快乐地帮助我们度过此生。生活是一门艺术。用同样的砖头,有的人建立起幸福,其他人则建立起绝望。

我倾听我的心灵及其愿望。我倾听我的精神的需要。我尽力删掉的是短暂易变的东西,因为我喜爱有助于我们相信事物和我们自身的永恒性的那些秩序。我对它是超验的而感到高兴。谁能证明我错了?我掠过我的小花园,拔起敢于在花圃外面生长的小植物——我牺牲了它们,尽管有时是懊悔不已。我坚持了一段时间,但最后我告诉我自己这样更好些。我注视、我倾听、我感受。我觉察、我领会、我做出我的推论——我建造、调整、装饰我的种种结构组织。我努力调查我的活动以便它们可以彼此相关和适应——昨天的东西为明天做了准备。(自然,有时这是困难的——当然有挫折了)幸福是我们构筑秩序的思想观念。

"放肆发疯"直到40岁,这之后,一个人也许会希望做些健康新鲜的工作。

不过,过了这个年纪的人最为经常留下来的是什么呢?他的水平降低了?一个成熟的人不能把他的水平再推进一步,这种情景是多么的悲惨啊!现在当一个人应当成熟的时候,一般来说却已经停滞不前了。学习、经历、遭遇、甚至花费了这么多精力,仅仅是在丧失狂喜的每一种可能性上成功了。花费了这么大的精力才发现自己枯竭了,失败了。然而懂得如何支配自己、支配那些通向世界奇迹的大门是非常可能的。人们所要求的一切就是通过不甘心容忍眼罩的智慧来防止我们先天的力量僵化。千万别忘记事物的神秘性,因为从它那里涌现出一切艺术。这对于成年人来说

[①] 力求把其自身的整个形象抛在后面,是一种能够被具有高尚情操的人宽恕的虚荣心。

要比孩子们更深刻些。但仅仅是对于这样的成年人来说才没有因愚蠢地坚信他们什么都知道,已经生活了很长时间而被变得如野兽般的残忍。如果生活过得不好呢?司汤达说:"对大海的亲近摧毁了一切偏狭。"对神秘事物的感觉摧毁了一切自鸣得意。珍爱这句话吧。

拉斐尔在30岁时已经把一切都说了并且早已开始垮下来了。莫扎特一直在成长得更伟大。如果米开朗琪罗没有因为是一位古人而闻名遐迩的话,有人会对他的早期作品加以注意吗?塞尚死了,他的寓言没有完成;修拉年轻的时候就销声匿迹了——这是个多么大的悲剧啊!雷诺阿最伟大的作品是用已经受死亡侵袭的肢体画出来的。德拉克洛瓦、安格尔、贝多芬、丁托内托也无一例外。这是完全自然的事!一个伟大的人成功地使他自己变成伟大,努力发挥他的才赋,在每个时刻都创造他自己——作品持续的时间越长,这个人就变得更深刻得多——他的作品仅仅是他通过自身创造的这种长期努力的结果。他的艺术证明了他的不懈的增进或退化。正是当我站在伦勃朗最后一幅画《浪子回头》面前的时候,我逐渐相信了这条规律。最后的意志和遗言并不是在20岁时写出来的。①

在这些人的作品中蕴含着怎样的高尚啊,他们眼看死亡来临,但过着伟大的生活,毫无气馁,继续为子孙后代辛勤劳作直至坟墓的边缘!整个生命都倾注在那儿了!

有些人持这一看法,认为这样一种生活方案倒是值得向往的,但在像我们一样的社会中却是无法实践的,在这样的社会中条件对于艺术家来说太艰难了。现在困难的是要做半瓶醋的业余爱好者、客厅艺术家。但是如果艺术家能够使他的白天进入

① 当这项工作结束之时,我了解到埃利·富尔的最后著作《形式的精神》,并且发现了与我的观点的一致之处。他写道:"譬如,没有人问过为什么一位音乐家首先是一位作家,创作他的最优秀的作品的时期几乎总是在40岁到50岁之间。然而几乎所有伟大的绘画艺术大师们,由于智力教育从肉眼看来是缓慢艰难的,而且完全依赖于它自己的努力,只是在50岁以后才创作出他们最优秀的作品,而且在他们进入耄耋之年的各种情形中,总是不断地改进技巧以及锻炼他们的能力。在前者当中,请思考一下委罗内塞、鲁本斯、伦勃朗、委拉斯凯兹、普桑、德拉克洛瓦、塞尚;在后者当中,思考一下克拉纳赫、弗朗斯·哈尔斯、戈雅、葛饰北斋以及提香和雷诺阿的一些令人惊异的例子。

当我寻求从提香晚年时期中选择一些绘画作品来说明这个主题的时候,我发现面临一个奇怪的困难。由于决心只提供在我的《艺术史》的前四卷中没有出现过的复制品,我领会到那些的确说明了它们的绘画以及那些我没有留心年表排列顺序而收集起来的绘画,就独一无二地选择他们以与我的偏好协调一致而言,都是在这位大师60岁以后画的。《格里特总督》是64岁画的,《保罗三世》69岁,《莎乐美》74岁,《戴安娜沐浴》83岁,《奥洛拉的教育》大约90岁,《山林女神与牧羊人》和《倒塌》大约92岁,他的自画像画于90至95岁之间,《耶稣受难》画于大约94岁左右。我本喜欢复制一幅与他早些时候有关的裸体画以说明这位大师的心灵在接近百岁之时的光芒绚丽和超凡脱俗的勃勃青春。由于没有这么做,我已经选择了波拉多博物馆里他在将90岁开始而且可能直到他98岁时还没有画完的那幅令人目眩的油画。"

一个认真划分过的庭园,譬如,早上的菜园(某种有偿活动性),那么就有可能把他的下午保留给宫殿——了不起的八小时为艺术工作时间。(从早上的收益中节省出为直接有效的技术有机化所必需的、用以弥补早上丢失的时间的总额来,也是可取的。)

古代犹太人文书规定每位知识分子都要实践不同于精神劳动的一份工作。法律太英明了!圣保罗是一位造帐篷的人,斯宾诺莎则抛光透镜片。其他例子如列奥纳多·达·芬奇和米开朗琪罗是工程师,埃尔·格里柯是建筑师;孟德斯鸠是一位律师,巴尔扎克是位印刷商,博絮埃是一位高级教士;比丰、歌德、拉马克是博物学家;贝特洛是化学家;丹纳、勒南、米什莱、亨利·彭加勒是教授。保罗·瓦莱里在哈瓦斯事务所有一个办事员的职位,巴莱士是一位下院议员。克洛代尔与一群年轻作家如鲁本斯和夏多布里昂,是外交官。司汤达是士兵和领事,笛卡尔是官员,博马舍是金融家,莎士比亚和莫里哀是演员。这份表单很长。人们甚至要(在提到菲利普,埃斯科里亚尔①的建筑师,同时也是阿维拉的圣泰雷兹国王、诗人和圣徒,还有提到窃贼维龙之后)问是不是存在许多除了他们的艺术之外什么也不实践的伟大创造者。

艺术家,至少在他的生涯开始的时候,应该通过尽可能离艺术遥远而不同的工作来保护他的艺术特权,以便他身上没有什么东西会受到损害。有人认为这是浪费时间。但是人们可以肯定地断言,与坚持艺术相比,向批评家、图画商以及艺术爱好者献媚的工作也是在浪费时间。

健全的精神。许多知识分子看上去身体欠佳。听听勒南是怎么说的:

"例如,体操被许多人看成是来自精神能动性的一种令人惬意的更换物。但是认真地并且带着真正兴趣地锻炼两三个小时木匠或花匠的工作,而不是使自己对古怪的行为和无意义的动作感到厌烦,难道不会更有用更令人愉快吗?"

※

结　　论

艺术将如何处理现在这种漂流状态呢?我们是需要留心的机器,而且也是特殊的"供使用的指令"。

天资当然比懂得如何运用自己和完善自己的后天获得的能力更少先天性。

① 埃斯科里亚尔(Escurial),西班牙马德里市西北42公里处一村庄,圣洛伦索皇家隐修院所在地。——译者注

请将您的白天转变成一张恒定的不可改变的时间表。无论本能冲动可能会怎么诱导,谅必它们都被坚决地加以摒弃,除非人们考虑到它们的时候之外。艺术家总是相信他必须为赢得"缪斯女神"仁慈的垂青而准备就绪地坐着,但是这种和蔼可亲的创造迅速地学会及时为她的指派产生存在物(实际上,就跟学会逃过它们一样容易)。必须对她加上一条戒律。灵感不是一种像圣灵一样的火焰,而是一种像夜光一样在我们心中闪烁的神力,它会在创作的过程中光芒四射。我们必须训练我们的灵感,因为它始终是我们自己。对捉摸不定的灵感持浪漫主义的观念必须加以扫除——灵感必须听话。它并不关心缓慢的领悟过程,也不关心短暂的昏迷麻木——它喜欢最佳方法即规律性,也就是赛马专业骑士的养生之道。

　　人们在周末有摆脱灵感的正当权利。假日里眼睛、心灵、头脑,必须沐浴在平原的阳光中,而整个世界处于沉思凝想中。我们的母亲大海、宛如非凡贞女披巾一样的蓝天、暗绿色的橡树,都是大地的衬底。我们只是到了太阳的最后一丝炙热衰弱的时候才返回。这对于一周来说是有益处的。

　　应该认识到这个时代是一个难以讨人喜欢的时代,它要求从艺术中产生出有能力克服和稳定今天这种动荡状态的作品。创作是聚焦化造成的。聚焦的焦点必须是我们的理想,它被解放的这么高以至于没有什么东西能够达到它或者能够给我们的攀登设置界限。有些人发现试图打破纪录是愚蠢之举。如果速度有极限的话,那么它就不会使我们感兴趣。但是除了光的速度以及从我们到达它的速度之外,速度是没有极限的。……完美的速度是永远无法达到的,但是向无穷的冲动构成了一种永远无法充分发挥它的力量的杠杆。人,像文明一样,开始堕落并不是在他们丧失而是在他们**获得**理想的时候。

　　当我有时开始厌倦疲乏蹑手蹑脚地爬到我身上的时候,我自言自语道:"如果说亚洲人智慧的一种形式是要告诉我们一切皆空,一个人应该做到足够安定不去做任何努力的话,那么我们西方人的智慧就是知道一切都将是空虚的,因此我们必须把人类的能力发挥到最佳点。"

十、幻觉的艺术、视觉艺术的戒律
——绘画、雕塑、自由建筑、舞蹈①

本章献给我的朋友拉乌尔·拉罗什,各门艺术的爱好者

在居住洞穴的时代,史前学家布勒伊说,我们的祖先观察到:

"要防止工具从手中滑掉,要确定一种良好的握法,就需要更改这种过分光滑的手柄,把粗糙不齐引进到它上面——由此,工具的把手边缘出现了切割痕,或者在平坦或弯曲的表面上出现了或多或少的深条纹。但是这些切割痕不是不规则地雕刻出来的,因为人类已

唇盘族

经观察到愉快应该从斑纹的有规则性中获得,因此他认真地每隔一定距离并且彼此平行地雕刻切割痕,时常把它们结合在循环出现的切割簇中。他从观察有

① 本章将要谈论的可以适用于绘画、雕塑、自由建筑和舞蹈。在雕塑、建筑和绘画之间存在着一种差别:第三维度的虚构。在舞蹈中,运动是真实的,相反,在其他视觉艺术中,它是潜在的。

错觉艺术　　THE ARTS OF ILLUSION

节奏的排列布置中得到快感。"

在这段描写得非常精彩的文字里,人们得到了我们所知道的最为古老的美学表现形式。

请对这些初级的平行线静静地思考片刻。它是装饰艺术吗?不是,因为这些线条有机地发挥着作用。这种艺术的本质在于其中不存在任何"艺术"。人们在极其随便地使用"装饰艺术""装潢艺术"这些表述,在我看来是一种可恶的习惯。我们来下个定义:

装饰艺术(装潢的或图案表现的)是一种**异期复孕**——装饰术或图案表现法被不适宜地施用。一只盘子的边框上,画了一位长着圆形络腮胡的男子斜靠在宝座上,一个农牧神在追踪三个女人;一只扬声器上面装饰了向落日行驶的船;两个茶托被嵌饰成唇状物……

这些光彩灿烂的希腊花瓶是异期复孕的艺术品吗?

让我们自己弄清楚……一件精致而优美的东西绝不是异期复孕。有些双耳细颈罐甚至连底座都没有。对于盛液体是无用的,但却因为优美而有益。一个手法奔放的陶工是一位雕刻家、一位建筑师、一位诗人。

我清楚地意识到希腊人制造出实用的花瓶不过是用来装饰的。他们为了低劣

一个精致的电容器样品上的闪电和漩涡饰

的审美趣味的确常常纵情地进行装饰。在一件有用的物体上装饰一般来说是一种不为任何目的服务的改动——艺术应该归其位,器皿也应该是器皿。装饰艺术是在图画板上完成的,而且可以被贴在几乎任何东西上。

艺术的三种类型①

1. **装潢艺术**是一种非写实性形式和色彩的艺术类型。感觉是它的主要目的。几何图形的相互作用刺激着人们的才智。

2. **严格的写实性艺术**是模仿,它的理想是照相。

3. **写实性装潢艺术**。在这里写实被看成是一个简单题目,但是这种艺术形式多少有点趋向于装潢,装潢赋予它一种强烈的感情引诱力,并且让我们对几何图形的要求得到满足——联想在其中起到了极端重要的作用。几乎所有伟大的艺术都属于这个范畴。

罗马拱门,橘树(装潢性装饰品)

① 作者是在一种特定的非贬低的意义上使用"装潢"这个词的,这也包括在英国和美国一般被认为是装饰艺术的东西,尽管完全省略了装饰家的微小能动性:花、鸟、精美装饰等。

装潢性装饰品

从理论上讲,把装潢艺术或写实性装潢艺术抬高为首位是不可能的。这些艺术中的每一门都有权享受艺术杰作(和无价的艺术品)的荣誉。我们只需表明它的普通作品都具有自身的正当性。艺术是伟大的,无论它在何时成功地唤起了强烈的情感。情感、情绪和心情。如果这种三重的需要获得了同时的满足,我们就完全被吸引住了。这种饱和创造出一种异常愉快的条件,作品的内容扮演着客观现实的替代物的角色。在这样的情形下,我们的心灵被强烈而生动地感染,我们更深沉地呼吸着。作品特性的标准是我们要求崇高感情的强烈程度!

怎么看待崇拜偶像的黑人雕刻出的偶像有时甚至比某些我们自己的基督上帝偶像更深深地打动我们这种情况?然而为这些对象服务的信徒们,很少对我们做解释,我们零星知道的也只不过是他们的象征和礼仪。他们那些神圣的面具对我们欧洲人来说不是象征,而是与此相关的通过我们的眼睛把我们引导到与每个时期指引我们的伟大艺术相似的一个天堂里去。埃及人和黑人,当他们雕刻一个偶像、一个用于神圣舞蹈或祭祀的面具时,并不"照搬"自然界中的任何肖像——他们构造"感染我们"的形式。①

的确,对于拜物教信徒来说,如同对于旧石器时代我们的祖先一样,面具并不仅仅是艺术作品,它们还是宗教的配件;而且就其本身来说属于这一概念等级,即纯造型毫无疑问除了是一切宗教的信号这种神秘感之外,并不总是成功地完整地传递信息,因为从根本上说它是深埋在所有人心中的。这里重要的是马格德林艺术或黑人艺术,借助于平坦或弯曲的块面、笔直或断续的线条和色彩、特别相关的各种不同物质,直接打动我们,米开朗琪罗的《摩西》用与此相同的方式强有力地影响了黑人艺术,尽管后者对前者的象征意图什么也不理解,尽管我们对史前人或黑人的那些意图也不理解。

这是对我们深信人类的恒量以及艺术可能具有预先计划的普遍正当举动的一

① 非洲黑人艺术极有可能是由埃及艺术衍生出来的。

个证明。

较少原始性的民族,他们对形式的直接作用特别敏感,在他们最近的面具中,敢于欢迎诸如长把的深平底锅或者高礼帽之类具有欧洲风格的元素了。他们在制作参加宗教活动的人的头饰或供神圣舞蹈用的面具里使用了这些元素。他们凭着对长期选择的传统的丰富经验觉得或者知道,形式和色彩以及由它们引起的调和激起了人们心中某些明确的反应,而且每一种形式与色彩都同一种特定的情绪联系着。被他们感知的是一种语言(不是象征性的),而这就是完全普遍和永恒的伟大艺术的语言。

伟大艺术的普遍性是可能的,因为所有的人都具有共同肉体的和道德的成分。

黑人们能够认识到,不应该把高礼帽外形的高贵性归功于欧洲人当中已经占据支配地位的惯例习俗,而应归功于这种圆筒所突出的垂直面以及它特别庄重的色彩即黑色所形成的特殊外形。

一顶有沿的帽子在一个重要典礼上绝不会看着合乎礼仪。苏维埃人把它看成是无产阶级所特有的象征,可是他们的队列缺少庄重气氛,因为帽子的形式什么也表明不了,以至这种象征的意义不足以给我们的感官留下印象。莫斯科甚至从所有不同种类的可用的头饰中挑选出"俄罗斯式"的帽子——由于它上升的垂直面而有点与高礼帽相似。

对于那些会赋予这种物质以思想的人来说,这些相当奇怪的例子允许拘泥于形式对象的习俗即它们的象征手法(反复多变的),从形式(以及恒量)所特有的成为直接情感的东西中分离开来。通用的恒量是为了用于塑性的、真实的、纯粹的和审美的目的的一种媒介——不可避免的向性应该得到利用,仪器应该得到准确调整。

然而视觉艺术是易于理解的。要想感受到它的影响,注视着它就完全足够了。难道我们不能一直持续地注视下去吗?

按照普桑或立体派画家的说法,要想成为古代或现代的绘画,首先要避免的是企图发现它所描绘的内容是什么……

"在一个不允许做分析甚至理解的距离上观看一幅德拉克洛瓦的画,尽管如此它还是给我们的心灵带来一种真实的印象。"(波德莱尔)

让我们把来自形式与色彩的各种指令放在首位,把我们自己放在一种被动的不批评、善于接受的沉思默祷状态中。

我们的眼睛，如果没有受到过特殊的教育，是微小和不负责任的器官，它轻轻地掠过事物以便只留住那些具有保护物种的效力，但却颇不足以领会一件艺术作品的方方面面。我们必须促进我们感官的活跃。

"因为那依赖于感情。在大多数情况下我可以对读者说：'您是那样感觉的吗？'请您自己试试，您会发现这很有趣。"（司汤达）

在他们的范围内能够创造这种内心安宁，能够消除他们的种种偏见、草率批评、时时来自外部对我们的所有责难的喧嚣声这类抵消或反对艺术作品的"直接发射物"的人是多么的少啊！

只有训练（训练需要决断和努力）才能使我们对视觉影响变得顺从。我谨恳求对这一陈述附以十分重要的意义——也许除了那些不愿意观看的人之外，对于艺术来说没有人比那些不知道怎么去观看的人更盲目的了。

我们开启我们的耳朵，因为我们每个人都承认一个无可否认的事实，即音乐不可能用堵塞着的耳朵来听。但是画家们还没有向所有人讲清楚绘画如果不观看那就无法欣赏。我的意思是注视而不仅仅是像看一颗流星似的——一个部分提供实际的信息，另一部分提供冥想和欢愉。某种造型作品的旁观者认为他已经尽了他的职责，当他心不在焉的时候，他可能已经把他的注意力借给了它三秒钟……这个该死的注意力！对象竟然在这么近的空间中被判断！眼睛，一种比较器官，发挥作用以便我们有可能从根本上知道这件作品在哪些方面不同于自然界的物体。这解释了"风景、身体、物体是画不准确的"这一普遍异议，它意味着自然并没有被成功地模仿。这种虚构与现实的不断比较，是对直接的感觉享乐的一种阻挡，或者是联合了由它自然而生的各种感受。在这里所讲的一个现实就是绘画。然而通常的凡人只是愉快地观看自然的摹写本，以至不可思议的声望毫不费力地把他突出了出来。他愚蠢地并且带着公认的观念来观看绘画。

业余爱好者眼睛的职能并不是要告诉他一幅画中的某一绿色是准确地还是不准确地模仿了自然界里的某一绿色——这种绿色的目的首先是要提供适合于这种绿色的感觉，接下去这种感觉直接与这种具体的绿色联系起来。请睁开你的眼睛注视修拉的一幅画，不要为主题或它的意义费脑筋。自然地看而不要想其他事情——您可以以后再思考。

"为什么要画这么些小斑点？大自然可没有任何斑点。"

"我告诉你什么了？你甚至在感受到任何东西之前就开始争辩。那么，最好

从这顶与众不同的帽子中来判断一下造型是如何获得表达方式的

神圣的舞蹈面具

的理由就能够使你相信一种你什么也没有感觉到的技巧吗？什么也没有感觉到，一个人当然要怀疑一切了。听从感觉吧。光看，而且是拙劣地看它就足够了吗？"

　　让你自己与一件艺术作品所发散出的气息协调起来，就像无线电天线对既定的频率起反应一样。尽管在修拉的作品中发现一种强烈快感的我们，也许会非常的如此这般，但我们总的来说还不是酗酒过度的势利眼或腐化堕落者。从最初的一刹那我们所有感官的一闪就把我们吸引到他的作品上，便让这幅画夹在其他上百幅作品当中惹人注目，因为它的笔触的颤动排除了一切不必要的东西，并且一下子就建立了"际遇"。尽管如此，"接收机"应该能够和谐地适应它自身，因而它首先必须得到调整这一点是非常重要的。如果漂亮的臀部、鲜美的果汁或者像小麦一样苍白的圣女们的飘发这些绘画花饰是唯一能使你颤动的东西的话，你当然与修拉协调呼应不起来了——他的作品是不加渲染的，如同不含糖的香槟酒一样，这一点人们也许没有留心到。人们完全有权选择烈酒或液体牙膏。

错觉艺术　THE ARTS OF ILLUSION　**187**

我们喜爱修拉作品的地方是其传统的法国式的淳朴以及所有真正伟大的事物所具有的明晰性和光滑度。我们并不是说着就是我们所赞美的全部。请想想从雷诺阿的《两个斜倚着的女人》中散发出的热量，这是他最后的作品，现在在卢森堡。

这儿是修拉的《大碗岛》的一张复制品，这是一幅清晰的画，一切都是和谐匀称的。它是奇闻轶事性质的吗？机会不做出任何明断的选择。修拉说："艺术是和谐。"无疑在这些言辞中他在表达某种近似古老的希腊几何学家曾经表述过的东西，即我们精神所设定的基本结构应该存在于一切事物中并且对一切事物施加影响。它使我们满意地设想这个世界所从属的戒律——通过调整我们，把在种种现象的波动中明显的或者说真实的危害减小为一个大家认可的整体。

这就是我们所喜爱的：秩序、条理。我们钦佩它达到了这样的程度以至"形式类型"的几何图案，它的完美使我们兴奋，把我们感动的心肠发软。修拉的倾向是朝向纯装饰的——在猴子尾巴的爱奥尼亚式螺旋中，在衬架支撑着的女士衬裙的臀部轮廓线中，以及最为主要的，在支配着整个画面的法则中，都存在着几何学。由两个微小的色斑相互作用产生的深深打动人心的紧凑交叠，越来越紧密地联合、发展、调整、结合、协调和发育成熟了。均匀而感人的结构，复杂的整体。

让我们搞清楚本书中利用"几何学"的意义。

在欧几里德方面，让我们正确评价假设公式的明晰性，这些公式是一个宇宙体系得以建立的透彻基础。我们后面会看到我们的造型语言依赖于四大要素[①]这个所有存在形式的种子。然而我们的偏好谅必不会把我们引导到用正方形和圆形来安排一切事物，只画矩形的身体和圆圈的地步。照字义论，它可能是摹写、模仿，所以是无用的。当修拉想到欧几里德时，他画树、草坪、女士，但是他用创造和谐的一般结构法则控制着它们。圆形、正方形、矩形，是易而可见的事实，就像这条供玩赏的狗或这位女士一样——逼真地画一条供玩赏的狗或全然粗糙地画一个三角形，是同样的错误——愚蠢的卖弄学问。此外，除了是高度特殊化的几何形式之外，一个圆或一个正方形是对不可能具体化的纯概念的一种靠不住的呈现。画家、雕刻家和"善于建造的"建筑师所做出的思考是，圆形是弯曲形式的最极端的范例，正方形是四边形形式的最极端的范例，等等，这些都与他们想要证明但却寻求无法发现的那种共同特性相对立。至关重要的是希腊人、皮埃罗·德拉·弗朗切斯卡、乌切洛、列奥纳多·达·芬奇、普桑、塞尚、修拉还有今天的我们所熟悉的和谐。只要鼓舞人心的结构法则充实了它并且感动了我们，那么艺术就是自由的。

[①] 四大要素（Four Pure Elements），希腊哲学中的土、水、气、火四者。——译者注

"法则。艺术没有任何法则!"

艺术有法则!这里就是一个证明它的例证。例如,把一卷胶卷的底片投射到一块屏幕上,它就会深深地打动你。底片是正常图像的重叠,它逐点逐条都是它的反面,但明暗配合虚假的胶片只能使我们感到厌烦。于是存在着一种法则,即使被颠倒的时候,也还是一条法则,而且如果它被人违背了的话,就替它自己报仇。这些有机线团编织成结构紧凑的工艺品——为情感所必需的一种条件。

当我们观看一件艺术品时,排除对象征手法的一切探索大概也会更好些。例如,数学符号只具有象征的价值,但是与此相区别的是,现代绘画中的形式具有主要诉诸感觉的价值。要清楚地表明它的本质,让我们画条曲线。对于一位数学家来说,这样一种形式除了一条曲线之外什么也留不下来,这种智力上的亲近是一种"象征"曲线。下面描绘的这个线条是一个图表,它也许说明了对一个生物产生生物学上的毒素影响——刺激作用从零增长到最大值,然后落回到零和死亡。不过它使视觉感到愉快——这是一个形式和象征对我们的感受能力施加影响的显著例证。

在一幅写实性的绘画中,这个同样的形式可能代表了一只乳房,并且赋予这个图像以与此形式相关的特定的情感。

在装饰艺术中这样一条曲线的基本目的是,唤起为这样的形式所特有的各种感觉。

与乳房在形状上非常相似的山包是有的。它们令人愉快,并不是因为外形是一只乳房的外形,而是因为这条曲线,像乳房的曲线一样,属于必然使我们感受到某种美丽的线条范畴。由于曲线是近似的,所以相似的感觉得到了焕发。

各种象征都是一种惯例化,艺术中的造型因素[①]却不是。这就是根本不同之处,

[①] 某些心理学家当中盛行的时髦是把每样东西都还原为含糊而一般的"象征"概念。根据他们的说法,女人和数字是相同程度的一种象征。无疑,我们所看见、听见或感觉到的一切在一定程度上是象征,但是把一个词弄得表达太多的意思就只有导致混乱。要断言艺术中的一切都是象征,就会迫使我们承认某些艺术是惯例的,其他艺术是绝对的而不是惯例的;几乎与命令和服从这两个概念之间的差别相同,它们两者都能够被人大声嚷嚷着推进到"命令"这个词的外壳中。

这并不总是被人认识到。

迅速的一瞥就足以允许由2×2=4这些符号组成的象征完成形象化。最大值的创作能力几乎是瞬间的；但是如果一个造型形式得到了检查，那么它所激起的情绪就不停地增长。

我画一只鸽子：魅力的概念就渐渐增大超出了鸽子，这不是由于一种惯例（就像象征词"温柔"一样），而是由于所画鸽子的曲线以及眼睛跟循着它们所带有的轻松自然。这样的形势迫使发生某些感觉和情感。它们就如感觉燃烧的火焰一样对我们产生不可遏止的魅力。我们对鸽子的心智什么也不知道——很可能许多鸽子具有驴的特性，但是它们的外形却使我们深信它们具有魅力，而且我们相信它们。谚语"勿边走边瞧"清楚地意味着这种形式是令人信服的。

这儿就是证据。

"骄傲"（Proud）这个词可以被"排成"无穷多样的铅字类型而意义却始终是相同的，但是可以传授的词句却已经在一个多么大的程度上发生变化了啊！

每种形式都有其特殊的独立于它的纯意识形态上意义（符号语言）的表达方式（造型语言）。

视觉艺术的语言是由明确的各种形式构成的，它们只是符号，可以说，是出于无心的。

陶立克柱式上楣的宏伟造型法！这种含义就是宏伟壮丽！

感觉，只有感觉，不可避免地使我们感受到这些事物，而不是惯例的符号。

"符号"这个元素指用英文写成的"Proud"这个单词，用法文写成的"fier"，德文的"stolz"，西班牙文的"fiero"，等等。

涵义的跳跃根本不是骄傲

另一个证据。非常拙劣的模仿品由于仅仅一毫之差而常常与原来的雕像区别开来,它们传达出的印象也非常不同。如果艺术仅仅是一种符号物质,那么造成的效果就应该是相等的。狄德罗写道:"用一根线条来取代头发的稠密,要么是增光添彩了,要么是弄巧成拙了。"

符号是一种捷径,是一种需要解释的智力替代的"复合物"。它在某些方面是一种密码。感觉不需要解释,而且不是惯例的,而是明确绝对的。

符号,照一般的说法,是一种"惯例"。如果符号常常与它所表示的事物相似的话,例如一个十字形符号表示十字架,那是因为就其本质而言,它是某种特殊的、写实的、象形的东西。

符号完全可以具有任何形状,只要存在着有关它的意义的初步一致意见就行。我们能够同意＋就是－:证明是把一个等式中的所有符号颠倒过来,答案仍然是一样的。但是一个符号无法使曲线表达一条直线所表达的意思,或者使冰看起来比火还烫些。

写上30℃(摄氏30度)不能使任何人冒汗。

简单地说,造型艺术涉及的主要混乱之一来自这一事实,即大多数观众、某些美学家和艺术批评家,把绘画看成一种文学记载,这种记载实际上只是由一些言辞构成——要不然就是由符号构成。所有的艺术都具有相同的目的这一点是确切真实的——即激发我们体内的情感和思维的种种状态——但是技巧却是众多的,有些自身与感觉有关,而其他的一些则是惯例的。造型艺术和音乐直接依赖于我们各种感官的作用发挥——一幅画首先必须被人感觉到。

象征不知怎么的有点冷淡无味,就像是惯例的一切事物一样。感觉艺术的伟大性恰好来自它省却了每种象征性惯例这一事实——哥特式建筑的高耸状态甚至使

不信教的人也感受到了宗教的气味。埃及艺术的巨大水平面使最骚动的灵魂也镇静下来。

色彩与形式

要么以对拳击狂热崇拜时的大声喧闹，要么以含混的话语表达模糊的思想这种富有神秘色彩的窃窃私语来谈论艺术，都是惯常不鲜的事。一个人在一种似乎是有意创造出来的朦胧昏暗中怎么能看得清楚？①

寻找所有艺术作品都有的这种"情结"纠葛的线索，有什么意义呢？要费力地穿过这个陷阱，有些人像屠夫一样快刀斩乱麻，而其他人则像被粘蝇纸捉住的苍蝇似的吃力地穿过。

如果气味是我们研究的对象的话，那么这对把某种清香而不是科蒂②产生的香料选定为我们的典型气味是有用的。科蒂的香料是不同成分的复合物。类似地，不从勋伯格开始来研究音乐而是从声音的特性（它同音乐一样不同于它的有机体）着手研究，恐怕会更好些——通过这些可觉察得到的超出美学之外的因素，而不是通过通常总是被美学教授们尝试的丁托内托（或梅索尼埃）的作品来开始研究绘画。

首先，让我们来分析一下视觉艺术的基础原则。

"一个人如何能够盲目地利用各种声音的语言而不首先对它们中的每一种的意义调查一番呢？"（司汤达）

视觉艺术创作是一种极为复杂的现象，但它是由一些主要的因素构成的，这些

① 不言而喻，本章是图解式的：它设置了一些必不可少的基本根据。但是对于本章来说，这些问题上存在的大多数只是混乱。从科学的观点论述美学的著作带来了这么大量的思想和语言的应用，以至它们几乎是完全把这个问题搞混乱了。人们在阅读大多数这样的著作的过程中，通过认识到如果关于言语和语言艺术的章节相对地说是条理清楚的，而那些接近视觉艺术的章节条理不清楚，会有感动。毫无疑问，这是由于这样的思想家已经充分清晰地注意到思维活动，但却把他们的眼睛留在了他们的墨水池里。这些美学教授在他们自己铺开的网中挣扎着。不过，M.沙尔·拉洛的作品读起来能够给人以收益和快乐，而且如果他关于艺术变动飘零状态的见解在我看来是值得怀疑的话，那无疑是M.迪尔凯姆的过错。然而，M.拉洛以清晰、活跃、明智的手笔传递出他深刻的知识以及他对艺术哲学的最初见解。我们也应该了解M.亨利·德拉克洛瓦的著作，他的思想时常是深刻的，可那是对普遍适用的符号的一种多么狂热的癖好呀！

② 科蒂（Coty），法国香料制造商。——译者注

因素如同我们将要看到的,相对来说,是简单的。

在缺乏感觉的情况下,不存在什么知觉——没有知觉,就没有情绪。我们并不十分清楚地知道眼睛是怎样起作用的(实际上,我们十分清楚地知道的是什么呢?),但是撇开所有理智上的精心制作或赏识之外,似乎形式与色彩充分地发挥着作用足以严重地改变我们先前的状态。例如,红色的东西使有眼镜的生物无论是动物还是人兴奋不已。有力而且普遍到足以改变行为的各种强迫性向性!

在里昂的吕米埃工厂里,制造摄影感光板的实验室被照亮成宝石红色,结果,雇员们受到强烈的刺激而动手互殴。至于妇女劳动者,她们有大量的孩子——她们能够有的一切。太糟糕了!使人镇静的绿色代替了红色,她们停止了生这么多数目的子女。(在此,人们得到了像少数"符号"能够自吹自擂之类的一种"向性"的各种结果)

医生们不用色彩的"光浴"来医治形形色色的精神病。(在圣地安那,在图卢兹医生的指导下,窗户都做成黄色的。)一小片猩红色的布屑会迷惑住性情温和的青蛙;公牛的行为像青蛙对待斗牛一样;而在不同色彩的光线照耀下的蔬菜王国,受到多种多样的影响。

这样一些结果似乎解释了情感和反映的状态是多么的复杂,可以凭借有组织的色彩的影响来随意创造,既不是惯例的也不是写实的,唯独是由于它们的各种向性。(比较一下对我们存在状态的或高或低评论的影响。音乐的所有感情方面的价值存在于对形形色色的听觉向性的适当利用。)

通过眼睛我们觉察到两种通常认为互不相关的感觉——实际上它们彼此相互融合。一切物体都是通过它所折射的光而被人们看见的,而且所有的光都是色彩。我们想象我们把形式设定为不同于物质的东西,因而是没有色彩的,但这只是我们思维的一种惯例,它没有涉及视觉艺术是因为不是在一个真正的意义上,即感觉的意义上讲的。当然,在实验室里,把色彩脱离开形式来进行观察已经通过有色磨光的玻璃屏幕实现了,但是在现实性上要创造不带色彩的形式是根本不可能的。当然,我在这里称呼的色彩,不仅指物理学家们的理论上的色彩,而且指黑色和白色,因为只有物理才能够在理论上(而且也只有在理论上)把白色看成是每种棱镜色彩的混合,把黑色看成是缺乏光线因而是无色彩的。

因此无色只存在于我们的想象中。即便是像水晶这样的相对说来根本没有什么色彩的物体,也有其特殊的色彩。我们称白纸是带黄色的、带绿色的、带粉红色的、带紫色的……这可以通过把形形色色的"白"纸并置在一起得到证明。

总之,任何人谈论绘画、雕塑、建筑、舞蹈,就是在谈论配置于不同的形式、由其

色彩而显现可见的由不同的物质所引起的种种感觉。

但是画家们把色彩所扮演的角色想象成某种颇为不同的东西。一些人是为了它那纯粹色彩画家的特性而使用它的——即有点儿类似一位染色师把材料浸染到颜料中的方法（无论材料也许会是什么样的，它都能染成任何一种颜色），而其他一些人则把色彩看成是绘画形式因素的一种特性。由于我视色彩为某种外加的东西，所以我必须得到允许把"真实的"色彩称为物质的一种特定的特性，在这个意义上，例如，沙子就是沙色而不是紫罗兰色。

存在着"真实的"色彩和"虚假的"色彩。看来"真实的"色彩也许是那些眼睛自然而然地适应的色彩，而虚假的色彩是那些眼睛难以这么做的色彩。例如，某些微红紫色是由两种成分粉红和蓝色组成的，眼睛发现它就难以忍受，这种适应活动看起来困难是因为眼睛不可能同时使它自己适应于蓝色和红色。它永远无法同时这么做，它的犹豫使它过度地尝到痛苦。这些色彩永远看上去不清晰固定是由于把它们联系起来的不可能性。

在我看来，虚假的色调是那些要求我们的感受能力做出与此类似的异常复杂努力的含糊色调。

此刻在我的眼前有一盒火柴，它的一边是蓝色的，色调宁静，另一边被印刷成白底红色，它多少有点明显可见的感染力肯定是有效的。划火的边缘是褐色的——一种绝不让人痛苦的严密——但是盒子的边缘是我刚才提到的紫红色，它使我体验到一种实实在在痛苦的眩惑。看来对我来说显然当我寻找某一适应蓝色的焦点的时候，红色干扰了我，等等。在涉及其他色彩的时候情况也是同样的。

在此全力投入到研究这些问题之中去不是我的意图。我只是希望把思维调整到某些绘画绝对依赖的现象和秩序的方向上，对于上诉已经意识到它们的情况来说，关于它的知识还没有完全无用。

这是由于因一种明亮的色彩而引起的兴奋迅速增长，达到顶峰又几乎同样迅速地下降的缘故。突然的刺激，迅速的疲劳！那些自然的色调不怎么过度，慢慢地起作用，而且它们的影响持续存在。这也许能够解释噪声能够迅速地掠过我们的耳朵，但优美的音乐却紧紧地抓住我们。

同这些事物作斗争，对抗我们的感官、我们的有机体、我们的命运，是无益的。如果我们希望继续与某种事物接触的话，就切不可草率地对待它。力量并不是残忍。生物物理学在此绝对与美学一致。这就是为什么我们想要影响一个人，了解一下他发挥作用的方式并不是徒劳无益的缘故。色彩有其种种危险。

"对雷诺阿画的花束，你了解它们些什么？"

"我在它们中间找到了一种对眼光的证明,它为其所看见的东西陶醉,能够训导色彩以便创作出他的艺术杰作。要表扬一幅画的'动人的色彩',就颇像告诉一个妇人她的头发是一个漂亮的'遮罩'一样,这是极其无聊傲慢的。我们谈论一个漂亮的身体,'是个优美漂亮的女人',谈论一幅优美的图画时,我们说,'那是幅精美的图画'。呜呼!现代绘画的大部分长着可爱的头发(即便是染了一点儿)。"

没有人回忆起塞尚画的一幅画中某个偏僻角落的特殊色彩。"这是幅塞尚画的精美的画。"但是我们记得他是如何不时地用宝石翠绿创作水平一般的水彩画的。无论一幅画中哪一个部分可以被设想为一种与众不同的色彩,都是因为这种色彩是不适当的。不应该把色彩想象为能够脱离形式,或者反过来,好的绘画必然要不可避免地拙劣繁殖复制。如果我们喜欢形式的话,我们就切不可说色彩没有价值,也不可说前者就应该是占主要地位的因素——如果情况是这样的话,人们没有色彩也完全可以画画了——经济节约这个宇宙的伟大法则就会要求这么做了。

我们也不要说(这实在是任何人曾经维持的最可悲的论据)绘画艺术首先是色彩的艺术,因为它利用色彩。

据说"雕塑不同于绘画之处在于它不利用色彩"是真实的情况——但是它利用色彩。一件青铜制艺术品,随你怎么说,都不是大理石的颜色,而这就是我对色彩的解释:某种与形式自身构成为必不可少的整体的东西。

色彩作为染料,在绘画中就如同镀金对于雕塑一样,是某种附加的东西。

这种真相以这种不为人觉察的频率发展,造成了作品的作恶,给人一种虚伪和掺假的印象。这并不是说用这样的手段我们就将成功地接触到人类心灵最深处的东西了。某些当代绘画充分证明了这一点。

除了"多么优雅的想象力!多么令人陶醉!说真的,他的猩红色是不可模仿的。从未有人画过这样的蓝色,我能够吃下它来呢!"之外,可以对其提供其他赞美的画家是多么的少啊!这是对化学家和染色师的不坦诚的尊敬,对厨师的坦诚敬意。

人们相信毕加索已经发明了一种新的绘画体系——充满自己独特生气的素描,加上独立于它但却有旋律地为他伴奏助兴的色彩。要叙述所有伟大画家当他们步入错误途径时的同出一辙,是令人悲痛的。有一个例子,就是安格尔的《阿尔克的若安》,它是用一种既虚假又强烈的蓝色画的——这幅画的绘图是最有说服力的,但是它的色彩仅仅是"伪装"。一件优秀的艺术品的保证是它不可能被设想成千姿百态

的。但是某些毕加索的作品却完全可以被恰当地想象成是用其他色彩画出的。他已经自己在他的艺术复制品中这么做了。他的色彩每每可以互换,一个证据无论是它还是形式,都是拙劣的。马蒂斯最近画的那些画的情况也是如此,它们近于"色彩"。试着想想柯罗用紫罗兰色画的《戴珍珠的女人》。

上色就是伪装——于是绘图勉强通过了。但是艺术并不是一件勉强通过的事情。

艺术作品的基本键盘是由不同刺激造成的形形色色的感觉。既然每种色彩具有各不相同地刺激我们的特性,那么那些最彻底地而且最不含糊地影响我们的东西,必须从那些可能存在的东西所具有的无穷性中挑选出来。

还必须给从形式与色彩发散出的感觉增加由所使用的种种物质造成的感觉。

有的感觉是粗糙的,有的是严密的,其他的是温柔的、爱抚的,等等——一个完整无缺的区域。它们加强或削弱了形式和色彩两者的效果。用钢、青铜、赤陶制成的同样的形式,起着不同的作用,因为在使有色光折射的过程中,物质改变了它,使它漫射,两极分化。绘画中的"笔触"、使用青铜、石头等的"手法",是一种限制、更改光波的方法。①

也请注意有色物质通过唤起触觉感觉来影响我们的另一种方法:粗糙、平滑、甚至还有温度。难道红色的东西不被称作有温度的,蓝色的东西不被称作寒冷的吗?使人联想到钢的一种色调,将其特定的感觉色彩与对这种金属特性的记忆联系起来,等等。这样的联想是经久不衰的。

这也是一个键盘!

经由色彩的透视

我们的眼睛自然而然地顺应黄色,这种心理倾向说明了为什么一幅画中的不同色彩看起来是处在距我们各不相同的位置上的。实际上我们的眼睛按照正常状态讲是屈光的,这就是说,**适应于黄色**,近视眼适应于紫色,远视眼适应于红色。我们被迫做些不均匀的努力以使我们的视觉适应于蓝色、紫色、橙色或红色的物体。试试看吧!盯着一幅画中的某些有色斑点,你就会认识到你并不是同时以同等清晰明确的状态觉察其他色彩的。这就是透视通过色彩起作用的方法。

① 拨弦、弹琴键,是对声波的振动……更改、限定。

眼　　睛		相对明显的距离
近视对应	……〔紫罗兰色 蓝色 绿色〕	遥远
屈光正常对应	……〔黄色 橙色〕	中远
远视对应	……〔红色〕	近

唯一不透视的绘画大概是用一种色彩均质平涂的一块画表面，而且如果用的是蓝色而不是红色或者黄色的话，那么即使这样平涂也还会显得比较遥远。因此一间屋子的四壁根据它们的色彩而对我们显得或近或远，屋子本身也就显得或大些或小些。这不应归功于色彩彼此之间的一种特定关系，而应归功于一种通过色彩来影响我们的真实的向性。

外 形 透 视

物质的第三维深度在一幅画里总是通过一种视觉幻觉而呈现出来，这即便对于线条设计来说也是确切可靠的。

意大利式的几何透视，是一个系统，它费力地克服种种追忆而起作用，这些追忆是在描绘空间中变化多样的位置向自然呈现出方方面面的形式时被释放出来的。它是依靠精密描绘创造来唤起对体积和深度的幻觉的一种符合逻辑的透视。它常常是冗余的，因为色彩本身允许对相对距离的种种幻觉做直接描绘，但是这种反映属于美学的范围，在此它是被特别加以争论的技巧。

量　　感

量感是允许产生更为完全的有关体积和明暗分布之幻觉的一种精密描绘方式。

形式的基本成分

我们将调查研究诸种形式的构成成分。我希望人们能够清楚地明白我的意思。我无意要求绘画应该用机械地分配我后面将要提到的基本成分的方法构建起来，我只是把那些首先是包含于每一件艺术作品中的可以传授的现象结构展示出来。

如果您愿意这样理解的话，它是一种我正打算系统阐述的感觉数学。我没有提供解开一个谜语的答案，而是一种角度，一种将要引导有关如何去感觉的知识的理解途径。

即使在我们的知觉和理解力的限度上，最微小的成分元素看来以服从支配着宇宙的那些规律。经过适当的磨炼，这样一种视野将会增加我们的知觉，获得明晰透彻的乐趣。这样一来，例如，当我们知道细胞和水晶体是如何产生的，以及它们根据严格的规律彼此联合起来的时候，我们就在观察它们的过程中找到了更大的满足。

一粒橡树籽，是一个由巨大的浓缩力灌注生气的稳定的微观世界，在有利的地点和时间里，在太阳和地球的种种力量的推动下开始觉醒。它发芽，新的细胞根据自然力的亲近这一永恒的标准把自身添加到最初的细胞上。时间一年年过去，化学过程和现象的奇迹把这颗橡树籽转变成一株参天的绿色结构，受着那些树木和我们的理性屈从的种种力量的支配。从这个角度看，橡树不再是供观看的树木，也不再是做猪食的橡树果的提供者，不再是艳绿色的一种借口了，而是宇宙的一个部分，是一个自在的宇宙。它是给眼睛提供精神和快乐的跳板，也是那些存在于我们心中因看到无限小与无限大协调一致而感发的情感的跳板。

艺术作品的情况也是如此。我们应该在它中间看到一种从最小的元素到最大的成分的总是不断开始、不断发展的过程。理性并不完全是徒劳无益的，既然它提供这样一些乐趣。（由于这个伟大的优点，我想起了那些艺术评论家，他们希望消灭我们关于我们的艺术和幸福的智能。）

硅藻的显微照片

自然和艺术中形式的各种感觉与要素的恒量

直线的全区域

所有形式可以被分成四种感觉。

两个主要的要素是垂直以及它的反面水平；其他两个与它们相关的要素是倾斜与弯曲。

让我们来研究直线。我们大家都认为：

1. 起源于直线的各种可传授的感情对它来说是特定的、独一无二的。

2. 这样的感情始终因其倾向性而被其他特征扩大。

3. 垂直线是一条使人回想起地心引力的直线，因此它在一定程度上是动态的。

4. 水平线是一条强调垂直线反面的直线，它表现出惰性的稳定性和宁静。

5. 所有的斜线，就其偏离这两种相对立的方向中的每一种而言，都带有这两种感觉状态的特征。

假设一种垂直姿态慢慢地倒下来，我们觉得它可能要"失去"垂直感而转向水平感。一条呈45度角的斜线，作为感觉来考虑，距垂直线的距离与距水平线的一样。如果一个人倒下了，那么在思维中我们伴随着他倒下，而且当他倒在地上的时候，我们自己才安下心来。这种通过外形的向性施加给我们的参与，是一种一般感觉语言的基础。

形形色色的曲线

曲线所特有的东西在一定程度上是它的倾斜状态。每条曲线的独特性[①]来自它关于陡直或水平感觉所采取的方向。(我这里把垂直线选定为我的第一个轴线)如果把一条曲线弄平的话,它的感觉就近似于直线的感觉。当它是个圆圈时它距这条直线最远。[②]

请注意任何一条特定的曲线。我们觉得赋予它独特性的是促使它汇聚或偏离垂直和水平这两种感觉轴线的"运动"——它的偏离的进展活动。证明是设定一条被截断的曲线,我们能够完整地领会到整条曲线的发展动向。

 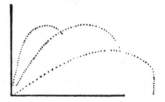

火箭划出它的轨道——它越保持陡直的轨道,它就越战胜了地球引力。我们似乎感到被拉扯进以对我们施加影响为形式的种种变化这个方面来,而且正是这种从出发点到终点的之字形路线,正是这种如果倾向于水平性就具有宁静倾向,或者如果垂直上升就具有陡峭倾向的路程,决定了正在谈论的这条曲线所特有的特殊性质。

一切形状都是我们当中对我们意识到重力现象的仿效。

调和关系的全区域

眼前存在的两三个形状创造出一种关系,它是大量并列特性的合成物。这是种种调和关系的可能性啊!

[①] 人们也许会说是它的函数。注意这也是分析数学的术语。它并不是唯一的相切点。数学是处理智力结构的艺术,造型艺术是处理被带来与感情的和理智的结构发生关系的感觉结构的艺术。更确切地说,将对形式的分析与对重力的感觉联系起来的尝试,并不是一种抽象,而是以真实的感觉为基础的。我的坚决主张如果过分的话,那是因为非常清楚地知道目光短浅的评论家永远不会理解我现在正在谈论一种感觉的"几何学"。

[②] 纯粹主义学说。在成角方向和潜在曲线的无穷可能性当中做出明智的选择,将为表现形式建构一个尺度。对于一个角度来说,要产生直接、独特的印象,它就必须明显地不同于另一个角度,否则它的外观就是含糊的——因此温度、强烈发光度、强烈的洪亮度、强烈的沉重状态,为了这种变化能够不含糊地被人们觉察到,必须偏离既定的规范、阈限!纯粹派对形式与色彩的分类是以阈限为基础的。色彩和直或曲的外形的情形也是同样的。普遍性依赖于直截了当性。无论我们多么希望表达我们的情形,让我们在最小的事物中挑选出诸如清晰而不含糊地影响我们的向性来,如同在广泛普遍的确定倾向中挑选一样。

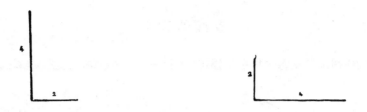

组合与主因

不同尺寸和方向的形式的结合是构成"复合物"的东西。它们可以还原为三类结合：

1. **相同性质的增加**。

2. **减法**。在更改数量中增加相对立的性质。

3. **中和**。在相等数量中增加相对立的性质。

主　因

　　一座塔的表现形式是其极度垂直状态的结果。相反地，在一堵墙上，水平性质占了主要地位。

直 线 的 意 义

直线的作用是要从每个角度来撞击我们①——一种淳朴、无机、雄浑的语言。

曲 线 的 意 义

曲线的联结较为流畅轻快,看起来不怎么需要花气力,因此我们获得了一种连续、极其润滑的感觉。最小阻力的法则在这里出现了。

曲线是美妙的语言,它妩媚、庄重又有女人气。因此绘画、雕刻、创作建筑、表演舞蹈,就是处理直或曲的形式与色彩,以便唤起它们各自所特有的感觉和联想(音乐中的声音也是如此)。

运动的全区域

穿过每一种形状的容易途径只有一种——向性。要从右到左穿过这些线条,就必须做出艰苦的努力。②

但是反之,从右到左沿着下列这些线条走就比较容易。

① 角是对垂直线的偏离。曲线中的种种变化可以看成是"曲线"角。
② "时间"如同介入音乐一样介入到造型艺术中。这就是我说"穿过"一条曲线的原因。一个形状并不即刻就见效。

　　我们沿着一条和缓的曲线前行远没有在一条断裂的线条上掠过困难,因为事实上,当眼睛在调查研究一个形状的时候,并不是固定不变的——它跟循着它。方向上的突然变化阻挡了眼睛的冲动——肌肉制动器被突然使用,眼睛回复到零点,新的开端必须花费运动肌的大量努力才成。

　　因此从底到顶注视垂直线,要比从顶到底更令眼睛疲劳,因为首先我们要对抗我们的重量,其次,眼睛的运动是灵活的,等等。

<h3 style="text-align:center">悬 浮 未 定</h3>

　　我们的思维总是试图使看起来非有机化或不够有机化的东西变得有机化。它还试图解决连续中的非连续问题。我们的思维倾向于完成不完满的或被中断的形状。我们先感觉到悬浮未定,然后才对完满实现感到满意。(对音乐中的现象也多有适用之处。)

<h3 style="text-align:center">时　　间</h3>

　　一个形状不是直接就产生出它的全部效果的。我们非得"跟循"它不可。时间介入视觉艺术中就如同介入到音乐、舞蹈和文学中一样。

水平

垂直

中和化（诺曼底的一个鸽房）

曲线（倾斜状态）

样　式

　　允许我们现在把种种样式看成是感情和思想的典型形式的东西已经衰退消失了。这样的样式在某些形式、色彩、当然还有声音和观念中找到了它们的表达形式。

构成直线的形式

构成曲线的形式

构成直线曲线的形式

　　当一个特定种类的感情在某些时期占主要地位的时候，某些"方式"的普遍分布产生了后来被人们了解为"风格"的东西。

　　方式依赖于思想和感情的方法，不依赖于技巧——建筑、绘画、写作的风气，是由感情和思想的方式决定的。多利安人思维的严肃性产生出浓密风格的《伊利亚特》史诗来。

　　"当赫克托耳看到他的时候担心跌倒在地上，而且他不敢再在他待的地方逗留，而是沮丧地逃走，这当儿阿基里斯以最快的速度急追他。虽然有一只山鹰，一只飞得最快的鸟猛扑一只畏缩战栗的鸽子。鸽子在他眼前飞过，但是这

头山鹰发出刺耳的尖叫紧追不舍,决意要捕获它。尽管如此,阿基里斯还是全力直取赫克托耳,而赫克托耳则用残肢尽可能快地逃到特洛亚城墙下面。"

在气候温暖的爱奥尼亚,《奥德赛》诞生,神殿构成的都城四处布满了表示爱的曲线!

"于是她抓住鞭子和缰绳,抽打骡子启程,骡蹄在路上发出得得的响声。它们气力不减地拉着车,不仅装载着瑙西卡亚和她洗的衣服,而且还有伴随着她的女仆们。

"……当她们来到水边的时候,她们向洗衣的水塘走去,那儿终年流淌着清澈的足以洗涤任何性亚麻制品的水,无论衣服有多么脏。她们在这儿卸下骡的套具,放出它们去吃在水边长出的新鲜多汁的牧草。她们从骡车上取出衣服放在水里,相互竞争着在凹洼处践踩它们并把污垢洗掉。当她们把衣服洗得干干净净之后,她们把它们平摊在水波已经把一片鹅卵石水滩高高隆起的水边,然后开始洗浴她们自己,用橄榄油涂擦她们的胴体。"

在公元前5世纪希腊人同时建造了壮丽高大的陶立克式神殿和轻柔儒雅的爱奥尼亚式神殿。两种样式同时存在——多利安人时常向往用漩涡形装饰来变得柔和些。他们就白天来说是英雄人物,但是夜晚在营帐里他们就变得文雅柔和了。

一种激动人心的、神圣的灵感激励着中世纪的建设者们,作为一种结果,他们产生了我们的大教堂——哥特式建筑是一种精神的结果而不是一种建筑方法的结果。葱形饰被发明出来是因为这样的曲线追求通达上帝的垂直线。古罗马人厌恶尖锐的角,但是基督教徒却从古罗马精神中汲取了安详宁静的因素。神秘的痛苦不得不以某种方式外表化。角的统治时期被开创了出来,而且在它的种种向性中灵魂的焦虑能够求得平静,用这种方法能够为其自身找到一个出口。由夏尔特[①]的大教堂我们又一次造成了与世界的和睦状态。[②]

[①] 夏尔特(Chartres),法国一城市名。——译者注
[②] 钢筋混凝土的发明被有的人解释为一种新风格的起源,可这是错把手段当成了目的。混凝土任我们熟练地建造合乎这种材料以及风格纯正性要求的各种形式。由交叉的葱形线构成的拱顶被自然而然发明出来,以便哥特式大教堂有可能被建构出来——这种形式或者更确切地说它所表达的东西,被人们期望因而被发明了出来,因为完备的罗马拱架不允许有这种神秘情趣的表现。手段为表现服务,需要则找它做伴。内心期望,精神倾全力满足它,技巧则使之圆满成功。

18世纪的俄国哥特式建筑。这位建筑师把他自己从这个拱门悬挂了出来。

黑人的"哥特式建筑"

| 错觉艺术 | THE ARTS OF ILLUSION |

现代加泰隆人的"哥特式建筑"(巴塞罗那)

法国的罗马建筑(苏亚克)

陶立克情调的自然

爱奥尼亚情调的自然

印度人的情调吗？不，它是一个放大了的蓓蕾。

我们做我们必须做的事,仅此而已。时代的种种风格支配着我们,而各种形状则把时代表现出来——我们所做的一切就是把它显露出来。——法国历代国王的手书风格……也是法国的风格。(参见本书第251页至第252页对"一些王室的签名"的注释)

艺术的对象是表现。存在着符合每一种感情、满足并且传递它们的表现方式。于是陶立克式、爱奥尼亚式、拜占庭式、罗马式、哥特式……就是不同种类感情的结果。

雷诺阿、《娇冶的女人》以及几何学

"可是先生,雷诺阿根本不关心分析——他按照他的天赋画画的呀!从那时起画家们已经成了数学家、心理学家以及天知道什么别的家了吗?"

"我无法告诉你雷诺阿是怎么认为的。我知道他对若扬先生说过:'我不用手画画,而是用我的屁股。'米开朗琪罗说过:'人用头画画,不用手画。'"

我所想要表明的是绘画应该只关心由心灵清楚地表达出来的东西。我们试图做到认真负责。许多人凭直觉知道时间,这是常有的事,不过,一架性能良好的精密计时器还是很有用处的。雷诺阿是一位具有天赋的经验论者。各种规律同样有效,因为人们无意识地服从它们,但是意识到它们并没有害处,我们需要一种具有精确性的艺术,因而我们的方法也必须具有精确性。

还有,我只是为您设置了一个无害的圈套,因我知道您为了反对这种我极其赞美的精确性精神,会出于本能泪汪汪地谈论绘画。

麻烦您注视一下对面的照片,您会看到,为了解释我对曲线的上述议论,我已经准确地挑选了那些由您的朋友雷诺阿画的具有很好装潢形式的动人作品。唯一的不同是这些曲线是水平方向的,为的是不使您想起原型,因为当我们还没有清楚地规定感觉的原初影响的时候,那会一下子把一切都弄糟糕的。火箭和山是她的胳膊[①]——感觉、表现、感情都是相似的——形式上的相似。

总之,这条曲线代表了一只胳膊、一个乳房、一块腹部、一条大腿、膝盖和小腿,但这首先应把其外观效果归功于它的曲线的这种"运动"。请对指挥这首轻快而美妙旋律的垂直着的横坐标思忖片刻。这就是为什么这座里约热内卢的山有着一只女人胳膊的魅力,如同这位姑娘的胳膊有着和这座可爱的山的动人之处一样的原因。

领悟所获得的快乐增强了那些感情的魅力。回声接着回声。您能听到这些回声吗?

描绘增强了这些外形的直接外观效果,通过反射获得了对它们来源的联想。

[①] 参见曲线,第189、202、205页。

我并不是说应该忽略它们,因为我们马上就要讨论到它们,但是它们是一种结果而不是原始最初的东西。一个漂亮而无用的花瓶代表了什么事物吗?它是个花瓶,这就足够了——然而,它又是一切事物。绘画首先是形式与色彩。塞尚回忆说,当他拜访库尔贝的时候,注意到在一幅接近完成的画中有一块褐色的斑纹,于是问这代表了什么。库尔贝回答说他"还"不知道。下一次拜访的时候,他说:"我明白了我画的褐色斑纹,它是一捆木头。"类似地,一条曲线可以成为一只小腿、半边屁股、一个腹部或一只乳房。

与感觉有关的联想

感觉：作品的实质；联想：想象、情趣。

蓝色使人记起天空，因为天空是蓝色的；黄色，太阳；鲜艳的色调，花朵。赭色颜料是坚强有力的，因为泥土就是这种颜色。花卉的色彩适合于表达优雅、脆弱。

在一块黑色的画面上画上些星星色彩的斑点，它就成了夜晚在我们心中唤起某些感情的天空。某些领带像是天上下来的，某些水袋似海洋一般，某些方格地毯似从飞机上俯瞰到的田野。

请仔细观察一下油料和颜料商的店铺门面。他们挂出由不同色彩的颜料构成的形形色色的镶板来作为招牌。这里是一块上端画成蓝色下端画成绿色的长方形镶板——天空下的一块草地。在另一面上，它是下蓝上绿——树下的水。还有上红下蓝的，表示海上落日。……类似的试验可以通过观察在多数词典里能够找到的所有国家国旗的有色图版而试行。

如果这些联想的不可避免的机制为我们认识到了的话，我们怎么能不对那些着色并没有"产生"他们所期望的效果的画家的惊异之举感到吃惊呢？他们用花卉的颜料作画，惊讶地发现他们的图画看起来孱弱无力，尽管花费了大量的惹人瞩目的色彩——它是惹人瞩目的，但却没有任何力量。蝴蝶、花卉、纺织品的颜料无力表达深沉的感情，而只能表达出蝴蝶，表达出园艺的或者"纺织品的"情调。形式的语言的情况也是相同的。

> "把与本质联结在一起的观念扯开，不是我们的力量所能及的。如果有人告诉我说黑人受黑暗的影响要比受大晴天光明的影响更大些，那我倒该改变我的看法了。"（狄德罗）

主　题

我们还可以从油料和颜料商的店面引申出的一个训诫是，可以没有像非写实性绘画这类东西。这些镶板早已被归诸不表示任何事物——它们是纯粹的"结构"，但是我们把风景硬塞到对它们的理解中。新造型派画家的作品的外观效果也是如此。对他们来说，它是纯粹的画，但是从实际功效上说，却变成了瓦片和地毯。

在此，我们接触到一个最棘手，而且在现时期甚至又最危险的问题——（艺术作品）主要对象的选择。难道我们必须成为鸵鸟般的人，避开这个对我们自身的诘

难吗？显而易见感情必定比主要对象更重要些。没有这一基本原则就不可能有什么真正的艺术。然而，塞尚画的盛着三只苹果的盘子又一次彻底"淘汰"了格勒兹①所作的某种剧情说明。

不过，《埃莱泽儿和蕾蓓卡》要比夏加尔或塞尚画的三只苹果更为有力地感动我们。某些景色在我们心里唤起的感情，增强了我们所体验的感觉上的快感。

美好的主题从不伤害任何人。回到塞尚那里，他画的郊外的小木棚和宏伟的圣维克多山一样动人吗？一幅画中造型方面的品质特性当然与另一幅画中的一样，但是主题的宏伟壮观却增加了某种东西——它增大了无知就无法成为伟大的时代精神的崇高感。

让我们从逐次产生的革命结果给我们的艺术带来的局部启发中，获得教益吧——但是别让它们限制了我们。我们为什么应当继续剥夺我们自己的高尚主题的丰富源泉呢？我确信今天我们需要的革命是题材方面的革命。

这种被唤起的主题并不必然就是人的形式，不过它倒是几乎极大地影响我们的东西。毫无疑问，在各种管子组成的世界里，管子就是所有主题中最美好的——但是我们是人。

 1. 对一般主题的选择已经获得它的革命性的意义——它已经成功地把我们恢复到对各种感官的感觉上了。为此谢谢了！
 2. 由于与描绘截然不同，艺术通过只诉诸形式与色彩的方式，已经使得它的感情方面的意义可怜巴巴地减少，另外还变得模棱两可了——仿佛我们在午后两点钟期待正午一样。
 3. 改变这种局面的唯一可能性是承认一定程度的描绘。
 4. 假使承认描绘，那么选择壮伟的主题更好些，即那些富具造型价值并且与情绪相连的主题。
 5. 一件作品是根据它内在固有的品质特性而具有意义的。那些由对美好主题的选择而产生的作品不可被视为微不足道。
 6. 主题实质上什么也不是！如果它所利用的方式感动了我们，那么它就具有价值。但是如果上述不具有任何具体意义的话，那么这种表现方法就没有价值。
 它是否值得说或做的标准在于它的"崇高"。

① 让·巴蒂斯特·格勒兹（Jean-Baptiste Greuze, 1725—1805），法国画家。——译者注

受监督的催眠；简单性与复杂性；自然的准则；超自然的准则；幻觉与催眠；几何学的套索；安定催眠；戏耍用的镜子；自然的主观法则；大自然有韵律！结构。安泰俄斯①。仿照自然作画。

要成功地缓和现实，艺术作品应当：

1. 尊重我们内心对自然的基本反应力的深刻而固有的感觉，而不过分地伤害它们，于是就使得我们把作品与其主题做比较，把我们带回到字面现实上来（如同一个怪物使我们想起正常的动物一样）。

2. 不过，仍然与自然的诸方面保持着一定的距离以至这种被引进到习惯性方面的障碍，时时刻刻可能使我们丧失我们的心理文饰的熟练性。

由于不再受"常识"以及"正常事物"的强有力冲动的控制，我们无意识的准则就敞开并且允许融合我们的睡眠状态，即种种被抑制或不知不觉的潜能。于是一个新的感觉与意识构成的世界产生了。浮士德式的欢乐！

问题在于怎样创造一种幻觉形式，用来替代将艺术作品作为一种对象（诗歌、音乐、绘画或建筑）所做的简单知觉。

罗马人的拱门。橘黄色的。

① 安泰俄斯（Antaeus），希腊神，巨人，海神与地神之子。战斗时，只要身体不离开土地便能百战百胜。后被赫尔克勒斯识破，将他举在半空中击毙。——译者注

艺术作品凭借着绝对明确的显性因素吸引住我们，如同闪光耀眼的金属诱惑住鱼或者未开化的人一样。这正是几何学统治的王国。它的形式有着催眠的效力。它把它的力量和能力奉献给艺术，马格德林时期短剑手柄上的律动模式，或者用简朴的几何形字母雕刻在一只朴拙的盘子上的"当心危险"都是明证。多么简洁的责戒呵！作品的结构是应该吸引我们的东西。（人们知道这一试验：一道粉笔划的线和一只不动的母鸡，由于受到迷惑，它用嘴叼这条粉笔线。）但是一旦实行这种检验的话，更为复杂的关系就必定会发挥作用来抑制我们。各种迷惑要捕获我们，继之而来的刺激要拘留我们。各种招贴抓住了我们，但我们不会呆久的——这只不过是无意之举。无意识招贴的制造商们已经认识到了这一点，可许多现代画家以及一些最为粗野的人还没有意识到。一件艺术作品应该在我们心中造成颇为不同的反响。

作品应该传递出它深深地遵从自然的支配这样一种感情来（这并不意味着要主张它必须恪守它的习惯性的方面）。为了把这个颇为含糊的公式讲清楚，举出的例子就应该有力量——把某种法老的雕像画成紫色或者绿色，其外观效果是荒谬可笑的，一个好端端有机的东西被毁坏了。我们每天还看到这些相同的错误，它给某些种类的绘画增添了点辛辣活泼的气味，但为时不久。

因此，如果我们赞美某个自然对象的话，这仅仅是因为形式与色彩的和谐影响了我们吗？不，这首先是因为我们心中有一种对宇宙秩序的直觉，常常是一种或多或少有意识的觉察。而我们赞美的这个对象符合这种秩序，并且向我们显露出它符合的程度。

狄德罗写过这些令人惊讶的话，它们的确是很现代的：

"米开朗琪罗将可能存在的最优美的造型赋予了罗马圣彼得大教堂的圆屋顶。几何学家德·拉·海尔被这种造型震动，用缩尺来画它，发现其轮廓线是最大耐力曲线。在米开朗琪罗可能挑选的其他无穷种方案中，是什么促使他挑选了这条曲线的呢？日复一日的生活经验。正是它就像确定无疑地启发了伟大的欧拉那样，使这位建筑巨匠想到了避免墙壁倒塌的扶壁角度，而且使他认识到怎样在最利于磨坊风车转动的角位上安装风车翼板。"

这还说明了汽车、飞机、轮船和赛马在比例上是如何吸引住我们的，因为它们足以避免我们知道并且感觉到的抵抗他们速度的各种阻力。从表面看来，我们的作品也必须服从这些自然的指令，即通过这种传递物——人，微笑的世界与巨大的世界协调一致。

从飞机上俯瞰的开罗郊区

错觉艺术　THE ARTS OF ILLUSION　217

帆船

独木舟

飞机

　　大海波动着。在这种无休止的千篇一律中没有什么东西引起人们的注意。海浪突然展开它完美无缺的层层螺旋线。大海表演着一种准确无误的行动，仿佛整个大海都紧凑于这个波浪之中。大自然有时似乎已经获得了一种完善类型的创造物，即已经使一个被清晰系统阐述过的概念具体化了，已经紧紧地附着于一种规律了。因而我们有能力读解大自然有韵律的一首诗篇。它非常符合几何学。

蜜蜂把它们的巢穴构筑得明显呈几何形状——溶液以经久不变的形式定了形；波浪按照可以用公式表示并且可以还原为等式的曲线蔓延穿插着；柱顶像爱奥尼亚式骨架一样卷曲着。为感官和理智而高兴欢欣。几何学者和化验员，同时揭示出我们看来似乎难以置信的和谐一致。这个世界是几何形的吗？几何学是人们抓住的与所有事物相连的头绪吗？还是说支配脑子的种种法则是几何形的，因而脑子能够唯独觉察符合它的经纬的事物呢？事实仍然是探索者或者发现了代数的联系或者发现了几何学的联系。这种丰富的和谐一致已经使得最为聪明的评论家断言，如果一个特定的假设是合理的，那么其他的假设当然就不是正当的了。我倒相信在这样多重和谐中人们应该看到，它们证明了一切事物都依赖于我们理智所具有的种种规律，并且证明了形形色色的几何或代数分析的样式，既然它们只不过是我们思维活动的多样形式，就必定不可避免地相互协调一致。它们只不过是用各种不同的语言描绘了相同的现象。

一切事物看起来都是按照数学"形式"发展的，它实际上恰好是艺术——所有艺术门类——这种语言的基本形式。这是鼓舞人心的事，但其反面对我们来说可能会令人费解——不过最使人惊讶的是我们对它感到吃惊。几何与代数、对具体世界的各种抽象传递怎么就不能够揭示出我们与这个世界之间有系统的和谐一致呢？

数学上的常数极其同等地适合于埃及或希腊艺术。它们还适用于我们称作美的那些自然对象。这意味着艺术家们注意到大自然的准则，并且在他们的艺术中使用它们了吗？还是说这仅仅意味着创作的每一番努力，要想真正是惊天动地的，就必须遵从某些恒定的规律呢？我们无法说。然而，埃及人、阿拉伯人、波斯人以及文艺复兴时期某些像皮埃罗·德拉·弗朗切斯卡和列奥纳多那样的人，狂热地迷恋着数学，并且把某些算术或几何的原则应用到他们的艺术中。另一方面，我们可以断言，虽然某些现代人忽略这样的原则，但是仍然有许多人对它们予以极大的关注。甚至更进一步说，重要的是能够直观或感觉某些常数。它们是算数的、几何的、对数的、还是属于其他什么系统的无关紧要——重要的是它们应该是现存的。如果它们是现存的话，那么即使过于不确定以至不能构成一种明确的技巧，它们也将是充分确定的以至丰富了一种倾向、一种精神、一种道德观、一种审美观。

这就是为什么艺术，在最高意义上讲，不能够是自由的原因。一件作品要想是伟大的，人与自然之间的某种和谐就必须存在着。自然而然地精炼美好的事物是本能艺术的产物。自然、本能、智能，有时集中起来，融入鼓舞我们的形式之中。当艺术家成功地创造出某种这样的奇迹的时候，他很可能正在揭示可觉察世界的横坐标和

同等的事物,或者那些我们心灵最深处的东西——结果都是**相同的**。

我认为形式可能是一种来自空间的召唤所产生的结果！物质,我指的是最厚密的波状物,看起来可能会把它自己如同渗透到泥土中一样,渗透到给它提供了最小阻碍的空间中去——于是它就变得我们可以觉察到了。

当我们把宇宙想象为组成一切事物的时候,当宇宙的规律如果还没有把它们浇铸成我们的感官和理智能觉察到的结构的话就什么也不是的时候,当一切事物自身符合宇宙的结构也符合我们的那些海浪波状物飘忽不定的跳动的时候,它是多么的漂亮多么的动人啊。我们从混沌中制造了一个世界,一种艺术产生的结果,它反过来向我们揭示出我们固有的结构。

我们能觉察到的一切都是结构。因此这个宇宙只不过是"结构",艺术家是人类的上帝。这句话具有双重的含义。我希望它如此——它是一个同源语,有神秘含义的。

世界上最小的东西、声音的最微弱的调子、最小的形状、最些微的想法,屈从于时代精神的泰坦们[①]为之提供了似乎有理的等式的一种宇宙指令。这是关于这种波状物规律的泛神论！事实上,摆动不定——而且每一种摆动都定型为一种体系的上帝,是一种存在物。一件艺术品,是一个具有双重含义的结构——与宇宙和谐,与人和谐。

艺术家必须逐渐熟悉这些联系。然后他的精神就会同那些觉察器、感官、心理和心灵协调起来。宇宙并不仅仅存在于艺匠的十根手指中。

只有精神才具有一致包含相互矛盾的诸方面并且把它们融合为一体的能力。**艺术**就是这种融合。

没有这样一种态度就没有真正的艺术！每门艺术中每个时代的伟人,是那些对他们来说纷繁的世界只不过宇宙和谐的一个有旋律的方面的人。我曾经写过,对于一位诗人或者一位画家、科学家、音乐家来说,一玻璃杯水并不仅仅是一只盛水的玻璃杯子。

假如您的想象力冷淡没有活力的话,您就得仔细揣摩一块岩石晶体,或者把一把石斧拿在手上——冥想爱因斯坦的六个将所有可能的现象协调起来的公式,或者听听巴赫的音乐,或者观察一下生根的蚕豆就足够了。某种神秘的作用是就在我们体内发生,我们觉察到那些深深渗透到我们未被探究的心灵之中的大自然的音节——而且我们不知怎么发生的,它们就显示出所有结构中的种种和谐一致之

[①] 泰坦(titan),希腊神,为巨人族成员之一,喻大力士、巨人。——译者注

处。当我们看到蜂房的时候,我们应与蜜蜂认同!蜜蜂知道结构是什么东西吗?它制造了一个结构,而这就是我们的链环——自然本身,不借助昆虫或人,创造了这个盐盘——这就是我们与她的联系。我们将水晶般盐湖的踏脚处转换成凡尔赛宫宽大的阶梯,在精神上攀登这种阶梯。反之,这种阶梯变成为一种结晶体。一朵花不再是大自然开颜喜笑的代表之一,也不再是花店廉价的双价分子,而是沿着某些轴心转的磁波,转得如此之快以至它们变成了物质、色彩。如果玫瑰的色彩如同它的芳香无疑也具有的情况一样,是有某种频率的磁波的话,那么就使得它更进一步飘忽冥渺了。

现实被变形为一个奇妙的振动附聚体,服从极其单纯的等式。

这种非物质论与物质论相去甚远。让我们翘首远望脚踏大地,探索出构成一切事物的准则,并且用经久不衰永远感人的结构来组织基本的形式。

在画室里、在书房里,我们总是听到或者是完全与自然决裂,或者是"回到自然去"的种种争论,这是依靠我们感官的有形和有限的手段进行的。但是与此相反,我建议我们应该附着于自然,不过是在内心里。这并不意味着手托调色板,没精打采,目瞪口呆地凝视着自然。

应该画的正是看不见的东西,艺术是对神秘事物可觉察得到的复制。

显微镜下看到的硅藻

通过高能望远镜看到的仙女座星云。顺便说说：仙女座比地球大数千亿倍。人比恒星更接近原子。10^{27}次方个原子构成了他的身体。10^{28}次方个人的躯体大概能提供建造一颗恒星的材料。正是通过研究恒星，我们才能够构想原子的结构。("天文学")

安泰俄斯，海神涅普图努之子，依靠他母亲土地而重新获得力量。他被赫拉克利斯用手举在上空中战胜。他的力量就像一个截断了源泉的湖水一样的衰竭。多么深刻的神话！因此如果我们停止从大自然汲取营养的话，我们就衰竭了。

自然并不只是她所显露出的样子。坐在她面前用画来描绘她是不够的——她是不可模仿的，因为感情并不是从我们碰巧临摹的这个片段方面产生的，而是从我们周围的所有事物、从我们不带觉察的一切直观观照、从存在于我们内心并且起作用的以及我们觉醒的感官所显露或猜测的一切品性这个整体中产生的。"仿效"某物而画的作品绝不是任何东西，只是缺乏一切主观感情的客观的"现实的一部分"。

如果我们的电池需要充电的话，如果我们对令人惊讶事物的感觉需要激活的话，那么就必须重新对自然沉思冥想。于是，即便是画了两只苹果或一个烟斗，也显示出一种与那些唯有自然才能唤起的情感有着近似之处的和谐一致来。如果青春还在的话，要欺诈地作画是办不到的。

人们发明星期天使得我们有可能放弃自身，在真实的空气中、沐浴在阳光这个红色血液组织或勃勃青春的激活者之下——长着幼蕨的嫩芽，它的螺旋式的几何形状，形态优美，烘托出它的精髓，然而却蕴涵着所有生命的秘密。把我们的眼睛沉浸在天空的蓝色幽远之中（那不是什么佛青！），手拿蠕动的或飞行的小动物观察一下吧：光滑的鼹鼠，温柔的麻雀，僧侣式的昆虫，宇宙的极小必需品，它们都活动着，受一种与我们自己的一样难以理解的命运的消磨。森林、山脉、海洋，我们必须沉湎于其中，这样我们也许能不担心深度或高度了。

我们必须舒展地平躺在大地上——当我们新近出生或者死亡的时候，一切都改变着。当我们竖立着的时候，从五英尺六英寸的高处看事物，就把它们显现得仿佛听凭我们使唤一样——世界在我们脚下。但是如果我们平躺着伸展开躯体的话，那么我们周围的草木叶片就成了森林，我们眼皮底下上帝的创造物就与我们等高了。我们盲目的夜郎自大自己做了修正，因为我们看到我们站在事物的整体之中。

在望远镜的清澈透明的镜片中颤动的土星，引发我们深思，如同一只萤火虫引起儿童沉思一样——银河生成为银河系，或者显微镜下一点湿意使得一粒沉睡的种子复苏也都是如此。耶利哥[①]的玫瑰，群集原子的布朗运动[②]，无论是什么，都必须在显微镜下看，然后我们必须转到对我们自己心灵深处的注视上来，寻找那个作为巨大统一体的横坐标的不可言喻的轴心。

[①] 耶利哥（Jericho），位于约旦河西岸死海以北的一座古城，今属巴勒斯坦。——译者注
[②] 布朗运动（Brownian movements），指浮在液体或气体中的微小粒子的偶然运动，它是由周围介质的碰撞造成的。以苏格兰植物学家罗伯特·布朗（Robert Brown，1772—1858）的名字命名。——译者注

波结构。电影

可操纵的钢骨架

辐足虫纲和硅藻纲的显微照片

月球

天空

土地

土星

菲狄亚斯创作的雅典娜·普罗玛科斯的"商业"复制品,我们的商业美术

创　作！

　　一种需要——一种苦恼、一种焦虑、一种嗡嗡作响——我们体内有种东西在深深地蠕动着，它有着一种心神不定扰人心烦的颤动——我们感觉到创作的需要。这种需要将被认识，这株零落的树枝将被抓住见诸大众，我们必须深究我们自己。

　　必须做出潜水员的努力，下潜或从海底重新上浮——梦游症和千里眼的转换更替。于是一切都浮出，线索头绪突然出现。由于深深地注视着我们自己，我们又试图兜圈子。从无意识的雾霭中逐渐产生出几乎是限定的成分来——我们引某种与我们有关的东西上钩，但它顽强地抵抗着。而且，在所有这些片段周围，是夜晚。我们已经半醒地看到那些顶点在汹涌澎湃，变得更清晰了。我们显露，或更确切地说，我们形象地描绘，形象地描绘就是要赋予我们的梦以形状。

　　于是我们的清醒神志能够借来帮助调整这些分散的片段。这种构成的行动在于找到描绘这些可觉察的想象活动的手段——形成客观性的活动。但是人类能成功地跨越这座桥吗？他的意匠具有普遍的重要性吗？判断力必须判定。有一种确定的技巧是件好事，但是键盘必须准备好。

　　这种构图艺术是在这样一块键盘上处理灵感的活动。

　　直到我们知道播种的不是野草，我们才在我们的田地里播种种子。每件艺术都是根据第一个姿态来决定的，因为它的每个部分都必须依赖其他每个部分——相同的线索必须始终贯穿它，每一个成分都必须不足下一个成分。我们的想法并不都是值得花费精力或者说丰富的。我们时常认为有大量的时间在处理这项工作本身过程中出现的种种困难，可这是一个严重的错误。作品必须在存在于它背后的概念中产生，就像诞生一个生物那样正常和注定，必须沿着最初冲动的线路发展它的一生。

　　而且如果在长期训练之后，人们可以极其完整地设想创造性的努力的话，那么就可以打样设计了。从这时起，不会发生什么根本的改变了，它要么是好的要么是坏的。但是这种试图必须坚持到底，并且尽可能完全实现。这就是我用草图所指的意思。

　　然后用最后的形式实现这件作品，永远完善完美。艺人的良心会介入到这里来。完满，但不做得过火！

　　在这个意义上，观念和实现将使艺术作品产生出来，它们不会使人想起镊子，相反，倒是像在发射之前其弹道规律就已存在的火箭那样，自然而然地上升。

　　我们不能再认可那些充满零碎东西和事后想法的艺术作品了，它们如同将婴儿

一个胳膊一个腿地依次取出来然后再缝上的拙劣分娩方式一样让人痛苦,是表达拙劣的书籍,是摇摆不定的思想。我们所想要的是最完美的作品,证明对它我们曾有过沉思苦想。制作仅仅是对预先已经成熟的一种观念的完美实现。作品应该与它的表达方式有着最为准确的近似之处。

在艺术中决心总是"有用的"。最优秀的作品不能"击败"最拙劣的作品是多么不幸啊!

纯 艺 术

纯艺术不是可以归档的——纯粹性,按照我的理解,是指由最小投入而获得的最佳效能、强度和质量。我们的脑子是这样构成的,以至我们不可避免地对能够节俭地并且最终表达自身的拘谨口才做出反应。这种相同的趋向决定了基本的形式,例如,鸡蛋,或者烟花的弹射线路。如果鸡蛋稍不对称,我们就不怎么乐意描绘它。八被发明成旋转弯曲的,但这种使它们的轨道规律复杂多变的精巧发明,却使它们变得让我们感到不舒服,就像漂亮的皮革或可爱的长发被硬弄成波浪形一样。这种活力四射第一流的烟花极清楚地服从一个推进一个遏制的速度与重力这两者,它白炽般的闪光为我们的感官和我们的心灵描绘了一个精确的等式,是何等的久久不能忘怀啊。我们立刻认识到这两种力量之间的争执,前者依照由我们的本能直觉到、由它们自鸣得意地批准、由我们的预测所预示以及由我们的眼睛觉察为一条抛物线的规律,慢慢地向后者让步了。激情的激起,是由于它对我们的情感、感受能力和精神的三重影响所致。

所以,在艺术中,这样的必然性也必定是存在的。一件艺术创作品中的一切都必须是并且看起来是对这些难题的完全解决。这是个巨大的困难!

提 升

艺术是人类努力的顶点。并不是一切事物都符合艺术这个名称的。通常,被人们称作美的东西应该是使人愉快的东西,可这是虚假的。伟大的艺术是提升的艺术。其余一切都只是消遣、无聊的感觉、专家们有限的发明——事实上,极其不重要。可是要试图摆脱把艺术精品、平庸作品和"甜俗"之作放入同一个麻袋的现存混乱,我们就还必须再一次(但是是最后一次)回到洪荒时代,对提升加以规定。

犹大出卖了基督！这使我们精神提升了吗？我藐视任何继续在教堂里悠然自得地吹口哨的人。当然，这可以是有意而为的，但是只有通过伤害自然的感情，以及由此盲从地承认某些事实有着一种绝对命令的所有效力才能办得到。我们必然受到某些人类的创造物、某些形式或形式的组合体、声音、观念、色彩的感动这一事实，表明我们是被调整好用以指示某些声音、观念、形式、色彩关系的指示器。这就是向性！

这些现象中的某些以这样的方式影响我们，以致我们在教堂这种场合下，体验到我们应该称作提升的东西。

每种艺术的每种杰作，无论它是令人愉快的还是不令人愉快的，都使我们意识到这种不可遏止的力量。这种象征宣明某些生命是杰作，某些艺术品是杰作。

世上有不关心精神提升倒喜爱鸡尾酒的人，然而如果巴赫的音乐偶尔在某家咖啡馆弹奏的话，喝酒的人就被感动了。在罗马那个米开朗琪罗的《摩西》永远受人推崇的小教堂里，游人们的沉静证明了这种吸引他们的崇高。在意大利人的教堂里喧杂声大，但是在佛罗伦萨的这个美第奇教堂里，这种宁静强烈地震慑住人心，就像暴风雨前的宁静一样———一位已故大师的音容笑貌宛然如在眼前。

人们说一件杰作像自然力量一样起着作用，而且的确宇宙的伟大力量蕴含有诸如提升我们之类的力量。艺术所具有的伟大力量支配着我们并且使我们暂时的个性所带有的喋喋不休沉默下来，恢复我们对我们狭小器量的意识，因而它们暂时把我们从我们自身的重负下解脱出来。当我们从这座山上下来的时候，我们有一阵子感到轻松舒畅。因此如果我们经常观看杰作的话，它们就使我们忘却了自己。

美

我们必须感谢"拉鲁斯"[①]词典如此准确无误地显示出这个共同的错误。美："令眼睛或精神愉快的东西"。

艺术杰作实际上永远不是使人愉快的。它们对我们产生的影响过于显著以至"令人愉快"这种定义没有任何真正使用之处。如果拉鲁斯先生注视过西斯廷教堂、圣母院、巴底农神庙，如果他听说过"田园交响曲"、巴赫，或者读过莎士比亚或索福克勒斯、一切美好的事物的话，他还会称它们为令人愉快的吗？这位词典编纂

[①] 皮埃尔·阿塔纳斯·拉鲁斯（Pierre-Athanase Larousse, 1817—1875），法国语法学家、词典编纂家和百科全书编纂家。——译者注

家想必考虑到了喜歌剧。无疑他所喜爱的作家和画家是巴黎生活的自由而闲适的合作者。

我们所能说的一切就是提升的感情使我们感到满足。说它令我们愉快，作为一种解释，是不充分的。

事实真相是一件杰作必然唤起强烈的情感，有的人因这种情感而感到愉快，但其他人却觉得痛苦——我们必须自己具有高尚性才能拥护崇高。美，人的基本渴望之一，是对被提升的感受。没有什么不带疲劳的攀登，由于这个原因最伟大的作品并不是令人愉快的。

要说一件作品是令我们愉快的或是相反的，就是要评价我们感受到的情绪，而且首先是要看到它感动了我们并且把我们带到我们的幻觉、我们个人的倾向的一种状态中，它使我们消极或积极、惬意或不惬意地做出反应。仿佛它是一位必定偏袒的检查员给的检查标记。作品令人愉快与否取决于旁观者而不取决于作品。①

现在我们清醒了！我并不是说美是令人厌烦的东西。华托甚至有时能提升人的精神，莫扎特始终、塞尚经常、雷诺阿不时能够做到这样。

崇　　高

甚至当我开始谈论崇高的时候，我还自问这个单词是否为人理解。因此假设情况继续发展，各种字典不久就会把它遏制成完全无意义的废弃物。海顿①、莫扎特在《唐璜》和《魔笛》中，把我们带到了崇高的境界：瓦格纳模仿莫扎特，但大量用舞台上毫无价值的华丽服饰来制造崇高——这些虚假的浪漫因那些骄傲、软弱、空话连篇的人而毁坏了对这种崇高的一切尊敬。

不过，我们在与能够提升我们的每一种创作努力接触的过程中，的确体验到了这种崇高。但是那些属于我们时代的从容易得到的东西中获得快感的人，几乎不能接受我所认为的艺术的目的是要成为"伟大"，而且被提升的最高的伟大符号是"崇高"这一基本想法。

我写作，而且我确定我将受到小丑们的嘲弄，我对他们毫不在意。这些小丑从他们卑劣器量的傲慢高度嘲笑艺术。对他们来说，"伟大的艺术"只不过是一种玩

① 这种美的概念解释了在对艺术作品的欣赏中存在的种种差异。在人类的幼年时代，年幼的民族对美什么也不懂，只欣赏给他们带来快感的东西。
② 弗朗茨·约瑟夫·海顿（Franz Joseph Haydn，1732—1809），奥地利作曲家，维也纳古典乐派代表人物。——译者注

笑。由人的头发做成的画对他们来说，和《佐贡达》①一样好，甚至更好，因为它更逗他们发笑。对他们来说，一块1870年的玻璃镇纸值地球上的所有普桑们——德拉克洛瓦是个年老的令人厌烦的人！我们不再是孩子了，我们要得到消遣！

只有一种艺术有考虑的价值。伟大的艺术。这就够了。抑或您要让我把耳聋年老的贝多芬或者巴赫以及他的22个孩子放在紧追您的位置上吗？

根据词典的说法	我 认 为
美，名词：令人愉快的东西。 **使高兴**，动词：讨人喜欢，使人精神或感官陶醉。(拉鲁斯)	**美**：对提升的感受。
涂画，动词：用色彩来描绘。(达姆斯特泰尔②) **涂画**，动词：用色彩描绘一个物体、一个场景、一个存在物的艺术。(拉鲁斯)	**绘画**：用创造感觉的这样一种方式对视觉现象的组织，与它相关的联想唤起思想和感情。好的绘画提升人的精神。
雕刻，名词：雕刻的艺术。 **雕刻家**，名词：雕刻的人。 **雕刻**，动词：用凿子刻。(达姆斯特泰尔)	绘画、雕刻与建筑之间的唯一不同是技巧的不同。绘画以空间**幻觉**起作用，而雕刻和建筑以**空间本身**起作用。
建筑：1. 构筑大厦的艺术。 2. 比率，一幢大厦的建筑特征。(达姆斯特泰尔)	**自由建筑**：大尺度的雕刻。 **实用建筑**：工程师的职能之一。
散文：不遵从诗句的韵律或格律的言语形式。(达姆斯特泰尔)	**散文**：用言辞的技巧来创造感觉、思想和情感的艺术： 1. 实用性散文。 2. 自由的散文：感觉、思想、情感的传递；它的特性与它提升精神的能力相称。
诗歌，名词：用诗体写成的作品。(达姆斯特泰尔)	**诗歌**：与自由散文的媒介相联系的艺术，有着用格律、省略形式以及和谐悦耳的声音阻止批评才能的充分可能性，如果被提升的情操产生的话，那么每种方法都是合理的。
音乐：拥有节奏和韵律的声音的旋律递进或和谐并联唤起某些感情的一种艺术。(达姆斯特泰尔)	**音乐**：达姆斯特泰尔的定义看来是充分的。只补充一点：优秀的音乐提升人的精神。
舞蹈：伴随乐器之声或噪音，身体有节奏地连续运动。(达姆斯特泰尔)	**舞蹈**：运动中人的身体表现的有形交响乐。优美的舞蹈激发起对崇高的感受。

① 《佐贡达》(Gioconda)，即达·芬奇的名画《蒙娜丽莎》。——译者注
② 阿尔塞纳·达姆斯特泰尔(Arsène Darmesteter, 1846—1888)，法国语言学者。——译者注

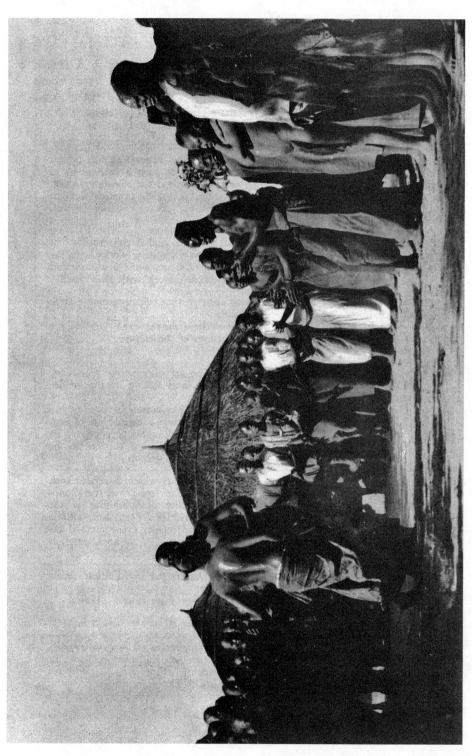

舞蹈

十一、幻觉艺术、艺术的戒律——音乐

下面关于文学、音乐和理论科学的章节只是为了对已经提出的一些想法做更为详尽的发展而进行的讨论——我下面所说的也应该适用于前面的章节，使它们变得完满。

音乐是各门艺术中最直接者。它对我们的感官的影响是直接即时的，而且没有任何依赖视觉的艺术所带有的做作的模仿介入。耳朵的和谐纤维对声音产生反应，伴随着感情的释放，联想起伏跳跃。仿佛这些颤动能够自由地改变我们情感性的运动。这不是独一无二的，因为如果音乐是伟大和明智的话，心理上的和谐就在我们的精神里觉醒。

如果我们能够答应不把音乐看成是一种令人惊奇的限制于大量乐谱中的东西的话，那么关于它的难题就可能不怎么晦涩难解了。

通常把声音和噪音区别开来，前者被认为是正确的，是音乐。一个陈旧的惯例！爵士乐出现之后，噪音在音乐界取得了自由人的权利，简单的原因是它能够激起情绪。瓦格纳或柏辽兹的参差不齐的声音难道指引着噪音之外的方向吗？希望把音乐还原为称作音乐喜剧的那些洪亮音调，或者只承认那些在音节上被定于固定位置的音符是合法的(它们总是属于武断的结构)，就是一种与印象派画家借口混合色不是纯原色而把它们排斥在绘画之外近似的主张了。被称作非音乐的声音，例如噪声，是与分光镜下难以分辨的那些色调类似的洪亮物质。然而它们对我们的感官来说是非常独特的，例如，土地、树木、天空的色彩，所有种类混合色彩感觉的复合，彼此作用和反作用。噪音是合理的复合物。

在如果需要即使是不和谐的音调也可以成为艺术的媒介这个意义上，不存在什么虚伪的音符或者禁止的、不合法的声音。如果所有的手段都对我说过的那种提升有贡献的话，那么它们都是好的。某些粗糙或令人痛苦的和声，造成如果有助于表达感情那么就恰恰应当利用的种种效果。无论如何，正是这种相同的自由被羞怯、逐渐地以不和谐和音这个名称为人接受。在人们接受这个掀起巨大骚动的"特里同"①之前，大量的时光消逝了——人们不喜欢它。这种情况对于某些声音、色调、形状或令人痛苦的观念的种种合并来说，也是同样的，它们今天继续使用，甚至在公立艺术学校、美术学院和协会里也使用。

同其他艺术的情况一样，它不是追求享乐或愉快地奉承感官的物质，而只是对它们产生影响的物质。音阶只是呈轻淡优美的色彩的样品卡。

和谐是对系统分类的一种企图。颇为可嘉的是，如果不产生任何有可能对耳朵形成刺激的东西这种观念，从一开始没有把一切搞糟的话，它本来是会富有成果的。

我在本书中的大量讨论是要表明，其他艺术对它们的模仿手铐的屈从地位，我的目的是要发现一种由于抛弃了武断的规则，有可能发现新而持久的规则的方法。

我把这个任务留给了那些与它有关的音乐家们。

我对造型艺术所发表的议论使我在此免去了重复的必要；那些将来会遵循我的人无疑有着类似、内推的感觉。我会要求他们留心探讨形式因素的那一章，比较声音与形式，并且反思一下联想是如何同它们连接上的，以及这样的联想是如何能够接受选择这样一些只是稳定的东西支配的。

音乐是一种完全比得上可视形式的结构。

我又一次把我对样式的定义规定为表达一种思想和感情状态的方式。

① 特里同（Triton），希腊神。在古代诗人笔下，他常在海滨追逐仙女，伤害人民。长吹法螺，掀起海上狂风恶浪，巨人们闻之皆逃。——译者注

十二、文学

言语是语符,其意义完全依赖于为每一种语言所特有的惯例。结果,人们在广泛用途方面遇到了写作的最大困难。

一个被翻译的短语,通常只不过是一个赤裸裸的骨架。它没有声音的节奏,没有抑扬顿挫的音调,没有词源上、语法上或句法上的暗指。

普遍性始终是所有艺术中伟大性的标志。正是这一点使得科学与音乐两者都具有伟大性。

歌德在所有语言中都是伟大的。[1] 的确,莎士比亚和他,在翻译方面丧失了些东西,但是在法语[2],甚至在日语中,他们仍然是伟大恢宏的。浮士德并不仅仅是德国

[1] 某些诗人、评论家、作家凭着我的这种断言,断定我根本不懂诗歌。这倒好。1929年10月11日星期五,将我拥有的《浮士德》译本与拉尔·德·内尔瓦的译本做比较时,我读到下面这段话:"我对《浮士德》德文本已经看得不耐烦了,这部法译本却使全剧再显得新鲜隽永。"(引自艾克曼与歌德的谈话录,1830年1月3日。)

歌德在《诗歌与真理》(第十一篇第三部分)中进一步说道:"我尊重节奏,尊重韵脚,凭此诗歌第一次成其为诗;但是真正、深刻、根本地打动人的,真正持久而意味深长的,是当诗人被转译为散文时仍存留下来的东西。于是仍留下来纯粹、完善的本旨,对它来说,如果缺少它,那么令人目眩的外表就经常弄到制造假象的地步,如果存在的话,那么这样一种外表就没法隐藏起来。所以我认为散文体译本要比诗歌体译本更有利于年轻文化的初创阶段;人们也许注意到一切都必须作为戏谑的孩子们,喜欢言词的语言和音节的降调,而且通过一种滑稽模仿性质的嬉闹,破坏了最高尚作品的深刻内容要旨。因此我愿请人们想想下一步是否应该接受一部诗体的荷马译本,尽管的确与德国文学现在所处的地位相称。"

我当时没有意识到我的想法恰恰与伟大的歌德一样;考虑到百年之后这位伟大巨匠的思想在我的头脑中又一次出现,无疑我们两人都是对的。

[2] 拉尔·德·内瓦尔提到"歌德有一阵子想知道他是否不该用法文写他的著作。"

的,柏拉图并不仅仅是希腊的,牛顿和拜伦并不仅仅是英国的——他们的言语是充满思想和情感的,而且可以说,具有我们自身心理结构的特点。

一位伟大的俄国作家只需翻译一下就能用土耳其语出版著作。如果俄语言词的和谐悦耳之音丧失了的话,就会无可挽救了吗?不,对斯特拉文斯基来说,始终是存在着的。但丁在开始写《神曲》的时候,对用意大利语、普罗旺斯方言还是法语来写感到犹豫。

有些人对艺术的普遍性抱有怀疑。他们说:"中国的音乐很少对我们表示出什么。"可是爵士乐对中国人一点也没有产生影响吗?不管他们的习俗怎样,它感动了他们,在北京还有舞蹈宫殿呢。中国的音乐过于雅致,但是对于中国人自己来说,它终究有着比摇篮曲、耳膜的欢愉更多的东西吗?

"田园交响曲"对一位举止讲究的满族人来说可能显得粗俗,正是由于这个原因今天的颓废派艺术家,宁要一尊"现代的"小雕像而不要某个优美的复活节岛①的偶像,宁要结构复杂难懂、音乐上无甚价值的声音而不要给人深刻印象的西藏的咚咚鼓声。但正是复活节岛胜了莫奈、贝多芬胜过了中国人、歌德胜过了马拉美,西藏人胜过了欧洲大陆的公立音乐学院。

文学上的常量!用"普遍的"这个词表示的对普遍权益的思想、感情和感觉;即用所有语言得到它们的对等词。

必须不再有属于巴黎及其边沿地区的特殊文学,在那里书籍充其量至多被一千个人读过。巴黎在这个方面仅仅是地方性的。我们所想要的是一种敢于承担由强有力的思想观念所唤起的事业的文学。经得起社会风气转变的缜密思维,来自我们恒量的坚固基础。如果一种思想是不能被翻译的,那是因为它背后的观念完全是地方性的。司汤达写道:"这些用皮德门特②语说的总的说来更有力、更适当。"于是在那里得到了这个意思:思想过于"皮德门特性"了。我们经常过分具有巴黎性。我们的思想应该有反响,而不是我们的言语。

例如,我在最平庸无聊的《汽车》报上读到:

"在阿特拉斯山脉③旅行"

"钓鱼对您有意义吗?这些孩子坐在垂直下倾一千英尺的峭壁沿上,脚在骇人的深渊上方的空中摇晃地挂着,把柔软的竹子抛到深渊里,按照他们种族

① 复活节岛(Easter Island),在智利。岛上有600座巨大的石雕头像。——译者注
② 皮德门特(Piedmont),意大利的一个行政区。——译者注
③ 阿特拉斯山脉(Atlas Mountains),在非洲。——译者注

最古老的传统习俗诱鱼上钩。诱饵是一种白色的羽毛，因为他们是为盘旋于空中的鸟儿而钓鱼的。"

这不是一首诗，但要比如此大量的"富有诗意的诗"或者被认为是这样的诗更带有多么无限的诗意！我们在那儿清清楚楚地得到了富有诗意的事实相互作用的机制，得到了可以翻译成任何语言的素材。（我有意从通常的新闻栏目里选出这个例子，以便表明诗歌是如何起作用的）[①]

另一个例子是：

"在陆地上举起一只手就足以减轻天狼星上的重量引力，或者更妥帖地说，就足以把一块石头扔到塞纳河水里而把旧金山的海平面升高。"（达尼埃尔·贝特洛）

我们已经有了足够的无所指的短语，有了足够的格言诗句、足够的包含于文学中的绘画与音乐、足够的虽后犹前和丑角戏。

大象无形！西塞罗说过："有一种显得质朴自然的艺术。"

我一心想着一种**翻译得更漂亮**的诗歌。应该把一切与这种言论不相称的东西清除掉。

※

我这么说的时候，言辞的美妙就无用了？我只是认为它并不是有关的一切。

※

对人类文化所发的议论也适用于作家们：我们尽我们的可能做得最好，而我们的最好状态是我们应有的赏罚。赏罚含有训练、训练专心、专心努力的意思。智力的艰难尝试。

伟大的成就都是来自伟大的人的。这么多的作者怎么能够甘心如此渺小些微！在技术上是多么的不熟练啊！

[①] 我早些时候曾说过，报纸即便很少被赐给文学，却经常以各种事件的诗意、趣味的方式提供丰富的牧草。

十三、科学

本节不存在什么在技术、实验方面与科学相关联的内容，但是科学的富于哲理性的内蕴将受到考虑。

我们必须坦率地对19世纪学识渊博的科学实验者们所付出的巨人似的劳动表示钦佩——我们把事实的大量积累都归功于他们——实际上，是一块调色板。分析无限小的事物的危险导致一种近视。对变化的探索在一定程度上遮住了恒量的意义。像达尔文、海克尔、孔德[①]那样的能够解放自身的人，走到了另一个极端——远视。

但是和谐到了确立——贝特洛尤其具有一种引人注目的综合能力。看来好像我们自己的时代能够把测量方面的极端精确与视野的广阔结合起来。知识的大量汇聚，就跟爱因斯坦的公式一样，产生了。精确地依靠最为细致的分析所得来的种种发现，他们追踪着一个新的宇宙观的宏伟参数。他们把我们知道的一切结合为一体，并且还考虑到我们仍然有可能知道的一切东西。

与通常的观念相反，科学的综合并不是单独冒出来以响应我们的好奇心的。他们倒是我们心中有着和谐形式的心绪的牧草。但是最为感动我们的主要正是这些最高尚的前提，它们像影响那些讨论我们的存在的神圣层次一样，对我们产生影响。科学是对我们求知欲的一种缓和。

科学提供给我们的面包，并不是真理的纯面粉，但它仍然能吃而且味道不错。科学也不是不怎么有用，尽管它是相对的——因为它仍然使我们感到疑惑。

① 奥古斯特·孔德（Auguste Comte,1798—1857），法国哲学家和数学家。——译者注

如果其他艺术建立于其上的这些主题，由于我们感情和感官的稳固性而是永恒的话，那么出于与此相同的原因，科学也是稳固的。由古希腊后期的人们提供的解决方法看来只是对那些相信科学越后越好、与终极真理同义的平庸之辈而言过时了。但是对知道真理究其本质而言必然要不可避免地回避我们的我们来说，正是从"结构"的角度，被运用于不同体系或宇宙起源学说的思想、感情、感觉为我们注意到了。他们许多所谓被废弃了的理论，即便是相互矛盾的时候，也是缓和人心的富有诗意的东西。

仅凭一种新样式就认为是明确真理的科学家，大概是犯了时髦女装裁缝相信她最近的作品在价值方面永恒不衰这样的毛病。所以，喜好下判断的人应当抑制住不给"新的发现"附加过多的价值——它们只不过是些新的题目。因此，因他们从现代的题目或对象中汲取灵感而自称为现代的画家、作家、音乐家，以及向最时髦的理论轻易唱颂歌的思想家，都非常快地过时了。不管怎么说，拘于相对性的范围之内并且屈从于我们的基本的愚昧无知的人，并没有向构成我们生命存在的不可侵犯的范畴表示敬意。不管将来的看法如何，毕达哥拉斯[1]、赫拉克利特[2]、柏拉图、笛卡尔、丰特奈尔、孔狄亚克[3]、布丰、拉马克[4]、彭加勒都不会丧失其影响，至少不会丧失他们思想的结构，因为他们留给我们的这种形式和方法是永恒的。

要揭示基本的综合，那么所有是或似乎是的事物的相互依存就是一种无穷无尽的工程。这样的目的不可能仅仅是对我们有意义，既然这些法则的传播不可避免地是我们人的本性的一部分。

这并不是要表明科学应该变得富有浪漫色彩，而是说科学家们不应该忽视这一事实，即我们是人，而且拨动起来激励我们的神秘心弦与把我们同周围世界联系起来的无限和谐相同不二。

科学，像某些有限公司一样，已经改变了它的目的——它准备立遗嘱，并且已经转而成为一门幻觉艺术了。它的创造物只是些有说服力的类似物。红利是相当可观的，可这正是我不得不把它列到艺术门类之中的原因。

唯一真正使我们感兴趣的是与我们的基本性格相适应的东西，当它的纯正的面貌呈形于我们眼前时，它的形象必定总是动人的。正是科学与我们的生理机制连接

[1] 毕达哥拉斯（Pythagoras），公元前5世纪古希腊哲学家和数学家。——译者注
[2] 赫拉克利特（Heraclitus），公元前6—公元前5世纪古希腊哲学家。——译者注
[3] 埃蒂耶纳·博诺·德·孔狄亚克（Etienne Bonnot de Condillac，1715—1780），法国哲学家、心理学家、逻辑学家和经济学家。——译者注
[4] 让·巴蒂斯特·拉马克（Jean-Baptiste Lamarck，1744—1829），法国自然主义者。——译者注

上,并且使我们最为深奥的本能运动起来。由于剥去了19世纪赋予它的神性,它在人性与艺术方面获得利益。

经过思考,爱因斯坦派对待思想的态度,被显现为一种对变化中恒定物的伟大的探索——一种来自多样角度的恒量、变异中的稳固性。

一个对自然加以人性化以服务于我们的需求的例子是,将所有"宇宙的"形式都还原为一种电磁一神论,它的不同方面只是一个上帝"振动"的各色各样结构。这就是协作!这种科学就其充满激情地搜寻出各种恒量及其根本的统一体而言,是各门艺术的姊妹。这正是在科学中,在一切事物中,感动我们的趋向——将这个多形体与根本的统一体联系起来的冲动,而且它总是寻求把一点混乱结合到形式中。

这样的形式就是那些属于我们感官、我们精神以及我们心灵的形式。

十四、艺术与精确性

我们的标志是精确性。

生活的精确性。

思想的精确性。

技巧的精确性。

我们的机制、社会学以及我们的政见的趋向,始终朝向更公正,它是精确的一种形式。

我们期望一种更具有精确性的:建筑、绘画、雕刻、音乐、文学、思想。

我们期望一种倾向于感官、心灵、精神三合一的高尚、健全、崇高的艺术。

让我们头脑清楚吧。我并不是要使一种建立于结构之上的艺术与一种漫无目的的艺术相对。我想说的是艺术是一种捕捉我们的圈套,而且如同我们是千锤百炼的一样,唯一能够继续存在的圈套必须是精确而绝对的。

有什么东西出了点毛病。我的嗓子发不出清晰的声音,麻木失灵,没有回声了,好像被笼罩着所有"艺术"世界(但也仅仅是笼罩着它)的千篇一律的冷漠忧郁抑制住了一样。

我们必须重新恢复庄严感,目标要定得非常高,这样达到的就不会低。今天的人当他知道如何去感觉、去思考、去下决心的时候,为什么会这么富有洞察力这么完全有能力胜任,为什么这种人竟会畏惧一种伟大的艺术呢?在菲狄亚斯的作品中没有什么比我们今天可以设想得到的形式更漂亮的了。在巴赫、伦勃朗、拉辛[①]、帕斯卡尔[②]的

[①] 让·拉辛(Jean Racine,1639—1699),法国剧作家。——译者注
[②] 布莱士·帕斯卡(Blaise Pascal,1623—1662),法国哲学家和数学家。——译者注

作品中没有什么我们今天无法在质量上找到可与之媲美的等价物的东西存在。艺术是被激发起的火与冲动。它是对人们设想宇宙和人类方式的一种描绘。

我们必须学会"领悟"宇宙和人类。

我们必须是现代的,这意味着艺术处在我们的生活方式创造了一种今天(可能的话明天以及永远)能提升人性的艺术道路上。总之,一种将把我们的灵魂灌注到充满激情的追求之中的艺术!

如同沃夫纳格所说的:

"如果说有时激情的意图比思想的意图更大胆的话,那是因为激情赋予了更多的力量来实现它们。"

最后,我知道延长各个时代是常有的事。但我并不希望如此。我写的是无须请人用襁褓带子把他们的思想束缚起来的人——对于这些人来说,他们脚跟坚定,高昂着头。

(全书完)

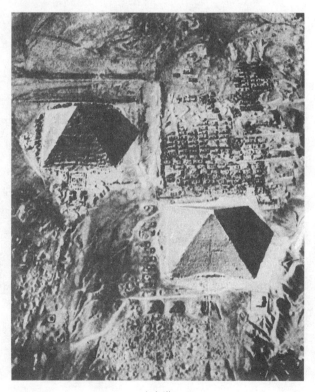

金字塔

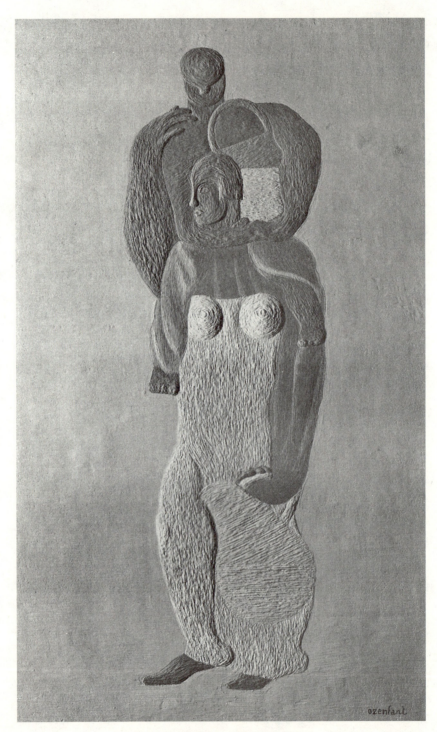

奥尚方作。莱奥斯·罗森贝格收藏品

注释
一些王室的签名(图见210页)

著名笔迹学家G. E. 马格纳特极为友好地为我分析了一些法国国王的签名。他的评论值得我们对有关样式问题作出反思。

1. 查理七世(Charles VII),靠着上帝和阿尔克的诺安的恩典生活的"得胜者":说真的,这个签名是一种奔放、一种骚动。请在查理(Charles)的s这个字母前观察像一只保护脸部的胳膊似的这个小小的保护性笔触。

2. 路易十一(Louis XI)。伟大和凶狠参半:一个在表情上庄严但目的却平庸的傲慢的国王。像一个鞭梢上的短绳,差点似一把短剑那样猛砍y这个字母结束方式,以及把s写得仿佛是块小圆面包这种方式,都是尤其具有特色的。反之,L有着一种同时把国王、恶棍、机会主义者显示出来的富贵。

3. 查理八世(Charles VIII)。似乎永远立于高台之上审议大事。结束他的名字的s,是一个彻头彻尾的装饰性的"斑迹"。

4. 弗朗索瓦一世(François I)。奢侈之中还一心想着秩序。似乎已经"谨慎地"使他的耽于声色有条理化了。

5. 亨利二世(Henry II)。好争论又易激动:宁住帐篷不住宫殿,宁要剑而不要笔。

6. 查理九世(Charles IX)。权势之外透露出自负:自身之外还带有高贵气,不管他的令人叹服的仪态如何,却是个懦夫。名字结尾的s就包含了这一点,"审慎地围绕着它自身弯曲。"

7. 亨利三世(Henry III)。H这个字母写得漂亮动人。其余字母证明了神经中枢里发生的深刻变化。脊髓腐坏了:这个人看来似一具活尸。

8. 亨利四世(Henry IV)。庄严、权力和温和:不带任何虚张声势迹象的胆量。智慧,在其中"精神总是听凭心灵的使用"。人们所熟知的最优美的签名之一。

9. 路易十三(Louis XIII)。不同寻常的谨慎:完全与他的名字"路易-勒-朱思特"相称。但毫无进取心。

10. 路易十四(Louis XIV)。因其单纯隐约而又并非不带庄严的高贵,因而是真正的御笔。他还不带任何花饰地签名。这儿的花饰是一条"自然"划出来的简单线条,它恰好与手腕的循环运动相吻合。

11. 路易十五(Louis XV)。这是个雅致的签名,但完全平凡普通,花饰软弱且具装饰性。

12. 路易十六（Louis ⅩⅥ）。这是属于资产阶级性质的签名。具有原则并且神经过敏，但没有连贯性：还表明了犹豫徘徊和软弱无力。花饰看来与任何事物都无关，除非它是一种被不稳固地固定住的支撑物，迟早必定会导致人们设想它所支撑着的这个名字的毁灭。

十五、沉思录

生　活

"'复活,夫人',长生鸟[①]说,'是世上最简单的事。出生两次并不比出生一次更令人惊讶'。"伏尔泰语。

"重要的是想期望你所应该期望的东西。"列奥纳多语。

"如果人们相信更少是不可能的话,那么就要做的更多些。"马尔泽尔布语[②]。

"欲修其身者,先正其心。"孔子语。

"死亡只有一次,然而我们生活的每时每刻都感觉到它;对它的恐惧比亲身体验更痛苦。"拉·布律耶尔语[③]。

"忽略远见,你就会在你开始之前抱怨叫屈。"列奥纳多语。

[①] 长生鸟(phoenix),为埃及神话中阿拉伯沙漠中的一种鸟,相传此鸟每五百年自行焚死,然后从灰中再生。在中国称为凤凰。——译者注
[②] 纪尧姆·克雷蒂安·德·拉摩里翁·德·马尔泽尔布(Guillaume-Chrétien de Lamoignon de Malesherbes,1721—1794),法国律师和行政官,与启蒙运动关系密切。——译者注
[③] 拉·布律耶尔(La Bruyère,1645—1696),法国道德家。——译者注

"我们的感官由于受到它们周围的所有物体的侵袭,无法避免受到或好或坏的影响。但是人能够用他的理解力来制造他所意欲的效用,而且他在似乎最适合他的方面自由地引导它、传达它。"普鲁塔克语①。

※
幻 觉 艺 术

"在短暂的时间里显得最过时陈旧的东西,就是最初显得最现代的东西。每种妥协、每种做作,都是未来革新的保证,但是帕萨旺②用这样的手段却能够讨年轻一代人的喜欢。未来对他很少有什么关系。他致力的正是现在这一代人(致力于昨天的那一代更可取)。但是由于他只写这一代人,他所写的东西就冒着随同这一代人一块消失的危险。他知道这一点而且不期望活下来。"安德烈·纪德语③。

"我什么也不忽视。"普桑语。

"在一件作品的制作过程中不存在任何琐碎枝节。"保罗·瓦莱里语④。

"我认为我还没有足够的智慧去爱丑陋的东西。"司汤达语。

"艺术与科学是抚慰心智的良药。"罗杰·培根语⑤。

"如果我们对我们感官所揭示出的一切都怀疑的话,那么我们该对与我们的感官相违拗的诸如上帝、灵魂的本质以及其他类似的总是成为争论不休的主题的问题表示多么大的怀疑啊。"列奥纳多语。

"人类在其自身的范围内恢复了宇宙的所有法则。"孔德语。

"每个问题都显得简单而又清楚,直到我们对它稍加仔细检查的时候。"欧亨尼奥·德奥尔斯语⑥。

① 努西乌斯·墨斯特瑞乌斯·普鲁塔克(Lucius Mestrius Plutarch, 46?—120?),希腊传记作家和哲学家。——译者注
② 约翰·大卫·帕萨旺(Johann David Passavant, 1787—1861),德国画家、博物馆馆长、艺术家。——译者注
③ 安德烈·纪德(André Gide, 1869—1951),法国作家,1947年获诺贝尔文学奖。——译者注
④ 保罗·瓦莱里(Paul Valéry, 1871—1945),法国诗人。——译者注
⑤ 罗杰·培根(Roger Bacon, 1214?—1294),英国行乞修道士、科学家、哲学家。——译者注
⑥ 欧亨尼奥·德奥尔斯(Eugenio D'Ors, 1882—1954),西班牙作家。——译者注

"人在承认无知方面不如想象他知道大量他什么也不知道的事物方面更自欺欺人。"勒南语。

"我确信一个生理学家、诗人和哲学家都说同一种语言并且彼此相互理解的时代将要来临。"贝尔纳语①。

"人类有着一种高级的理解力,但是它的绝大部分都是徒劳无益和虚假的。它不是兽性的创造物,但它是实用的和精确的,一种小小的确实性比巨大的妄想错觉更可取。"列奥纳多语。

"两种过度:排斥理性、只承认理性。"帕斯卡尔语。

"艺术的作品真倒霉,它的所有美好的东西只有艺术家才看得出。"达朗贝尔语②。

"雄辩节省了雄辩。"帕斯卡尔语。

"要成为自然的一部分得花费多少人工啊:我们奉献了大量的时间与法则、精力与劳动来如同我们散步一样自由而优美地跳舞,像我们谈话一样地唱歌,像我们思考问题一样地发话和表达自己的情感。"蒙田语。

"力量来自秩序。"丹纳语。

"伟大的效果使用很少的手段造成的。"贝多芬语。

"蹩脚的诗歌的不足之处在于延长了平铺直叙,而好诗的特点则在于把它缩短了。"沃夫纳格语。

"成就胜过了非难的人是一个可鄙的人——非难胜过了成就的人才朝完善他的艺术前进。"达·芬奇语。

"除了不能辨别优秀之外,还有什么别的是不规范的?"歌德语。

① 克洛德·贝尔纳(Claude Bernard,1813—1878),法国生理学家。——译者注
② 让·勒朗·达朗贝尔(Jean-le-Rond D'Alembert,1717—1783),法国数学家、科学家、哲学家和百科全书编纂家。——译者注

"我们必须具有正常的独创性。"伏尔泰语。

"美好事物的突出特征是它起初应该在一般程度上使人惊讶,这种惊讶继续存在并且不断扩大,最后转变成惊叹和赞美。"孟德斯鸠语。

"我根据我的心灵构想出的某些观念创作。"拉斐尔语。

"我是位画家、雕刻家、建筑师,我有我的艺术、我的设计或我的观念,我有选择权以及因我对我的具体观念怀有特殊的喜爱而给与它的偏好。我有我的艺术、我的规律、我的原则,我尽可能多地把它还原为一个也是规律的基本原则,而且靠它我收效颇丰。由于这基本体系和这种丰富的原则一道造就了我的艺术,我在我自身的范围内产生了一幅画、一尊雕像、一幢建筑,这就其淳朴性而言,是我要用石头、大理石、木头或者我的色彩将展现于其上的画布来制作的东西的形状、原型、非物质的模型。"博絮埃语。

"人不会直接描绘对象,但他会在心灵中准确地创造那些在观察它们的过程中感受到的感情。"让·雅克·卢梭语。

"许多把树梢叶丛扬到云朵中的月桂树不久发现地球太枯竭不能够养育它们。余下的月桂寥寥无几,其叶簇呈病态的绿色且奄奄一息。这种衰微是由于腻烦了优美的东西,对奇异事物崇拜迷信,对创造的容易性以及一种对产生优美的最佳状态的厌倦造成的。虚荣心对于那些寻求回到野蛮人时代的艺术家来说是一种保护,正是这种同样的虚荣心,通过为难那些具有真才实学的人,迫使他们离开他们的祖国。雄蜂把蜜蜂赶了出去。"伏尔泰语。

"那么,风格显然必须进入到所有事物之中吗?"德拉克洛瓦语。

"观其行,知其心。"一句中国格言。

"所有伟大的诗人都自然而然而且不可避免地是批评家。我可怜那些靠本能指引的诗人,在我看来他们是不完善的。"莱尔语。

"他永远不会相信思想导致情感,我也不会,然而当我独自一人习画消磨时光的时候,我非常吃惊地发现,它是止住最令人痛苦的欺骗的止疼膏药。"司汤达语。

"音乐的和谐来自它的相关因素的同样节奏的并合。"列奥纳多语。

"艺术是一种与自然的和谐相对应的和谐。"塞尚语。

"老白痴比小白痴更蠢些。"沃夫纳格语。

"技巧必须始终建立在健全的理论之上。"列奥纳多语。

"使任何事物变得崇高的是它的持久不衰的能力。"列奥纳多语。

启　　示
（1931年版）

"当巴赫的音乐奏起时，上帝也降临尘世。"

"一百年只有三十亿秒。艺术？是为了使我们忘记它。"

"至于故弄玄虚，现在人们碰到了许多麻烦。瓦格纳派的龙不如一头吃草的牛神秘。某些极其时髦的宣言的所有浮华和礼仪，不如一片草叶能使我们动心。"

"他们有眼但却看不见。"

"把有机的事物当成无机的来观察，把无机的事物当成有机的来观察。"

"当我对镜自照，当我抓住我的手觉得我活着的时候，我什么也不明白，对这究竟是怎么回事一点儿也不明白。神秘正在于存在这一事实中，不在于错觉中。除了错觉之外，它存在于我们的四周。"

"艺术表明了平凡的事物是不平凡的。"

奥尚方语

十六、纯粹派的演变

最伟大的节约措施的一个普遍规律支配着像驴一样试图走捷径的人类。一些艺术批评家发现将纯粹派与立体派甚至同新造型主义融合起来经济实惠。

蒙德里安在1931年巴黎出版的《艺术手册》第1期上写道：

"新造型主义继续了立体主义和纯粹主义。"

新造型主义创始人和理论家的这句引语足以使某些"艺术史家"思想混乱，把纯粹主义当成是蒙德里安的新造型主义的追随者吗？

纯粹主义没有立体主义就不能够存在，如同修拉没有透纳和莫奈的话就不会存在一样。但是纯粹主义同修拉的新印象主义不能还原为莫奈的印象主义一样，不可以还原为立体主义。在《立体主义与抽象艺术》①中阿尔弗雷德·巴尔已经划出了下列等式：

印象主义：	新印象主义	= 立体主义：	纯粹主义
莫奈	修拉	毕加索	奥尚方
毕沙罗	西涅克	布拉克	勒·柯布西埃
直觉的	合理化	直觉的	合理化
发展		发展	

① 纽约现代艺术博物馆1936年版。

下面是纯粹主义的主要发展步骤:
在我1916年的评论《飞跃》中,我写道:

"立体主义应在造型艺术的历史中享有重要的一席之地,因为它早已认识到它的纯粹主义构思设计的一部分,即通过像马拉美对待语言那样扫除寄生言辞来净化造型语汇……"

但是这时立体主义通过它的明星毕加索,似乎已经退化为一种"洛可可式的"立体主义。(因此阿尔弗雷德·巴尔对这个有点轻浮的时期做了命名。)①

维伦斯基② 写道:

"……到1918年的时候,他(奥尚方)已经得出结论,认为毕加索的立体主义实质上是经验主义的,因为主要富于浪漫色彩的毕加索,总是用经验主义的方式创作。按照他的看法,起初是一种抽象的建筑观念的古典立体主义的复兴,在毕加索手里变成了一种与修拉和塞尚的古典建筑艺术相比更类似于浪漫色彩的经验主义绘画的艺术。而且由于确信伟大的艺术永远不可能通过对素材漫不经心的挑选而达到,他决定为毕加索的立体主义做修拉和塞尚为印象主义所做的事——去改变它,即从一种个人表现的经验主义艺术转变为一种有序、合理、典型的他称为'纯粹主义'的新类型。"③

1918年在波尔多④附近的安德诺斯,我勾勒出了这场运动的主要发展线索。

在这个时间的几个月之前,通过伟大的建筑师奥古斯特·佩雷,我会晤了沙尔·爱德华·让纳雷(后来的勒·柯布西埃)——我们彼此非常理解。我凭直觉推测他有着第一流的能力,以后的实际证实了这一点。

我对艺术的前进方式感到焦虑;他则正在探索一种戒律,如同下面这段摘自他1918年6月9日写给我的感人的信中的文字所表明的:

"就我所处的混乱状态而言……它看上去似乎是把我们同时代分离开的

① 《毕加索,他的五十年艺术》,纽约现代艺术博物馆1946年版。(这也许是关于毕加索的最好论著。)
② R. H. 维伦斯基(R. H. Wilensky, 1887—1975),英国自由艺术家、评论家、作家。——译者注
③ 《现代法国画家》伦敦,费伯与费伯出版公司1940年版。
④ 波尔多(Bordeaux),法国地名。——译者注

一个阴曹地府。我觉得处在学习研究的尽头,而您正在实施您的计划……我是个在地沟里没有任何计划地工作着的砌砖工……不过,你是属于我知道的那类人,看起来非常清楚地实施着在我体内激动着我的东西……"

我建议我们应该一块工作。五个月后我们俩给《立体派之后》(Apres le Cubisme)签了名,并且不久就一起展出了我们的画。1918年至1925年间我们写的所有论著都签署我们俩人的名字——这么做是因为我们每个人都承认不如对方。

因此纯粹主义运动的力量是我们彼此努力的结果。这是我一生中最富刺激的时期之一。

1918年休战之后在法国出版的第一部艺术书籍《立体派之后》,是对美、对机械及其某些产品的训诫,对实用建筑、对与我们的时代相符的科学在艺术中所扮演的角色的一首乐观、抒情的赞歌。

它还批评了当时立体主义的状况,但主要是批评了立体主义大师们的追随者。我们有纯粹主义法则的各种表格,阐明我们在艺术中所希望表达的是普遍和持久的东西,而且希望把犹豫和时髦的东西扔弃掉。

不巧的是,这本书正是在从一开始就支持立体主义的纪尧姆·阿波利奈尔逝世的那一天出版的。我是在去邮局寄我们书的通告时读到这条消息的。

许多人读了《立体派之后》,甚至连保罗·瓦莱里也对它感兴趣。

它是与我们在巴黎的托马陈列馆举行的第一次画展同时发出的,这个陈列馆是由于热尔梅娜·邦加尔-普瓦勒夫人的友情帮助而建立起来的。

发生了件饶有趣味的插曲。莱昂斯·罗森贝格(他后来成了我的朋友和商人)正在购买并且试图出售——当时很少有人这么做——毕加索、布拉克、格里斯、莱热、麦尚杰、赫尔平[①]、格雷兹……事实上所有最优秀的立体派画家的作品。他还安排高蒙电影公司拍一部涉及他的被保护人的电影短片。我们的展览刚刚开放,我向高蒙公司建议他们应通过放映纯粹主义的开端来给他们关于立体派的影片提供延续性。预映举行的那天,我们到蒙马特尔[②]巨大的高蒙宫去。立体派的明星们在头五排就坐于他们的经纪人周围。我们看到立体派画家们向屏幕上他们的作品大声喝彩。然后是大写印刷体 **"立体主义之后,纯粹主义"** 的字样,接着是奥尚方、让纳雷及其作品。立体派画家们没有想到他们的电影会有我们跟随着,我们看到他们难以理解地

① 奥古斯特·赫尔平(Auguste Herbin,1882—1960),法国立体派画家。——译者注
② 蒙马特尔(Montmartre),巴黎的一个区,为艺术家集中地带。——译者注

显露出不安来。

我们的展览不成熟。我们对各种想法清楚,但对如何在视觉上使它们成为显而易见的就不怎么清楚。但是我们顽强地不断工作,白天在我的画室里作画,晚上讨论问题。

最后在1920年,我们有足够的自信心创办了一份重要的评论性刊物《新精神,当代活动的国际杂志》,我们将在这份杂志中制定出我们在《立体派之后》中已经勾勒出轮廓的纲领来。阿尔弗雷德·巴尔对这个时期写道:

"到1920年的时候为止,人们呼喊回到普桑去!回到安格尔!回到修拉!巴黎响彻着:回到巴赫去!回到拉辛去!回到托马斯·德·阿奎那去!回到希腊人和罗马人去,回到戒律和秩序、明晰和人性。本达①的愤怒的《贝尔费格》(*Belphegor*)、马蒂斯的'尼斯'时期、奥尚方对改革和净化立体主义的尝试、对萨蒂的神话、斯特拉文斯基的与他仅仅七年前的《春之祭》相去甚远的《帕西内拉》、科克托的《安提戈涅》(毕加索还替它设计了舞台装饰),统统是一场全面运动的严肃或赶时髦的事件……"②

在1920年10月《新精神》第一期上,我们发表了比西埃尔关于修拉的一篇文章,旨在通过论证我们喜爱的一位大师来表明我们的倾向。(我们的评论刊物也许最先获得一幅修拉的彩色复制品——现在陈列在伦敦科特奥德学会的极其动人的《小梳妆台》一画。我记得当时它的主人、修拉的老友费奈昂是如何以一万五千法郎出售给我们的。当时修拉远没有像今天这么受人赏识。但我们没有钱财,而且我们办这份刊物是自愿的……)

1921年2月,奥尚方和让纳雷的第二次纯粹主义画展在巴黎国王大街的德律埃陈列馆举行。莫里斯·雷纳尔,毕加索和立体派艺术家的一位老朋友,随即付印了一篇至今仍然是关于纯粹主义的最明智、最有远见的文章之一的随笔。他在其中写道:

"奥尚方和让纳雷的作品展览,想从天而降的警告一样突然出现。这两位艺术家寻求给那些继承印象派画家的人以及那些继承立体派画家的人强加上戒律,一句话,给任何丰富的艺术运动的所有未来后继者强加上戒律。……与时尚不同,艺术必须形成暂时间无法胜过的经久永恒的表现形式。因此我们在奥尚

① 本达(Benda),即朱利安·本达(Julien Benda, 1867—1956),法国小说家和哲学家。法国评论界反浪漫主义运动领袖,理性和智能的辩护人。——译者注
② 《毕加索,他的五十年艺术》。

方和让纳雷的作品里玩味到的是一种精神的真正快乐,是反抗人工技巧艺术的束缚的最终结局,是对尽人心意的艰苦尝试,是对魅力以及除了短暂易逝——如同春药一样的短暂——之外一切肯定不可遏止的效果因素的狂热崇拜。……

"看来奥尚方和让纳雷的作品可以看成是对尊重并且全心全意地遵从极其重要的、基本的造型艺术元素的召唤。康德说过:'美的事物是使人普遍欢喜的东西'。尽管我们必然要对动词'使人欢喜'做出数不清的保留,奥尚方和让纳雷还是把我们的注意力引到'普遍'这个词上,他们做出了他们自己的保留,但却是在一个比康德赋予它的含义宽泛得多的范围内的保留。……他们的画是人们受到诱惑想要拿在手里的物体。所以,这不再是一个关于草图或纲要,或者一个关于现实片段的问题,而是一个关于统一和完整的整体的问题。他们的作品像言语一样,像有点粗糙并且丧失了修饰性词语的魅力的言语,像那些有着凭其相互关系而连接起来的成分的言语,这些关系是必要的命令、是法则。……正是与黑格尔① 有着一种直观的一致,使他们认为,无论艺术多么纯粹,它都依然应当'**美化**'自然。不管怎么说,难道我们在这里没有得到一个由所有纯净活动产生的结果吗?

"事实上,他们担心幻想,无拘无束的幻想会移植到最公平无私的成就上——他们担心跟那些追随印象派的画家一样的立体主义的'野兽派'出现。我们谈论一种对回归想象力的清新状态的命令,但它更是**一种回归人的本性的淳朴而又简单的召唤**。奥尚方和让纳雷,在他们的理论中如同在他们的作品中一样,似乎已经形成了前人从未设想过的计划,这就是**教导我们如何去感觉**。

这就是为什么在一个需要艺术家不再满足于做他情感的盲目、孤立的工具,在一个人们日益觉得需要剥夺脆弱或过时的价值的时代,奥尚方和让纳雷所作的努力,就其不懈的大胆而言,将留下它的印记并且作为总是看到黎明的最为必要的成就之一而发展的原因。……"

在《新精神》中我们呈现了一系列关于建筑的文章。它们的署名是勒·柯布西埃-索格尼埃。勒·柯布西埃这个笔名是虚构出来用以代表沙尔·爱德华·让纳雷的。索格尼埃,是我母亲的姓名,用来代表我本人。1923年,这些文章中有一些被重新改写而成了《走向建筑学》的内容。当这部著作重印的时候,它只带着一个姓名,即勒·柯布西埃。

① 格奥尔格·威廉·弗里德里希·黑格尔(Georg Wihelm Friedrich Hegel, 1770—1831),德国古典哲学的集大成者,哲学家。——译者注

《走向建筑学》被翻译成绝大多数显要的语言。通过这本书,纯粹主义在建筑方面已经影响了整个世界。最后,名叫勒·柯布西埃的沙尔·爱德华·让纳雷与他堂兄皮埃尔·让纳雷联合创作的作品,为这两位伟大的建筑师赢得了声誉。

不过,那时纯粹主义的建筑仍然只是存在于纸头上。应该签勒·柯布西埃名的第一幢房子是我自己在巴黎的住宅。奥尚方的住宅常常作为勒·柯布西埃建的第二幢房子被人提及。实际上,如果位于沃克勒松的贝努住宅的建造工程稍稍早于我的住宅完成的话,那我的住宅的建筑规划早就已经完成了,而且我的住宅的建造活动开始得更早些。

1925年,奥尚方与让纳雷-勒·柯布西埃的合作关系结束。

维伦斯基写道:

"……被培养成一位建筑师的让纳雷(勒·柯布西埃),当他和奥尚方一块工作时,画纯粹派绘画,后来回到建筑上,手里拿着扫帚,把各种各样的'您老'之类空洞的恭维话清扫掉,为可用的新材料的出现感到高兴,按照混凝土、玻璃和铬来设计,为当代生活的种种需要和可能而规划,用奥尚方的纯粹派立体主义的美学观创造了一种新型的功能建筑。从1924年起,纯粹派功能主义成了建筑、室内装饰、妇女服饰等等的指导力量;……造成了战后最初20年的特有风格。……"①

纯粹主义的运动甚至还影响了伟大的有独创性的艺术家,这证明了这

巴黎的奥尚方住宅,由勒·柯布西埃、皮埃尔·让纳里和奥尚方共同设计

① 《现代法国画家》,伦敦费伯与费伯出版公司、纽约布瑞斯哈考特出版公司出版。第一版1940年。(关于现代艺术的少有的几本杰出而又有独到见解的书籍之一)

错觉艺术　THE ARTS OF ILLUSION

奥尚方的画室

场运动如同我总是希望的那样,是"完全正确的"。它不是"噱头"或者恶作剧,而是一种思想的转变,一种感情方式,一种对当代生活的态度。

"巨大的稳定性是……莱热作品中有了一种新的发展……使人联想到纯粹派艺术家奥尚方和勒·柯布西埃的当代绘画作品。……"阿尔弗雷德·巴尔说道。①

"在绘画方面,由奥尚方发动的纯粹主义古典文艺复兴的效果……在1924年赫尔平和塞弗里尼②的作品中,在莱热的《勒·西丰》《阿特莱特》《圆盘与房屋》以及《树丛中的妇人》中,以及在麦尚杰的被古典派地定了形的风景和人物主题中看得到。……马蒂斯……他本人这时也许已经被这位纯粹派立体主义的权威要人注意到了,恰似他1913年到1916年在一定程度上而且一度曾引起立体派的注意一样。

① 《立体主义与抽象艺术》,纽约1936年版。
② 吉诺·塞弗里尼(Gino Severini,1883—1966),意大利画家,未来主义创始人之一。——译者注

我把奥尚方的纯粹主义由让纳雷（勒·柯布西埃）发展到功能主义看成是战后头十年间主要的艺术事件；此后我对夏加尔、契里柯、毕加索对超现实主义的贡献以及被认为是一系列个人姿态的毕加索的作品整体分了等级。"①

将近1927年的时候，人的形象被重新引进到我的主体范围内：我们在1918年的《立体派之后》中曾经对人的形象写道："在艺术中存在着一种等级制度：装饰艺术在底层，人的形体在顶层。"

因为我们是人。

《多利克柱式》，奥尚方1925年作。纽约现代艺术博物馆收藏品

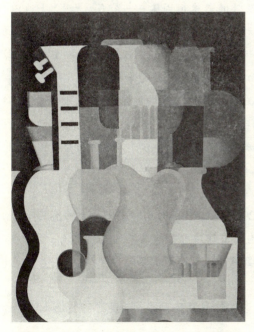

《和弦》，奥尚方1922年作。芝加哥艺术学院藏

奥尚方1927年作品。巴黎拉乌尔·拉罗什收藏

① 维伦斯基《现代法国画家》。

1931年至1938年春期间，先是在巴黎然后是在伦敦，我主要专心致力于我的巨幅画《生命》(13.11米×10米)，现在在巴黎国家现代艺术馆里。早在1931年，当我开始它的构图的时候，我还开始写我的《穿越生命的旅行》一书，在这部书里我对我为什么从事这项工作做了解释。与此同时，我每天注意着这幅画作为政治和社会事件的结果而度过的兴衰变迁，我还把它演化的所有步骤都拍摄了下来。(我想，这是首次把处在酝酿之中的一件作品的连续变化系统拍摄下来。这种试验后来由其他人在马蒂斯和毕加索的作品上重做了，如同1937年对《格尔尼卡》的试验一样。)

这里是维伦斯基对《生命》(《生物的生命》)的评论：

"奥尚方的第二个贡献是在一幅叫做 La Vie(biologique)[《生命(生物的)》]的巨大图画中达到了顶点的极其集中专心的成就。……

"他1929年到1933年的作品都带有为这个主要的成就有意识地做准备的性质。简略地说，那些年他的目标是要把他的纯粹主义绘画的建筑联想主义转变为另一种类型的联想主义，另一种拉采尔①的'一种名副其实的人种史的哲学，必须承担确信一切存在都是一的任务'的等价物，另一种类型的艺术，它在这个时刻被指定用来象征人的肉体及伴随着永恒因素——空气、光亮、土地以及海洋河流里的水体——的灵魂所形成的基本统一体的有序和合理。为了执行这个计划，他建立了一种理论和一种体系，如同他过去为他的纯粹主义艺术所做的一样。他在他的几个不同方面开始塑造人的固定象征，以及其他能够各自不同地结合起来象征各自不同的关系的种种因素的固定象征。他对这些因素的象征为地面支撑着轮廓线，而简单的曲线则象征着由人与空气及水的接触而产生的波动。人的象征……是赤裸的男人、女人和孩子，他们或者是单个的形象或者成群，每个形象都象征着人的存在的某一永恒基本的面貌——爱、亲昵、肉体上的快乐、妒忌、忧郁、热情、残忍、健康、虚弱、青春、成熟、母性、老年、睡眠、觉醒，等等……在奥尚方从1929年到1933年的全部剧目中大约有五十个这些'行动者'，有些在为数众多的构图中作为典型概念的固定象征而出现，在最后的构图《生命》中它们都同其他数百个人物一道出现。"

《生命》一画结束了一个试验时期。这件作品和先前系列《美好的生活》，早已产生了反响。

① 弗里德里希·拉采尔(Friedrich Ratzel, 1844—1904)，德国地理学家和人种史学者，对这两门学科在现代的发展有重大影响。他首次提出"生存空间"的概念，认为人种与其生成的空间环境有关。——译者注

《生物的生命》,奥尚方1931—1938年作。巴黎现代艺术馆藏

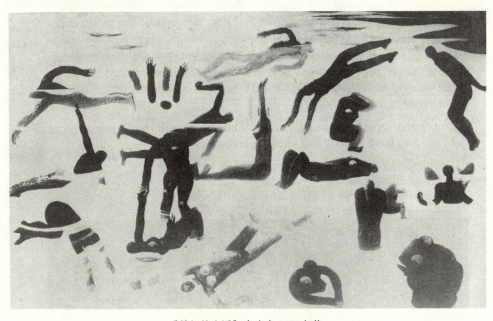

《美好的生活》,奥尚方1929年作

《美好的生活》局部,奥尚方1929年作

《潜水者》,莱热1940—1942年作

《潜水者》局部,莱热1940—1942年作

《母性》,奥尚方1941年作于纽约。(着色素描)

错觉艺术　THE ARTS OF ILLUSION

十七、预先形成

1938年我离开巴黎和伦敦前往纽约,我把奥尚方美术学校转移到了那里。我成了一个美国公民。

关于那些不可阻挡的要求,即使得伟大艺术可能、普遍、持久不断地对某些形式、色彩和纹理的基本向性,我想了许许多多。我逐渐建立了**预先形成理论**。下面是这个理论的要点:①

在来美国之前,我访问了雅典。巴底农神庙使我充满了**幸福感**。我努力想明白为什么这种大理石中蕴含的节奏如此异乎寻常地使我感到满足。

我思忖:"当我注视形式的这种波动的时候,我觉得出人意外地欢欣鼓舞。这肯定含有巴底农神庙完全满足了**我内心某种东西**的意思。难道这种使人满足的事件所符合的心理倾向,就偏不必然先于我们心中可能存在的满意吗?正如一个答案是与先前存在的一个问题分不开的一样。

那么,既然我因巴底农神庙而感到满足,所以我就必须承认,对这种'结构'的需要在我心中**预先**存在着。

换言之,我**爱恋**上巴底农神庙了。"

在此您也许会说:"您自孩童时代起看了这么多这座著名神庙的图画和照片,而且读了这么多有关它的书籍,以至您不自然地被制约着去喜爱它。"的确,好莱坞的名声把性爱导向了好莱坞的明星们。不过,您没有看见或听说您的爱情的"对象"就坠入爱

① 我在1934年巴黎的《艺术手册》编辑的《希腊艺术》一文中开始写这些思想。

河吗？难道您不曾碰巧因赞美一处风景、一幅画、一曲音乐或者一座建筑物、一首诗、一个想法、一个姿势、一种动作——或者，更经常的是，因赞美某件发生的事、某件以前从未看到、读到或感受到、听到的事，而突然受到感动吗？从前当你散步海滩的时候，您的注意力难道没有被一块奇迹般滚圆的鹅卵石或者一个天工神力造就的贝壳吸引住吗？您第一眼就喜欢上了它，然而您以前从未见过它。您把它装在兜里陪伴着它。

我们的需要与这些实现的事实难道比不上一种浇铸活动及其匀称的铸模吗？类似的情况是：恋人之间的关系，以及一个等式的第一个元和证实它的第二个元之间的关系，等等。难道我们已知的及无意识的需要不是一批消极否定的**结构**吗？

如果这种明确的结构被揭示出来了，那么我们心中与之吻合的否定结构的先在也就<u>**被显示出**</u>来了。（当一个真理被显现于人的时候，许多人认为他们已经对这种即将到来的举动有了预感。有某种显露的味道伴随这个事件。）

于是我开始觉得本书中经常使用的"结构"这个词，不再十分准确，我害怕仍赋予它更重要的意义。此外，"结构"这个词过分强调了"骨架""框架"，不足以强调事物或观念的全部。

经过一系列精神的和阈下的操作，一个词明朗化了：**预先形成**（Preform）=一种需要的形状。

也许，我是发展了一种我们心里设备的似乎有理的象征主义。

于是我觉得预先形成这种假说可以应用于同情和反感、和谐和不和谐、便利和不便利、适应性和不适应性、共存和非共存——用两个词表示即吸引与拒绝——在其中发挥作用的自然和人类领域的所有现象。例如，化学、物理、生物、心理或数学操作的成功或失败的原因；我们心理对某些观念的认可或抵制，如（2+2=0），或者我们的肉体对某种食物的接受或拒绝；一台机器，一个社会的有效或无效运转，等等。

因此这种形式对预先形成的一定适宜性，可以理解为是它的功效、它的**质量**的测度。考虑一下一个形状适应冲模的程度。

请看这个形状：

它是个不谦逊的形状,不是件杰作——证据是我们觉得没有体验到一件杰作在我们心里所"产生"的完全的满足。可它的确是"健全"的形状。

但它可以加以改进:

它也可以被搞糟了:

如果一个形状可以改进或搞坏的话,难道不是证明了我们心中预先形成的需要最为严格精密而且知道它们想要什么吗?

改进一种形状,难道不是为了使它更好地适应它的预先形成吗?搞坏一个形状,难道不是为了使它不符合、分离它的预先形成吗?从预先形成方面来说,缺点在于一个形状没有与它的预先形成协调一致。

引发的问题

预先形成理论是空想家的象征主义吗?

它如同所有理论一样是象征主义,但它也是一种现实主义——即一种建立在现实的人的基本反应之上的象征主义。预先形成与柏拉图的理念——人类应当努力去

模仿的理想的、超验的模式——没有任何共同之处。我们对士的宁[①]没有预先形成，对巴底农神庙和巴赫的音乐没有兴趣，这种事实难道就是一种空想家的理念吗？

在我看来，肉体的人和心理的人是一个预先形成的巨大集成物：已知和未知的所有真实的人类需要的总和。

我们只具有预先设定的预先形成吗？

在进化的过程中，甚至在我们自己生命的周期里，意味着新的预先形成的新需要，毫无疑问正一点一点地在我们心中形成。

但是永久的预先形成从时间的一开始就一定存在于并且已经存在于人当中。（我在关于《永恒的人与今天的人》那一章里已经提供了我们某些心理倾向的持久性的证明。）我认为我是通过揭示心理行为以及数千年前创造的满足我们体内的一部分——我们某些持久的预先形成的艺术，来证明这一点的。

您主张在每个人心中对杰作的预先形成是预先存在的吗？

当我们思考问题的时候，有时达到了难以消化的思想。但是就艺术杰作来说，我不明白那些欣赏它们的人如何能够不带对艺术杰作的需要、预先形成就欣赏它们。适宜性必须有某种适宜的东西。这种满足了的需要的形式和满足活动的形式，必须是高度"对称的"。

难道这一点难以承认吗？难道我们并不是很轻松自如地承认，例如，我们的胃只能消化那些它对之有着化学上"适宜性"——预先形成——的物质吗？

预先形成含有文明的未来在我们心中预先决定了的意思吗？

我倒是倾向于相信有大量的东西印刷在我们每个人心中。每一个世纪人类读几页新的东西。可是留存下来待译解的东西有多少呢？

※

这里略述的预先形成理论，将是我下一部书的主要内容。

对预先形成的探索，即对人类最基本因素的研究，可能有助于净化我们的思维、我们的感情、我们的行动——我们的生活。而且作为一个自然要产生的结果，我们的艺术会增加人性、普遍性和持久性。

[①] 士的宁（Strychnine），一种西药名。——译者注